같은 시대 다른 예술

조선 그림과
서양명화

같은 시대 다른 예술

조선 그림과 서양명화

윤철규 지음

마로니에북스

다빈치 시대를 살았던 조선 화가는?

파리 루브르의 〈모나리자〉 앞에는 언제나 사람들로 인산인해를 이룬다. 그 속에 끼어 몇 번 〈모나리자〉를 본 적이 있는데, 언젠가 '다빈치가 〈모나리자〉를 그릴 무렵 조선에서는 누가 무슨 그림을 그리고 있었지'라는 생각이 문득 들었다. 그 뒤에도 비슷한 궁금증은 여러 번 계속됐으나 그렇다고 무얼 직접 찾아보지는 않았다. 그러다가 2018년 여름에 우리 옛 그림과 서양 그림의 대조표를 한번 만들어보자는 생각이 들면서 이 책이 본격적으로 시작됐다.

옛 그림과 서양 그림을 나란히 놓고 보려 했으나 거기에는 무리한 조건이 많았다. 우선 그림의 양만 놓고 봐도 그렇다. 중국과 서양을 비교한다면 어떻게든 되겠지만 조선과 비교하는 일은 플라이급과 헤비급의 대결처럼 급이 맞질 않았다. 무엇보다 동서양이 가진 그림에 대한 기본 인식이 너무 달랐다.

동양이나 서양이나 그림의 역사를 거슬러 올라가면 모두 사실의 재현에서 시작된다. 하지만 그 뒤에 그림의 기법이나 사상을 고민하는 이른바 회화 정신이 싹트기 시작하면서부터 동양과 서양은 전혀 다른 길을 걷게 된다. 동양은 진작에 산수화가 다른 모든 그림을 압도하는 대표 장르가 되면서 눈앞에 보이는 세계보다는 마음속의 이상을 그리는 쪽으로 나아갔다. 서양도 한때 이상적인 세계를 그리는 시대가 있기는 했으나 그보다는 대부분 눈에 보이는 현실과 격투하면서 그것을 어떻게 그릴 것인가에 매달렸다.

그림 감상에서도 동양은 그림에 인격적 성격을 부여해 '인품이 높은 사람이 그림을 잘 그리고 또 그림도 잘 본다.'라는 인식이 최후까지 그림 세계를 지배했다. 반면 서양에서는 그리스도교 주제를 다룬 종교화가 17, 18세기까지 계속해서 그려졌다. 그 영향을 벗어난 뒤에는 사회 주역으로 부상한 시민 계급의 세속적인 이해와 욕망이 반영된 그림들이 감상의 주요 대상이 됐다.

이렇게 그림을 그리고 감상하는 기본적인 차이 외에도 먹과 종이, 유화 물감과 캔버스와 같은 제작 도구의 차이도 엄연히 존재한다.

그렇지만 그림은 동양이든 서양이든 정도의 차이가 있을 뿐 그 속에 사회가 가진 생각과 사상, 분위기가 반영돼 있기 마련이다. 그뿐만 아니라 희로애락 같은 보편적인 인간 감정과 느낌도 나란히 담겨 있다. 물론 숭고함이라든가 경건함, 그리고 초월적인 어떤 이상을 추구하는 것 또한 같다고 할 수 있다. 이 외에도 그림을 그린 화가 개개인의 기량, 솜씨, 욕심, 의지, 주문자의 바람과 요구 등등 시시콜콜한 인간사가 얽혀 있다는 공통점이 있다.

이렇게 해서 옛 그림과 서양 그림을 나란히 놓고 보게 됐으나 끝내 큰 간극으로 인해 비교 대상을 찾지 못한 경우도 있었고, 또 어딘가 억지 같은 비교를 할 수밖에 없었던 때도 있었다. 예를 들어 이탈리아 르네상스의 거장 미켈란젤로가 그린 〈천지창조〉는 서양 그림에서도 몇 손가락 안에 드는 대작이자 이후 매너리즘 시대의 양식적 기준이 된 명작인데, 그 무렵 옛 그림에는 그와 같은 엄청난 스케일이나 영향력을 보인 그림을 도저히 찾을 수 없어 결국 포기해야 했다.

안견이 그린 〈몽유도원도〉의 경우는 그 반대라고 할 수 있다. 중국의 수준 높은 산수화 기법을 터득해 그린 〈몽유도원도〉는 조선 전기에 그려진 감상용 그림의 대표 격이다. 그렇지만 그 무렵 서양은 아직 중세 말기로, 어느 화가도 그와 같은 회화적 완성도에 도달하지 못했다. 그래서 결국은 서양 풍경화의 발전에 새로운 계기를 가져온 랭부르 형제의 조그만 채색 사본과 비교해야 했다.

이렇게 서양을 의식하면서 추린 조선 그림들은 이제까지 알려진 유명 작

품들과는 조금 다른 리스트를 이루는데, 거기에서 의외로 옛 그림의 다른 측면이 보이기도 했다. 예를 들어 조선 불화나 행사기록화 같은 그림이다. 이들은 내용이나 기법 면에서 비슷한 시기의 서양 그림에 비해 전혀 손색이 없다. 하지만 감상화 중심의 한국 회화사에서 이런 종교화나 기록화는 대개 소홀히 다뤄져 왔다. 비교 작업의 흥미는 이런 지점에서 비롯되지 않나 싶다. 이 같은 새로운 관점이 한국 미술사를 풍성하게 만드는 결실로 이어지기를 기대해본다.

애초에 이 작업은 서양 미술사를 전공한 최문선 씨와 함께 리스트 작업을 하면서 시작됐으나 사정 때문에 필자 혼자 마무리를 짓게 됐다. 이 자리를 빌려 최문선 씨에게 감사의 뜻을 전한다.

서양 그림의 경우 가능한 한 직접 본 것을 중심으로 뽑았다. 필자 가족이 한동안 파리 생활을 한 적이 있어 자주 루브르를 찾았던 것이 기본 자산이 됐다. 그리고 2018년 가을에 한 달 동안 이탈리아를 여행하면서 중세와 르네상스 그림을 다수 볼 수 있었던 것이 큰 도움이 됐다. 당시 여행은 정준모, 김진녕 두 선생과 동행해 매일같이 미술관을 탐방하는 강행군이었지만, 단시간에 집중적으로 많은 것을 보고 생각하는 시간이 되어 적지 않은 도움을 주었다. 이 자리를 통해 두 분께 진심으로 감사의 말을 전한다. 또 파리에 머무를 당시 암스테르담, 베를린, 런던 등지의 미술관을 찾아가는 여행에 함께 해준 집사람과 아이들에게도 고마운 마음을 전한다.

나란히 놓고 보기에는 조건의 차이가 너무 커 공평하지 않다고 할 수 있겠지만 이는 우열을 가리고자 한 일이 아니다. 그때 그 시절 서양에서는 무엇을 생각하며 무엇을 그렸는가를 살펴보면서 옛 그림을 다시 보며 생각할 기회

를 얻고자 한 것이다. 또 '우리 것이 최고'라고만 하기보다 '남의 것도 잘 알아야 하는 시대'를 살고 있다는 생각이 절실하기도 했다. 아울러 유명한 서양 그림에 기대 옛 그림을 좀 더 흥미롭게 소개해보려는 바람도 있었다. 마지막으로 책 편집에 수고해준 마로니에북스 이민희 팀장과 이수지 씨에게 감사의 마음을 전한다.

2020년 3월 10일

윤 철 규

서문　다빈치 시대를 살았던 조선 화가는?　　·　4

01　고려 말과 조선 전기

새로운 시대의 시작이 된 그림　　·　14

시작에 앞서 물려받는 전통　　·　21

신앙의 시대, 믿음으로 그린 그림　　·　27

동해 낙산의 바위굴과 시에나의 로마나 성문　　·　32

풍속화처럼 그린 불화와 현실처럼 그린 그리스도 그림　　·　38

후대에 미친 탁월한 기량　　·　44

문인의 꿈과 장인의 프라이드　　·　50

공신이 된 노비 화가와 귀족 대접을 받은 댄디 화가　　·　56

봄을 그린 화가의 서로 다른 운명　　·　62

탄생의 환희와 경건한 탄생의 예고　　·　68

조선이 그린 지옥과 서양의 지옥　　·　74

궁정과 도시 전체가 신앙의 현장　　·　80

지방관의 교양과 궁정인의 에티켓　　·　86

모든 이의 구원과 고통받는 병자의 구원　　·　92

사무관 모임 그림과 장관급의 초상　　·　98

평화롭고 귀여운 또 다른 세계　　·　104

미물의 세계와 변신 이야기　　·　109

일하는 아이와 노는 아이들　　·　114

02 조선 중기

잔치의 즐거움과 함께하는 식사의 의미 · 122

새로운 전형을 만들어낸 화가들 · 128

이국땅에서 실력을 발휘한 화가들 · 134

특별한 문인 화가와 서양 최초로 문인 대접을 받은 화가 · 140

조금씩 그려지기 시작한 사실적인 풍경화 · 145

스펙터클한 화면에 가려진 섬세한 필치 · 151

일필휘지의 달마와 등잔불에 비친 막달라 마리아 · 158

황금빛 선과 환상의 빛에 감싸인 이상 세계 · 164

은자의 세계를 향한 꿈과 미지의 세계를 향한 동경 · 171

그림에 들어간 글들 · 177

경제적 여유가 가져온 풍속화 시대의 개막 · 182

정신을 그린 작은 새와 평범한 정물 · 188

선경에 모인 대신들과 풍경 앞에 앉은 여 이사들 · 194

03 조선 후기

자기 모습을 똑바로 바라본 화가 · 202

여행 붐 시대가 만들어낸 실경 이미지 · 208

고상한 문인 풍류와 상류 사회의 세속적인 연애 · 214

이 잡는 노승과 젊은 여인 · 221

여인 책 읽기가 유행한 시대 · 227

백성과 함께한 왕과 신도 앞에 선 교황 · 233

새로운 취향을 따른 화려하고 아름다운 세계 · 239

서로 다른 두 개의 우아한 세계 · 244

여행 시대의 새 기법과 인기 레퍼토리 · 250

바람을 담은 메추라기와 형태를 추구한 파이프 · 256

신의 세계와 인간 왕국을 그린 그림 · 262

세상에 대한 호기심, 낙타와 코뿔소 · 268

그림이 된 왕의 권위와 황제의 위엄 · 274

조선 최고의 미인과 프랑스 최고의 미녀 · 280

물고기와 말 한 가지만 그려 유명해진 화가 · 285

백안의 처사와 해변의 고독한 수도사 · 291

여행과 겹친 수집 시대의 그림 · 296

마음을 그린 산수와 변화하는 자연을 그린 풍경 · 302

이데아의 집과 비바람 속의 스피드 · 308

대왕대비의 환갑잔치와 빅토리아 여왕의 만찬 · 315

고전과 고대에 심취한 마니아가 그린 매화와 장미 • 322

소나무 숲속의 호랑이와 바위 곁에 앉은 호랑이 • 327

새로운 감각의 표현과 새로운 화풍의 시도 • 333

서민들의 인상, 장꾼과 삼등칸 서민 • 338

주문을 위한 여행과 제작을 위한 여행 • 343

사실로 오인된 미메시스와 말 그대로 사실주의 세계 • 348

고상한 중인들과 우아한 중산층 시민의 유흥 • 354

돌을 그리는 마음과 바위산을 바라보는 근대적 시각 • 360

보고 있으면 행복에 젖어 드는 그림 • 366

부록 시대 대조표 • 372

01

고려 말과
조선 전기

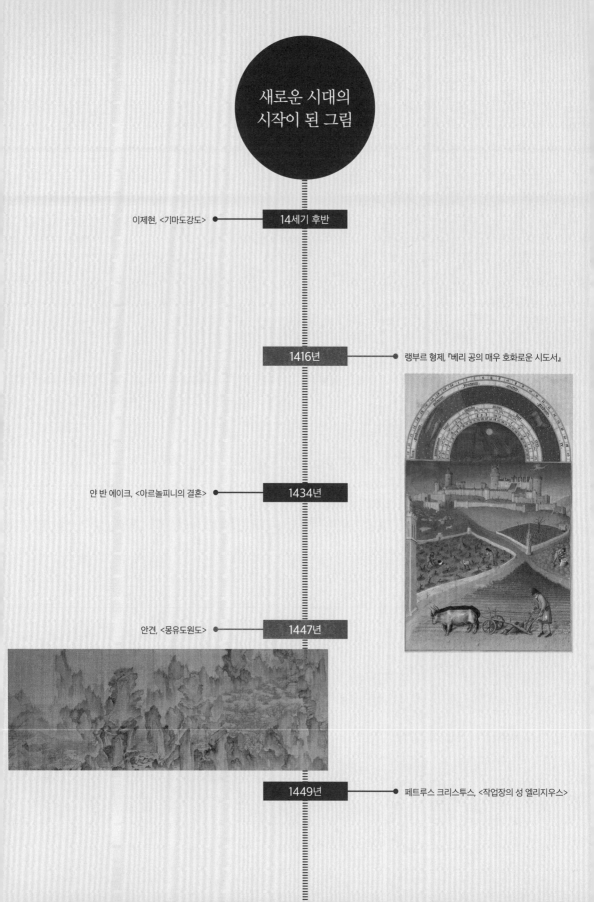

새로운 시대의
시작이 된 그림

이제현, <기마도강도> ● ── 14세기 후반

1416년 ── ● 랭부르 형제, 『베리 공의 매우 호화로운 시도서』

얀 반 에이크, <아르놀피니의 결혼> ● ── 1434년

안견, <몽유도원도> ● ── 1447년

1449년 ── ● 페트루스 크리스투스, <작업장의 성 엘리지우스>

개국과 동시에 조선 그림의 새로운 시대가 도래하지는 않았다. 본격적으로 시작된 것은 그보다 훨씬 나중으로, 세종(재위 1418-1450) 때 비로소 조선다운 그림이 나타났다고 할 수 있다.

세종조는 건국 사업이 일단락되고 새로운 문화가 꽃을 피우기 시작한 시기이다. 조선 그림도 이때부터 본격적으로 등장했다. 조정에 실력이 뛰어난 화원들이 있었고 문인 사대부 중에서도 그림을 이해하고 그리는 사람들이 여럿 나왔다. 또, 세종도 난과 대나무 그림을 구사할 줄 알았다.

안견(安堅, 15세기)은 이 시대를 대표하는 최고 화가다. 1446년 여름 『용비어천가』가 완성되자 세종은 그 내용에 등장하는 〈팔준도(八駿圖)〉를 안견에게 그리라 명했다. 여기에 정인지를 비롯한 집현전 학사들이 지은 글을 더해 두루마리로 만들었다. 이 그림은 현재 전하지 않는다.

그다음 해에 제작된 〈몽유도원도(夢遊桃源圖)〉는 안견 그림으로 전하는 유일한 작품이다.도1 1447년 음력 4월 20일 안평 대군이 꾼 꿈을 바탕으로 그렸다. 안평 대군은 그림이 완성되자 〈팔준도〉처럼 이름난 문인과 학자 21명을 불러 글을 짓게 했다.

그중 한 사람인 서거정은 그림 애호가로도 유명하다. 그는 '신의 뜻을 전한다는 고개지 솜씨인가. 신선 마을의 정경이 붓끝에 살아있도다.'라고 안견의 솜씨를 칭찬했다. 고개지는 중국 동진의 문인이자 화가로, 고대의 실용적인 그림 세계를 감상 위주의 새 시대로 이끈 장본인이다. 이에 화성(畫聖)으로까지 불린다. 서거정이 안견을 고개지에 비유한 것은 안평 대군에 대한 예우 때문만은 아닌 듯하다. 〈몽유도원도〉에는 이전의 고려나 조선 초에는 볼 수 없던 획기적인 내용이 담겨 있기 때문이다.

중국에서는 북송 시기에 이르러 먹으로만 산을 그리는 수묵산수화 기법이 완성됐다. 산 전체를 한꺼번에 그려 큰 스케일의 산수라고도 불리는 이 기술을 가장 잘 구사한 사람은 곽희였다. 그는 거대한 산 전체를 화폭에 담으면서 멀리 펼쳐지는 거리감, 즉 '원(遠)'의 개념과 사람이 사는 곳에서는 쉽게 볼 수 없는 기이한 산세를 보여주는 '험(險)'의 경치를 한데 조합했다. 이로써 변경의 어느 험준한 산을 실제로 눈앞에서 보는 듯한 획기적인 이미지를 그려내

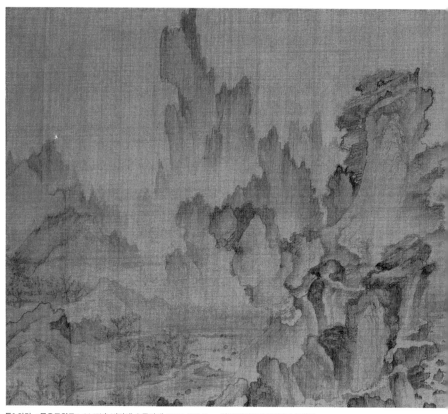

도1 안견, 〈몽유도원도〉, 1447년, 비단에 수묵담채, 38.7×106.5cm, 일본 덴리(天理)대학교 도서관

는 데 성공했다. 그 대표가 타이베이 고궁박물원에 있는 〈조춘도(早春圖)〉이다.

〈몽유도원도〉는 안견이 곽희의 기법을 완전히 자기식으로 체득해 그린 작품이다. 안평 대군이 본 꿈속 풍경은 험준한 산과 넓게 펼쳐진 골짜기로 이어져 있는데 이는 실제가 아닌 비현실의 가상 세계다.

있지도 않은 험준한 산을 그리는 것은 '왜 산수화를 그리는가' 하는 산수화의 기본 정신과 맞닿아 있다. 산수화는 눈에 보이는 산과 강을 있는 그대로 재현하는 그림이 아니다. 평소에 볼 수 없고 갈 수도 없는 신비롭고 이상적인 세계를 그려, 보는 사람에게 일상과 무관한 동경의 세계를 간접 체험시켜주는 것이 산수화가 뜻하는 바이다.

〈몽유도원도〉는 꿈속에서 본 도원의 모습을 현실처럼 그려 보임으로써 이

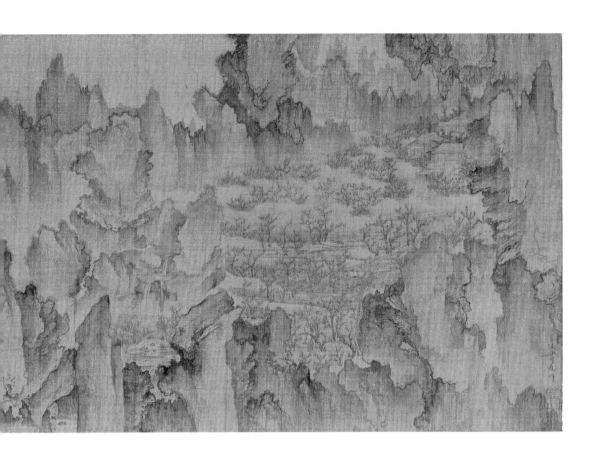

상의 재현이라는 산수화의 본래 뜻을 충실하게 실천했다. 이 성공으로 그는 서거정과 같은 박학한 신진 문인에게 당대 최고의 찬사를 들었을 뿐만 아니라 수많은 추종자를 낳았다. 그런 면에서 〈몽유도원도〉는 조선 그림의 제1막 제1장을 열었다고 할 수 있다.

　이 무렵 서양 그림의 수준은 동양에 크게 못 미쳤다. 중국에선 북송 시대에 이미 인물뿐만 아니라 상상 속의 자연까지도 실제처럼 그리는 데 성공한 것과 달리 서양은 아직 풍경의 사실적 묘사의 세계도 열리지 않았다. 다만 멀리 펼쳐지는 공간을 그림으로 재현하는 '원'의 개념은 어렴풋이 인식한 상태였다.

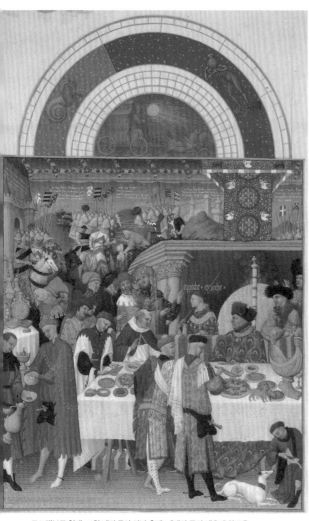

도2 랭부르 형제, <1월 베리 공의 신년 축제>, 『베리 공의 매우 호화로운
시도서』 1416년, 송아지 가죽에 채색, 29×21cm, 샹티이 콩데 미술관

세종이 즉위하기 직전에 해당하는 시기, 플랑드르 지방에서 활동한 랭부르 형제의『베리 공의 매우 호화로운 시도서』속 그림은 서양 풍경화의 제1막에 해당한다. 시도서(時禱書)는 기도문이나 찬송가를 달력과 함께 엮은 것이다. 책이 귀했던 시대인 만큼 이들 시도서는 왕후 귀족의 전용물이었다.

제작을 부탁한 사람은 브뤼헤에서 플랑드르 지방을 다스리던 장 1세 베리 공(Jean duc de Berry)이다(브뤼헤는 북방 무역의 중심지로 귀금속 공예가 특히 뛰어났다).

앞서 이들 형제—헤르만(Herman), 폴(Paul), 요한(Johan)—에게 시도서 하나를 주문해 크게 만족했던 베리 공은 이어서 두 번째 시도서를 의뢰하게 된다. 이것이 바로『베리 공의 매우 호화로운 시도서』이다. 처음에 제작한 것은 현재 뉴욕 메트로폴리탄 미술관에 있다.

『베리 공의 매우 호화로운 시도서』는 1413년부터 1416년까지, 3년에 걸쳐 제작됐다. 그러나 완성되기 직전에 베리 공은 물론 랭부르 형제까지 페스트로 죽고 만다. 남겨진 그림은 70여 년이 지난 뒤 브뤼헤의 이류 화가에 의해 보충되었다. 그나마 다행인 점은 하이라이트라고 할 수 있는 월력도(月曆圖) 부분이 이미 완성되어 있었다는 것이다. 바로 이 월력도에 서양 풍경화의 출발점이라고 보는 그림이 있다.

월력도에는 달(月)마다 궁정의 생활 모습과 성 밖 농사일이 교대로 그려져

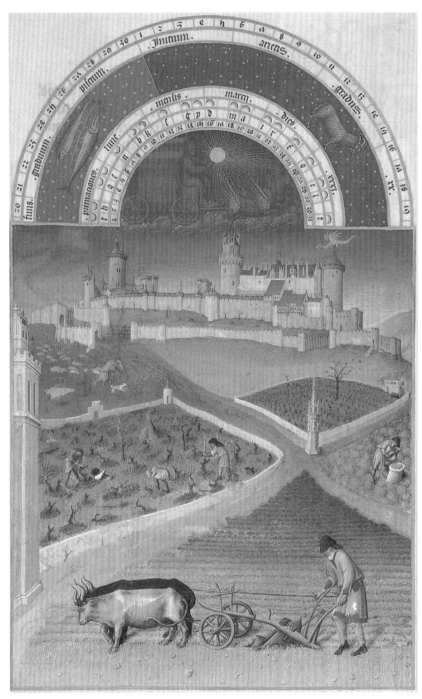

도3 랭부르 형제, <3월 뤼지냥성>, 『베리 공의 매우 호화로운 시도서』, 1416년, 송아지 가죽에 채색, 29×21cm, 샹티이 콩데 미술관

있다. 예를 들어 궁정 생활을 그린 1월은 신년 축하 잔치 장면이다. 푸른 망토를 걸친 옆얼굴의 인물은 베리 공이다.도2

가장 획기적인 3월 그림에는 소를 몰고 파종을 하는 농부와 멀리서 과수원을 손질하는 일꾼들의 모습을 담았다.도3 배경에는 베리 공의 고향인 프랑스 푸아티에에 있는 뤼지냥성이 보인다. 이 그림에서 주목할 점은 성 앞으로 펼쳐진 밭두둑이다. X자로 교차하면서 앞에서 뒤로 멀어지는데, 이를 따라 시선을 옮기다 보면 저절로 뒤편의 성에 눈길이 이르게 된다.

서양도 동양과 마찬가지로 그림이 입체적으로 보이게끔 만드는 것이 큰 과제였다. 오랜 시간에 걸쳐 앞쪽에 있는 대상을 크게, 뒤에 있는 것을 좀 더 작게 그리는 방법을 터득했다. 그러나 그림 자체에 깊이감을 부여하는 기술은 좀처럼 찾아내지 못했다.

이를 랭부르 형제가 해결했다. 화폭에 대각선 구도를 집어넣어 보는 사람의 시선을 자연스럽게 그림 안쪽으로 이끌었고, 그 결과 편평한 화폭 위에 별도로 안쪽 공간이 있는 듯한 느낌이 들게 하는 데 성공한 것이다. 이로써 『베리 공의 매우 호화로운 시도서』는 서양 미술사의 새 장(章)을 연 그림으로 남게 되었다.

시작에 앞서
물려받는 전통

작가 미상, <아미타여래도> ● 1286년

1311년 ● 두초, <장엄의 성모>

암부로조 로렌체티, <선정과 악정의 우의> ● 1338-40년경

14세기 후반 ● 이제현, <기마도강도>

랭부르 형제, 『베리 공의 매우 호화로운 시도서』 ● 1416년

1447년 ● 안견, <몽유도원도>

도4-1 이제현, 〈기마도강도〉, 14세기 후반, 비단에 수묵채색, 28.8×43.9cm, 국립중앙박물관

　　〈몽유도원도〉 이전에 산수화의 유산이 전혀 없었던 것은 아니다. 고려에도 산수화가 있었다. 곽희 시대를 살았던 곽약허는 『도화견문지』라는 유명한 화론 책을 쓴 인물로, 북송의 수도 변경에서 고려의 채색산수화를 4점이나 보았다고 했다. 그러나 안타깝게도 전하는 산수화가 거의 없다.

　　그 가운데 기적적으로 남아 있는 그림이 있다. 고려 말 문인 이제현(李齊賢, 1287-1367)의 〈기마도강도(騎馬渡江圖)〉이다. 도4-1 제목 그대로 말을 타고 강을 건너가는 사람들을 그렸다. 약간의 박락이 있으나 인물과 함께 넓은 산수 배경이 묘사되어 있다.

　　우선 인물부터 살펴보면, 말을 탄 사람들이 얼어붙은 강 한가운데를 지나고 있다. 절벽 아래 기슭에는 또 다른 일행이 보인다. 강 안쪽의 사람들이 고

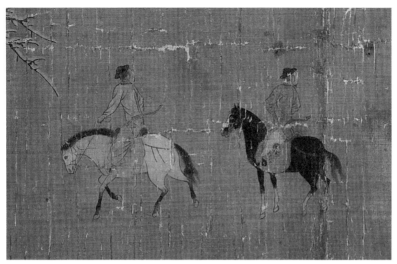

도4-2 〈기마도강도〉(부분)

개를 돌려 뒤쪽 일행에게 건너와도 좋다는 신호를 보내는 듯하다.도4-2 이들의 말안장에는 활이 꽂힌 활집이 매여 있다. 단순히 강을 건너는 것이 아닌, 겨울 산하를 배경으로 호기롭게 사냥하는 사람들로 여겨진다.

배경은 마치 한 폭의 산수화 같다. 강물에 잠긴 채 얼어붙은 나뭇가지는 윗부분에 약간의 여백을 남겨서 눈 덮인 모습을 표현했다. 이는 능선과 계곡 기슭의 표현에서도 발견된다. 굽이져 꺾인 계곡은 농담이 다른 선을 반복해 공간이 안쪽으로 멀어져가는 거리감 내지는 깊이감을 나타냈다.

〈기마도강도〉를 그린 이제현은 고려 말을 대표하는 문인이다. 15살에 과거에 급제해 충렬왕부터 공민왕까지, 7대에 걸쳐 활약했다. 공민왕 때는 문하시중, 즉 재상까지 올라 개혁 정치를 도왔다. 문인 화가가 많았던 조선에도 재상이었던 이는 찾아보기 힘들다. 오성과 한음으로 유명한 한음 이덕형과 김정희, 권돈인 정도가 있을 뿐이다. 이들의 그림은 문인 화가들이 일반적으로 그리던 수묵의 대나무나 돌, 난초 따위이다. 반면 이제현은 채색을 사용해 훨씬 전문가다운 솜씨를 보여준다.

어디서 이런 솜씨를 배웠는가. 이제현은 충선왕이 연경에 만권당을 세우고 중국 문인들과 교류할 때 왕의 측근으로 이들을 상대했다. 당시 중국 문

인 중에는 원의 문인 화가를 대표하는 조맹부도 있었다. 조맹부는 안평 대군이 잘 썼다고 하는 송설체의 대가이다(송설은 그의 호이다). 아울러 산수화와 말 그림에 뛰어났다.

이제현이 조맹부에게 그림을 배웠다는 기록은 없다. 하지만 고려 말 신진 사대부들이 종교와 귀족의 시대를 거부하고 새로운 사회를 꿈꾸던 시절, 그림에서도 변화가 시도되었다고 볼 수 있다. 이제현의 〈기마도강도〉가 그와 같은 사실을 말해준다.

서양에서도 마찬가지로 종교의 시대가 끝나고 세속의 시대가 열렸다. 14세기 초 시에나파를 대표하는 암부로조 로렌체티(Ambrogio Lorenzetti, 1290경~1348)의 벽화 〈선정과 악정의 우의〉는 그 무렵 사정을 말해준다. 그는 시에나 공화국 정부의 의뢰를 받아 1340년에 시에나 공화국 청사(푸블리코 궁전)의 행정관 집무실인 9인의 방(Sala dei Nove)에 이 벽화를 완성했다. 해당 건물은 현재 시립박물관이 됐다.

벽화는 남쪽 벽을 제외한 3면에 그려져 있다. 우선 방의 북벽에는 '선정의 우의'가 한 면 가득 차지하고 있다. 이어지는 동쪽 벽에는 착한 정치의 결과를, 서쪽 벽에는 '악정의 우의'와 악한 정치의 결과에 관한 내용을 묘사했다. 북벽의 '선정의 우의'는 시에나시를 의인화해서 표현했는데, 경험이 풍부하고 지혜가 많은 노인을 시(市)의 상징으로 그렸다. 노인의 주변에 나란히 앉은 아름다운 여성들은 각각 강건 · 현명 · 절제 · 정의 · 평화 · 아량 등 공화국이 추구하는 이념을 나타낸다.

악한 정치의 사례인 '악정의 우의, 도시에서의 그 효과'와 '악정의 우의, 전원에서의 그 효과'에는 여기저기 칼을 찬 병사들이 몰려와 사람들의 물건을 수탈하고 괴롭히는 장면이 가득 그려져 있다. 이 벽화는 현재 박락이 심한 상태다.

반면 '선정의 우의, 도시에서의 그 효과'와 '선정의 우의, 전원에서의 그 효과'는 활기차고 자유분방하게 생업에 종사하는 모습이다. 도시 부분은 축제를 즐기는 시민과 상인, 물건을 파는 가게 등 활기찬 중세 도시의 한 단면을

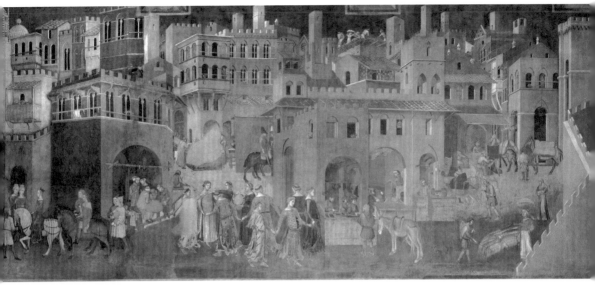

도5 암부로조 로렌체티, '선정의 우의, 도시에서의 그 효과', <선정과 악정의 우의>, 1338-40년경, 프레스코화, 시에나 시립박물관

보는 것처럼 사실적이다.도5 전원 풍경은 한 무리의 귀족 남녀가 말을 타고 성문을 나서는 장면에서부터 시작된다.도6 들판에서 일하는 농부, 돼지를 몰고 가는 사람, 길 떠나는 상인 등은 생동감이 넘친다.

멀리 펼쳐진 전원의 모습은 시에나 같은 산 위의 도시에서 흔히 볼 수 있던 풍경이었다. 하지만 사실적인 묘사 기술이 아직 발전하지 못해 이를 그대로 그리기란 쉽지 않았다. 흥미롭게도 로렌체티는 중세의 공간표현 방식을 활용해 이러한 기술적 한계를 극복하고자 했다.

그는 X자 구도를 사용해 자연스럽게 공간의 깊이감을 보여주는 랭부르 형제의 기법을 아직 알지 못했다. 대신 중세의 채색 삽화에 더러 쓰인 방법을 가져다 커다란 벽화에 시도했다. 즉 지평선을 매우 높게 설정한 것이다. 지평선을 높이 끌어올린 덕에 화면 전체는 넓은 전원 그 자체가 됐다. 또 앞쪽의 추수하는 사람들을 크게 그리고, 뒤쪽에서 타작하는 사람들은 작게 그려 위쪽으로 갈수록 공간이 깊어지는 분위기를 연출했다. 이렇게 원근법을 사용해 화면 전체의 통일감을 이룩하는 회화적 기법은 르네상스 들어 비로

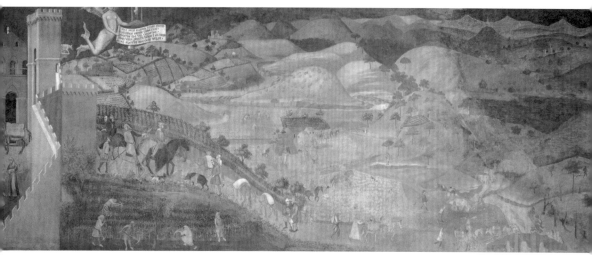

도6 암부로조 로렌체티, '선정의 우의, 전원에서의 그 효과', <선정과 악정의 우의>, 1338-40년경, 프레스코화, 시에나 시립박물관

소 완성됐다.

사실 로렌체티의 이런 고민은 성인과 성자를 그리는 종교화에서는 필요가 없었다. 종교의 시대가 기울면서 차츰 인간과 그 삶에 관심이 생기고, 자연스럽게 도시와 전원생활이 그림의 소재로 다뤄짐에 따라 원근법이나 깊이감의 표현이라는 실질적인 고민이 생겨난 것이다.

로렌체티는 이 벽화를 1338년부터 1340년경까지, 약 2년에 걸쳐 그렸다. 지평선을 위로 끌어올려 깊이 있는 공간을 연출한 로렌체티의 시도는 근사하게 성공했지만, 불행하게도 그는 얼마 지나지 않아 페스트로 죽고 만다. 당시 시에나는 인구의 절반이 페스트에 희생됐다고 한다.

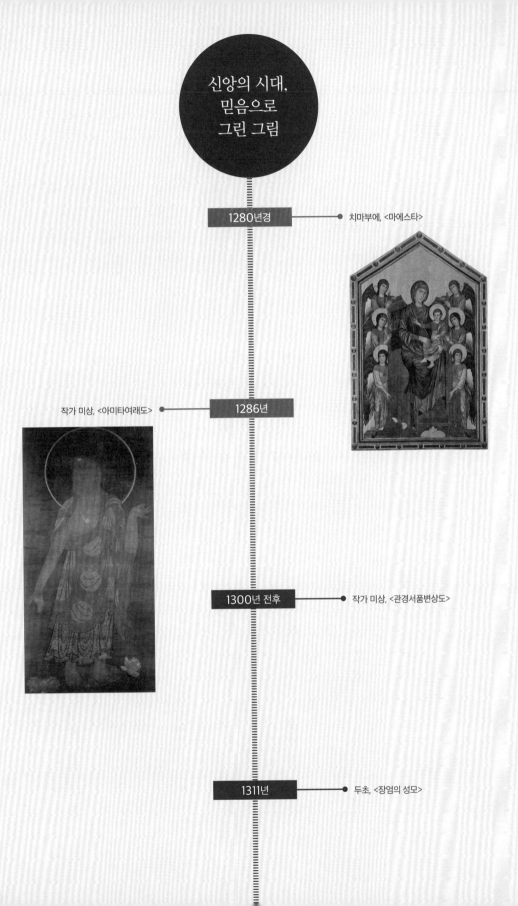

신앙의 시대,
믿음으로
그린 그림

1280년경 ● 치마부에, <마에스타>

작가 미상, <아미타여래도> ● 1286년

1300년 전후 ● 작가 미상, <관경서품변상도>

1311년 ● 두초, <장엄의 성모>

고려 전기에 해당하는 송나라는 귀족 중심의 고려와 달리 문인 사대부가 중추가 된 사회였다. 이들은 이전의 당나라 귀족들이 선호했던 장식적이고 공예적인 그림보다 산수화 같은 새로운 감상용 그림을 즐겼다.

이런 경향은 자연스레 교류국인 고려에도 전해졌다. 고려 문종(재위 1046-1083) 때 중국에 간 사신은 북송의 신종 황제(재위 1067-1085)로부터 곽희가 그린 산수화 두 점을 하사받았다. 그림을 좋아한 신종은 특히 곽희를 총애해 궁궐 전각마다 그의 그림을 걸어놓았다고 한다. 문종이 하사받은 〈추경도(秋景圖)〉와 〈연람도(烟嵐圖)〉는 단풍 든 산촌이나 안개에 둘러싸인 물가 경치를 그린 산수화로 추정된다.

두 그림의 제작 시기는 곽희가 〈조춘도〉를 그린 지 4년밖에 지나지 않은 때였다. 이를 보면 수준 높은 산수화가 일찍부터 고려에 전해졌음을 알 수 있다. 하지만 이후의 산수화 기록은 자취를 감춘 듯이 보이지 않는다. 사회 체제와 기반이 송과 달라 새로운 감상화의 세계가 뿌리를 내리지 못한 듯하다. 대신 불화와 관련된 기록이 빈번하게 보인다. 이미 972년에 오백 나한도를 그렸다는 기록이 있다.

불교 사회였던 고려는 건국 이래 국가와 왕실의 전폭적인 지원을 받으며 대대적으로 불화가 제작되었다. 그러나 송원(宋元) 교체기에 고려도 전란에 휩싸인 탓인지 13세기 말부터 조선의 건국까지 100여 년간의 불화만 전한다. 이는 고려가 대몽 항쟁을 포기하고 원에 복속한 시기와 일치한다. 개성으로 환도(1270)한 이후 고려의 왕은 차례로 원의 공주와 결혼하면서 원나라의 부마국이 됐다.

현재 남아 있는 고려 불화 가운데 가장 앞선 〈아미타여래도(阿彌陀如來圖)〉는 바로 이 시기에 제작되었다.도7 고려 최상급의 화가가 그린 만큼, 2미터가 넘는 거대한 크기의 불화에는 화가의 숙련된 솜씨가 발휘되어 있다. 커다란 연잎을 밟고 서 있는 등신대의 아미타여래상은 화려한 금박 무늬가 든 법의를 걸친 모습이다. 몸의 중심을 살짝 틀어 반대쪽을 바라보고 있다. 누군가의 기원에 응답하는 듯한 이 동적인 자세는 근엄한 예배상에 사실적인 생동감을 불어 넣어준다.

아미타여래는 서방 극락세계를 주재하는 부처이다. 염불 공덕을 쌓은 수행자가 죽을 때 임종의 현장에 나타나 그를 극락으로 데려간다. 손을 뻗는 자세는 망인을 자비롭게 맞이하는 자세이다. 이런 유형의 아미타여래상은 원래 중앙아시아의 서하에서 그려졌다고 한다.

고려의 왕족과 귀족은 죽은 뒤에 극락세계에 다시 태어날 것을 기원하면서 아미타여래도를 걸어두고 임종을 맞이했으며, 평소에도 모셔 놓고 극락왕생하기를 빌었다. 이 그림 역시 그 같은 바람을 담아 그렸다. 충렬왕 때의 재상 염승익은 왕과 왕비의 장수를 빌고 아울러 아미타여래의 영접을 받아 극락왕생하기를 바란다며 이를 헌상했다. 충렬왕은 원의 왕녀와 결혼한 첫 번째 고려왕이다. 왕비는 원나라 세조(쿠빌라이)의 손녀딸인 원성 공주였다.

왕가와 귀족 사회의 염원이 담긴 아미타여래를 주제로 한 그림은 이후로도 계속 제작되어 현재 전하는 고려 불화의 약 3분의 1을 차지한다. 1286년에 그려진 이 불화는 고려 그림의 시작을 말해주는 첫 번째 사례라고 할 수 있다.

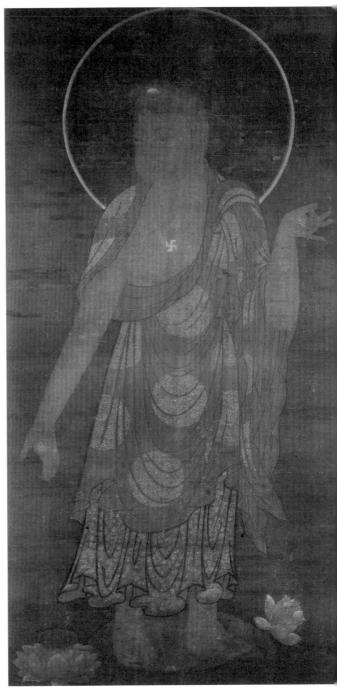

도7 작가 미상, <아미타여래도>, 1286년, 비단에 수묵채색, 203.5×105.1cm, 도쿄 일본은행

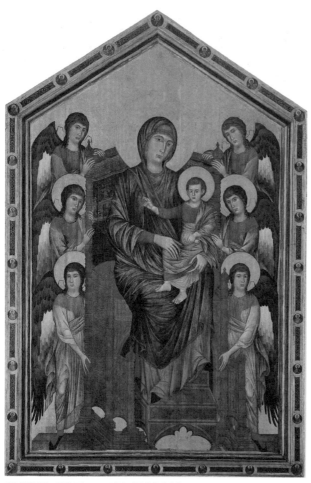

도8 치마부에, 〈마에스타〉, 1280년경, 나무판에 템페라,
427×280cm, 파리 루브르 박물관

〈아미타여래도〉가 그려질 무렵 서양에서도 중세를 벗어난 새로운 미술의 역사가 시작됐다. 그 시작은 피렌체의 화가 치마부에(Cimabue, 1240경-1302경)였다. 르네상스 시대의 화가이자 건축가 겸 미술사가인 조르조 바사리(Giorgio Vasari)는 그를 가리켜 '회화 예술을 실로 혁신한 첫 번째 예술가'라고 했다(조르조 바사리가 쓴 『화가, 조각가, 건축가 열전』은 르네상스 미술가의 전기집으로, 르네상스 미술 연구자들에게는 바이블 같은 책이다).

당시 이탈리아 화가들은 동양에서 자(字)나 호(號)를 쓴 것처럼 본명 대신 출신지나 특징과 관련된 이름으로 불렸다. 치마부에의 본명은 첸니 디 페포(Cenni di Pepo)로, 치마부에는 '수소의 머리'라는 뜻이다. 머리가 보통사람 이상으로 컸던 모양이다.

치마부에의 아버지는 그가 신학자가 되기를 바라 피렌체의 산타 마리아 노벨라 성당에 보내 공부를 시켰다. 하지만 그는 공부 대신 온종일 사람, 말, 집 등을 그렸다. 그러던 어느 날 보수를 위해 콘스탄티노플의 화가들이 성당을 방문하게 되었다. 자신들의 그림을 따라 그리는 치마부에를 본 이들은 그에게서 재능을 발견하고 화가가 되기를 권했다. 그렇게 치마부에는 화가의 길로 들어서게 된다.

파리 루브르 박물관에 있는 〈마에스타〉는 그의 대표작 중 하나이다.도8 원제목은 〈여섯 천사에 둘러싸인 장엄의 성모〉이다. '장엄의 성모'란 하늘나라의

옥좌에 앉아 있는 성모 마리아 도상을 가리킨다. 치마부에는 이 외에도 8명의 천사 그리고 4명의 예언자와 함께한 마에스타도 그렸다. 비슷한 시기에 그려진 이 작품은 현재 피렌체의 우피치 미술관에서 소장 중이다.

루브르 박물관의 〈마에스타〉는 높이만 4미터 27센티미터에 달하는 대작이다. 오각형으로 된 나무판 위에 아기 그리스도를 무릎에 올린 성모 마리아가 앉아 있다. 주위에는 날개를 단 여섯 천사가 시위해 있고, 그리스도·천사·예언자·성인 등 26명을 그린 메달로 테두리를 장식했다.

금박을 사용한 배경이나 좌우대칭의 구도, 도식적인 인물 배치 등은 중세의 비잔틴 양식 그대로이다. 바사리가 말한 치마부에의 혁신은 인간미가 느껴지는 사실적인 표정에 있다. 중세에 그려진 성모나 천사는 모두 무표정한 모습에 경직된 자세가 일반적이다. 성모 마리아와 천사에게 보이는 자연스러운 옷 주름 묘사 역시 치마부에가 최초로 선보인 것이다.

인간의 감정이 느껴지는 치마부에의 사실적이고 자연스러운 표현부터 사실상 중세 미술은 막을 내리게 됐다. 미술사에서는 〈마에스타〉가 그려진 1280년대부터 초기 르네상스가 시작됐다는 의미로 이 시기를 프로토 르네상스(Proto-Renaissance)라고 부른다.

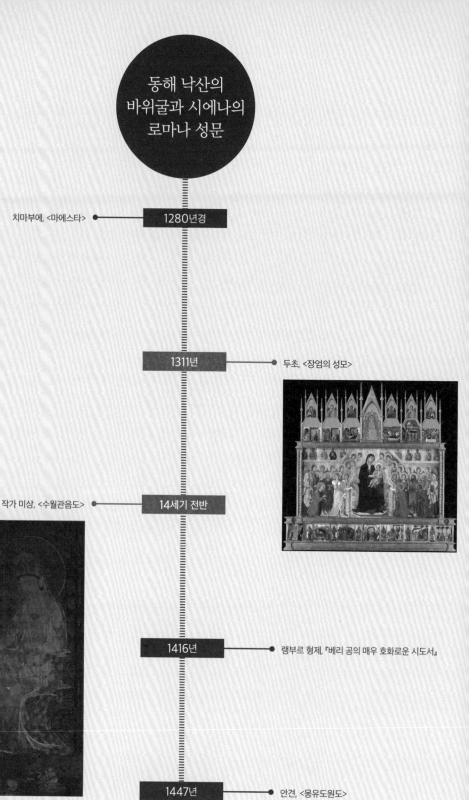

동해 낙산의
바위굴과 시에나의
로마나 성문

치마부에, <마에스타> ● 1280년경

1311년 ● 두초, <장엄의 성모>

작가 미상, <수월관음도> ● 14세기 전반

1416년 ● 랭부르 형제, 『베리 공의 매우 호화로운 시도서』

1447년 ● 안견, <몽유도원도>

아미타여래도가 많이 제작되긴 했어도 고려 불화하면 떠오르는 대표적인 그림은 화려함이 돋보이는 수월관음도이다. 수월관음이란 중생을 구제하기 위해 때와 장소에 따라 변신하는 관음보살의 33가지 모습 중 하나를 말한다. 경전에는 남쪽 보타락산 물가의 바위에 앉아 수면에 비친 달을 바라보는 모습으로 묘사돼 있다.

고려의 수월관음도는 여기에 『화엄경』의 일화를 더했다. 『화엄경』에는 인도 복성장자의 아들인 선재동자가 깨달음을 얻기 위해 53명의 선지식을 찾아다니며 가르침을 청하는 내용이 들어 있다. 그가 28번째로 찾아간 곳이 보타락산의 관음보살이었다. 고려 불화에서는 이 장면을 관음보살 앞쪽에 귀여운 동자 하나를 그리는 것으로 표현했다.

여러 수월관음도 가운데 일본 다이도쿠지(大德寺)의 〈수월관음도(水月觀音圖)〉는 최상의 화려함과 최고의 아름다움을 담고 있는 작품으로 꼽힌다. 도9-1 이 불화는 언제 누가 그려서 어디에 봉안했는지 알 수 없다. 그렇지만 자연스러운 묘사 기법과 정교한 필치 등을 근거로 14세기 초에 제작되었다고 본다.

그림은 고려 수월관음도의 전형적인 형식을 따르고 있다. 관음보살은 반가부좌를 하고 앉은 모습이며, 화려한 영락으로 온몸을 장식했다. 그 위에 금박 수를 놓은 투명한 천의를 걸쳤다. 주변에는 대나무가 있고, 버드나무 가지가 꽂힌 정병도 보인다. 커다란 이중 광배가 관음보살을 감싼 것도 일반적인 도상이다.

그런데 몇몇 이례적인 부분들이 발견되어 흥미를 유발한다. 우선 선재동자의 위치이다. 보통의 수월관음도에는 선재동자가 관음의 시선이 닿는 앞쪽에 그려져 있다. 그러나 여기에선 동자 대신 면류관을 쓴 인물이 향로를 들고 관음보살을 향해 서 있다. 뒤이어 여인, 시종들이 제각기 산호와 보석을 들고 따른다. 그중에는 괴이한 모습을 한 인물도 보인다. 동자는 이들 반대편인 보살의 발밑에서 찾을 수 있다.

이외에도 수월관음 위쪽에 뾰족뾰족한 바위가 보이는 점이 다르다. 마치 바위 동굴 안에 들어앉아 있는 것처럼 보인다. 또 동굴 앞쪽에는 입에 꽃을 문 파랑새가 그려져 있다.

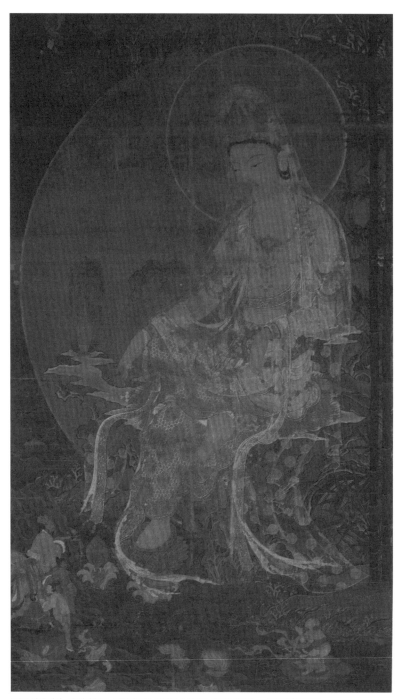

도9-1 작가 미상, <수월관음도>, 14세기 전반, 비단에 수묵채색, 227.9×125.8cm, 교토 다이도쿠지

도9-2 <수월관음도>(부분)

이러한 도상의 해석에는 일찍부터 『삼국유사』가 근거로 제시되었다. 『삼국유사』에는 당에서 돌아온 의상 대사가 동해 낙산의 동굴로 관음보살을 찾아간 일화가 나온다. 대사가 목욕재계한 뒤 동굴을 찾아갔더니 용왕, 용녀 등 팔부신중이 나와 그를 안내해 들어갔다고 한다. 또 원효 대사가 찾아갔을 때는 동굴 입구에서 파랑새가 나와 이끌어주었다고 전한다. 도9-2 파랑새는 관음보살의 화신이다. 파랑새에 관한 기록은 고려 시기의 것도 있다. 고려의 문신 유자량이 이곳을 참배했을 때 굴 앞에서 파랑새가 입에 꽃을 물고 지저귀고 있었다고 한다.

〈수월관음도〉의 색다른 표현은 신라와 고려의 일화가 반영된 것이라 할 수 있다. 이는 다분히 외부 신앙이 토착화되는 과정에서 탄생한 새로운 모습이다.

신앙의 토착화는 서양에도 있었다. 〈수월관음도〉가 그려질 무렵 시에나의 화가 두초 디 부오닌세냐(Duccio di Buoninsegna, 1250/5-1319)의 그림에 이를 설명할만한 것이 있다.

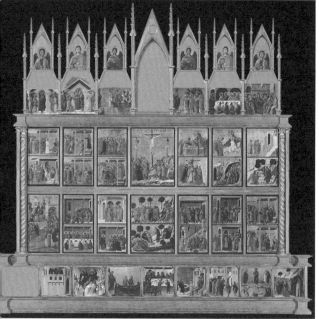

도10-1 두초, <장엄의 성모(마에스타)>, 1311년, 나무판에 템페라, 213×412cm,
시에나 두오모 오페라 미술관(상-앞면, 하-뒷면)

14세기 초 이탈리아 미술의 중심은 피렌체와 시에나였다. 피렌체를 대표하는 화가가 치마부에라면 시에나를 대표하는 화가는 두초였다. 두초에 대해서는 알려진 바가 많지 않다. 젊어서 치마부에에게 배웠다고 하며 콘스탄티노플로 건너가 비잔틴 미술을 익혔다고도 한다. 그는 시에나 토박이 화가로, 대표작은 대부분 시에나에 있다. 그중 하나인 <장엄의 성모(마에스타)>는 시에나 대성당을 위해 그린 제단화이다.도10-1 제작 당시부터 엄청난 크기로 유명세를 떨쳤다. 성당으로 옮길 때 시에나의 온 시민들이 나와 악대를 앞세우고 운반했다고 한다.

이 그림은 비잔틴 미술의 전통에 따라 금박 배경을 사용했으나 비잔틴 성화에 보이는 딱딱하고 어색한 표현은 거의 보이지 않는다. 대신 명암을 부여해 입체감을 살린 얼굴과 손의 묘사가 인상적이다.

중세 제단화는 고딕 양식의 교회처럼 위쪽에 첨탑 같은 부분(피너클, pinnacle)을 여러 개 덧붙였는데, 여기에도 그림이 들어간다. 받침대 역할을 하는 판자(프레델라, predella)도 마찬가지다. 이 제단화의 피너클에는 성

모 마리아의 죽음이 그려져 있으며 프레델라에는 그리스도 전기가 묘사되어 있다.

뒷면에도 그림이 있는데 여기에는 그리스도의 수난사가 26개 패널에 그려졌다. '예루살렘 입성'은 그중 하나이다.도10-2 노새를 탄 그리스도가 제자들을 데리고 성을 향해 가는 장면을 묘사했다. 성문 앞에는 많은 사람이 모여서 구세주를 자칭하는 예수를 지켜보고 있는데 일부는 나무 위에 올라가 구경하고 있다.

두초가 그린 예루살렘성은 먼 중동 사막에 있는 성이 아닌, 토스카나 지방의 산 위 도시를 연상시킨다. 멀리 보이는 육각 탑은 당시 이탈리아에서 흔히 볼 수 있는 고딕 교회처럼 생겼고, 사람들이 몰려나와 있는 성문은 시에나의 로마나 성문과 유사하다.

중세가 끝나갈 무렵, 이탈리아에서는 자신들이 사는 생활공간을 무대로 한 종교화를 그리는 새로운 경향이 나타났다. 두초가 그 선봉에 있었으며, 그림은 점차 현실 세계를 배경으로 하는 쪽으로 방향을 바꾸게 됐다.

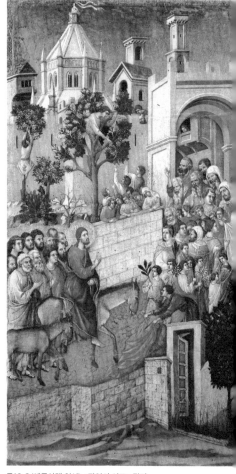

도10-2 '예루살렘 입성', <장엄의 성모> 뒷면

풍속화처럼 그린
불화와 현실처럼 그린
그리스도 그림

치마부에, <마에스타> ●━━━ 1280년경

작가 미상, <아미타여래도> ●━━━ 1286년

작가 미상, <관경서품변상도> ●━━━ 1300년 전후

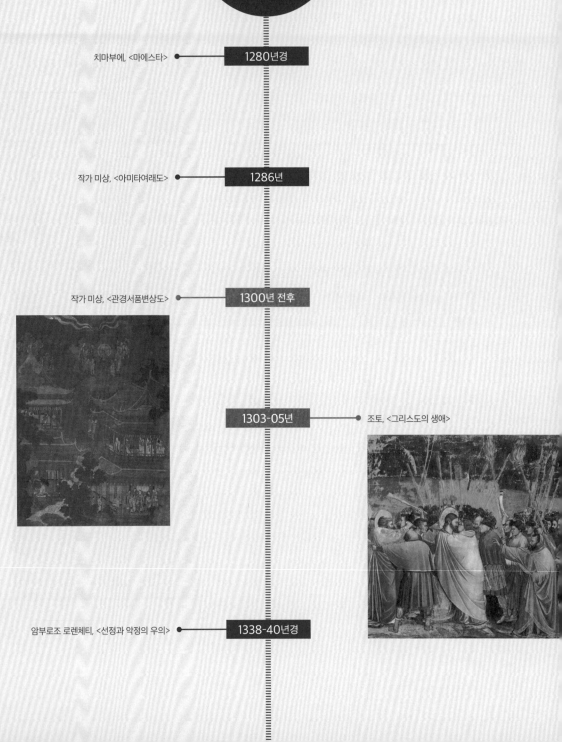

1303-05년 ━━● 조토, <그리스도의 생애>

암부로조 로렌체티, <선정과 악정의 우의> ●━━━ 1338-40년경

〈관경서품변상도(觀經序品變相圖)〉는 고려 불화로 분류되지만, 그 내용은 전혀 불화 같지 않다. 도11-1 그림만 보면 한 폭의 궁중풍속화라고 해도 손색이 없을 정도이다. 이런 형식으로 그린 고려 불화는 지금까지 단 2폭만 알려져 있다. 모두 동일한 내용의 관경서품변상도이다.

관경서품이란 『관무량수경』의 서품(序品)을 뜻하며, 서품은 서문을 일컫는다. 변상도는 경전의 내용을 그림으로 그린 것이다. 『관무량수경』은 고려 시대에 왕실부터 일반 서민에 이르기까지 광범위하게 신앙한 정토신앙의 기본 경전이다.

『관무량수경』에는 16가지 명상(경전에서는 이를 관상(觀想)이라고 한다)을 통해 극락정토의 모습을 생전에 미리 볼 수 있는 수행법이 담겨 있다. 극락정토에 왕생할 것을 기원하는 일은 이승에서의 삶이 고통스러울수록 더욱 간절해지기 마련이다. 서품에는 이처럼 지극히 고통스러운 현실에서의 삶을 묘사한 이야기가 소개되어 있다. 바로 고대 인도의 마가다국에서 일어난 부자간의 왕위찬탈 사건이다.

마가다국의 태자는 부왕을 유폐시키고 스스로 왕위에 올라섰다. 이에 모후인 왕후는 옥에 갇힌 왕에게 음식을 가져다주면서 그의 목숨을 구했다. 왕은 유폐되어 있는 동안 석가모니 부처에게 빌면서 설법을 청해 들었다. 그러던 중 왕후가 먹을 것을 가져다준 일이 발각되어 왕후의 목숨마저 위태로워졌다. 이때 두 신하가 나서서 태자를 만류한 덕분에 왕후는 목숨을 건졌으나 그녀 역시 유폐되고 말았다. 처절한 심정이 된 왕후는 석가모니 부처를 향해 울면서 이승에서의 고통스러운 삶에서 구제해주기를 기도했다. 석가모니는 제자들을 보내 그녀를 위로하는 한편, 극락세계를 볼 수 있는 명상법을 가르쳐주었다. 『관무량수경』의 서품은 여기서 끝나고 이어서 16가지 관상법이 나온다.

일본 사이후쿠지(西福寺)의 〈관경서품변상도〉는 이 비극적인 이야기를 한 폭의 그림으로 담고 있다. 서품 속의 사건은 시간의 경과에 따라 일어나고 있는데, 그림에는 이시동도법(異時同圖法)을 써서 한 화면에 모두 그렸다. 이시동도법이란 시간을 달리해 일어난 사건을 한꺼번에 그리는 방식으로, 고대와

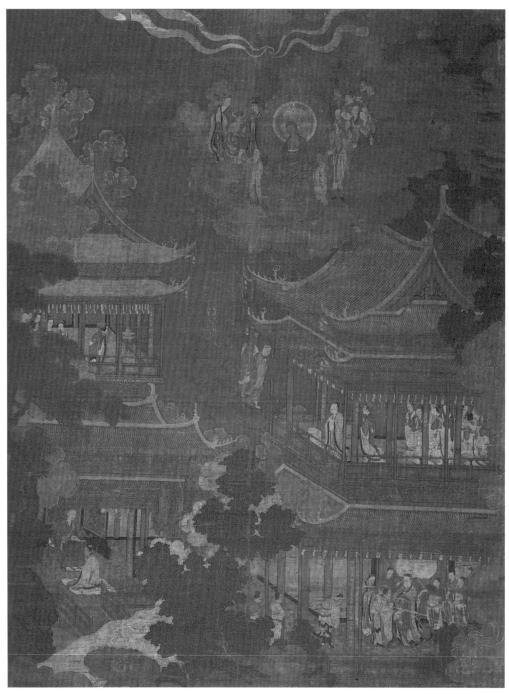

도11-1 작가 미상, <관경서품변상도>, 1300년 전후, 비단에 수묵채색, 150.5×113.2cm, 쓰루가 사이후쿠지

중세의 종교화에 널리 쓰였다.

이 그림은 일화의 내용을 왕이 설법을 듣는 장면, 태자가 모후를 살해하려는 장면, 왕후가 울면서 호소하는 장면, 부처님이 제자들과 왕후를 내려다보는 장면 등 7개로 나눠 그렸다. 각각의 장면은 궁중에서 일어난 사건답게 화려한 전각을 배경으로 전개된다. 왕과 왕후, 태자, 신하 등이 입고 있는 옷은 당과 송나라의 영향을 받은 당시의 고려 복식을 따랐다.도11-2 그래서 경전 내용을 모른 채 그림만 보면 마치 고려 왕실에서 일어난 어느 사건을 그렸다고 오인하기 쉽다.

불화이면서 불화 같지 않은 이 그림은 고려 회화의 수준이 매우 높았다는 사실을 보여준다. 아쉽게도 이런 고려 회화의 수준이 조선에 전해졌는지를 확인할 수 있는 자료는 거의 남아 있지 않다.

이 무렵 서양에서도 주목할 만한 그림이 등장했다. 이를 그린 화가는 훗날 '그로부터 서양화가 새로 시작됐다'라는 평가를 받는 조토 디 본도네(Giotto di Bondone, 1267경-1337)이다. 피렌체 교외에서 태어난 그는 천성으로 그림 재주가 뛰어났다. 그는 양 떼를 돌보면서도 늘 바위에 그림을 그렸는데, 어느 날 피

도11-2 〈관경서품변상도〉(부분)

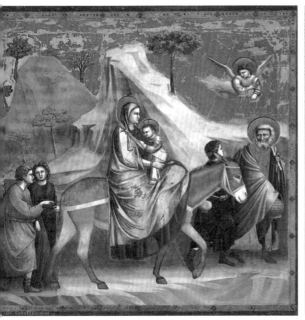

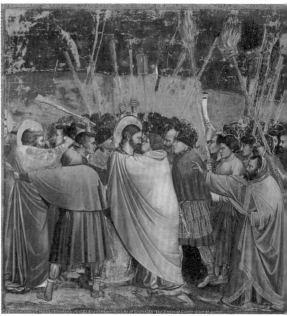

도12 조토, '이집트로의 피난', <그리스도의 생애>, 1303-05년, 프레스코화, 파도바 스크로베니 예배당

도13 조토, '유다의 키스', <그리스도의 생애>, 1303-05년, 프레스코화, 파도바 스크로베니 예배당

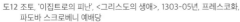

렌체에서 온 치마부에가 이것을 보고 조토를 자신의 공방에 데려가면서 화가가 됐다고 한다.

조토의 솜씨는 당대에 이미 널리 알려졌던 터라 그는 남북의 여러 지방에 불려 다녔다. 바사리는 그를 가리켜 '조야한 비잔틴 양식을 완전히 버리고 (…) 약동하는 인간 스케치의 방법을 되살렸다.'라고 했다. 이는 조토가 10등신에 가까운 장신에 동그랗게 눈을 뜬 모습으로 그린 비잔틴 시대의 인물 묘사 방식을 버리고, 실제 살아 있는 인간을 보는 것처럼 사실적으로 묘사한 데 보낸 찬사이다.

1305년 파도바 스크로베니 예배당에 그린 <마리아의 생애>와 <그리스도의 생애>는 조토의 대표작이다. 스크로베니 예배당은 파도바의 부호 엔리오 스크로베니(Enrio Scrovegni)가 부친과 자신의 영생을 위해 건물을 새로 지어 성모 마리아에게 봉헌한 곳이다. 조토가 그린 예배당 내의 최후의 심판 장면에 엔리오가 무릎을 꿇고 교회 건물을 마리아에게 봉헌하는 모습이 그려

져 있다.

조토는 예배당 두 벽에 성모 마리아와 그리스도의 생애를 36장면으로 나
눠 그렸다. 내용은 13세기 후반 야코포 데 보라지네(Jacopo de Voragine)가 성인,
성자들의 일생을 묘사한 『황금 전설』에 나오는 그대로이다. 조토 이전에도
이 책을 바탕으로 성화를 그린 사람들은 많았다. 그렇지만 누구도 조토만큼
인물을 생동감 있게 그린 이는 없었다.

전기의 한 장면인 '이집트로의 피난'은 마리아와 요셉이 아기 그리스도를
데리고 이집트로 피난 간 일을 묘사한 것이다. 도12 산악 표현은 아직 서툴러
보이지만 산과 나무 그리고 사람의 비율은 과거 어느 그림보다 현실적이다.

'유다의 키스'는 유다가 제사장과 군인들을 이끌고 와 그리스도에게 키스
함으로써 그를 지목해 붙잡아가게 했다는 내용을 그렸다. 도13 자신을 껴안고
있는 유다를 똑바로 바라보는 그리스도의 눈길에 담긴 긴박감 넘치는 묘사
는 조토 이전에는 일체 찾아볼 수 없는 새로운 묘사이다.

조토의 사실적 표현 이후 여러 화가가 그를 추종, 계승하면서 중세 미술은
완전히 막을 내리고 새로운 시대가 열리게 됐다.

후대에 미친
탁월한 기량

랭부르 형제, 『베리 공의 매우 호화로운 시도서』 —— 1416년

얀 반 에이크, <아르놀피니의 결혼> —— 1434년

1447년 —— 안견, <몽유도원도>

15세기 —— 전 안견, <초동>

강희맹, <독조도> —— 1475년 이후

다시 조선으로 돌아오자. 임진왜란을 기점으로 조선 전기와 후기를 나누었을 때, 전기에 해당하는 시기의 그림은 극히 드물다. 여기에는 다양한 이유가 있다. 우선 이때만 해도 그림 감상이 보편화되지 않았다. 그림 자체가 적었던 데다 훗날 사람들이 말하는 것처럼 그림을 귀하게 여기고 아끼는 습관도 없었다. 더불어 임진왜란으로 인한 피해도 상당했다. 당시 수도 한양은 잿더미가 되었고, 왕실과 권문세가에 있던 그림들이 전란 때 많이 흩어지고 없어졌다는 이야기가 기록에서도 종종 발견된다.

또 다른 원인으로 낙관(落款)이 있다. 조선 전기만 해도 그림에 낙관을 하지 않았다. 고대부터 그림은 왕이 소유하고 감상하는 것이었다. 그러므로 감히 낙관을 하지 못했다. 이 때문에 전기의 그림이 남아 있다고 해도 확인이 어렵게 되었다. 중국에서도 그림에 낙관이 들어간 것은 문인 사회가 자리 잡은 북송 때부터이다. 이후 명나라 시기에 더욱 일반화되었다.

15세기에 활동한 화가의 수는 생각보다 많지 않다. 왕으로는 세종과 문종이 난초와 대나무를 잘 그렸고 문인 화가는 정양을 필두로 강희안, 강희맹 등이 활동했다. 이름이 알려진 문인 화가를 전부 꼽아도 13~4명에 불과하며, 화원은 10명이 채 안 된다.

그중 반복해서 거명되는 화가가 안견이다. 안평 대군과 관련된 일화 말고도 '최경은 안견과 나란히 이름을 날렸으나 산수에는 마땅히 안견에게 양보해야 한다.'라든가 '석경은 안견의 제자로 인물과 대나무를 잘 그렸다.'라는 등 그의 이름이 자주 등장한다. 그렇지만 아쉽게도 그의 진작은 〈몽유도원도〉뿐이다. 이는 그림에 찍힌 '지곡사람 가도가 그리다(池谷可度作)'라는 관지와 인장을 통해 확인되었다. 가도는 안견의 자다.

비록 낙관은 없지만, 조선 시대 내내 안견 그림으로 알려져 온 작품이 몇 점 있다. 소품 〈초동(初冬)〉도 그중 하나로, 《사시팔경도(四時八景圖)》의 8폭 가운데 하나이다. 도14-1 사시팔경도는 계절에 따라 바뀌는 자연의 모습을 차례로 화폭에 담은 사계도를 말한다. 안견의 《사시팔경도》는 각 계절을 다시 이른 절기와 늦은 절기로 구별해 그렸다.

초겨울을 그린 이 그림에는 정교한 필치가 구사돼 있다. 높은 산과 넓은 강

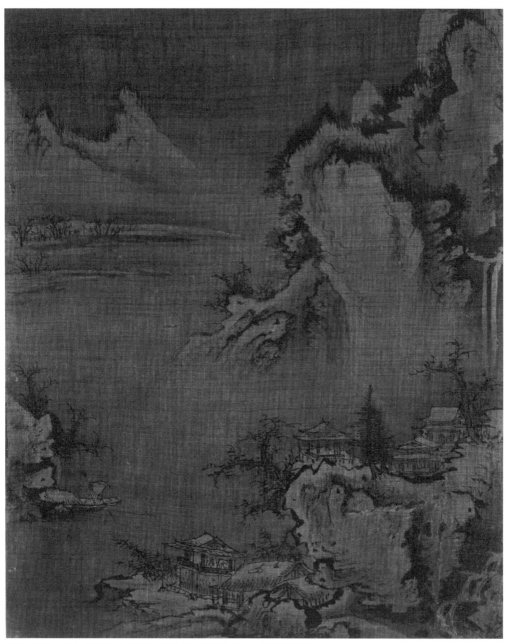

도14-1 전 안견, <초동>, 《사시팔경도》, 15세기, 비단에 수묵담채, 35.8×28.5cm, 국립중앙박물관

도14-2 〈초동〉(부분)

이 펼쳐진 산하에 눈이 쌓여 있다. 강가의 나무는 나뭇잎이 다 떨어져 게 발톱처럼 썰렁한 모습이다.도14-2 멀리 산등성이에 보이는 나무들 역시 바늘을 꽂아놓은 듯 삐죽삐죽하기만 하다. 사람이라고는 도롱이 차림의 조각배 사공뿐이다. 큰 산봉우리 아래의 강가 기슭에는 의외로 삶의 따사로움이 느껴진다. 주칠 기둥의 큰 집과 정자 등이 차례로 있고 뒤쪽으로는 한겨울임에도 시원한 물줄기를 내리쏟는 폭포가 보인다.

이 모든 묘사는 가로 35.8센티미터, 세로 28.5센티미터의 작은 비단 조각 위에 그려졌다. 크기를 말해주지 않으면 큰 그림으로 착각하기 쉽다. 〈초동〉의 정교한 필치는 〈몽유도원도〉에서도 살펴볼 수 있다. 안견은 안평 대군이 소장했던 수많은 중국 명화를 보면서 자신의 기법을 창안해 당대에 이미 '신의 경지'에 이르렀다는 말을 들었다.

안견의 화풍은 생전에 많은 추종자를 낳았다. 동시대의 화원인 최경은 만년에 산수를 그리면서 그의 화풍을 따랐고, 제자 배련은 산수화에 안견식의 필치를 반복했다. 이러한 안견의 화풍은 16세기 들어서도 계속돼, 이후 살펴볼 이정이나 김명국 같은 화가들에게서도 그 흔적이 발견된다.

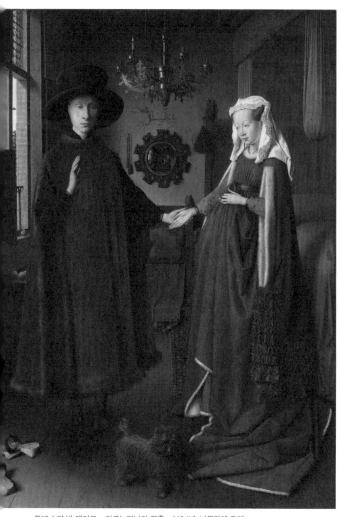

도15-1 얀 반 에이크, <아르놀피니의 결혼>, 1434년, 나무판에 유채,
82.2×60cm, 런던 내셔널 갤러리

탁월한 기량의 화가가 출현해 새로운 화풍을 만들어내고 그것이 후대에 오랫동안 파급력을 미친 것은 서양도 마찬가지다. 브뤼헤에서 활동한 얀 반 에이크(Jan van Eyck, 1390경-1441)는 조금 과장해서 플랑드르의 안견이라고 할 만하다. 플랑드르는 오늘날 프랑스 북부, 벨기에, 네덜란드 남부 지역을 가리키며, 브뤼헤는 그 중심 도시이다.

직업 화가 출신인 그는 뛰어난 기량으로 바이에른 공 요한 3세와 부르고뉴 공 필립 3세에게 실력을 인정받아 궁정 화가로 일했다. 런던 내셔널 갤러리에 있는 <아르놀피니의 결혼>은 그의 그림 중에 가장 널리 알려진 작품이다. 도15-1 반 에이크가 최초로 유화 기법을 창안해 그린 것으로, 미술사 책에도 단골로 등장한다. 실제 런던에 가서 보면 숨이 멎을 정도로 정교한 필치가 구사돼 있다.

세계적인 베스트셀러 『서양 미술사』를 쓴 곰브리치는 이 그림을 가리켜 '이탈리아 르네상스의 마사초 그림처럼 새로운 경지를 개척한 혁명적 작품'이라고 했다. 마사초는 피렌체 산타 마리아 노벨라 성당에 <성 삼위일체>를 그리면서 최초로 원근법을 사용한 화가다.

반 에이크를 혁명적이라고 한 것은 우선 실내 묘사에 있다. 중세 그림에도

실내 풍경이 없진 않았다. 그러나 이들 그림은 실
내를 보여주기 위해 지붕과 창문을 뜯어내고 안을
들여다본 것처럼 그렸다. 스크로베니 예배당에 있
는 조토의 〈최후의 만찬〉이 대표적인 사례다. 이런
오랜 전통에도 불구하고 반 에이크는 실내의 광경
을 안에서 바라본 시각으로 그렸다. 그뿐만 아니라
한쪽 창문에서 들어오는 빛이 일으킨 얼굴, 옷, 가
구 등의 미묘한 색조 변화를 새로운 재료인 유화
물감으로 사실감 넘치게 묘사했다.

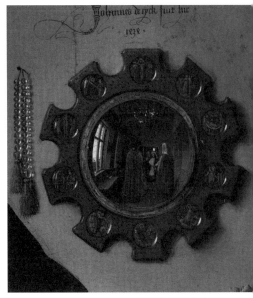

앞에 있는 나막신부터 뒤쪽 벽에 걸린 묵주까지,
하나도 놓치지 않고 모두 또렷하게 그린 점은 훗
날 르네상스 화가들로부터 비난을 받았지만, 당시
에는 눈이 휘둥그레질만한 기법이었다. 반 에이크
는 이런 탁월한 기법을 추종하는 다수의 화가들이

도15-2 〈아르놀피니의 결혼〉
(부분)

생겨나면서 플랑드르 화파의 시조가 됐다. 그 여파는 250년 뒤의 베르
메르에게도 도달했다.

벽에 걸린 거울에는 반 에이크가 또 다른 입회인과 함께 아르놀피니
부부를 지켜보는 모습이 극세필로 그려져 있다.도15-2 그림 속 거울에 화
가를 그린 것은 나중에 벨라스케스와 반 고흐 같은 유명 화가들에 의해
되풀이됐는데 이 역시 그가 처음 시도한 것이다. 거울 위에는 '반 에이
크 여기에 있도다, 1434년'이라고 쓴 글이 적혀 있다.

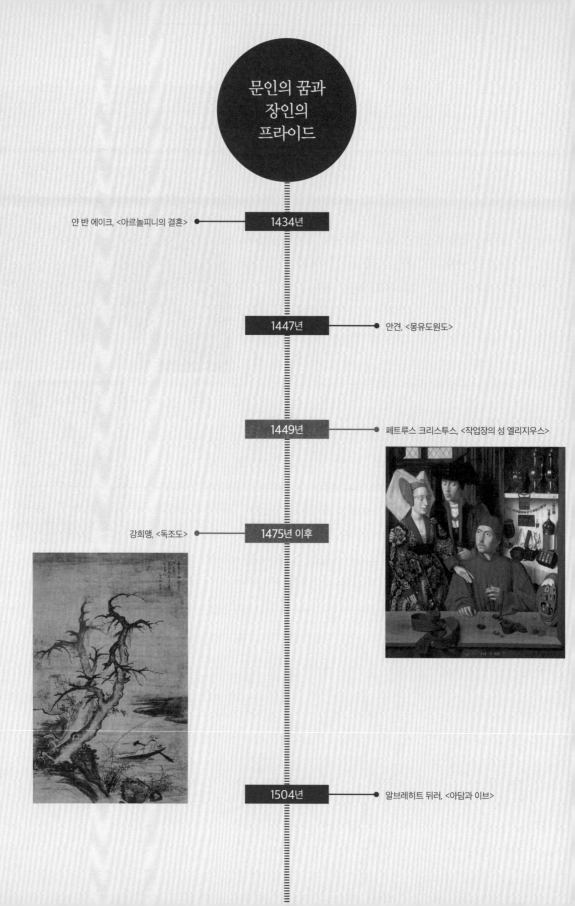

문인의 꿈과
장인의
프라이드

얀 반 에이크, <아르놀피니의 결혼> ● ── 1434년

1447년 ──● 안견, <몽유도원도>

1449년 ──● 페트루스 크리스투스, <작업장의 성 엘리지우스>

강희맹, <독조도> ● ── 1475년 이후

1504년 ──● 알브레히트 뒤러, <아담과 이브>

어느 그림이나 시대정신 내지는 사상이 많든 적든 반영되어 있다. 조선 전기에도 이를 살필 수 있는 그림이 꽤 있다.

신생 조선의 설계자인 정도전은 1394년 봄에 『조선경국전』을 완성했다. 유교의 이상 사회였던 주나라 법제를 본뜬 법전으로, 통치 체제와 제도를 규정한 내용 외에 일반 서민들에게 영향을 미치는 사회 규범적 내용까지 들어 있다. 일례로 정도전은 당시까지 남아 있던 관혼상제의 토속적이고 불교적인 요소를 전부 걷어내고 유교적 의례를 따르도록 했다. 이로써 조선은 위에서 아래까지 공식적으로 유교 사상과 정신에 따라 생활하는 사회가 되었다.

유교 정신이란 자연이 내려준 본성에 충실한 삶을 사는 것을 말한다. 그럼으로써 인간은 거대한 우주의 운행과 삶의 조화를 이룰 수 있게 된다고 했다. 이런 삶을 실현하기 위해서는 무엇보다 자연의 순리적 운행에 위배되는 개인의 감정과 욕망을 억제할 필요가 있었다. 이를 위한 노력 중에는 욕망이나 욕심이 잘 발동되지 않는 자연에 들어가 무욕한 상태를 유지하려는 삶의 자세도 있었다. 조선 사회의 지도층인 문인 사대부들은 이를 자연에 순응하며 살아가는 전원에서의 삶으로 보고, 늘 그와 같은 생활을 동경하며 꿈꾸었다.

문인 관료 강희맹(姜希孟, 1424-1483)의 〈독조도(獨釣圖)〉도 그와 같은 시대정신이 반영된 그림이라고 할 수 있다.도16 '독조'는 홀로 낚시를 한다는 뜻이다. 그림에는 강가의 조각배에 탄 선비 한 사람이 노 젓기를 멈추고 안개에 둘러싸인 자연을 조용히 관조하는 모습이 그려져 있다. 아주 세련된 맛보다 문인 화가다운 솔직함이 그대로 드러나 있다. 기슭의 큰 나무는 나뭇잎 하나 없이 앙상하고 가지 끝은 게 발톱처럼 생겼다. 이는 안견이 자주 쓰던 기법으로, 주로 새봄의 정경을 묘사하는 데 쓰였다.

봄은 만물이 소생하는 시기로, 자연과 대우주의 순환이 끊임없이 반복된다는 사실을 새삼 자각하게 되는 때이다. 이 그림에는 조선 전기의 그림치고 드물게 자작시도 곁들여져 있다. 해석하면 '배는 갈대밭에 있지만 마음은 만 리나 되는 강 위에 떠 있는 심정(舟在蘆花裡 滄江萬里心)'이며 '바위 앞 두 그루 나무는 봄이 됐지만, 아직 새싹이 나지 않았다(巖前兩喬木 春到不成陰)'라는 내용이다. 시 역시 삶과 대자연의 조화를 의식하고 있다.

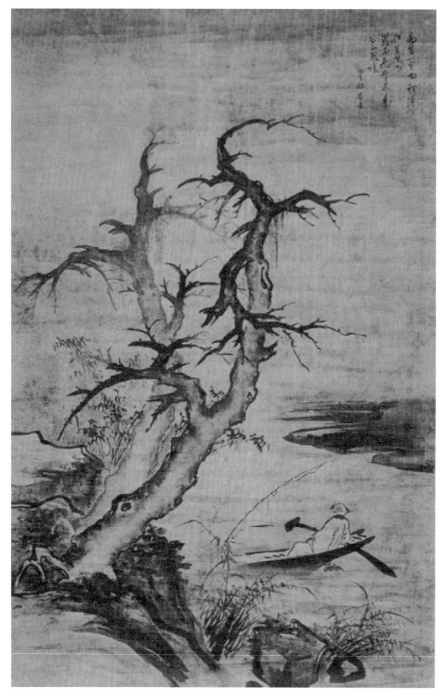

도16 강희맹, <독조도>, 1475년 이후, 종이에 수묵, 132×86cm, 도쿄국립박물관

강희맹에게 세종은 이모부가 된다. 세종과 동서였던 아버지 강석덕은 안평 대군만큼 서화를 좋아해 많은 그림을 수집했다. 강희맹은 이를 정리하면서 그림 보는 눈을 익혔다.

그는 최초의 화론이라 할 만한 글도 지었는데, 바로 「그림을 논하는 글」이다. 여기서 그는 '군자는 예술에 뜻을 담을 뿐인데 (…) 이는 고상한 사람이나 우아한 선비가 진심으로 오묘한 이치를 추구하는 것과 같은 일'이라고 했다. 즉 문인 사대부의 정신과 사상은 그림을 통해 드러낼 수 있다는 말이다.

한편 서양에서는 르네상스가 막 들어서고 있었다. 르네상스 시기에도 서양 그림의 주류는 여전히 종교화였다. 하지만 간혹 시대를 반영한 사례도 발견된다. 앞서 소개한 얀 반 에이크의 〈아르놀피니의 결혼〉을 예로 들 수 있겠다. 그의 후계자인 페트루스 크리스투스(Petrus Christus, 1410경 – 1475/6)의 그림에도 세속 사회를 반영한 것이 있다.

크리스투스는 안트베르펜 교외 출신의 직업 화가다. 브뤼헤로 나와 반 에이크의 제자가 됐다. 반 에이크가 죽은 뒤에는 그의 공방을 인수해 활동했다. 크리스투스는 플랑드르에서 선원근법을 처음 시도한 화가로도 기록되는데 이는 중년 때의 일이다.

반 에이크의 공방을 인계받고 얼마 지나지 않아 그린 〈작업장의 성 엘리지우스〉에는 15세기 중반 무역과 보석 세공으로 활기를 띠었던 브뤼헤의 모습을 그대로 보여주는 내용이 담겨 있다. 도17-1

성 엘리지우스는 원래 7세기 중반 프랑스 리모주에 살았던 금은 세공사였다. 생전에 왕실을 위해 일하며 큰 성공을 거뒀다. 은퇴한 뒤에는 신학을 공부하는 한편, 이교적인 미신 박멸에 헌신했다. 이런 활동으로 그는 사후 성인에 추대되었고 금속 세공사와 대장장이의 수호성인이 됐다.

그림 속 인물을 성 엘리지우스라 여긴 이유는 과거 인물 뒤쪽에 그려져 있던 광배 때문이다. 그러나 조사를 통해 광배가 나중에 덧칠된 사실이 확인되면서 브뤼헤의 금속 세공사를 그린 것으로 재해석됐다. 현재 광배는 지워진 상태다.

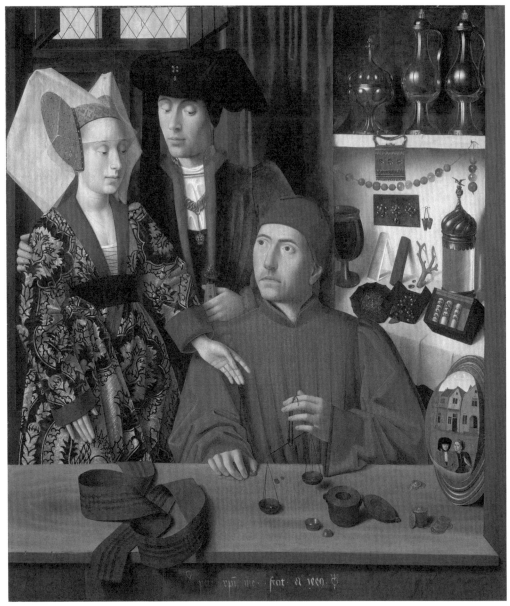

도17-1 페트루스 크리스투스, <작업장의 성 엘리지우스>, 1449년, 나무판에 유채, 100.1×85.8cm, 뉴욕 메트로폴리탄 미술관

그림에는 저울에 반지를 올려놓고 무게를 다는 장인과 이를 옆에서 지켜보는 두 젊은 남녀가 등장한다. 브로치가 달린 검은 모자에 새틴 상의를 입은 남자는 가슴에 커다란 금목걸이를 걸고 여성의 어깨에 가볍게 손을 두르고 있다. 장인 쪽으로 손을 뻗은 젊은 여인은 나비형 에냉(Hennin) 모자를 쓰고 석류 문양이 든 금란 드레스 차림이다.

이들은 그림을 제작한 1449년 여름에 결혼이 예정되어 있던 스코틀랜드 왕 제임스 2세와 그의 약혼녀 메리다. 브뤼헤의 통치자인 부르고뉴 필립 공의 주선으로 그의 전속 장인인 빌럼 반 브뢰텐(Willem van Vleuten)에게 맡긴 결혼반지를 찾으러 온 것이다. 테이블에 놓인 붉은색 띠는 혼례를 상징하는 물건으로, 〈아르놀피니의 결혼〉에서도 나온다.

결혼반지를 찾으러 온 남녀를 그렸지만, 그림에는 플랑드르 유수의 무역중개지로 번영하던 브뤼헤의 위상이 그대로 암시되어 있다. 커튼에 가려진 술잔은 야자 열매껍질로 만들었는데, 이는 당시 해독 효과가 있다고 알려졌었다. 선반의 산호는 중풍을 예방하는 약제였으며 루비는 염증을 막아주는 치료제이기도 했다. 금제 뚜껑이 달린 유리병은 예루살렘 등지에서 가져온 성 유골을 담는 용기이다. 이들 모두 무역을 통해 들어온 박래품이다. 반지 세공 역시 무역·금융의 발전과 함께 새로운 산업으로 자리 잡은 브뤼헤의 보석 가공업을 뜻한다고 할 수 있다.

이 그림에도 거울이 등장한다. 도17-2 거울 속의 매는 사기와 속임수에 대한 경고의 은유이다. 테이블 아래의 글씨는 화가가 직접 쓴 것으로 '페트루스 크리스투스가 나를 1449년에 그렸다'라는 뜻이다. 앞쪽의 하트 표시는 브뤼헤 금속 세공인들 사이에 거장의 표시로 쓰이는 마크이다.

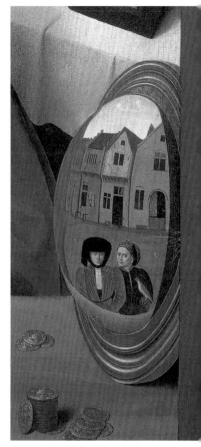

도17-2 〈작업장의 성 엘리지우스〉(부분)

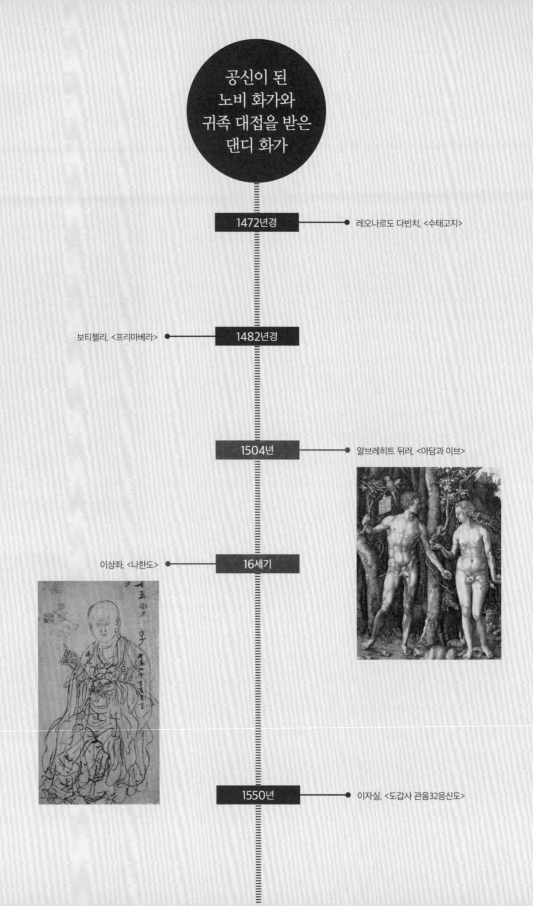

공신이 된
노비 화가와
귀족 대접을 받은
댄디 화가

1472년경 ● 레오나르도 다빈치, <수태고지>

보티첼리, <프리마베라> ● 1482년경

1504년 ● 알브레히트 뒤러, <아담과 이브>

이상좌, <나한도> ● 16세기

1550년 ● 이자실, <도갑사 관음32응신도>

작품을 화장한 얼굴이라고 하면 드로잉은 화장을 안 한 맨얼굴쯤 된다. 드로잉은 본격적인 제작에 앞서 구상한 내용을 간단한 선과 색으로 시험 삼아 그려보는 것이다. 그림의 특성상 꾸미지 않은 솜씨가 드러나는데 서양에서는 일찍부터 수집 대상이 됐다.

반면 조선에는 드로잉이 존재하지 않는다. 그렇지만 조선 그림에도 구상 과정은 있으므로 드로잉 자체가 없었다고는 할 수 없다. 훨씬 나중 일이지만 19세기 초 허련이 김정희를 찾아갔을 때 김정희는 그에게 매번 중국 그림 10장을 주면서 완전히 베낄 수 있을 때까지 그리라고 했다. 이때 연습본을 버리지 않고 모아두었더라면 그의 드로잉이 됐을 것이다. 그런데 당시는 이를 대수롭지 않게 여길 때라 모두 버렸다.

조선 그림에서 드로잉과 비슷한 개념을 찾자면 초본이 있겠다. 일종의 밑그림으로, 가장 잘 베낀 하나를 남겨 초본으로 삼았다. 이렇게 모은 초본이 많으면 많을수록 그 화가는 다양한 그림을 소화하는 유능한 사람이 됐다. 예를 들어 그림

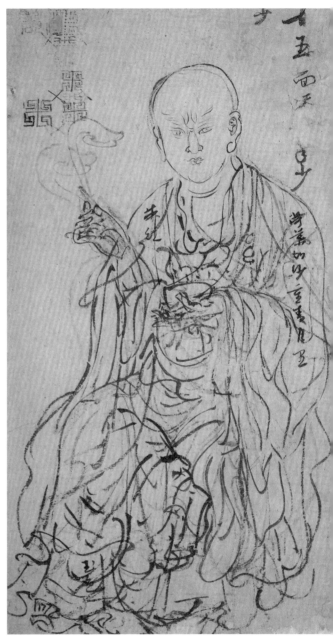

도18-1 이상좌, <나한도>, 《불화첩》, 16세기, 종이에 수묵, 50.6×31.1cm, 보물 제593호, 삼성미술관 리움

도18-2 <나한도>(부분)

을 주문받으면 여러 초본을 꺼내놓고 '곽희의 나무에 황공망의 산봉우리'식으로 조합해 그렸다.

사정이 이러므로 조선 전기의 그림에 초본은 있을 수 있어도 연습용 드로잉은 존재할 수 없다. 그런데 중종 시기 화원이었던 이상좌(李上佐, 15세기 후반~16세기 전반)가 그린 것 중에 초본과 드로잉의 중간쯤으로 보이는 그림이 있다.도18-1

화첩 형태로 전하는 이상좌의 나한도 초본은 총 10점이다. 나한은 부처는 아니지만, 그에 버금가는 깨달음을 얻은 수행 성자다. 보통사람으로 태어나 최고의 경지에 오른 만큼 부처나 여래와 달리 친근하게 여겨졌고, 남송 때부터 감상용 그림으로 제작되었다.

어떤 정본을 보고 그렸는지 알 수 없지만, 그와 무관하게 자신이 생각하는 나한상, 즉 자연스럽고 인간적인 느낌을 담았다. 동시에 성자의 위엄을 갖춘 인물로 묘사하기 위해 노력한 듯 서양의 드로잉처럼 여러 번 수정한 흔적이 그대로 남아 있다.

옷 주름에 크게 신경을 쓴 모양인지 마음에 들 때까지 선을 반복해서 그었다. 제15나한을 그린 초본에는 들고 있는 여의(如意)의 위치를 두 번이나 바꾸었다. 손과 얼굴에도 고민한 흔적이 있는데 여기에서 그의 필력이 엿보인다. 여의와 보주를 쥐고 있는 손을 그린 선은 엷고 가늘지만, 손마디의 꺾임과 도톰한 손바닥의 모습까지 생생하게 표현했다.도18-2

안견과 나란히 조선 전기를 대표하는 이상좌는 원래 노비였다. 한양의 어느 선비 집의 종이었으나 어려서부터 그림을 잘 그렸다. 특히 산수와 인물화에 뛰어나 그림을 좋아하는 상류 계층 사이에 이름이 높았다. 그중에는 중종도 있었다. 이상좌의 재능을 아낀 중종은 그를 양민 신분으로 만들어 도화서

화원으로 채용했다. 그는 중종이 죽었을 때 어진을 그렸으며, 반정 공신들의 초상화를 그린 공으로 원종공신에 제수됐다. 조선에서 그림 솜씨 하나로 노비에서 공신의 지위까지 오른 화가는 이상좌 하나뿐이다.

독일에서 활동하던 알브레히트 뒤러(Albrecht Dürer, 1471-1528) 역시 화가 이상의 특별 대접을 받은 인물이다. 그는 흔히 독일 르네상스의 선구로 불린다. 딱딱하고 거친 중세식의 묘사를 떨쳐버리고 자연스러운 형태로 인간과 사물을 묘사하는 새로운 길을 열어 보인 업적 때문이다.

그는 금속 세공 장인의 아들로, 뉘른베르크에서 태어났다. 당시 뉘른베르크는 북유럽의 교역 중심지이자 문화의 선진 도시였다. 특히 인쇄로 유명해 유럽 전역에서 학자, 성직자들이 모여들었다. 뒤러의 대부였던 안톤 코베르거(Anton Koberger)도 이곳에서 인쇄기를 25대나 운영했던 유명한 인쇄업자였다.

뒤러는 이런 뉘른베르크를 배경으로 화가와 판화가로서 착실하게 명성을 쌓았다. 그는 도제 수습을 마치고 1494년과 1505년 두 차례에 걸쳐 이탈리아를 여행했다. 두 번 모두 베네치아에 들렀는데, 당시 베네치아는 미술의 새로운 중심지로 부상하고 있었다. 이곳에서 뒤러는 베네치아파의 창시자인 조반니 벨리니(Giovanni Bellini)를 만나게 되었다. 또 판화가이자 화가였던 야코포 데 바르바리(Jacopo de Barbari)와도 교류했다.

바르바리는 1500년 무렵 직접 뉘른베르크로 그를 찾아오기도 했다. 이때 뒤러는 그에게서 원근법, 해부학, 인체 비례 등 르네상스의 새로운 지식을 흡수했다. 동판화 〈아담과 이브〉는 이런 경험과 지식이 바탕이 된 뒤러의 젊은 시절의 대표작이다. 도19-1

뒤러는 인체를 고대 조각처럼 표현한 이탈리아 르네상스식 묘사법을 그대로 받아들여 근육이 선명한 아담과 이브를 그렸다. 또 가는 선을 평행하게 무수히 그어 음영을 넣는 해칭(hatching) 기법을 완벽하게 터득해 화면의 깊이는 물론 인물과 자연스러운 조화를 실현했다. 도19-2 이런 솜씨로 그는 북방 르네상스 동판화의 명수로 불렸다.

그는 그림을 단순한 재현이나 재생이라고 여기지 않았다. 화가는 지적인

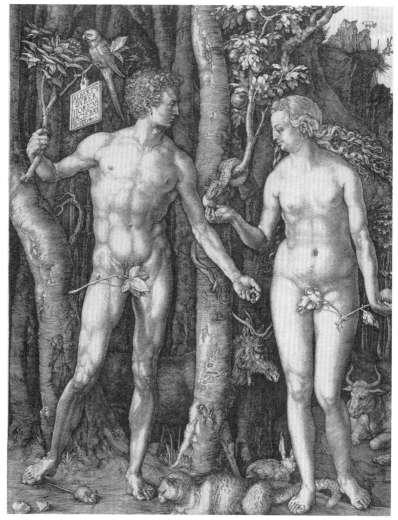

도19-1 알브레히트 뒤러, 〈아담과 이브〉, 1504년, 동판화, 25.1×19.2cm, 암스테르담 레이크스 미술관

작업을 통해 새로운 도상을 만들어내는 창조적 지식인이라고 생각했다. 화가
나 조각가가 목수, 대장장이와 달리 지적 창조자이며 예술가라는 의식은 이
탈리아에서도 레오나르도 다빈치에 의해 구체화된 새로운 사상이었는데, 뒤
러는 두 번의 이탈리아 여행을 통해 벌써 그것을 인식하고 있었다.

　미남에다 젊어서부터 명성을 누린 그는 평소 귀족 못지않은 화려한 복장

도19-2 <아담과 이브>(해칭 부분)　　　　　　　도19-3 <아담과 이브>(사인 부분)

을 즐겨 입었다. 이는 잘난 체하는 태도가 아니라 예술가라는 자부심을 스스로 드러내기 위함이었다고 한다. 실제로 1521년 네덜란드와 벨기에를 여행했을 때 뒤러는 귀족 이상의 대접을 받았다. 안트베르펜에서는 국빈 예우를 받았고, 벨기에에서는 마침 그곳에 와있던 덴마크 국왕이 직접 연회를 마련해줄 정도였다.

　조선으로 보면 자의식이 강한 문인 화가에 견줄만한 뒤러는 자기 그림에 낙관이라고 할 수 있는 사인을 많이 남겼다. 이 동판화에도 라틴어로 '뉘른베르크의 알브레히트 뒤러가 이를 1504년에 제작하다'라고 썼다.도19-3

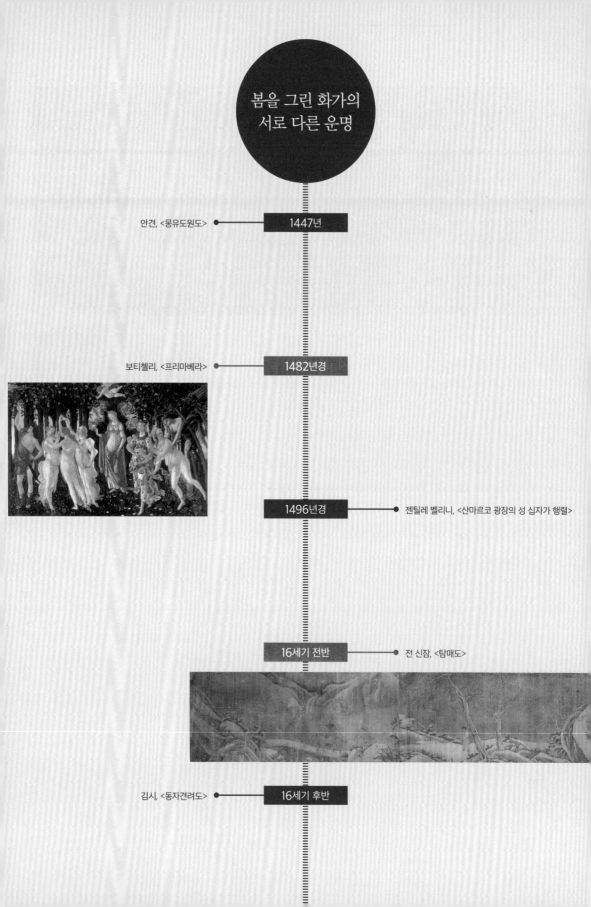

봄을 그린 화가의
서로 다른 운명

안견, <몽유도원도>　●━━━　1447년

보티첼리, <프리마베라>　●━━━　1482년경

1496년경　━━━●　젠틸레 벨리니, <산마르코 광장의 성 십자가 행렬>

16세기 전반　━━━●　전 신잠, <탐매도>

김시, <동자견려도>　●━━━　16세기 후반

조선 전기의 그림은 대체로 작다. 문인 화가에게는 그런 경향이 더 뚜렷하다. 그렇다고 대작이 전혀 없지는 않다. 그 예로 중종 시기의 문인 화가 신잠(申潛, 1491-1554)의 〈탐매도(探梅圖)〉가 있다. 도20-1

신잠은 문장이 뛰어날 뿐만 아니라 명필에 그림도 잘 그렸다. 소위 삼절(三絶)로 이름 높았는데 특히 대나무에 탁월한 솜씨를 보였다. 신잠보다 후배였던 이황은 그의 대나무 그림을 보며 '대나무와 영천은 본래 한 몸이라서 (⋯) 제가 제 모습을 그렸다'라는 시를 읊기도 했다. 여기서 영천은 신잠의 호다.

국립중앙박물관에는 오래전부터 그의 그림으로 전해 내려오는 〈탐매도〉 한 점이 있다. 조선 전기의 그림치고는 발군의 크기로, 전체가 2미터를 넘는다. 제발을 제외하면 1미터 남짓한 〈몽유도원도〉보다 훨씬 크다.

〈탐매도〉는 제목 그대로 매화를 찾아가는 사람을 그렸다. 두루마리를 펴듯 보면 앞쪽에 동자 하나가 눈 덮인 산길을 가고 있고, 뒤이어 특이한 방한모를 쓴 인물이 나귀를 타고서 다리를 건너는 중이다. 나귀를 탄 인물이 동자를 향해 무언가 말을 건네는 것처럼 보이는데 어떤 상황인지 구체적으로 알 수 없다. 도20-2 다리 앞쪽에는 흰 꽃이 가득 핀 매화가 설경을 배경으로 그려져 있다. 눈이 남은 이른 봄에 다리를 건너 매화를 보러 가는 여정은 당나라 시인 맹호연의 고사에서 비롯한 것이다.

자세히 살펴보면 화가의 실력이 보통이 아니다. 산과 계곡은 주로 먹을 썼으나 옅은 먹과 짙은 먹, 그리고 점과 선을 교묘하게 구사해 산세의 깊이와 사물의 입체적 느낌을 매우 자연스럽게 표현했다. 산길과 바위에는 연초록색을 가미해 새싹이 움터 오르는 계절감을 나타냈다. 이 정도의 표현력이라면 상당한 수준의 전문적인 기량이 필요하다.

〈탐매도〉에는 낙관이 없다. 그래서 대나무 그림으로 이름난 신잠의 작품으로 보기 힘들다는 의견도 있다. 그럼에도 이른 봄에 매화를 찾아 나선 인물과 신잠의 생애가 동일시되면서 애호하는 사람이 많다.

과거에 겨울은 혹독한 계절이었다. 만성적인 식량 부족에 의복도 빈약했고 살림집도 엉성했다. 이에 따듯한 봄이 돌아오는 소식을 알리는 매화는 큰 사랑을 받았다. 이후 문인 사회가 도래하면서 그 사랑은 한층 깊어졌다. 추위

도20-1 전 신잠, <탐매도>, 16세기 전반, 비단에 수묵담채, 43.9×210.5cm, 국립중앙박물관

에 견디는 매화의 꿋꿋함과 멀리까지 퍼지는 은은한 향기의 고상함이 문인
의 삶을 상징한다고 본 것이다.

매화 그림은 종종 그린 사람의 삶과 함께 감상된다. 실제로 신잠의 전반기
생은 혹독한 겨울과 같았다. 그는 명문가 출신으로 신숙주의 증손자였다. 과
거에 급제해 전도유망하게 관직에 나아갔으나 그해 말 기묘사화(1519)가 일
어나면서 파직됐다. 그뿐만 아니라 과거 급제 자체도 무효가 됐다. 3년 뒤에
는 기묘사화의 후속편인 신사무옥에 연루돼 전라남도 장흥으로 유배됐다. 그
뒤 유배지가 양주로 바뀌었고 아차산 아래에서 17년간 유배 생활을 보냈다.

유배가 끝난 뒤에도 신잠은 이곳에 머물며 시와 그림으로 소일했다. 복권
된 것은 53살 때였다. 사옹원 주부를 시작으로 태인 현감, 간성 군수, 상주 목
사까지 지냈다. 그의 인생은 초년에 불운했지만, 말년에는 어느 정도 행복을
누렸다고 할 만하다. 만일 신잠이 <탐매도>를 그렸다면 유배 시기의 어느 어
두운 한때에 그린 것으로 추측된다.

동양에서는 일찍부터 계절 자체를 그림 소재로 여겼지만, 서양은 매우 늦

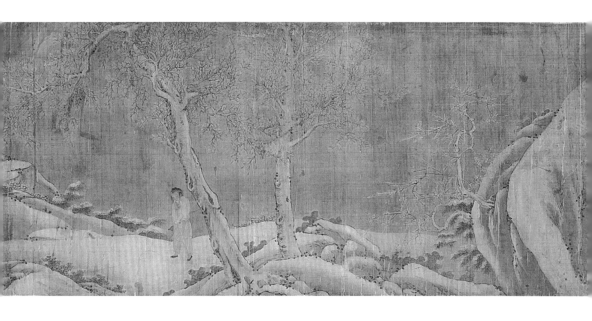

도20-2 〈탐매도〉(부분)

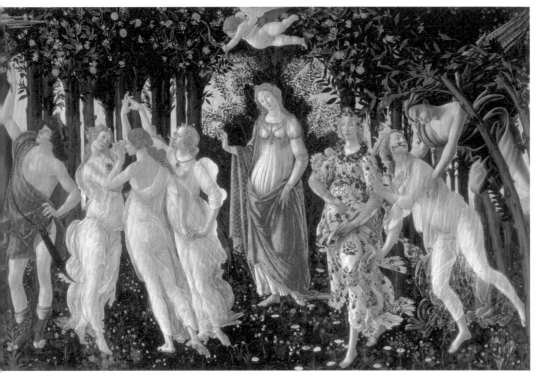

도21-1 보티첼리, <프리마베라>, 1482년경, 나무판에 템페라, 203×314cm, 피렌체 우피치 미술관

었다. 14세기 들어 월력시(月曆詩)가 유행하면서 비로소 필사본 삽화에 계절 느낌이 나는 그림이 등장했다. 앞서 본 『베리 공의 가장 호화로운 시도서』의 월력도 역시 필사본 삽화이다.

본격적으로 계절 그 자체가 소재로 다뤄진 것은 신의 뜻이 아닌 인간의 시각으로 세상을 바라보게 된 르네상스 시기부터다. 초기 르네상스를 대표하는 산드로 보티첼리(Sandro Botticelli, 1445-1510) 그림 가운데 봄을 그린 유명한 <프리마베라>가 대표적인 예다.도21-1

오렌지 과수원을 배경으로 여섯 명의 여자와 남자 둘, 그리고 사랑의 신 큐피드가 그려진 이 작품은 봄이라는 제목에도 불구하고 해석이 분분하다. 보티첼리가 메디치 집안에서 처음 주문받은 것으로, 결혼식 선물이었다는 설과 저택 장식용이라는 설이 있다. 자신과 가까웠던 시인 안젤로 폴리치아노

(Angelo Poliziano)가 읊은 시「회전목마의 방」을 그렸다고 하는데, 그 내용과 완전히 일치하지 않아 해석을 어렵게 한다.

맨 오른쪽에 보이는 인물은 겨울을 상징하는 서풍 제피로스이다. 그는 요정 클로리스를 붙잡으려 하는 중이다. 클로리스는 제피로스를 피하려 하지만, 결국 그에게 잡혀 꽃의 여신 플로라가 되는 운명을 지녔다. 여기에서는 클로리스와 플로라, 두 가지 모습을 모두 그렸다. 광배처럼 보이는 오렌지 나무 터널 아래에는 비너스가 서 있고 그 위쪽으로 눈을 가린 채 화살을 당기고 있는 큐피드가 보인다. 왼쪽에는 얇은 비단을 걸친 세 명의 미의 여신과 지팡이로 구름을 쫓아내는 헤르메스가 있다.

여러 신화 내용이 뒤섞여 의미가 한층 복잡해졌는데 이들 사이로 190여 종의 꽃이 아름답게 수놓아져 있다. 플로라의 옷과 그녀가 들고 있는 꽃, 그리고 정원의 꽃까지 모두 피렌체 교외에서 직접 볼 수 있는 품종들이다.도21-2 이를 근거로 신화적 해석과는 관계없이 만물이 소생하는 봄을 아름다운 여신들과 사랑의 전령 큐피드를 통해 우화적으로 그렸다고 보기도 한다.

보티첼리는 이 그림을 시작으로 메디치가의 후원을 받으며 전성기를 누렸다. 당시 피렌체에는 가는 곳마다 그의 그림이 걸려 있었다고 했다. 그러나 그는 낭비벽이 있었고 술도 좋아했다. 교황의 초청으로 로마에 갔을 때는 받은 돈을 모두 탕진하기도 했다. 말년에는 메디치가의 세속적인 생활을 공격한 과격파 성직자 사보나롤라(Girolamo Savonarola)에 심취하면서 일감이 크게 줄었다. 아울러 예술적 기량이 절정을 넘어서 버려 '일도 못 하고 지팡이에 의지하면서 다니다가 죽었다'고 전한다. 〈프리마베라〉와 〈비너스의 탄생〉이란 걸작을 남긴 보티첼리는 인생으로 보면 초년 운은 좋았으나 말년 복은 없었다고 할 수 있겠다.

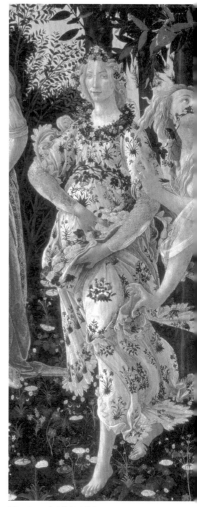

도21-2 〈프리마베라〉(부분)

탄생의 환희와
경건한 탄생의 예고

얀 반 에이크, <아르놀피니의 결혼> ● ── **1434년**

15세기 후반 ── ● 작가 미상, <석가탄생도>

레오나르도 다빈치, <수태고지> ● ── **1472년경**

1504-08년경 ── ● 히에로니무스 보스, <최후의 심판>

옥준상인, <이현보 초상> ● ── **1537년**

1542년경 ── ● 작가 미상, <연방동년일시조사계회도>

고려 백자처럼 낯설게 느껴지는 말이 조선 불화다. '고려하면 청자지, 고려에도 백자가 있었나?'하고 고개를 갸우뚱하게 되듯이 조선 불화도 어딘가 어색하게 들린다. 하지만 조선 시대에도 전기부터 후기에 이르기까지 계속해서 불화가 제작되었다. 건국 이후 위축되기는 했지만, 민간에 뿌리내린 신앙이 하루아침에 없어지진 않았다. 사찰도 그대로 남아 있어 계속해서 불상과 불화를 만들었다.

다만 임진왜란 이전의 작품은 전하는 경우가 매우 드물고, 후기의 불화는 고려 불화처럼 예술적 가치를 찾아보기 힘들어 감상 위주의 미술 세계에서 사라졌을 뿐이다. 상식적으로 생각해보면 고려 말의 화사들이 조선 초에도 활동하며 불화를 그렸을 것으로 여겨진다. 하지만 이를 증명할 만한 그림은 전하지 않는다.

조선 불화 가운데 가장 앞선 작품은 일본 혼가쿠지(本岳寺)의 〈석가탄생도(釋迦誕生圖)〉이다.도22-1 석가모니 부처의 일생에 일어난 여덟 가지 중요 사건을 그린 팔상도 중 하나이다. 탄생, 성도, 초전 법륜, 열반의 4대 사건에 도솔천에서의 하강, 마야 부인의 회임, 출가, 항마가 더해졌다. 팔상도는 한 화폭에 그린 것도 있고 여러 폭에 나눠 그린 형식도 있다.

석가의 탄생은 여러 경전에서 다뤄져 일화가 많다. 석가는 마야 부인이 출산을 위해 고향으로 돌아가던 중 룸비니 동산의 보리수나무 아래에서 쉬고 있을 때 옆구리를 통해 탄생했다고 한다. 이때 하늘에서 여러 신이 달려와 축하를 해주었고 다른 짐승들도 이에 맞춰 새 생명을 낳았다고 한다. 또 아홉 마리 용이 내려와 머리에 물을 부어주는 관정 의식을 행했다. 탄생 직후 석가는 일곱 발자국을 걸으며 한 손을 들어 '천상천하유아독존'이라고 말해 스스로 부처임을 밝혔다는 내용도 있다.

5단으로 나눠진 이 그림은 맨 위의 5단과 아래의 3단에 석가 탄생 축하 장면을 그렸다. 5단에는 하늘의 신들이 구름을 타고 내려오는 모습이, 3단에는 정반왕과 여러 신하가 축하를 위해 달려와 늘어선 모습이 그려져 있다. 주 무대는 네 번째 단으로, 보리수나무가 있는 사각 단에 탄생에 관한 여러 일화를 이시동도법을 사용해 한꺼번에 그렸다.도22-2 오른쪽에 범천의 인도

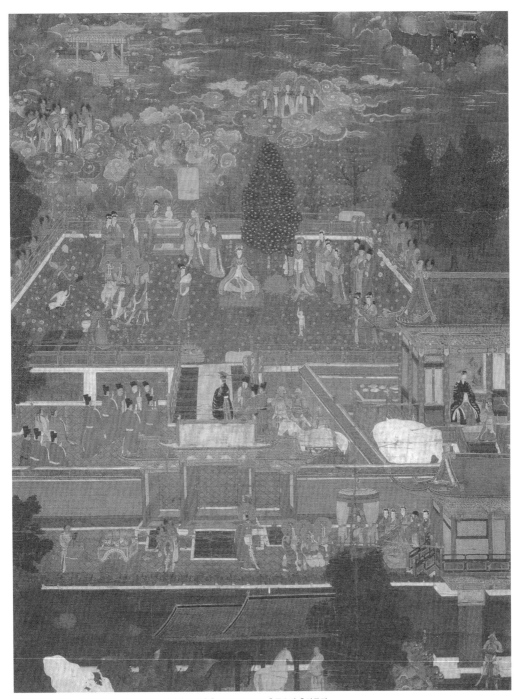

도22-1 작가 미상, <석가탄생도>, 15세기 후반, 비단에 수묵채색, 145×109.5cm, 후쿠오카 혼가쿠지

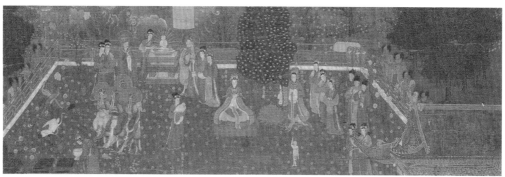

도22-2 〈석가탄생도〉(부분)

를 받는 마야 부인 일행이 보이며 이어서 보리수 아래에 앉은 부인이 등장한
다. 그 왼편에는 탄생한 석가모니를 보에 싸서 안은 시녀가 서 있고, 앞쪽에
는 아홉 마리 용이 관정 의식을 행하는 장면과 오른손을 들어 보인 탄생불의
모습도 묘사되어 있다.

은은한 색조로 기품 있는 분위기를 띠는 고려 불화와 달리 이 작품은 선명
하고 강한 채색이 인상적이다. 궁궐 전각, 왕과 신하들의 화려한 복식은 앞서
본 〈관경서품변상도〉와 비슷하지만 색채가 훨씬 강렬하다. 구름 가장자리에
는 호분을 써서 악센트 효과를 냈다.

이 불화는 왕실 주변에서 제작한 것으로 보인다. 수양 대군은 1447년에 세
종의 명으로 『석보상절』을 지었다. '석보'는 석가모니 일대기를 뜻한다. 세종
이 이를 읽고 찬미가를 지은 것이 『월인천강지곡』(국보 제320호)이다. 이후 왕
위에 오른 세조(수양 대군)는 세자가 일찍 죽자 부왕인 세종과 세자의 명복을
빌기 위해 두 책의 내용을 합쳐 『월인석보』(보물 제745호)를 만들었다. 이때가
1459년이다.

세 권의 책에는 모두 비슷한 탄생 삽화가 들어가 있는데 〈석가탄생도〉의
주 무대인 사각 단은 특히 『월인석보』의 목판 삽화와 유사하다. 초기의 조선
왕실은 밖으로는 억불 정책을 폈지만, 안으로는 고려 불화의 전통을 계승하
는 받침돌 역할을 했다고도 볼 수 있다.

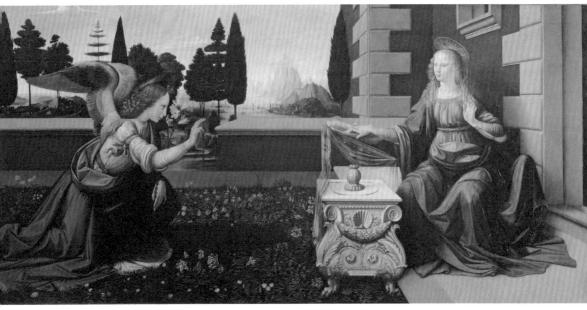

도23-1 레오나르도 다빈치, <수태고지>, 1472년경, 나무판에 템페라와 유채, 98×217cm, 피렌체 우피치 미술관

석가모니의 탄생 그림과 비견되는 서양 그림은 '나사렛에서의 예수 탄생'이다. 하지만 일찍부터 널리 퍼진 마리아 신앙의 영향으로 천사가 예수의 탄생을 예고하는 '수태고지'가 훨씬 더 주목을 받았다. 5세기 중반에 지어진 로마교회의 모자이크에 이미 수태고지 장면이 발견된다. 중세 말기부터 르네상스 시기 미술의 새로운 변화를 주도한 유명 화가 대부분이 이 주제를 그렸다. 거기에는 천재 화가 레오나르도 다빈치(Leonardo da Vinci, 1452-1519)도 포함되어 있다.

완벽주의자인 다빈치는 그림 하나를 몇 년에 걸쳐 그린 까닭에 작품 수가 많지 않다. 그가 <수태고지>를 그린 것은 1472년 무렵으로, 베로키오 공방에서 막 독립한 뒤 내놓은 첫 번째 그림이었다.도23-1

도제 시절 다빈치는 스승과 함께 <그리스도의 세례>를 그리면서 스승보다 더 뛰어난 솜씨를 발휘해 주위를 놀라게 했다. 특히 유화 기법의 하나인 글라시(glacis)에 능했다. 이는 투명한 물감을 여러 번 칠해 자연스럽게 명암을 넣는 기법으로, 어린 천사를 묘사할 때 곧잘 사용했다. <수태고지>에서도 천사의

날개, 성모 마리아의 금발 머리카락 부분에 이 기법을 써서 실제 같은 자연스러운 분위기를 연출했다. 도23-2

다빈치는 브루넬레스키(Filippo Brunelleschi)와 알베르티(Leon Battista Alberti)가 확립한 기하학적 원근법을 최종적으로 완성한 화가로 손꼽힌다. 그러나 〈수태고지〉에는 젊은 시절의 미숙함이 아직 남아 있다. 성서가 놓인 서견대가 마리아보다 앞쪽에 있는 것처럼 보이는 점이나 낮은 담장 아래에 있는 흙길이 마치 서 있는 듯한 어색함이 그렇다. 그러나 후기작인 〈모나리자〉에서 확인되는 공기원

도23-2 〈수태고지〉(부분)

근법은 담장 너머로 보이는 먼 산과 항구의 풍경에서 이미 근사하게 시도되고 있다.

천사 가브리엘이 마리아에게 나타나 그리스도의 잉태를 알린 것은 3월 25일이다. 이때는 피렌체에 봄이 시작되는 시기로, 온갖 꽃들이 피어난다. 가브리엘의 발밑에도 수많은 꽃이 수태고지를 찬양하듯 피어 있다.

르네상스 초기에 그려진 수태고지만 해도 성령을 뜻하는 비둘기가 등장했다. 그와 함께 '두려워하지 마라. 마리아여'라는 천사의 고지 내용이 황금색 광선으로 묘사되는 것이 보통이었다. 심지어 하나님의 얼굴까지 그린 작품도 있었다.

그러나 다빈치는 천사가 들고 있는 백합꽃만 남기고 모두 없앴다. 광배와 천사의 날개가 아니었다면 피렌체 교외의 한 저택에서 프러포즈하고 있는 남녀로 착각할 정도이다. 르네상스 거장들이 이룩한 가장 큰 업적 중 하나는 종교적 경건함에 일상의 아름다움을 조화시킨 데 있다. 다빈치는 그중에서도 가장 뛰어난 기량을 보인 화가였다.

조선이 그린 지옥과 서양의 지옥

1496년경 — 젠틸레 벨리니, <산마르코 광장의 성 십자가 행렬>

히에로니무스 보스, <최후의 심판> — **1504-08년경**

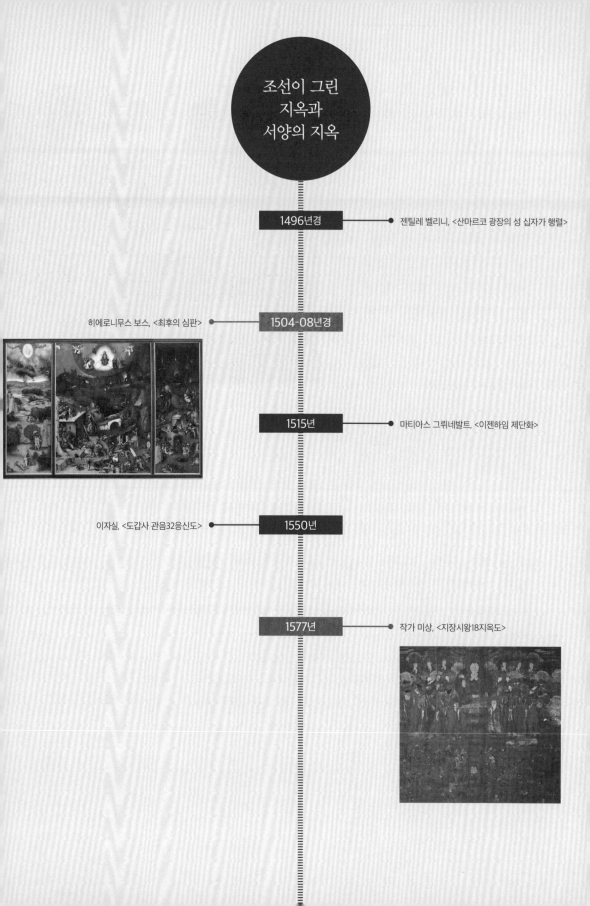

1515년 — 마티아스 그뤼네발트, <이젠하임 제단화>

이자실, <도갑사 관음32응신도> — **1550년**

1577년 — 작가 미상, <지장시왕18지옥도>

고려 불화도 그렇지만 조선 불화도 누가 어떤 연유로 그렸는지 거의 모른다. 이러한 내용을 적어둔 불화의 화기(畵記)가 전해지는 과정에서 대부분 잘려나갔기 때문이다.

조선 중기의 불화 가운데 화가는 알 수 없지만, 제작을 주관한 사람은 알려진 그림이 몇 점 있다. 대부분 불심이 돈독했던 왕가 여성들이 주도한 경우다.

선조 때의 〈지장시왕18지옥도(地藏十王十八地獄圖)〉는 인종의 후궁 숙빈 윤씨가 발원한 것이다. 도24-1 명종의 비 인순 왕후의 명복을 빌기 위해 제작했다. 인종과 명종은 각각 중종의 장남과 차남으로 이복형제 사이다. 왕실 내의 서열은 다르지만, 일반 가정으로 보면 숙빈 윤씨와 인순 왕후는 동서 사이가 된다. 그와 함께 당시 재위 중이던 선조와 왕비의 장수도 기원했다.

석가모니가 입적한 뒤 미륵불이 출현할 때까지 중생을 구원하는 일은 지장보살이 맡았다. 그는 지옥에 있는 중생까지 모두 구제하겠다는 약속을 해, 고려 때부터 죽은 사람의 명복은 지장보살에게 빌었다.

이러한 지장보살을 그린 교토 지온인(知恩院) 소장의 〈지장시왕18지옥도〉는 독특한 화면구성을 보여준다. 우선 위쪽에는 지장보살과 그의 권속인 시왕을 정연하게 그렸다. 그리고 아래쪽에는 이색적이게도 아비규환의 지옥을 묘사했다. 지장시왕도와 지옥도가 함께 그려진 사례는 이 작품 말고는 없다.

불교의 지옥 사상은 인도의 전통 사상에 영향을 받아 극락보다 훨씬 먼저 생겼다. 그래서 종류가 매우 많다. 그중 가장 널리 알려진 것이 시왕의 심판을 거쳐가는 10대 지옥이다. 흔히 알려진 염라대왕은 다섯 번째 심판을 주재하는 왕이다. 그는 남을 헐뜯은 죄를 지은 사람들을 발설지옥으로 보낸다. 발설지옥이란 혀를 길게 뽑아 놓고 그 위에 지옥의 형리가 소를 끌고 밭을 갈아 고통을 주는 지옥을 말한다. 이외에도 팔열지옥과 팔한지옥 등이 있다.

〈지장시왕18지옥도〉는 18곳의 지옥을 한꺼번에 그렸다. 18지옥은 왼쪽 끝에 보이는 흑암지옥에서부터 시작된다. 도24-2 이는 암흑천지에서 영원히 살아야 하는 지옥이다. 흑암지옥 옆으로 창자와 허파가 잡아 뽑히는 지옥, 칼산에 들어가야 하는 지옥, 불구덩이에 빠지는 지옥, 뽑힌 혀에 소가 밭을 가는 지옥, 톱으로 몸이 반으로 잘리는 지옥, 대못이 몸에 박히는 지옥, 끓는 가마솥

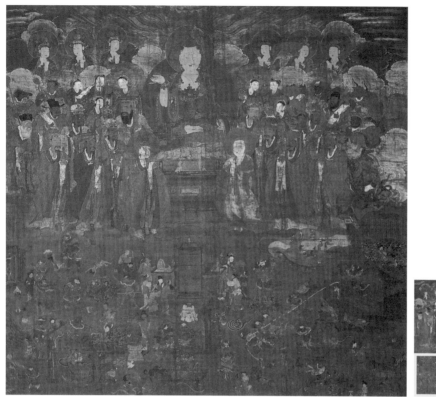

도24-1 작가 미상, <지장시왕18지옥도>, 1577년, 비단에 수묵채색, 208.5×227.2cm, 교토 지온인

도24-2 <지장시왕18지옥도>(부분)

에 삶아지는 지옥, 달군 철판에 지져지는 지옥, 절구에 넣어 빻아지는 지옥, 산 채로 껍질이 벗겨지는 지옥 등이 차례대로 나열되어 있다.

이런 처참한 지옥 한가운데에 그와 무관해 보이는 사람이 있다. 그의 옆에 놓인 탁자에는 생전에 지은 죄를 적은 두루마리가 걸려 있다. 또 다른 탁자에는 공양물로 보이는 불상, 탑, 사경이 보인다.

불화에는 공양물 옆에 발원자가 그려지는 경우가 많아 탁자 옆에 있는 여인을 숙빈 윤씨로 보기도 한다. 그렇지만 지옥의 처참한 장면과 죽은 사람의 명복, 그리고 살아 있는 왕의 장수 기원 간의 연관성은 여전히 해석되지 않는 부분으로 남아 있다.

지옥은 서양에서도 일찍부터 그려졌다. 불교의 지옥이 심판을 거치는 것처럼 서양 지옥도 심판에서 시작된다. 그러나 서양의 심판은 죽은 뒤에 곧장 이뤄지지 않는다. 초기 기독교 신학을 완성한 아우구스티누스는 인간은 두 번 죽음을 맞이한다고 했다.

첫 번째는 육체에서 영혼이 빠져나가는 육신의 죽음이다. 두 번째는 그리스도가 재림해 심판을 내릴 때이다. 이때 영혼이 깨끗한 사람은 천국에 이끌려 올라가 영생의 삶을 얻지만, 악인은 불지옥에 떨어져 영원히 불타는 고통을 겪는 영혼의 죽음을 맞게 된다.

이 최후의 심판론은 그리스도교의 가장 중요한 교리가 되면서 고대와 중세를 거쳐 수없이 그려졌다. 조토가 스크로베니 예배당에 이를 그렸으며, 이탈리아 오르비에토 대성당에도 루카 시뇨렐리(Luca Signorelli)가 그린 최후의 심판이 있다. 이들 심판의 그림에 보이는 지옥은 동양의 지옥처럼 버라이어티하지 않다. 악마에 쫓긴 사람들이 시뻘건 불길을 뿜어내는 화구, 즉 지옥 입구로 들어가는 장면이 전부이다.

〈지장시왕18지옥도〉보다 시대는 앞서지만, 불교의 지옥처럼 괴기스러운 고통이 존재하는 지옥을 생생하게 그린 이가 있다. 네덜란드의 스헤르토헨보스 출신 화가 히에로니무스 보스(Hieronymus Bosch, 1450경-1516)이다. 그의 본명은 아켄(Aken)으로, 당시 네덜란드에서 유행한 3폭 제단화를 여러 점 남겼다.

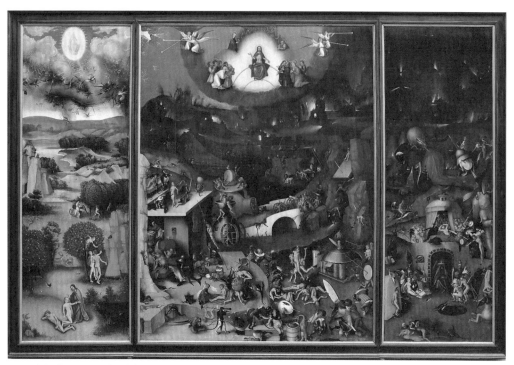

도25-1 히에로니무스 보스, <최후의 심판>, 1504-08년경, 나무판에 템페라와 유채, 164×247cm, 빈 미술아카데미 미술관

그중 하나인 <최후의 심판>에 괴이한 지옥 장면이 포함되어 있다.도25-1 이 그림은 중앙 패널에 현실 세계를 묘사하고 왼쪽에 천국, 오른쪽에 지옥을 그렸다. 현실을 그린 중앙 패널에도 제1죽음과 제2죽음 사이의 연옥을 연상시킬 만큼 기이한 내용이 많다.

지옥은 과거의 어떤 그림에도 보이지 않는 기묘한 괴물, 요괴, 악마가 등장하는 처참한 세계로 묘사되어 있다.도25-2 보는 사람이면 누구나 타락한 영혼이 치러야 하는 영원한 형벌의 끔찍함에 전율할 정도이다.

그리스도교 미술에서 악마적 괴물이 나타난 것은 5~6세기부터다. 뿔 달린 악마, 고딕 성당의 가고일 등은 이때 출현했는데 12~13세기가 되면 그 숫자가 대폭 늘어난다. 십자군 전쟁을 통해 중동의 이슬람 세계와 접촉하면서 괴물과 악마의 도상이 훨씬 풍부해졌기 때문이다.

보스는 누구를 위해 이런 끔찍한 지옥의 모습을 그렸을까. 현재 남아 있는

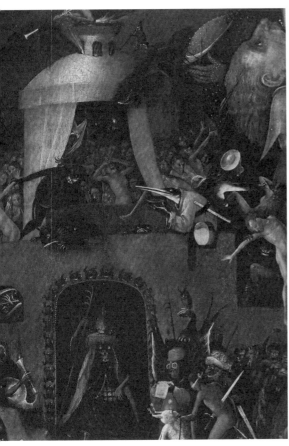
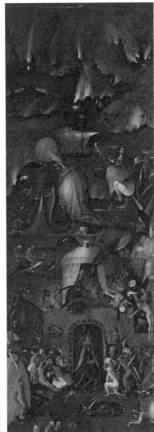

도25-2 <최후의 심판>(부분)

영수증에는 부르고뉴 공 펠리페 1세에게 주문을 받았다고 되어 있다. 그는 이 3폭 제단화의 덮개 부분에 성인의 모습으로 묘사되어 있다. 펠리페 1세는 당시 네덜란드의 다른 절반을 지배하고 있던 나사우(Nassau) 공국과 결전을 앞두고 있었다. 건곤일척의 싸움을 앞두고 상대에게 최후의 심판을 내리겠다는 심산으로 제작을 의뢰했다는 해석이 있다. 이에 경건한 신앙인이었던 보스는 요괴와 괴물들을 대거 등장시켜 상대가 행한 방종의 대가가 얼마나 소름 끼치고 무서운 것인지를 보여주려 했다는 것이다.

궁정과
도시 전체가
신앙의 현장

강희맹, <독조도>　●━━　1475년 이후

1496년경　━━●　젠틸레 벨리니, <산마르코 광장의 성 십자가 행렬>

히에로니무스 보스, <최후의 심판>　●━━　1504-08년경

작가 미상, <궁중숭불도>　●━━　16세기

1592년　━━●　이성길, <무이구곡도>

카라바조, <엠마오의 저녁 식사>　●━━　1601년

도26-1 작가 미상, 〈궁중숭불도〉, 16세기, 비단에 수묵채색, 46.5×91.4cm, 삼성미술관 리움

　조선 전기의 그림에는 수수께끼가 많다. 간혹 무엇을 그렸는지조차 알 수 없는 경우도 있다. 이런 그림은 결국 추정에 기댈 수밖에 없는데 〈궁중숭불도(宮中崇佛圖)〉도 그 범주에 들어간다. 도26-1

　수많은 전각이 등장하는 것으로 보아 궁궐 내지는 그와 유사한 곳에서 열린 어떤 행사를 그린 듯하다. 푸른 기와가 얹힌 뒤쪽의 큰 중심 건물을 자세히 보면 왼쪽 건물에 불상이 모셔져 있다. 도26-2 불상은 그 옆 건물에도 보이는데 여기에는 승무 같은 춤을 추는 사람이 희미하게 보인다. 또, 전각 사이에는 음식을 만드는 사람들이 있어 불사(佛事)와 관련된 그림이라고 짐작된다.

　이 그림은 약 30년 전 독일의 한 작은 도시에서 발견되어 국내로 들어왔다. 좌우가 조금 잘린 듯하지만, 내용에 견주어 〈궁중숭불도〉라는 제목이 붙여졌다. 제작 시기는 전각 구조, 사람들의 옷차림, 나뭇가지 묘사법 등에 근

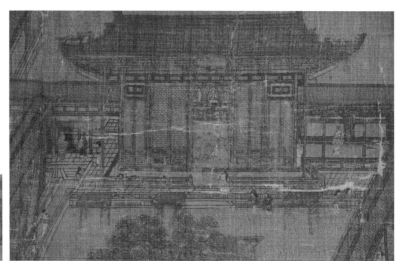

도26-2 <궁중숭불도>(부분)

거해 조선 전기로 추정됐다.

　조선 전기에는 억불 정책과 별개로 왕실이 주체가 되어 불사를 일으킨 적이 여러 번 있었다. 1439년에 세종은 불사리와 금옥으로 된 부처를 얻고 내전에서 예불을 올렸다. 또 신하들의 반대를 무릅쓰고 내불당을 대대적으로 확장했다. 1461년 세조 때에도 내전에서 예불을 올린 기록이 있다. 당시 양주 회암사의 불사리가 여러 개로 나뉘는 분신의 기적을 보여 왕자가 이를 궁중으로 가져왔다. 사리는 궁중에서도 분신을 했고, 이 광경을 본 세조는 왕비와 함께 사리를 내전에 모셔 예불을 올렸다. 그리고 이듬해 2톤이나 되는 흥천사 범종을 만들었다.

　조선 초에는 궁궐에 불당이 있었다. 공식적으로 불교를 부인했지만, 왕실 여인들이 선왕의 명복을 빌거나 장수를 기원하는 것까지 막지는 않았다. 그래서 고려 때부터 있던 내원당을 이어받아 한양 천도 후에도 창덕궁 문소전 옆에 내불당을 두었다. 이 건물은 세종 때 불당, 승방, 선실을 포함해 26칸으로 확장됐다. 내불당은 성종 들어 도성 내로 옮겨졌다가 연산군 때 성 밖 흥천사로 옮겨졌다.

　내불당 외에 인수궁, 자수궁 같은 별궁도 불당 역할을 했다. 이는 왕이 죽

은 뒤에 왕비와 후궁들이 모여 살던 도성 내 별궁이었다. 고려에서는 죽은 왕의 비빈들이 기거하는 곳으로 궁 밖에 정업원이 있었다. 조선도 그를 계승해 숭인동에 정업원을 두었다.

인수궁은 원래 태종이 세자였을 때 거처하던 곳이었다. 이후 선왕인 태조의 후궁들이 거처하는 장소가 되었고, 태종이 죽은 뒤 그 후궁들이 모두 비구니가 되면서 정식으로 불당이 됐다. 명종 때에는 이곳에 정업원을 두기도 했다.

세종의 후궁들을 위해 지은 자수궁은 처음부터 불당으로 지어져 조정에서 문제가 됐다. 성종 시기에는 이곳에서 자주 불사를 일으켜 비판의 대상이 되기도 했다. 자수궁과 인수궁은 모두 17세기 들어 철폐됐다.

다시 그림으로 돌아가면 눈여겨볼 부분이 여럿 있다. 우선 그림 속 인물이 주로 여성이란 점이다. 큰 전각 주변에는 장삼을 걸친 승려가 다니고 맨 아래 담장 밖에도 남자 몇몇이 서성이는 모습이다. 그러나 담장 안쪽에 있는 사람들은 모두 여성이다. 그림에는 장독이 여러 군데 보이고, 우물도 두 곳이나 있다. 이런 요소는 다른 그림에서는 찾아보기 힘들며, 이곳이 여성들만의 공간임을 암시한다.

따라서 〈궁중숭불도〉는 왕실 여인들과 관련 깊은 인수궁 내지는 자수궁에서 열린 불사를 그린 그림이라고도 볼 수 있다. 그렇다면 제작 시기도 세종, 세조, 성종 때로 훨씬 더 앞당겨진다.

불사리를 모셔놓고 불사를 벌인 것처럼 서양에서도 성(聖)유물을 모시며 축제를 여는 관습이 있었다. 성유물은 예수 그리스도를 비롯한 성인, 성자와 관련된 유해나 유품 등을 말하는데, 십자군 원정 이후 대대적으로 유럽에 전해졌다. 당시 유럽의 중세 도시에는 가짜 성유물을 팔러 다니는 전문 상인까지 있었다.

시대 미상의 〈궁중숭불도〉와 비교하기는 어렵지만 1496년경의 〈산마르코 광장의 성 십자가 행렬〉역시 성유물과 관련된 대표적인 그림이다. 도27-1 이를 그린 젠틸레 벨리니(Gentile Bellini, 1429-1507)는 베네치아파의 원조로, 그의 집안은 아버지부터 동생까지 모두 화가였다. 그중에서도 벨리니의 솜씨가 제일

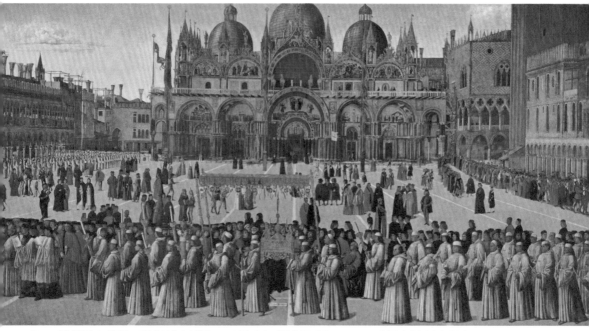
도27-1 젠틸레 벨리니, <산마르코 광장의 성 십자가 행렬>, 1496년경, 캔버스에 템페라와 유채, 373×745cm, 베네치아 아카데미아 미술관

도27-2 <산마르코 광장의 성 십자가 행렬>(부분)

뛰어났다. 총독 전속 초상화가로 활동할 당시, 유능한 화가를 보내달라는 이스탄불 술탄의 요청에 그가 파견되기도 했다.

이 그림은 벨리니의 기량이 절정에 이른 1496년경에 제작되었다. 주문자는 베네치아의 복음서기 성 요한 동신회였다. 동신회는 장인 조합인 길드와 별개로 다양한 직업을 가진 사람들이 만든 신앙 공동체이다. 이 동신회는 원거리 교역에 종사하던 상인, 선주 등이 포함돼 베네치아에서도 부유한 조직으로 유명했다. 동신회는 1369년 예루살렘 총독에게 예수 그리스도가 매달렸던 십자가의 나무 조각 하나를 기증받았다. 이후 동신회가 더욱 번성하게 되자 동신회에서는 매년 성 십자가 축제를 열어 이 유물을 가마에 싣고 산마르코 광장을 순회했다.

〈산마르코 광장의 성 십자가 행렬〉은 새로 마련한 대형 홀을 장식하기 위해 주문한 작품이다. 그림은 단순한 축일 행렬이 아니라 특별한 기적이 일어난 현장을 담았다. 그 이야기는 다음과 같다. 1444년 4월 25일 동신회에서 성 십자가를 지고 산마르코 광장을 순회할 때 지방에서 온 상인 한 사람이 아들의 병을 치유해달라고 간절히 기도했다. 이때 성유물이 기적을 행해 아들의 건강이 회복되었다는 것이다. 그림 속 동신회 회원들의 행렬 사이로 무릎을 꿇고 앉은 사람이 바로 병든 아들을 위해 기도를 올리는 야코포 데 살리스(Jacopo de' Salis)이다. 도27-2

이 작품은 나폴레옹군이 베네치아 침공 당시 프랑스로 가져가기 위해 동신회에서 베네치아 미술아카데미로 옮겼으나, 너무 커서 가져가지 못하고 그대로 남겨두었다. 현재는 그곳에 세워진 미술관이 소장하고 있다.

지방관의 교양과
궁정인의 에티켓

히에로니무스 보스, <최후의 심판> ● **1504-08년경**

라파엘로, <발다사레 카스틸리오네 초상> ● **1514-15년경**

1533년 ● 한스 홀바인, <대사들>

1537년 ● 옥준상인, <이현보 초상>

작가 미상, <연방동년일시조사계회도> ● **1542년경**

조선은 초상화의 나라라고 할 정도로 초상화가 많이 그려졌다. 초상화 제작의 목적은 집안으로 보면 조상 숭배와 직결된다. 사회적으로는 모범이 되는 위인과 선현을 존숭하는 성리학적 가치관과 맞닿아 있다. 그래서 무수한 초상화가 제작되었지만, 전기의 초상화 가운데 남은 것은 몇 점에 불과하다.

그중에서도 〈이현보 초상〉은 탁월한 솜씨가 엿보인다.도28 이 초상은 그가 경상도 관찰사로 재직하고 있을 때 동화사의 승려 옥준(玉峻, 16세기)이 그렸다. 조선 전기만 해도 고려 불화의 전통이 완전히 사라지지 않았다. 옥준상인(상인은 높임말이다)도 그런 계보에 속했던 화승으로 보인다. 아쉽게도 그에 관한 자

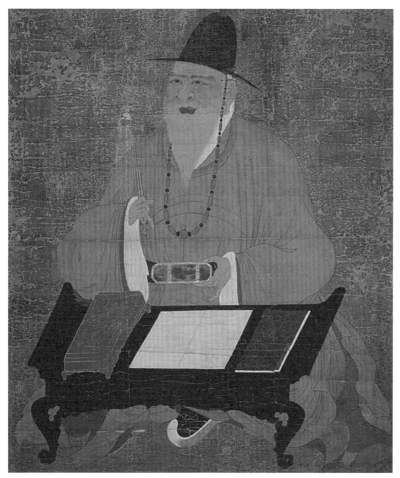

도28 옥준상인, 〈이현보 초상〉, 1537년, 비단에 수묵채색, 126×105cm, 보물 제872호, 개인 소장

세한 기록은 전하지 않는다.

초상화 제작 당시 이현보의 나이는 71살이었다. 그는 작은 서안을 앞에 두고 단정히 앉아 있다. 단령이 아닌 도포 차림이지만 공식 초상인 듯 머리에는 평량자(平凉子)를 썼다. 허리에는 물소 뿔로 된 요대를 둘렀고 서안 아래로 검은 가죽신이 보인다.

조선에서는 보통 초상화에 손을 그리지 않는데 여기서는 그렸다. 한 손은 불자(佛子)처럼 생긴 물건을 들고 있으며 다른 손은 살며시 허리띠를 쥐었다. 새끼손가락을 길게 뻗은 왼손은 노성한 얼굴과는 달리 섬세한 주인공의 일면을 말해준다.

동양에서는 초상화를 그릴 때 사실적인 묘사와 함께 인물의 정신까지 드러낼 것을 요구했다. 이를 '전신사조' 이론이라 한다. 그림 속의 이현보는 닮은 여부는 알 수 없지만 강직하고 자신감 넘치는 모습만큼은 충분히 읽어낼 수 있다.

이현보는 40년 가까이 관직 생활을 하면서 여느 관료와 달리 성실하고 강직했으며 또한 청렴했다. 문과 급제자라면 당연히 중앙 부처의 근무를 원했겠지만, 그는 오히려 이를 거부했다. 외직을 자청해 늙은 부모를 가까이서 봉양하고자 했다. 지방 수령이 되어서도 그는 부모에게 효도하듯 그곳 노인들을 초대해 경로연을 베풀곤 했다.

유교의 가장 큰 가르침은 충과 효다. 76살의 나이로 벼슬에서 물러날 때까지 이현보는 이 두 가지를 충실히 실천했다. '지나침도 모자람도 없다'라는 무과불급(無過不及)과 매사에 '어느 한쪽에 치우치지도 기울지도 않는다'라는 불편불의(不偏不倚)가 신조였다.

그의 이름이 후세에 오래도록 전할 수 있게 해준 「어부가」는 '지국총 지국총 어자와'라는 후렴구로 유명한데, 이는 이전부터 전해 내려오던 여러 어부가를 재정리한 것이다. 그러나 이 일 역시 자연을 벗 삼아 욕심 없이 살고자 하는 인생에 대한 확신이 없었다면 불가능했다고 할 수 있다.

서양에서 개인의 초상화는 르네상스 들어 본격적으로 그려졌다. 이현보가

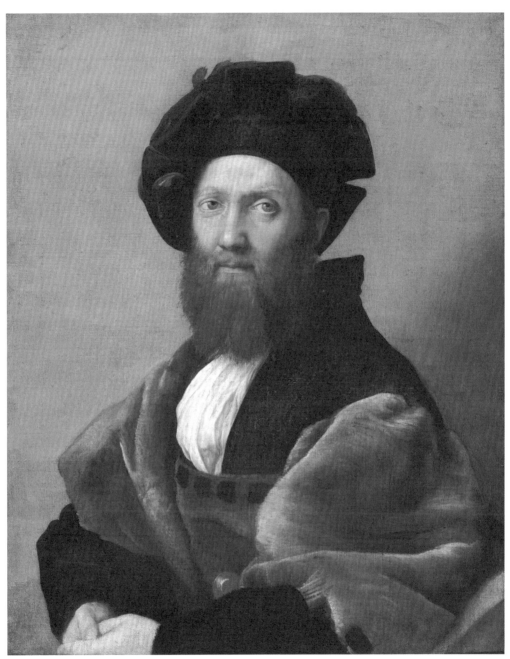

도29 라파엘로, <발다사레 카스틸리오네 초상>, 1514-15년경, 캔버스에 유채, 82×67cm, 파리 루브르 박물관

살았던 시대는 르네상스 전성기에 해당한다. 바티칸 성당에 〈아테네 학당〉을 그린 천재 화가 라파엘로 산치오(Raffaello Sanzio, 1483-1520)도 다수의 초상화를 그렸다. 그중 대표작으로 손꼽히는 것이 발다사레 카스틸리오네(Baldassare Castiglione)의 초상이다.

라파엘로의 천재성은 살아 있는 인간의 모습을 있는 그대로 자연스럽게 묘사해내는 데 있다. 그가 그린 〈발다사레 카스틸리오네의 초상〉 역시 르네상스를 대표하는 지식인 중 한 사람인 주인공의 지성과 예지, 그리고 풍부한 감성까지 옮겨놓았다. 도29

주인공 카스틸리오네는 이탈리아 중부 만토바 교외의 귀족 집안에서 태어났다. 젊어서 만토바와 밀라노에서 인문주의 교양을 쌓았다. 그를 후원하던 귀족이 실각하자 우르비노 공국의 구이도발도 공작이 20대 중반의 그를 초빙했다. 우르비노 공국은 구이도발도의 아버지인 페데리코 다 몬테펠트로 공작 시절에 전성기를 맞이했으며, 이탈리아의 여러 소국 가운데 문화의 중심지로 부상했다(페데리코 공작은 피에로 델라 프란체스카가 그린 매부리코 초상으로 유명하다).

그는 이곳에서 왕의 자문역으로 활동하며 프랑스와 영국 대사로도 임명되었다. 예리한 지성에 탁월한 업무 능력을 겸비한 카스틸리오네는 가는 곳마다 환대를 받았다. 교황청에 사절로 갔을 때는 교황청의 요청을 받아 교황청 대사로 스페인에 파견됐다. 이때 그에게 매료된 신성 로마 제국의 황제 카를 5세가 스페인에 남기를 권했고, 그곳에서 생을 마감했다.

카스틸리오네는 우르비노궁에 있을 때 무관심함 속에 세련된 감각을 보이는 이른바 농샬랑(nonchalant)한 매너를 퍼뜨린 것으로 유명했다. 또 유럽 궁중에서 베스트셀러가 된 궁중 에티켓 가이드북인 『궁정인』을 썼다. 몸이 허약한 구이도발도 공작이 저녁 식사를 마치고 일찍 잠자리에 들면 우르비노궁의 귀족들은 엘리자베타 곤차가 공작부인의 방에 모여 음악과 오락, 토론을 즐겼다. 공작부인은 세련된 지식과 교양, 고상한 삶의 태도로 시대를 대표하는 귀부인으로 손꼽혔다.

이 책은 그녀의 방에 모인 3명의 귀부인과 9명의 귀족, 그리고 공작부인이 완벽한 신하와 숙녀에 대해 가상의 대화를 나눈 형식으로 썼다. 내용에

는 말씨, 태도, 복장, 자세, 마음가짐 등 궁중 생활 다방면에 걸친 에티켓이 담겨 있다.

이 초상화는 『궁정인』을 쓰기 전, 카스틸리오네가 우르비노 공을 수행해 로마 교황청에 갔을 때 제작되었다. 당시 로마에서는 라파엘로가 메디치 가문 출신의 교황 레오 10세의 총애 아래 활동 중이었다. 라파엘로 역시 우르비노 출신으로 그의 아버지는 우르비노궁의 궁정 화가였다(라파엘로는 고향에 있을 때 엘리자베타 곤차가의 초상을 그리기도 했다).

라파엘로는 검은 터번을 쓰고 더블릿(doublet)이라는 꽉 끼는 조끼를 입고 다람쥐 털을 두른 모습의 카스틸리오네를 그렸다. 화면의 색조는 회색, 갈색, 검은색으로 이루어져 있다. 이 그림에서 특히 인상적인 부분은 벽에 은은하게 비치는 그림자다. 밝은 곳은 얼굴과 앞가슴의 셔츠, 나란히 모은 두 손뿐이다. 빛이 닿은 넓은 이마와 반짝반짝 빛나는 푸른 눈은 그가 지닌 현명함과 예리한 지성을 대변하는 듯하다.

조용함 속에 안정된 느낌과 지적인 분위기가 잘 반영된 이 초상화는 이후 많은 화가에게 영감의 원천이 됐다. 자화상으로 유명한 렘브란트도 카스틸리오네 초상의 포즈와 배경 처리를 몇 번이나 가져다 썼다.

모든 이의 구원과
고통받는
병자의 구원

마티아스 그뤼네발트, <이젠하임 제단화>

1515년

1542년경 ● 작가 미상, <연방동년일시조사계회도>

1550년 ● 이자실, <도갑사 관음32응신도>

틴토레토, <예수를 십자가에 못 박음> ● 1565년

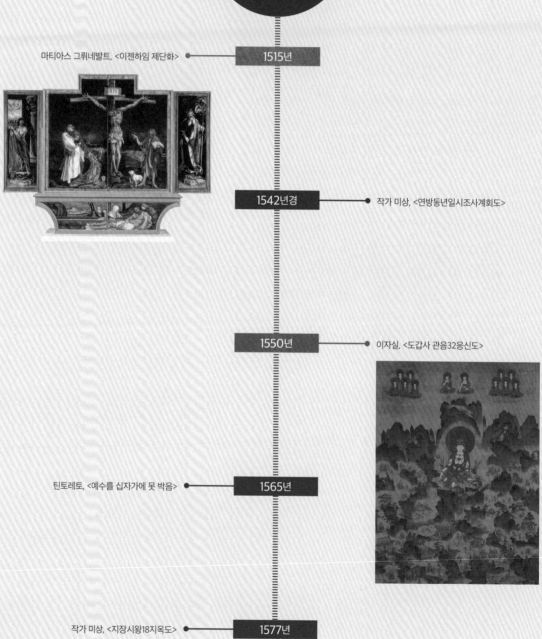

작가 미상, <지장시왕18지옥도> ● 1577년

고려 불화 중에는 여래와 보살을 그리면서 배경에 감상용 그림의 모티프를 함께 그린 경우가 더러 있다. 다이도쿠지의 〈수월관음도〉에 보이는 파랑새와 바위 동굴도 그런 것인데, 이는 당시의 화조화나 산수화의 바위 표현 양상을 일견 짐작하게 한다.

또 도솔천의 미륵불이 하생해 구제되지 못한 중생들을 성불시킨다는 『미륵하생경』의 내용을 그린 미륵하생경변상도(彌勒下生經變相圖)에는 고려의 일상생활을 엿볼만한 장면도 들어 있다. 소를 몰고 밭을 가는 사람들, 여럿이 어울려 타작하는 장면, 움집 같은 데서 사는 모습 등은 마치 풍속화의 한 장면을 연상시킨다.

조선 중기, 궁중을 중심으로 불교 문화가 다시 꽃을 피웠던 시기에 그린 〈도갑사 관음32응신도(道岬寺 觀音三十二應身圖)〉도 당시 감상화의 주류였던 산수화적 요소가 다수 들어간 이색적인 불화이다. 도30-1

『법화경』과 『화엄경』에는 관음보살이 중생들이 겪는 고통과 괴로움을 구제하기 위해 33가지 모습으로 변신한다는 내용이 나온다. 이를 바탕으로 그림을 그렸음에도 32가지 응신(應身)만 묘사했다. 이는 경전이 아니라 주석서를 바탕으로 삼았기 때문으로 여겨진다.

그림은 크게 천상과 지상으로 나뉜다. 천상에는 중앙에 석가불과 다보불을 배치하고, 그 양쪽에 시왕불을 두 그룹으로 분리해 그렸다. 그리고 아래에는 바위산 꼭대기에 앉은 관음보살을 중심으로 고통받는 중생과 이를 구제하는 응신들을 차례로 나열했다. 도30-2 응신 내용은 제목과 달리 22가지만 등장한다.

중생이 당하는 고난과 고통은 도적을 만나는 것부터 시작해 호랑이나 뱀, 전갈과 같은 해충과 맹수를 만나는 위험, 천둥 치는 바다 한가운데서 벌벌 떠는 불안, 죄를 짓고 감옥에 들어간 괴로움, 망나니의 칼 아래 죽음을 기다리는 절박함 등이 생생하게 그려져 있다. 이때 고통받는 중생들 옆에 바라문, 비구니, 왕, 관리, 심지어 동남동녀의 모습으로 변신한 관음보살이 나타나 구제해주는 내용을 담았다.

관음보살이 주재해 있는 바위산의 모습도 그렇지만 각각의 일화가 전개되

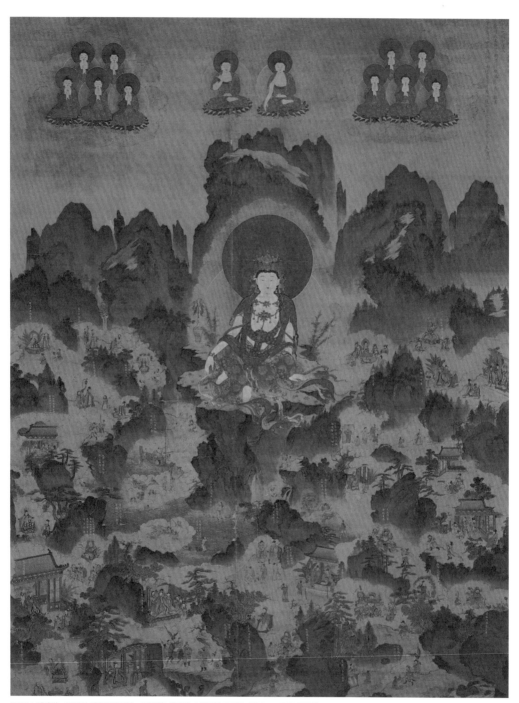

도30-1 이자실, <도갑사 관음32응신도>, 1550년, 비단에 수묵채색, 201.6×151.8cm, 교토 지온인

는 산과 계곡은 모두 청록 안료를 사용해 정교하게 표현했다. 하나씩 떼어서 보면 그대로 한 폭의 산수인물화가 될 정도다. 청록산수화는 궁중에 전해오는 전통 기법이다. 이 그림을 발원한 사람이 공의 왕대비, 즉 인종의 비이므로 〈도갑사 관음32응신도〉는 궁에서 제작되었을 가능성이 크다.

공의 왕대비는 왕위에 올랐다가 9개월 만에 죽은 인종의 명복을 빌기 위해 이 불화를 제작했다. 다행히 화기가 남아 있어 '재주 있는 화공 이자실을 불러 관세음보살32응신도 한 폭을 그려 월출산 도갑사 금당에 봉안해 인종 대왕의 명복을 빈다.'라는 내용을 확인할 수 있다. 여기서 언급된 이자실은 중종 때의 화원 이상좌라는 설도 있으나 분명치 않다.

임진왜란 이전의 청록산수화가 남아 있는 경우는 극히 드물다. 따라서 이 그림은 당시를 대표하는 불화인 동시에 조선 전기의 청록산수화 수준을 보여주는 귀중한 사례이다. 이 불

도30-2 〈도갑사 관음32응신도〉
(부분)

화는 정유재란 때 일본으로 건너갔다. 그 후 메이지 유신의 혼란기에 시장에 나온 것을 지온인이 구매해 소장하게 됐다.

〈이젠하임 제단화〉는 가장 유명한 서양의 종교화이다. 도31-1 이젠하임은 도갑사처럼 지명을 가리킨다. 이 제단화는 프랑스 북동부의 작은 마을 이젠하임의 성 안토니우스 수도회 예배당에 있었다. 이곳 수도원장이 1512년에 마티아스 그뤼네발트(Matthias Grünewald, 1470경-1528)에게 이 그림을 주문했다. 프랑스혁명 때 수도원 제도가 폐지되자 수도원 재산과 기물이 약탈과 파괴를 당했는데 이때 북쪽으로 20킬로미터 떨어진 콜마르 마을로 옮기게 됐다. 현

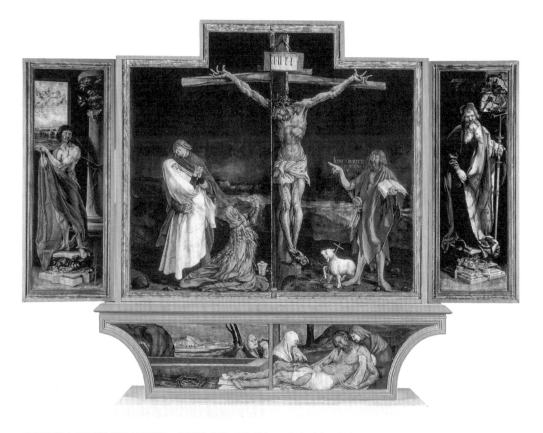

도31-1 마티아스 그뤼네발트, '그리스도의 책형', <이젠하임 제단화> 중앙 패널, 1515년, 나무판에 유채, 전체 269×307cm, 콜마르 운터린덴 박물관

재는 이 마을에 세워진 미술관에 소장되어 있다.

이 제단화는 중세 후기에 북유럽에서 다수 제작된 개폐식 제단화 가운데 가장 규모가 크고 구조가 복잡하다. 일반적인 3폭 제단화는 양쪽 날개만 펼쳐지는 형식인데, <이젠하임 제단화>는 중앙의 그림까지 바깥으로 펼쳐진다. 이중으로 열리는 중앙 패널의 가장 안쪽에는 성 안토니우스의 조각상이 안치돼 있다.

<이젠하임 제단화>가 유럽 최고의 성화로 손꼽히는 이유는 첫 번째 화면에 그려진 십자가에 못 박힌 그리스도의 고통받는 모습(imago pietatis)이 매우 사실적이면서도 처참하기 때문이다.도31-2 가시관을 쓰고 매달려 있는 그리스도의

머리와 가슴의 상처에는 선연한 피가 흘러내린다. 그뿐만 아니라 온몸에는 채찍을 맞고 가시에 찔린 흔적이 그대로 보인다. 하얗게 변한 입술과 박힌 못 때문에 틀어져 버린 다리, 시신의 무게로 휘어진 십자가의 횡목은 그리스도를 믿지 않는 사람들까지도 속죄를 위해 바친 그리스도의 고난에 비통해하지 않을 수 없게 만든다.

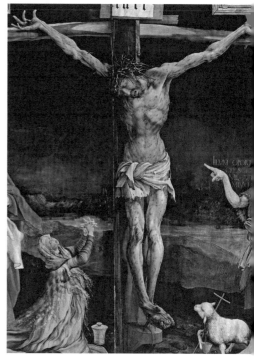

그림을 주문한 수도원은 11세기 말 프랑스 귀족이 성 안토니우스에게 기도한 후 아들의 병이 치유되자, 그에 대한 감사의 표시로 설립한 곳이다. 이후 십자군 원정 시절 성 안토니우스의 유골을 얻어 '안토니우스의 불'이라고 부르는 맥각 중독증 환자들을 돌보는 전문 수도원이 됐다. 맥각 중독증은 곰팡이에 오염된 호밀이나 보리를 먹어 걸리는 병으로 지독한 통증과 함께 나중에는 살이 썩어들어 가 손발을 자를 수밖에 없는 난치병이다.

도31-2 '그리스도의 책형'(부분)

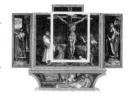

이 수도원에서는 성 안토니우스의 유골에 적신 술로 환자들을 치료했다. 그러다 치료가 실패하면 제단화 앞에 데려와 그리스도의 고통을 추체험시켜 통증을 잊게 만들었다. 또 죽음을 맞이하는 이들에게는 부활해 승천하는 기쁨을 상상하게 했다.

고난의 그리스도상을 좌우로 펼치면 두 번째 화면이 나온다. 중앙에는 그리스도의 탄생이 있고 양옆에 수태고지와 부활해 승천하는 그리스도가 그려져 있다. 한 번 더 열면 나오는 세 번째 화면의 측판에는 성 안토니우스가 기괴한 괴물의 모습을 한 악마들에게 유혹당하는 모습이 묘사되었다.

뒤러와 동시대의 화가였던 그뤼네발트는 이 제단화를 그린 뒤 화필을 놓고, 그 무렵 일어난 종교 전쟁에 참여해 농민군 편에서 싸웠다. 이후에는 여러 지방을 전전하면서 약장수 등의 생활을 하다 페스트에 걸려 죽은 것으로 전한다.

사무관 모임 그림과
장관급의 초상

마티아스 그뤼네발트, <이젠하임 제단화> ●━━━━ 1515년

한스 홀바인, <대사들> ●━━━━ 1533년

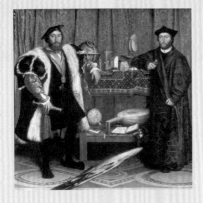

1542년경 ━━━━● 작가 미상, <연방동년일시조사계회도>

대 피터르 브뤼헐, <아이들의 놀이> ●━━━━ 1560년

작가 미상, <기영회도> ●━━━━ 1584년경

돈만 있으면 누구나 그림을 살 수 있던 조선 후기와 달리 전기에는 그림을 즐길 수 있는 사람이 궁중을 중심으로 한 사회 최상층부로 극히 한정되어 있었다. 이런 사정은 16세기 들어 조금씩 바뀌었다. 사회에서 중요 역할을 하는 특정 계층에게 그림을 보고 가질 기회가 생긴 것이다. 특정 계층이란 문과에 합격한 신진 관료로, 주로 중앙 관서에 들어간 문인들을 가리킨다.

이들은 중앙에서의 근무를 기념해 같이 일하는 상관, 선배들과 벌인 연회를 그림으로 남겼다. 일명 계회도(契會圖)라고 하는 이 그림은 소장하여 집안의 명예로 삼았다. 계회도는 중국과 일본에는 없는 형식이다. 신임 관리가 제작해 상관들에게 나눠주는 경우가 있는가 하면 어떤 특정한 임무를 함께 수행한 것을 기념해 같이 나눠 갖기도 했다.

조선 중기의 문인 김인후 집안에 내려오는 〈연방동년일시조사계회도(蓮榜同年一時曹司契會圖)〉는 성격을 조금 달리한다. 도32-1 과거 합격 동기생들이 한자리에 모여 사회 진출을 기념한 모습을 그린 것이다. 참가자들은 1531년 생원 시험의 합격자 중 7명으로 이들은 2차 관문인 문과까지 통과해 나란히 중앙 관서에 근무하고 있었다. 이처럼 두 번의 시험에 통과하고 함께 중앙에 근무하고 있는 것을 기념해 연회를 열고 그림을 나눠 가졌다.

계회도 형식은 비슷하다. 위쪽에 제목을 적고 아래에 연회 장면을 그린 다음 참가자들의 현직, 이름, 본관 등을 적는다. 형식뿐만 아니라 그림의 내용도 유사하다. 심산유곡으로 이어지는 강가에 참가자들이 둘러앉아 연회를 벌이는 장면이 반복된다. 도32-2 강 언덕으로 가는 길에 섶 다리가 있는 것도 하나의 정형화된 도안이다. 이 그림은 아래쪽에 대나무와 매화를 그려 넣었는데 이는 상서롭고 경사스러운 뜻을 조금 더한 것이다. 계회도는 많은 사람이 나눠 가졌으므로 대량으로 제작됐지만, 현재까지 남아 있는 것은 몇 점 안 된다. 임진왜란 이후에는 좀 더 회화적인 아회도(雅會圖)가 계회도를 대신했다.

〈연방동년일시조사계회도〉 제작 당시 30살이었던 김인후는 이후 벼슬을 그만두고 낙향해 유학 연구에 몰두했다. 그림 속 인물 중 두 사람은 나중에 영의정이 됐고 세 사람도 차관 자리까지 올랐다. 한 사람은 미상이다.

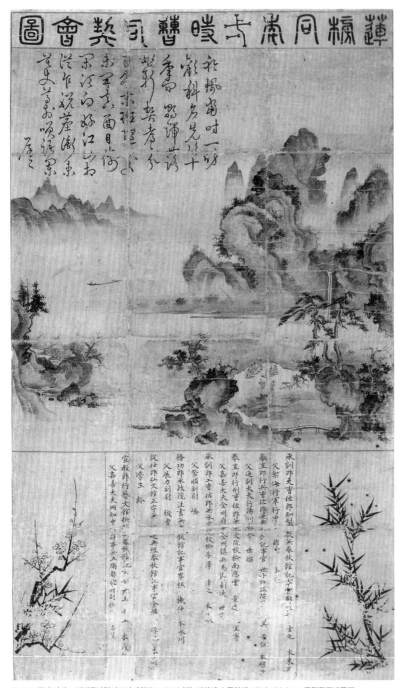

도32-1 작가 미상, <연방동년일시조사계회도>, 1542년경, 비단에 수묵담채, 101.2×60.8cm, 국립광주박물관

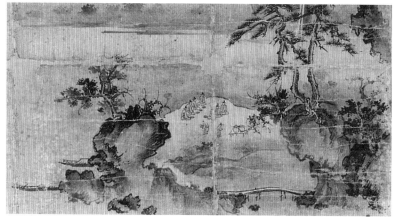

도32-2 <연방동년일시조사계회도>(부분)

　이 계회도가 그려질 무렵 서양에서는 한스 홀바인(Hans Holbein, 1497/8-1543)의 〈대사들〉이 제작되었다.도33-1 두 젊은 대사 사이의 이상한 물체는 왼쪽 아래에서 보면 해골로 보인다. 서양에는 이처럼 형체를 왜곡시킨 아나모포시스(anamorphosis)라는 그림 계보가 오래전부터 있었다. 이는 대상의 사실적 재현 방법을 탐구하는 과정에서 나온 것으로, 레오나르도 다빈치도 옆에서 보면 여인 얼굴이 되는 드로잉을 남겼다.

　홀바인은 독일 르네상스의 말기를 대표하는 인물로, 아우구스부르크의 화가 집안에서 태어났다. 그는 플랑드르의 정교한 화풍을 계승해 초상화 분야에 탁월한 솜씨를 발휘했다. '목소리만 있으면 살아 있는 사람 같다.'라고 할 정도였다. 당시의 견습 화공들이 그랬듯이 그도 각지의 수련 여행을 한 끝에 바젤에 정착했다. 그 무렵 바젤은 남북 유럽의 교역 중심지이자 각국 지식인이 모여드는 문화 도시였다.

　홀바인이 바젤에 갔을 때 그곳에는 네덜란드의 인문학자 에라스무스(Desiderius Erasmus)가 활동하고 있었다. 에라스무스는 파리에서 신학 공부를 한 뒤 런던에 건너가 라틴어 선생을 했었다. 이때 신학자 토마스 모어(Thomas More)를 알게 돼 평생 절친한 사이가 됐다. 홀바인이 에라스무스의 초상화(1523)를 그린 것은 그가 런던에서 바젤로 돌아온 뒤였다.

　초상화 제작을 계기로 에라스무스는 홀바인에게 런던행을 추천했다. 당시

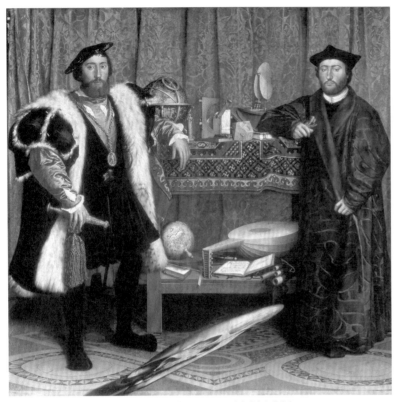

도33-1 한스 홀바인, <대사들>, 1533년, 오크판에 유채, 207×210cm, 런던 내셔널 갤러리

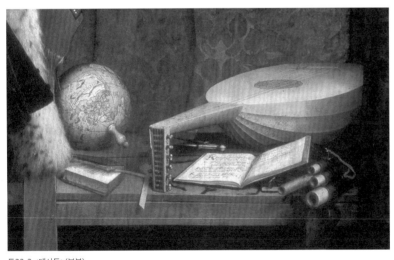

도33-2 <대사들>(부분)

종교 개혁의 여파로 바젤도 화가들의 일거리가 급격히 줄어들고 있었기 때문이다. 런던으로 간 홀바인은 토마스 모어의 초상(1527)을 그렸고 그 주변 명사들의 후원을 받았다. 모어는 그에게 헨리 8세도 소개해주었다.

홀바인은 잠시 바젤에 되돌아온 뒤 1532년에 다시 런던으로 갔다. 이 여행길에 프랑스 대사 장 드 당트빌(Jean de Dinteville)을 만났다. 귀족 출신인 당트빌은 이혼 문제로 교황청과 대립하고 있던 헨리 8세를 설득하기 위해 프랑스 왕이 보낸 사절이었다. 외교 노력이 좀처럼 진전이 없는 가운데 이듬해 친구인 조르주 드 셀브(George de Selve) 주교도 특임 대사로 파견됐다. 두 사람이 이국땅에서 매일 만나 소일할 때 이 작품이 탄생했다.

〈대사들〉에는 해골 외에도 지구의, 천체 관측기구, 악기, 책 등의 소품이 정교하게 묘사되어 있다. 이들은 중세 이래의 4대 학문인 천문학·기하학·음악·수학을 상징한다. 하지만 류트의 끈은 끊어져 있고 지구의는 비스듬히 내동댕이쳐진 모습이다.도33-2 또 베네치아에서 출판돼 인기를 끈『상인들을 위한 산술법』은 분열을 뜻하는 단어가 적힌 페이지가 펼쳐져 있다. 더불어 당트빌이 쓰고 있는 모자에는 해골 문양이 들어가 있다.

이런 모든 은유는 주문자 당트빌의 의도에 따른 것이라고 풀이된다. 당시 29세에 불과했지만(그림에서 당트빌이 들고 있는 단검에 나이가 적혀 있다), 그의 좌우명은 '메멘토 모리', 즉 '죽음을 기억하라'였다. 당시 유럽은 페스트, 기근, 전쟁 등으로 죽음과 어깨를 나란히 하고 산 탓에 염세적인 분위기가 짙었다. 홀바인도 바젤에 있을 때『죽음의 무도(Danse Macabre)』연작 40점을 판화로 제작해 큰 인기를 끌었다.

당트빌의 외교는 결국 실패하고 헨리 8세는 이듬해 국왕지상권법을 제정해 로마 교황권에서 벗어났다. 귀국한 당트빌은 이후 샹파뉴 공작령인 트루아(Troyes)의 행정관을 종신토록 지냈다.

영국에 남은 홀바인은 이후에도 헨리 8세의 초상화를 여러 점 제작했으나 왕비인 앤 클리브스의 얼굴을 닮지 않게 그렸다는 이유로 궁정 화가 자리에서 쫓겨났다. 그 뒤 실의의 생활을 보내다 런던에서 생을 마감했다.

평화롭고 귀여운
또 다른 세계

라파엘로, <발다사레 카스틸리오네 초상>　●━━　1514-15년경

이암, <화조구자도>　●━━　16세기 중반

1542년　━●　티치아노, <클라리사 스트로치의 초상>

김시, <동자견려도>　●━━　16세기 후반

카라바조, <엠마오의 저녁 식사>　●━━　1601년

치자나무 꽃이 활짝 핀 작은 동산이 주
무대다.도34 나비와 새도 보이지만 주인
공은 귀엽고 사랑스러운 강아지들이다.
강아지는 천진난만한 모습으로 보는 사
람의 시선을 잡아끈다. 양쪽 귀에 살짝
얼룩이 보이는 누렁이는 따뜻한 햇살을
즐기다가 깜빡 잠이 들었다. 가지런히 모
은 두 발 위에 머리를 올려놓은 채 꿈나
라에 가 있다. 누렁이와 몸을 맞댄 검둥
이는 무슨 인기척이라도 들었는지 순진
해 보이는 눈길로 그림 밖을 쳐다보고 있
다. 앞쪽 빈터에는 흰둥이가 배를 깔고 놀
이에 한창이다. 조금 전에 방아깨비를 붙
잡은 듯하다.

햇빛이 잘 드는 동산에는 강아지 외에
도 벌과 나비, 나뭇가지에 앉은 검고 흰
깃털의 새가 늦봄의 조용한 한때를 즐기
고 있다. 누가 보아도 사랑스럽기 그지
없는 작은 자연의 세계다. 이는 15세기
중반에 활동한 왕족 화가 이암(李巖, 1507-
1566)의 대표작 중 하나인 〈화조구자도(花
鳥狗子圖)〉가 그려내는 한 장면이다.

이암은 세종의 5대손으로 기록에는 초
상화의 명수라고 했으나 초상화는 전하
지 않는다. 대신 매 그림이 몇 점 전하는
데 깃털 하나하나까지 정교하게 그려, 터
럭 하나도 놓치지 않았다는 그의 초상화
솜씨를 짐작하게 한다.

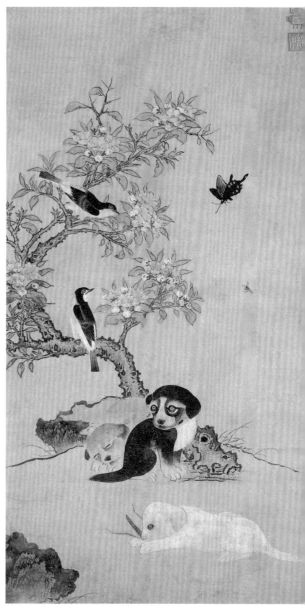

도34 이암, <화조구자도>, 16세기 중반, 종이에 수묵담채, 86×44.9cm,
보물 제1392호, 삼성미술관 리움

이 강아지 그림은 그의 초상화나 매 그림과는 전혀 다른 세계를 보여준다. 〈화조구자도〉의 강아지는 누구나 그 순진무구함과 천진스러움에 감탄하게 하는데, 당시의 사회적 분위기는 이와 정반대였다.

이암이 살았던 시대에는 유난히 사건이 많았다. 10대 중반에 겪었을 기묘사화(1521)는 신구 관리들 사이의 다툼이어서 무관했다손 치더라도 한창때인 장년기에 겪은 을사사화(1545)와 정미사화(1547)는 여러 왕족이 관여되면서 많은 사람이 희생됐다. 서자 계열의 이암은 정치에 관여할 입장이 아니었지만, 그 역시 숨을 죽이고 피와 죽음의 소동을 지켜봤을 것이다. 또 만년에는 서울 근교 양주에서 임꺽정의 난이 일어날 정도로 여러 해 흉년이 계속됐다.

이 그림이 언제 그려졌는지는 알 수 없다. 그러나 왕권과 정의, 도덕의 이름으로 증오, 원한, 복수, 살육이 뒤얽힌 사건이 다반사처럼 일어나던 시대 속에 그려진 것은 사실이다. 이암은 사건에 관여된 적은 없지만 험난한 시절에 이런 강아지 그림을 그리면서 스스로를 치유한 듯하다. 또 불안에 떨고 있던 당시 사람들도 이를 보면서 위안을 받지 않았을까.

참고로 덧붙이면 그림 속 강아지 세 마리는 실제로 한배에서 태어난 형제들이다. 국립중앙박물관의 〈모견도(母犬圖)〉에는 큰 느티나무 아래에 어미 개 한 마리가 그려져 있는데 그 품에 안긴 누렁이, 검둥이, 흰둥이의 생김새가 〈화조구자도〉의 강아지들과 똑 닮았다. 도35 개는 고려 불화에도 등장하지만, 단독으로 그림 소재가 된 것은 이암이 처음이다.

서양에도 개가 그려진 역사는 길다. 수태고지에는 마리아의 발아래에 작은 개가 자리해 있다. 이는 충성과 복종의 상징으로, 얀 반 에이크의 〈아르놀피니의 결혼〉에서도 같은 역할을 한다. 신화 속 사냥의 여신 다이아나 그림에도 개가 등장한다. 하지만 이때만 해도 개는 소품에 불과했다.

이런 전통에 한 획을 그은 화가가 르네상스 말기의 거장 티치아노 베셀리오(Tiziano Vecellio, 1490경-1576)다. 그는 이탈리아 북부 출신으로 화가가 되기 위해 9살 때 베네치아에 왔다. 르네상스 미술이 피렌체에서 시작돼 로마를 거쳐 베네치아로 그 중심을 옮겨왔을 때, 티치아노는 베네치아에서 최고의 기량과 솜씨를 지닌 대가가 돼 있었다.

안정된 구도에 깔끔한 필치를 보인 르네상스 대가들과 달리 그는 변화무쌍한 구도를 꺼리지 않았고, 누구보다 밝고 강렬한 색상을 자유자재로 구사했다. 이를 두고 당시 사람들은 '미켈란젤로의 디제뇨(disegno, 구도)와 티치아노의 콜로리토(colorito, 색채)'라고도 했다.

그의 시대는 초상화가 대량으로 제작되던 때였다. 티치아노와 둘도 없는 친구이자 희대의 독설가였던 피에트로 아레티노(Pietro Aretino)는 한 편지에서 '요즘 세상은 시종들까지 초상화를 그린다.'라고 투덜댔다. 아레티노는 1547년에 티치아노를 신성 로마 제국 황제 카를 5세에게 소개해 기마상을 그리게 함으로써 그가 베네치아의 화가에서 유럽의 화가로 명성을 떨치는 데 결정적인 역할을 했다.

이런 시대 상황을 배경으로 티치아노는 초상화의 대가로 활동하며 새로운 기법과 포즈 등을 여럿 창안했다. 특히 충성의 상징인 개를 초상화 주인과 나란히 그린 형식이 많았는데, 〈클라리사 스트로치의 초상〉도 그중 하나이다. 도36 티치아노가 유럽의 화가로 명성을 얻기 직전에 제작된 작품으로, 세계에서 가장 아름다운 어린아이 초상으로 유명하다.

클라리사 스트로치(Clarissa Strozzi)는 당시 2살이었다. 부모는 피렌체의 은행가 명문 집안의 로베르토 스토로치와 메디치 집안의 마달레나 데 메디치였다. 1539년에 각각 19살과 17살 나이로 결혼한 두 사람 사이에 난 첫 번째 딸이 클라리사이다. 로베르토의 아버지 필리포 2세 스트로치는 메디치 집안

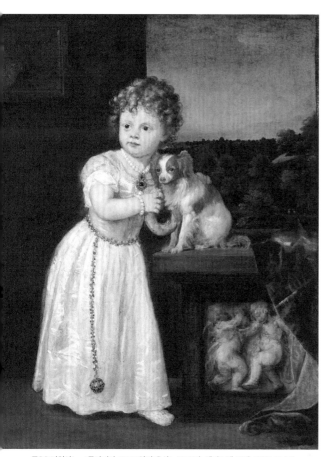

도36 티치아노, <클라리사 스트로치의 초상>, 1542년, 캔버스에 유채, 121.7×104.6cm, 베를린 국립회화관

의 과두 정치에 대항하다 베네치아로 망명했는데 이때 함께 베네치아로 와서 클라리사를 낳았다.

배경은 어둠이 깔리기 시작한 방안이다. 탁자 위에 스파니엘 한 마리가 얌전히 앉아 있다. 그 곁에 개를 반쯤 끌어 안은 꼬마 숙녀 클라리사가 서 있다. 통통한 볼과 팔은 아기 티가 물씬하다. 클라리사가 걸친 큰 목걸이와 팔찌 그리고 허리 장식은 그녀의 고귀한 신분을 말해준다.

동그란 눈으로 한 곳을 쳐다보는 것으로 보아 젊은 부부가 그림 밖에서 클라리사의 시선을 끌고 있는 듯하다. 클라리사는 이들 부부에게 천사나 다름없다. 진홍색 벨벳 아래의 탁자 밑에 어린 천사를 뜻하는 푸티(putti) 조각이 이를 말해준다.

어린 클라리사는 17살 되던 해에 로마 추기경 집안의 크리스토포로 사벨리와 결혼했다. 그 후 딸 하나를 낳고 살다가 41살 때인 1581년에 세상을 떠났다.

미물의 세계와
변신 이야기

강희맹, <독조도>
1475년 이후

16세기 중반
신사임당, <초충도>

대 피터르 브뤼헐, <아이들의 놀이>
1560년

주세페 아르침볼도, <가을>
1573년

1584년경
작가 미상, <기영회도>

한여름이 지나고 가을로 들어선 것 같은 계절이다. 도37 어딘가 늦더위가 남은 듯한데 파란 나팔꽃이 여뀌 줄기를 타고 올라가며 꽃을 피우고 있다. 여뀌에도 붉은 꽃이 달려 있다. 그 사이로 벌과 잠자리가 윙윙거린다. 여뀌 이파리 그늘에는 앞발을 옹송그린 사마귀가 보인다. 그냥 서성대는 것이 아니라 벌과 잠자리를 노리는 모습이다. 가지와 나비 그림에는 패랭이꽃이 곁들여져 있고 벌, 방아깨비, 개미도 등장한다. 도38

〈여뀌와 사마귀〉, 〈가지와 나비〉는 조선 중기의 여류 화가 신사임당(申師任堂, 1504-1551)의 초충도(草蟲圖)이다. 초충도는 대개 일년생 화초에 풀벌레 혹은 개구리나 쥐 같은 작은 동물을 함께 그린 것을 말한다. 그런데 신사임당 이전에는 단 한 점도 찾아볼 수 없다. 기록에서조차 초충도를 언급한 바가 없다. 이처럼 전후 맥락과 무관한 그림이 갑자기 출현하면 해석이 막히는 법이다. 앙증맞은 이미지에 잘 채색된 이들 도상은 무엇을 뜻하는지 선뜻 짐작이 안 된다.

신사임당은 이 초충도들을 심심풀이 삼아 건성으로 그리지 않았다. 정교한 필치에 고운 채색을 구사해 세심하게 여러 폭을 동시에 그렸다. 소재도 다양하다. 풀과 꽃은 여뀌, 나팔꽃, 패랭이꽃 외에 맨드라미, 원추리, 강아지풀, 양귀비, 산국화, 도라지 등을 그렸다. 벌레는 벌, 나비, 잠자리, 쇠똥벌레, 땅강아지, 메뚜기, 방아깨비, 개미 그리고 장수풍뎅이처럼 보이는 갑충까지 그려 넣었다. 작은 동물로는 개구리와 들쥐, 도마뱀이 있고 채소인 가지, 수박도 등장한다.

정교한 사생이 동원된 이들은 다 무엇인가. 이 도상을 길상의 의미로 해석해 장수, 자손 번영, 남아 탄생의 기원 등을 뜻한다고 했지만, 강아지풀이나 땅강아지, 개미, 도마뱀에는 어떤 상징적 의미도 찾아볼 수 없다.

중국에서 초충도의 사례를 찾아보면 남송 시대에 창저우(常州) 지방의 직업 화가들이 선물용 초충도로 유명했다는 얘기가 있다. 그러나 남송과 조선은 시간적 간극이 크다. 실제로 전해졌는지 불분명할뿐더러 전해졌다고 해도 어떻게 전해졌는지 등, 모두가 수수께끼다.

신사임당에 대한 전기는 율곡 선생이 쓴 글 정도인데 '평소에 그림 솜씨가

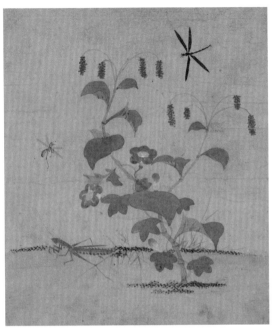

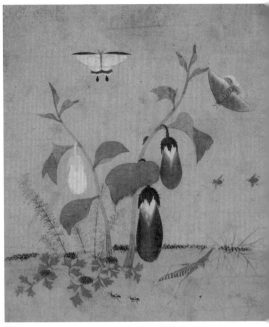

도37 신사임당, <여뀌와 사마귀>, 16세기 중반, 종이에 수묵채색,
　　34.2×29.3cm, 국립중앙박물관

도38 신사임당, <가지와 나비>, 16세기 중반, 종이에 수묵채색,
　　34.2×29.3cm, 국립중앙박물관

비범해 (…) 산수화와 포도 그림은 세상에 견줄 사람이 없다.'라고 했다. 또 곁
들이길 '바느질을 잘했으며 특히 자수는 정밀하고 오묘하다.'라고 했다. 여기
에서 힌트를 얻어 그림 솜씨가 탁월했던 신사임당이 수를 놓기 위한 수본을
정교하게 그린 것이 아닌가 하는 해석이 근래에 제기되었다.

　이처럼 초충도는 신사임당 이후 비로소 본격적으로 제작되었다. 조선 후
기가 되면 여러 화가가 그렸는데 이때는 길상의 뜻이 든 초충도 그림이 중국
의 화보를 통해 많이 전해진 이후였다.

　신사임당처럼 이전에는 전혀 사례를 찾아볼 수 없는 이색적인 그림을 그
린 서양 화가가 있다. 이탈리아 밀라노 출신의 주세페 아르침볼도(Giuseppe
Arcimboldo, 1526-1593)이다. 그는 꽃이나 과일, 나뭇잎 등을 이용해 사람 얼굴을
표현한 것으로 유명하다.도39 물고기는 물론 사슴·사자·양·말 같은 동물
을 한데 뭉쳐 사람 얼굴을 나타낸 예도 있다. 이런 그림은 이전에는 아무도

시도한 적이 없었다.

아르침볼도는 밀라노의 화가 집안에서 태어나 일찍부터 그림과 함께 디자인을 배웠다. 20대 후반에 합스부르크 왕가의 부름을 받아 오스트리아 빈에 건너가 궁정 화가가 됐다. 그리고 페르디난트 1세부터 아들 막시밀리안 2세, 손자 루돌프 2세까지 3대에 걸쳐 궁정에서 활동하며 16세기 중반 매너리즘 시대를 대표하는 화가로 명성을 날렸다.

매너리즘은 르네상스 때 이룩한 이상적인 미의 표현 양식을 계승하면서도 시대의 기호에 맞게 기교를 더하거나, 복잡한 구성 또는 시각적 효과를 강조한 화풍을 말한다. 이렇게 얘기하면 좀 복잡하지만, 미술사학자 아놀드 하우저식으로 말하면 훨씬 이해하기 쉽다. 그는 매너리즘을 '아름다운 부조화(Discordia concors)'라고 했다. 하나하나를 뜯어보면 아름다운 구석이 있으나 전체적인 모습은 기이하다는 의미이다.

매너리즘은 전성기 르네상스 기준으로 불과 반세기 이후에 나타난 변화이다. 시기는 좀 다르지만, 동양에도 반세기 정도의 시차를 두고 화풍상 격변이 일어난 적이 있다. 11세기 후반 북송에서는 수묵만으로 생동감 넘치는 거대한 산 전체의 모습을 한 화폭에 그려내는 데 성공했다. 이것이 곽희의 〈조춘도〉가 보여주는 대관(大觀)식 산수 기법이다. 그런데 불과 반세기가 지난 뒤에 이 기법은 시대에 뒤떨어진 촌스러운 것으로 여겨지며 곧바로 역사의 뒤안으로 사라졌다.

대신 산은 일부만 묘사하고 여백으로 비운 나머지 공간은 감상자의 상상력으로 채워 넣는 이른바 일각(一角) 구도가 유행했다. 새 구도법 아래 산의 웅장한 묘사와 같은 고전적인 규범은 사라졌으나 이는 훗날 역사로 보면 그림의 가능성을 훨씬 넓힌 공적을 남겼다. 즉 상상력을 자극하는 보조 역할로 문학을 끌어들임으로써 동양 그림의 고유한 특징인 '읽는 그림의 세계'를 탄생시켰다.

아르침볼도가 명성을 얻은 매너리즘 화풍에도 읽는 그림처럼 이전에는 볼 수 없었던 새로운 세계가 담겨 있다. 즉, 그려진 내용이 전부가 아니라 그 속에 어떤 추상적인 의미를 담은 알레고리(우의)가 도입된 것이다. 매너리즘 시대는 다시 말해 알레고리의 시대라고 할 수 있다.

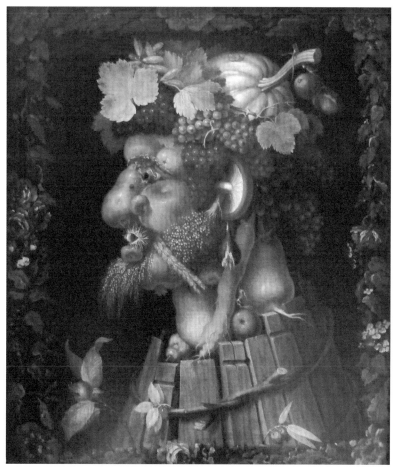

도39 주세페 아르침볼도, <가을>, 1573년, 캔버스에 유채, 76×64cm, 파리 루브르 박물관

 아르침볼도가 각 계절의 꽃, 과일, 곡물로 사계절을 표현한 형식은 메타모 포즈(metamorphose), 그러니까 요정이 나무로 변신한다는 고대의 변신 이야기를 가져다 쓴 것이다. 그리고 이를 이용해 그린 지도자 얼굴에 '순환하는 대자연 을 통치하는 자가 다름 아닌 지상의 권력자, 지배자'라는 알레고리를 담았다.

 과일로 그린 <가을>의 주인공은 막시밀리안 2세가 아니다. 바로 아우구스 트 작센 선제후로, 1570년 막시밀리안 2세의 궁정을 방문해 아르침볼도의 작품을 보고 이 그림을 주문했다.

일하는 아이와
노는 아이들

한스 홀바인, <대사들> ● 1533년

옥준상인, <이현보 초상> ● 1537년

16세기 후반 ─● 김시, <동자견려도>

대 피터르 브뤼헐, <아이들의 놀이> ● 1560년

1573년 ─● 주세페 아르침볼도, <가을>

1584년경 ─● 작가 미상, <기영회도>

만약 지금 14살의 나이에 결혼한다면 진정한 결혼의 의미를 알기 쉽지 않을 것이다. 하지만 조선 시대에는 이르지도 늦지도 않은 나이였다. 김시(金禔, 1524-1593)의 작은 형수는 11살에 시집을 왔다. 그녀는 18살 때 딸을 낳았으나 산욕열로 3년간 고생하다 죽었다. 이렇게 죽었지만, 김시의 형수는 보통 여인이 아니다. 공주이자 중종의 맏딸이었다. 말하자면 그의 집안은 왕가와 사돈을 맺은 명문가였다.

김시가 유복한 어린 시절을 마감하고 결혼해 어엿한 성인이 되던 해 집안이 풍비박산 났다. 왕가의 권세를 배경으로 좌의정까지 올라 전횡을 거듭하던 부친 김안로가 하루아침에 탄핵당해 진도로 유배 간 뒤 곧장 사사된 것이다. 위로 둘 있던 형은 이미 죽고 없었다.

혼자 남은 김시는 과거를 포기하고 긴 생애를 그림과 독서로 보냈다. 왕실 채소밭 관리를 맡은 적이 있으나 머지 않아 그림 그리는 일이 직업이 됐다. 화가로서 그는 산수화뿐만 아니라 인물화, 화조화, 그리고 동물 그림에 능했다. 특히 소를 잘 그려 인기가 높았다.

이런 솜씨를 지니게 된 것은 다분히 부친 덕이다. 김안로는 26살 때 장원급제한 재능 있는 문인으로 그림에도 관심이 많았다. 그와 관련된 글을 남겼을 뿐 아니라 상당한 양의 그림도 소장했다. 김시는 이런 배경을 통해 누구보다 먼저 중국 화풍을 접했다. 명대 중기까지는 아직 그림 시장이 그렇게 활발하지 않았다. 그렇지만 원에 비하면 훨씬 많은 화가가 활동하고 있었다. 대명 외교와 교역을 통해 이들 그림이 전해지면서 명 시기에 유행한 절파 화풍이 그에게 전달됐다.

절파 화풍은 먹을 짙게 구사하고 인물을 크게 부각해 그리는 것이 특징이다. 김시는 조선에서 절파 화풍을 가장 앞서 구사한 화가라 할 수 있으며 〈동자견려도(童子牽驢圖)〉는 그런 면모를 말해주는 대표작이다.도40-1 그림에는 산모퉁이 개울가에서 동자 하나가 나귀를 끌어당기는 모습이 담겨 있다. 널다리가 걸쳐진 개울 앞쪽의 바위를 짙은 먹으로 표현한 부분은 절파적 형식이다. 소나무 뒤쪽으로 반만 드러난 산의 거칠고 검은 묘사도 절파에 자주 보이는 스타일이다.

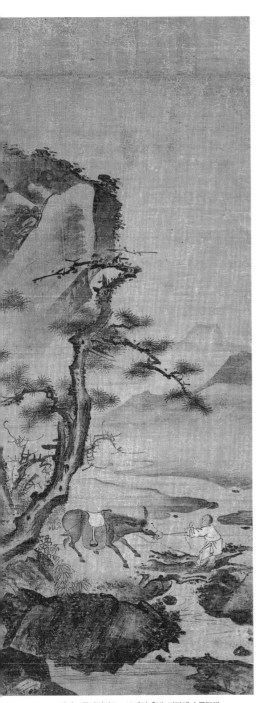

도40-1 김시, <동자견려도>, 16세기 후반, 비단에 수묵담채,
111×46cm, 보물 제783호, 개인 소장

이런 묘사법은 당시 큰 눈길을 끌었겠지만, 오늘날의 관점에선 나귀와 씨름하는 동자에게 더 시선이 간다.도40-2 앞다리를 내지르고 앙버티는 나귀 때문에 엉거주춤하게 끌려가는 듯한 동자의 천진한 모습에 절로 미소가 지어진다. 당시 동자가 그림에 등장하는 예는 많이 있으나, 보통 누군가의 시종으로 차를 달이거나 물건을 들고 따라가는 모습이었다. 이처럼 직접 주인공이 된 경우는 거의 없다.

그림 속 아이는 어떤 신분인가. 조선에서 양반과 평민의 차이는 상상 이상으로 컸다. 아이들도 마찬가지다. 양반집 자제는 어려서부터 글 읽는 게 일과였다면 평민인 아이들은 철들고 난 뒤부터 일손으로 간주되어 닥치는 대로 일을 해야만 했다. 나귀를 끄는 아이는 말쑥한 차림이어서 출신을 가늠하기 힘들다.

김시가 어째서 <동자견려도>를 그렸는가에 대해선 알려지지 않았다. 하지만 최신 기법에 감정까지 전달되는 묘사가 들어 있는 이 그림은 회화적으로 성공한 작품임이 틀림없다.

김시 무렵에 활동한 서양 화가 중에 네덜란드의 대(大) 피터르 브뤼헐(Pieter Brueghel, 1525/30-1569)이 있다. 그는 16세기 네덜란드를 대표하는 화가로, 종교화는 히에로니무스 보스의 영향을 강하게 받았다. 무시무시한 지옥을 그린 브뤼헐의 그림은 보스의 것으로 착각할 정도다. 구약성서에 나오는 바벨탑을 그린 작품도 있다. 그러나 브뤼헐의 명

도40-2 <동자견려도>(부분)

성을 미술사에 남긴 것은 새로운 장르였던 농민풍속화였다. 그는 축제일에 벌어지는 농민들의 춤판과 술자리 등 농가에서의 생활을 사실적인 필치로 그려 농민 화가라고도 불렸다.

브뤼헐은 안트베르펜 북쪽의 브레다 출신이다. 일찍 안트베르펜에 나와 피터 쿠케 반 알스트(Pieter Coecke van Aelst)의 공방에 들어갔다. 한때 신성 로마 제국 카를 5세의 궁중 화가로도 일했던 알스트 아래서 수련을 한 뒤 1551년에 안트베르펜 화가 조합에 등록하면서 독립했다. 어느 정도 명성이 쌓인 1563년에 알스트의 막내딸 마이켄과 결혼했다. 브뤼헐은 결혼 직전에 신, 구교의 대립이 심해지던 안트베르펜을 떠나 브뤼셀로 이주했다. 그리고 이곳에서 6년간 활동하다 세상을 떠났다. 브뤼셀 시절에는 농민을 주제로 그림을 그렸으며, 어린아이를 소재로 한 그림은 안트베르펜 시절의 것이다.

당시 안트베르펜은 다이아몬드 거리라고 불릴 정도로 호황이었다. 중동을 거쳐 온 향신료와 비단, 발트해 연안의 곡물, 영국산 양모가 이곳에서 하역돼 전 유럽에 퍼져나갔다. 이런 경제 발전을 배경으로 유럽 각국의 인문학자도 몰려왔다.

브뤼헐은 이들과 자주 교류했다. 1560년 작 〈아이들의 놀이〉도 그와 같

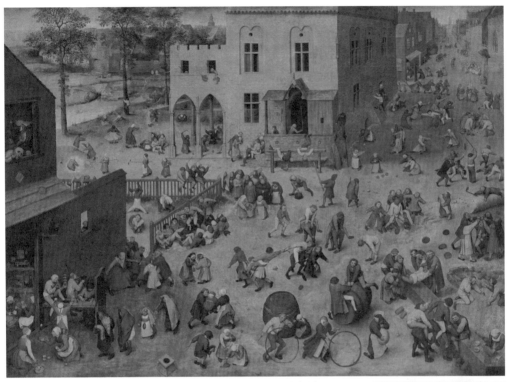

도41-1 대 피터르 브뤼헐, <아이들의 놀이>, 1560년, 나무판에 유채, 118×161cm, 빈 미술사 박물관

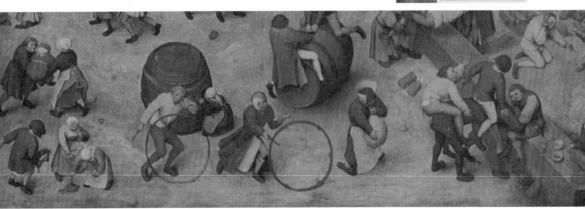

도41-2 <아이들의 놀이>(부분)

은 교류의 영향을 받았다고 여겨진다. 도41-1 그림에는 안트베르펜의 어느 광장 같은 곳에서 아이들이 나와 온갖 놀이에 열중하고 있다. 어른은 한 명도 보이지 않는다. 놀고 있는 아이의 수는 250명에 이르며 놀이 종류는 91가지나 된다. 아래쪽을 보면 남자아이와 여자아이가 굴렁쇠를 굴리고 있고, 그 왼쪽의 아이는 목마를 타는 중이다. 도41-2 오른쪽에는 말타기 놀이에 열중한 아이들이 보인다.

16세기에는 서양에서도 아이를 그저 덩치 작은 사람으로 여겼다. 따로 챙겨주는 일이 없었다. 이러한 시대적 배경을 고려해 〈아이들의 놀이〉는 오랫동안 어른들이 저지르는 어리석은 행동을 총망라해 그린 우의화라고 해석되기도 했다. 그러나 근래 들어 당시의 혁신적인 학설을 바탕으로 그린 작품이라는 새로운 관점이 제기되었다.

당시 루뱅 대학에 있던 스페인 학자 후안 루이스 비베스(Juan Luis Vives)가 내세운 '아이들은 놀이를 통해 커야 한다.'라는 선진적 주장에 따른 그림이라는 것이다(심리학의 아버지라고 불리는 그는 브뤼셀에 오기 전에 런던에서 헨리 8세의 딸을 가르치기도 했다). 경제가 호황이던 당시 안트베르펜에서는 거리고 광장이고 가에 장사가 성해 아이들이 놀 만한 곳이 없었을 것이란 점도 이런 해석을 강하게 뒷받침해주고 있다. 즉, 실제로 보고 그렸다기보다 학설을 그림으로 표현했을 확률이 크다.

02

조선 중기

잔치의 즐거움과
함께하는
식사의 의미

신사임당, <초충도> ● ━━ 16세기 중반

1573년 ━━ ● 주세폐 아르침볼도, <가을>

작가 미상, <기영회도> ● ━━ 1584년경

1592년 ━━ ● 이성길, <무이구곡도>

1601년 ━━ ● 카라바조, <엠마오의 저녁 식사>

안니발레 카라치, <이집트로 피난 가는 풍경> ● ━━ 1604년경

모든 게 부족하고 귀하던 시절에 잔치는 배불리 먹을 수 있는 기회였다. 또 평소 맛보지 못하던 진귀한 음식을 대할 수 있는 인생의 몇 안 되는 즐거운 자리이기도 했다. 위정자 역시 이를 잘 알고 있어 잔치는 자주 정치적으로 이용됐다.

조선의 왕들은 임진왜란 이전부터 기회가 생길 때마다 신하들에게 잔치와 연회를 베풀었다. 신하들은 그런 왕의 배려에 감사하며 충성을 맹세했다. 그들은 왕이 베푼 연회를 그림으로 남겨 보존하기도 했는데, 이런 유형의 그림은 16세기 중반부터 제작된 듯하다.

연회 중에는 나이 많은 원로대신들을 위해 베풀어진 것도 있다. 조선은 효를 숭상하는 유교의 나라답게 제도적으로 노인 우대 정책을 폈다. 매년 가을이면 노인들을 불러 양로연을 베풀었고 국가도 아예 원로대신을 위한 별도의 관서를 만들어 예우했다.

기로소는 이들을 위한 관서로, 정2품 이상의 현직자를 위한 곳이다. 정2품은 오늘날의 장관급에 해당하며, 음직이나 무관 퇴직자에게는 기소로에 들어갈 자격이 주어지지 않았다. 기로소에서는 봄, 가을에 두 차례의 연회가 열렸다. 연회에는 궁중에서 만든 술과 음식이 하사되었으며, 기녀와 악공들이 와서 잔치를 풍성하고 즐겁게 해주었다. 이 연회 모임은 기로회, 기로연이라고 하며, 달리 기영회라고도 불린다.

1584년경의 〈기영회도(耆英會圖)〉는 이런 그림 가운데 가장 오래되었다.도42-1 계회도 형식을 따라 위쪽에 '기영회도'라는 제목을 적었다. 현재는 박락되어 '도' 자가 떨어져 나갔고 '회' 자도 반만 남아 있다. 아래쪽의 명단을 보면 당시 영의정에서 물러나 중추부 영사로 있던 홍섬(81세)과 좌의정 노수신(72세), 우의정 정유길(72세) 등 정2품 이상의 원로 7명이 참석했다.

계회도는 16세기 중반이 되면 심산유곡의 배경에서 벗어나 실내에서 열리는 모습으로도 표현되었다. 이 그림도 그와 같은 변화를 따랐다. 큰 소나무와 매화나무가 그려진 대청에 원로 세 사람이 안쪽에 앉고, 나머지 사람들이 좌우로 둘씩 벌려 앉아 있다.도42-2 이들은 궁중 연회에 참가하는 사람이라면 으레 갖춰야 하는 잠화(簪花)를 머리에 꽂았다.

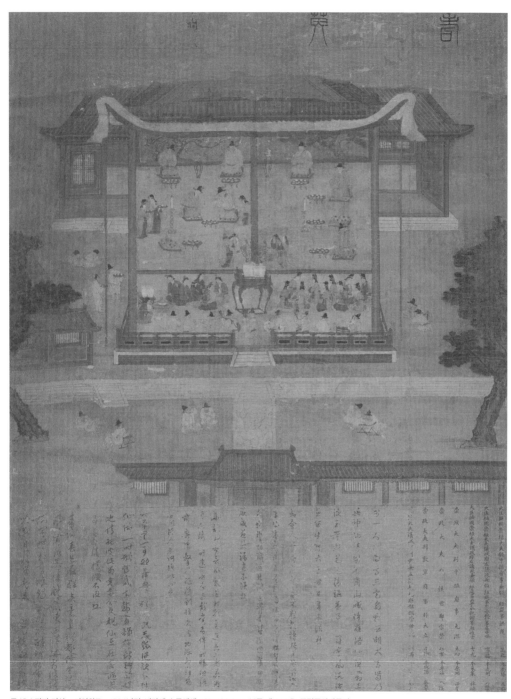

도42-1 작가 미상, <기영회도>, 1584년경, 비단에 수묵채색, 163×128.5cm, 보물 제1328호, 국립중앙박물관

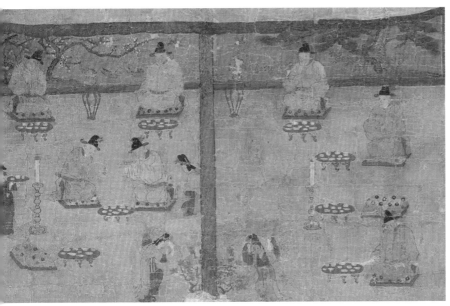

도42-2 <기영회도>(부분)

　제작을 맡은 화원이 누구인지 알 수 없으나 그는 이런 영광스러운 연회를
그릴 때 빼놓지 말아야 할 요건을 분명히 알고 있었다. 그것은 다름 아닌 왕
이 하사한 술과 음악의 존재였다. 화면 왼쪽에 대기하고 있는 궁녀들 앞에 술
이 든 백자 항아리가 보인다. 반대편에는 춤과 노래를 부르는 기녀들이 줄지
어 앉아 있고 그 뒤로 왕이 보내준 악사도 있다.

　기녀들은 원로대신이 대청 중앙으로 나와 술잔을 받을 때마다 춤을 추었
고 악사들은 연회가 열리는 동안 계속 음악을 연주했다. 춤을 추지 않는 기녀
들은 앉아서 노래를 불렀다. 이 그림에는 두 사람의 원로가 술잔을 받는 모습
을 마치 정지된 순간처럼 기록하고 있다.

　정교한 묘사가 곁들여진 연회의 기록화는 한 폭의 풍속화로 손색이 없지만
얼마 전까지만 해도 감상화보다 훨씬 낮은 대접을 받았다.

　서양에서도 연회를 대상으로 한 그림은 일찍부터 그려졌다. 앞서 소개한
랭부르 형제의 『베리 공의 가장 호화로운 시도서』에도 신년 잔치 장면이 등

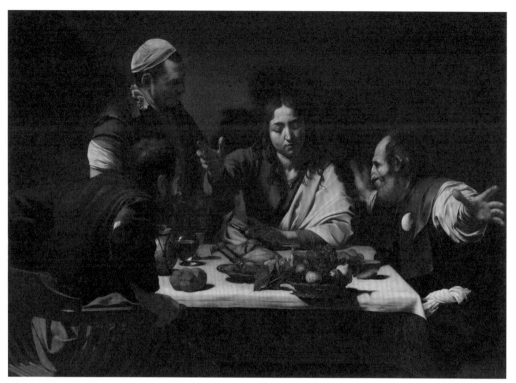

도43 카라바조, <엠마오의 저녁 식사>, 1601년, 캔버스에 유채, 141×196.2cm, 런던 내셔널 갤러리

장한다. 이런 세속의 연회보다 압도적으로 많은 장면은 성서와 관련된 잔치 및 식사이다. 성서에는 떡 다섯 개와 물고기 두 마리로 수천 명을 먹인 기적에서부터 가나의 혼례, 최후의 만찬 그리고 부활 이후에 엠마오 마을에서의 저녁 식사 등 여러 잔치와 식사 장면이 나온다.

이 가운데 가장 많이 그려진 주제는 단연 최후의 만찬이다. 하지만 미술사에서 수없이 거론되는 작품은 미켈란젤로 메리시 다 카라바조(Michelangelo Merisi da Caravaggio, 1571-1610)의 〈엠마오의 저녁 식사〉이다.도43

카라바조는 미술사에 보기 드문 불량기 넘치는 화가다. 걸핏하면 싸움을 벌여 큰 상처를 입히고 또 입는 사람이었다. 결국에는 살인을 저질러 도피하던 중에 40살을 채우지 못하고 죽었다. 그러나 그의 비상한 실력은 서양화의 물줄기를 바꿔놓았다. 20세기 초에 카라바조를 재발견한 이탈리아 미술사학

자 로베르토 롱기는 '만일 그가 없었더라면 베르메르, 드 라 투르, 렘브란트 는 아예 존재조차 하지 않았을 것'이라고 말했다. 또 미국의 미술사가 버나드 베렌슨은 '미켈란젤로를 제외하고 카라바조만큼 이탈리아 그림에 영향을 미 친 화가는 다시 찾아볼 수 없다'라고 했다.

카라바조는 어릴 적 베네치아파 화가에게서 빛에 의한 명암 변화를 색채로 표현하는 법을 배웠다. 21살 때 로마로 나와 정물화 같은 세속적인 그림을 제 작하다 1600년에 무대 위 연극의 한 장면처럼 보이는 〈바울의 회심〉을 그려 일약 스타 화가로 각광을 받았다. 이후 수많은 종교화 제작 의뢰가 들어왔는 데 그 초입에서 십분 기량을 발휘한 그림이 바로 〈엠마오의 저녁 식사〉이다.

이 그림 역시 무대의 한 장면처럼 빛과 어둠의 대비 효과를 극도로 부각했 다. 무대는 엠마오에 있는 한 여인숙의 저녁 식사 자리다. 부활한 그리스도와 두 제자는 엠마오 마을로 오는 길에 동행했는데 식사 자리에서 비로소 그가 그리스도임을 깨닫게 되는 순간을 묘사했다. 두 팔을 벌려 놀라움을 나타내 는 모습이나 당장이라도 의자에서 일어날 듯한 자세는 카라바조가 만들어낸 전형적인 극장식 연출 기법이다.

카라바조가 근대를 열었다는 말을 듣는 이유는 또 있다. 종교화라면 으레 갖춰야 할 디코럼(decorum)을 일상적이고 세속적인 장면으로 바꾼 점이다. 미 켈란젤로가 벌거벗은 사람들의 모습으로 〈최후의 심판〉을 그렸을 때 교황청 의전장이 '로마 목욕탕을 그린 것 같다'라고 말한 것은 성화에 필수적인 경 건함이 보이지 않은 데에 대한 비난이었다.

이처럼 카라바조는 예수와 제자들의 모습을 평범한 사람들의 모습으로 표 현해, 시민들의 그림 시대라 부르는 근대를 일찌감치 예고했다.

새로운 전형을
만들어낸 화가들

주세페 아르침볼도, <가을>　●━━━━ 1573년

작가 미상, <기영회도>　●━━━━ 1584년경

1592년 ━━━●　이성길, <무이구곡도>

카라바조, <엠마오의 저녁 식사>　●━━━━ 1601년

안니발레 카라치, <이집트로 피난 가는 풍경>　●━━━━ 1604년경

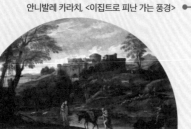

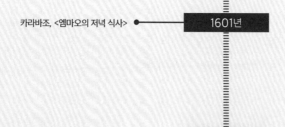

1629년 ━━━●　이기룡, <남지기로회도>

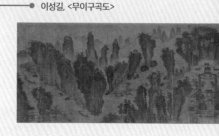

삐죽삐죽 솟은 산들이 일반적인 산수화에서 볼 수 있는 산의 모습과 영 다르다.도44-1 4미터 가까이 옆으로 길게 이어진 그림에는 볼링 핀처럼 보이는 봉우리들이 물길을 따라 계속 이어져 있다.

이 〈무이구곡도(武夷九曲圖)〉를 그린 사람은 문인 화가 이성길(李成吉, 1562-1621)이다. 중국 복건성 무이산의 절경인 아홉 구비의 물길을 한 폭에 그렸다. 실제로 있는 경치를 그렸다고 하지만 결과적으로 상상 속에나 있을 법한 산수화가 탄생했다. 중국의 경치를 어떻게 조선에서 그리게 됐는지를 밝히기에 앞서 무이구곡에 관해 잠깐 소개하려 한다.

무이구곡은 북송의 신유학과 관련이 깊은 곳으로, 성지라고 해도 무방하다. 신유학은 한나라 때 정립된 유교 사상을 북송 시기에 성즉리(性卽理)라는 인식론적인 철학으로 재정리한 것을 말한다. 대표급 학자가 주희, 즉 주자인데 그는 중년에 이곳에 들어와 후학을 가르쳤다. 그러면서 때때로 절경을 읊은 시를 남기기도 했다.

16세기 중반의 조선은 성리학이 한창 심화되던 시기였다. 이 무렵 이황, 이이 등 뛰어난 학자들이 나와 성리학의 조선적 해석, 즉 토착화를 시도했다. 그 과정에서 신유학을 집대성한 주자 이론을 깊이 연구했고 자연히 그를 존숭하는 마음이 생겼다. 이에 문인들은 그가 생전에 후학을 가르쳤던 곳을 직접 한번 가보았으면 하는 마음마저 가졌다.

중국에서 무이구곡을 그림으로 제작한 것은 북송 때부터이다. 그러나 이는 그저 좋은 경치를 담은 감상용 산수화였을 뿐, 아무도 주자와 연관해 생각하지 않았다. 무이구곡은 이름난 명승지였던 만큼 북송 이후에도 계속 그려졌으며 미술 시장이 커지면서 복제화도 많이 나돌아다녔다.

조선에 무이구곡의 경치가 알려진 데는 그림 외에 출판물도 한몫했다. 임진왜란 무렵인 명나라 말기는 전에 없이 출판이 발전한 시대였다. 과거 응시자의 증가와 독서 인구의 확대로 출판 시장이 활기를 띠면서 많은 읽을거리가 나왔고, 먼 지방의 사정을 소개하는 지리지는 인기 높은 출판물 중 하나였다. 개중에는 이름난 명산을 아예 판화로 찍어 출판한 것도 있었다.

이성길이 그린 〈무이구곡도〉는 중국의 복제화나 명산 판화에 주자를 향한

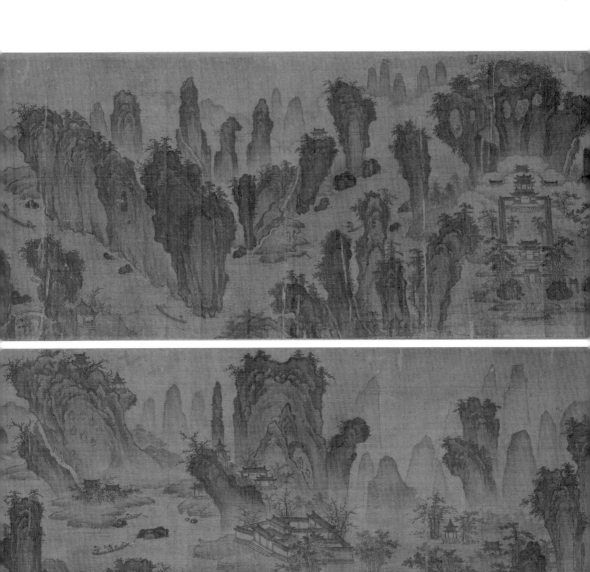

도44-1 이성길, <무이구곡도>(부분), 1592년, 비단에 수묵, 33.5×398.5cm, 국립중앙박물관

경배의 마음이 결합되어 탄생한 그림이다. 즉 복제화나 목판화를 보고 구곡을 그리면서 주자 시에 나오는 봉우리, 바위, 경치를 꼼꼼하게 더했다. 예를 들어 다섯 번째 구비에는 주자가 지어 학당으로 쓴 무이정사를 그리고, 지팡이를 짚으며 뒷산을 오르내리는 그의 모습까지 더했다.도44-2

이렇게 주자에 대한 존경의 마음을 담은 〈무이구곡도〉는 성리학자들뿐만 아니라 산수화를 즐기는 문인 사대부 사이에서도 큰 호평을 받았다. 그리고 그와 같은 인기에 힘입어 모방자와 추종자가 잇달아 나왔다. 이들에 의해 무이구곡의 봉우리와 계곡

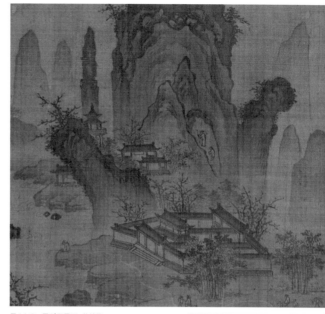

도44-2 〈무이구곡도〉(부분)

은 마치 말 전하기 게임처럼 한층 더 기기묘묘하게 바뀌어 갔다. 구한말에는 구곡의 모습을 전혀 짐작할 수 없는 경지의 민화까지 그려졌다.

이성길은 문인 화가지만 〈무이구곡도〉 외에는 이렇다 할 그림을 남기지 않았다. 하지만 그의 유일한 작품이 외부의 영향과 조선의 주자학적 이데올로기를 결합해 후대에 길이 남을 새로운 전형을 만들어냈다는 데는 이견이 없다.

〈무이구곡도〉가 그려진 지 10년 정도 지난 무렵, 서양에서도 새로운 전형이 탄생하는 데 막대한 영향을 끼친 풍경화가 등장했다. 볼로냐파를 대표하는 직업 화가 안니발레 카라치(Annibale Carracci, 1560~1609)의 〈이집트로 피난 가는 풍경〉이다.도45 그는 35살 때부터 로마로 나와 활동했는데 당시 로마 화단은 바로크라는 새로운 화풍이 막 유행하고 있었다. 안니발레는 카라바조와 함께 이 바로크 화풍을 대표하는 화가였다.

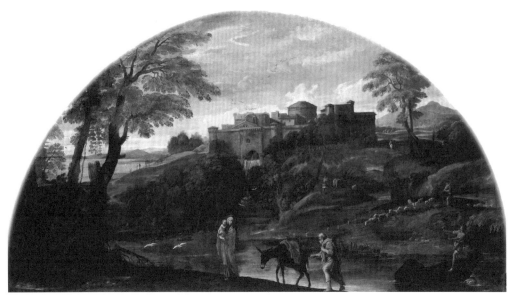

도45 안니발레 카라치, <이집트로 피난 가는 풍경>, 1604년경, 캔버스에 유채, 122×230cm, 로마 도리아 팜필리 미술관

안니발레는 로마로 오기 전 볼로냐에서 집안 형제들과 함께 미술아카데미를 운영하며 고대 조각을 모사하고 르네상스의 미켈란젤로를 연구했다. 그 결과 사실적 묘사에 기초하면서도 그리스 로마의 고전에 보이는 위엄과 품격을 살려내는 방법을 터득하게 되었다. 이런 화풍으로 그는 카라바조와는 또 다른 인기를 끌었다.

<이집트로 피난 가는 풍경>은 교황의 조카였던 피에트로 알도브란디니 추기경이 자신의 개인 예배당을 장식하기 위해 주문한 작품이다(알도브란디니 추기경 저택은 오늘날 도리아 팜필리 미술관이 됐다). 추기경은 파르네세 저택의 프레스코화 개막식에 갔다가 안니발레의 솜씨에 반해 주문을 의뢰했다고 한다. 당시 추기경이 본 것은 미켈란젤로 같은 인체 묘사로 그리스 신화의 신들을 그린 천장화이다. 이 작업은 안니발레가 로마에서 명성을 얻는 계기가 되었다. 해당 그림은 오늘날에도 여전히 보존되어 있다.

'이집트로의 피난'은 중세 말 이래로 수많은 화가가 그린 주제이다. 내용은 박해를 피해 어린 예수를 안고 요셉과 마리아가 이집트로 떠나가는 장면이

중심을 이룬다. 프로토 르네상스 시대에는 성(聖)가족에 초점을 맞춰 어설픈 무대 배경 같은 풍경이 그려졌다. 그러다가 시나이반도의 사막 대신 이탈리아 중부의 토스카나나 움브리아 지방의 산 위 도시가 배경으로 그려지기도 했다. 이때 역시 중심은 인물이었다.

르네상스 때에도 풍경 자체는 그다지 주목을 받지 못했다. 그러다 바로크 시기에 안니발레가 새로운 스타일을 선보인다. 인물을 아주 작게 그린 것과 대조적으로 풍경이 화면 전체를 차지한다. 풍경은 꺾어진 물줄기, 비스듬히 줄지어 내려오는 양 떼들, 지그재그로 멀어져가는 길을 따라 그림 안쪽 깊숙이 원근감 있게 전개되고 있다. 사실적으로 묘사된 성과 바위, 그리고 강과 나무는 이상적인 이미지를 연출하고자 의도적으로 그린 가상의 요소이다. 약간의 가상을 첨가해 풍경화를 그린 것은 안니발레에 앞서 북유럽 안트베르펜의 화가 요아힘 파티니르(Joachim Patinir)에서 시작됐다.

안니발레는 파티니르의 영향 아래 사실적인 관찰과 서정적인 환상을 덧붙여 한층 이상적인 이미지의 풍경화를 그렸다. 달리 말해 미켈란젤로의 고전적 이상 표현을 풍경에 적용한 것이다. 이러한 그림 스타일은 한 세대 뒤의 푸생을 통해 고전주의 양식으로 자리 잡았다.

이국땅에서
실력을 발휘한
화가들

작가 미상, <기영회도>　　　1584년경

엘 그레코, <수태고지>　　　1590-1603년경

1604년경　　　안니발레 카라치, <이집트로 피난 가는 풍경>

1640년대　　　맹영광, <계정고사도>

필립 드 샹파뉴, <1662년의 엑스 보토>　　　1662년

한시각, 《북새선은도》　　　1664년

〈계정고사도(溪亭高士圖)〉는 한마디로 때깔 나는 그림이다. 도46-1 큰 나무 사이로 반쯤 가려진 정자에 고사인 듯한 인물이 먼 곳을 바라보며 앉아 있다. 그 표현이 정교하기 이를 데 없다. 도46-2 나뭇잎 하나하나를 세필로 그린 점도 그렇지만 시선을 끄는 정자는 자를 대고 그린 듯이 깔끔하다. 치밀하고 정교한 이 그림에는 당시엔 흔치 않던 시선의 집중법이나 복합적인 구도법이 구사되어 있다.

우선 정자 주변에 흰 계선(界線)을 넣은 포석을 깔아 마치 스포트라이트를 비춘 듯이 저절로 시선이 쏠리게 했다. 앉아 있는 인물에게도 계산된 색채를 썼다. 장삼에 밝은 회색을 사용해 보는 사람의 시선이 다시 정자 안의 인물로 집중되게끔 했다.

인물 주변에는 세필로 장의자, 주칠(朱漆) 탁자, 그리고 탁자 위의 서책과 향로, 도자기 화병 등이 정교하게 묘사되어 있다. 뛰어난 화가의 솜씨에 감탄하게 되는데 이것이 전부가 아니다. 정자를 반쯤 가린 앞쪽의 나무들과 정자 뒤의 산등성이, 그 옆의 평탄한 언덕은

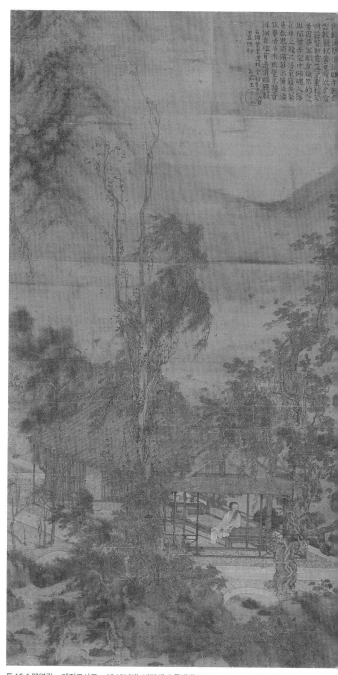

도46-1 맹영광, 〈계정고사도〉, 1640년대, 비단에 수묵채색, 107.9×59.1cm, 국립중앙박물관

도46-2 <계정고사도>(부분)

정자를 중심으로 입체적인 복합 공간을 만들어내고 있다.

정교한 필치도 그렇지만 이런 복합적인 공간 구도를 연출한 그림은 조선에서 달리 찾아볼 수 없다. 실제로 이를 그린 사람은 중국 화가 맹영광(孟永光, 1590-1648 이후)이다. 조선에 적지 않은 중국 그림과 화가가 알려지면서 영향을 미쳤지만, 와서 직접 그림을 그리고 영향을 남긴 화가는 맹영광이 유일하다.

맹영광은 중국에서는 거의 알려지지 않은 인물이다. 빈약한 자료에 따르면 강남의 회계 지방 출신으로 전한다. 명이 멸망할 무렵 북경에 있다가 청군의 포로가 됐다. 그 후 심양에 끌려와 생활했는데 이때 볼모로 잡혀 와 있던 조선의 소현 세자와 봉림 대군을 알게 됐다. 맹영광은 그림 외에 노래를 잘 부르는 등 사교적이어서 왕자들이 마련한 연회에 가끔 불려 나와 어울렸다. 그러면서 당시 심양에 있던 김상헌, 신익성 같은 문인 사대부들과도 안면을 익혔다.

이러한 인연으로 맹영광은 왕자들이 귀국할 때 함께 들어와 1645년 봄부터 1648년 가을까지 3년 반가량을 한양에 머물렀다. 한양에서는 그림을 잘 그리는 인평 대군을 따라다니며 북한산 계곡을 유람했고, 이정 같은 화원과

도 사귀었다. 무엇보다 그림을 좋아한 인조에게 총애를 받아 자주 궁에 불려가 그림을 그렸다. 〈계정고사도〉도 그 무렵에 그린 것으로 전한다.

중층적 구도에 정교한 필치가 구사된 이 작품은 전쟁 복구로 어수선한 가운데서도 이채를 띠며 눈길을 끌었을 법하다. 그렇지만 복합적인 것보다는 단순한 것을, 정교하기보다는 간결한 그림을 더 제작하고 자주 보아왔던 당시로서는 그의 영향력이 제한적이었던 것으로 보인다.

맹영광이 이런 이색적인 그림을 남겼지만, 대다수 화가는 다시 조선식 그림을 그렸다. 정교하고 치밀한 채색의 영향을 받은 화가는 다음 세대의 화원인 이명욱 한 사람 정도이다. 맹영광은 중국에 돌아간 뒤 청의 궁중에서 활동한 것으로 전한다.

중세 때부터 교류가 왕성했던 유럽에서는 외국으로 나가 활동한 화가가 한둘이 아니다. 오히려 외국에 나간 적이 없으면 유명 화가 축에 끼지 못할 정도다. 그중에는 이름부터 외국인의 냄새를 물씬 풍기는 화가 엘 그레코(El Greco, 1541-1614)도 있다.

엘 그레코는 스페인어로 '그리스 사람'이란 뜻이다. 많은 화가가 실력 하나로 외국에 초빙됐으나 대개 만년에는 고국이나 고향으로 돌아갔다. 하지만 크레타섬 출신인 그는 마지막으로 선택한 스페인에서 숨을 거뒀다. 이에 미술사에서는 그를 스페인 화가로 분류한다. 세계적인 유명 미술관에도 그의 작품은 스페인실에 걸려 있다.

엘 그레코의 본명은 도메니코스 테오토코풀로스(Doménikos Theotokópoulos)이다. 당시 크레타섬은 베네치아령으로, 그때까지만 해도 비잔틴 미술의 흔적이 남아 있었다. 자연스레 비잔틴 미술의 영향을 받으며 작업 활동을 하던 그는 22살 때 고향 인맥을 통해 베네치아로 건너갔다. 그곳에서 만년의 티치아노 공방에 들어가 색채의 마술사로 불린 티치아노의 진수를 익혔다. 또 빠른 붓 터치로 금방이라도 움직일 듯한 인물 묘사도 배웠다. 그러나 베네치아에서 자리를 잡지 못해 로마로 갔다. 로마에서도 원하는 성공을 거두지 못하고 이탈리아 각지를 전전하다 1577년에 스페인으로 건너가게 된다.

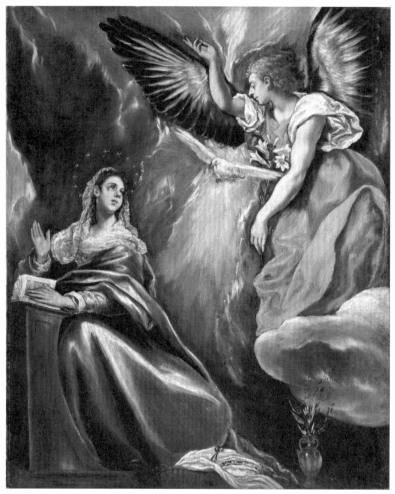

도47 엘 그레코, <수태고지>, 1590-1603년경, 캔버스에 유채, 109.1×80.2cm, 구라시키 오하라 미술관

　　당시 스페인은 신대륙에서 건너오는 막대한 은으로 최고의 황금기를 누리
고 있었다. 펠리페 2세는 이런 부를 바탕으로 마드리드 교외의 엘에스코리알
(el escorial)에 새로운 왕궁 겸 수도원을 짓고자 했다. 궁전·수도원·성당 등으
로 구성된 이 복합 건축물은 당시 유럽 최대 규모를 자랑했다. 이곳의 장식
을 위해 유럽 각지의 화가들이 몰려들었는데, 엘 그레코도 그중 한 사람이었
다. 용케 펠리페 2세의 주문을 따냈으나 국왕의 마음에 들지 않아 궁정 화가

로 발탁되는 데는 실패했다.

　이후 톨레도에 정착해 직업 화가로 교회, 수도원, 개인들의 주문을 받으며 40년 동안 생활하다 죽었다. 일본 구라시키 오하라(大原) 미술관의 〈수태고지〉는 톨레도에서 직업 화가로 활동할 때 제작한 것이다. 도47

　당시로서는 파격적인 그림이다. 스페인 상류층의 여성과 귀족을 모델로 마리아와 천사 가브리엘을 그린 점이 그렇다. 게다가 일체의 배경 없이 빛과 어둠만으로 성령의 잉태 소식을 전하는 장면은 이전에는 찾아볼 수 없는 시도이다. 엘 그레코의 작품에 흔히 보이는 목이 긴 인물 묘사는 그가 이탈리아에 있을 때 영향을 받은 매너리즘의 흔적이다. 이러한 표현이 스페인에 와서 그리기 시작한 '큰 키에 작은 얼굴'의 도상과 조합되면서 영적 세계의 분위기를 연출해내며 그의 트레이드마크가 됐다.

　〈수태고지〉는 방직업으로 부를 쌓은 오하라 마고사부로(大原孫三郎)가 일본의 젊은 화가들에게 서양의 원화를 보여주고자 동향 출신의 서양화가 고지마 도라지로(児島虎次郎)를 시켜 1922년에 파리에서 구매한 것이다.

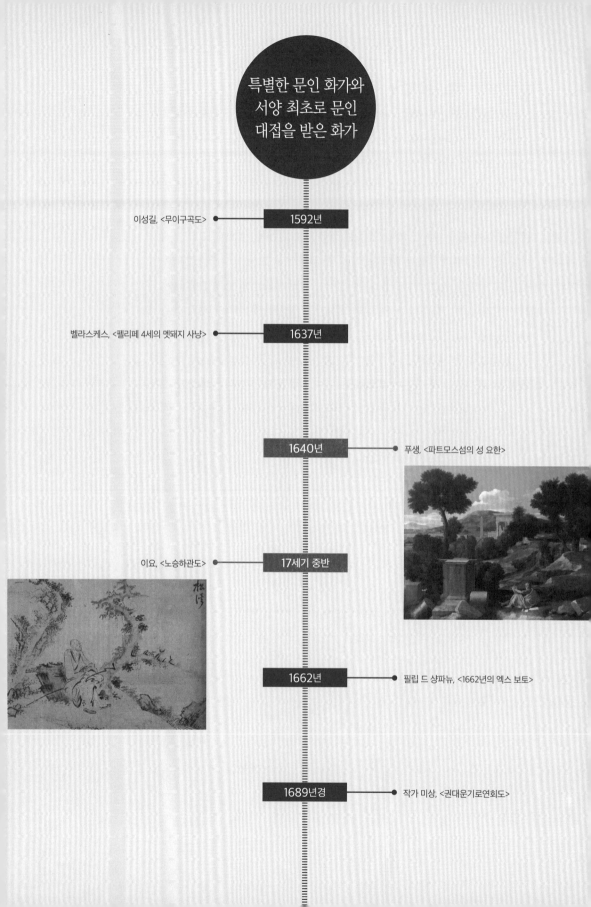

특별한 문인 화가와
서양 최초로 문인
대접을 받은 화가

이성길, <무이구곡도> ● **1592년**

벨라스케스, <펠리페 4세의 멧돼지 사냥> ● **1637년**

1640년 ● 푸생, <파트모스섬의 성 요한>

이요, <노승하관도> ● **17세기 중반**

1662년 ● 필립 드 샹파뉴, <1662년의 엑스 보토>

1689년경 ● 작가 미상, <권대운기로연회도>

도48 이요, <노승하관도>, 17세기 중반, 종이에 수묵, 32.3×43.2cm, 선문대학교 박물관

　어느 절 뒤편의 공터인 듯하다.도48 한쪽에는 작은 시냇물이 흐르고 그 옆
으로 큰 바위가 놓여 있다. 긴 눈썹을 휘날리는 스님이 한쪽 다리를 꼬고 바
위에 걸터앉아 있다. 무릎 위에는 석장(錫杖)이 놓여 있고 발아래에는 벗어둔
짚신이 보인다. 어딘가 먼 곳을 바라보고 있는데 하늘 한쪽에는 어스름히 둥
근 달이 떠 있다.

　순전히 먹만 가지고 박박 깎은 얼굴에 검은 깃이 달린 장삼, 그리고 늙은
나무에 걸린 덩굴까지 능숙하게 그렸다. 특히 바위를 묘사한 화법은 아마추
어를 넘어섰다. 도끼로 찍어낸 듯한 바위의 붓질은 부벽준으로, 수련을 거친
전문 화가들이 쓰는 기술이다.

　〈노승하관도(老僧遐觀圖)〉를 그린 사람은 인조의 셋째 아들 인평 대군 이요(李

瀯, 1622-1658)이다. 조선에는 '종친불사'라는 제약이 있어 왕족은 정치에 참여할 수 없었다. 그래서 시와 그림 같은 예술 방면에 조예가 깊은 사람이 많았다. 인평 대군은 그림에 솜씨를 보였다.

정계로 나가는 길은 막혔지만, 왕족 역시 성인의 가르침을 따라 군자의 도를 배워 사상이나 철학, 사고방식은 문인 사대부와 다를 바 없었다. 이에 왕족 화가는 특별히 신분이 높은 문인 화가라고도 말할 수 있다.

조선 전기에는 왕족을 포함해 문인 화가가 적었지만, 후기가 되면 그 수가 매우 증가한다. 재능 있는 사람이 갑자기 늘어났다기보다 보고 배워서 익힐 기회가 더 많아졌기 때문이다.

전란이 끝난 뒤 조선에는 중국 화보들이 대거 유입되었다. 중국은 명말에 그림의 생산과 소비가 급격히 증가했는데, 독학으로 그림을 배워 익힐 수 있는 화보는 그런 수요에 응하기 위해 나온 것이다. 더불어 중국의 서화 세계를 직접 경험할 기회도 늘었다. 이요는 중국의 새로운 경향을 누구보다 먼저 지켜봤던 사람이다. 그는 청의 수도가 심양일 때 그곳을 3번 왕복했고 북경으로 수도를 옮긴 뒤에도 9번이나 갔다.

이요는 이러한 경험을 바탕으로 조선 화가 중에서 누구보다 앞선 화풍을 선보였다. 그것은 다름 아닌 문인화였다. 문인화는 어떤 소재나 기법에 한정되는 장르가 아니다. 먹의 번지기 기법을 주로 쓰면서(물론 윤곽선을 전혀 쓰지 않는 것은 아니다) 간략한 필치로 맑고 고아한 분위기가 나도록 그린 그림을 말한다. 이런 문인화는 표현이나 색채에 기교를 더한 묘사보다는 문인적 교양에 바탕을 둔 어떤 정신적 의미나 인격 표현이 드러나는 것을 중시했다.

먹만 사용해 높고 담담한 분위기를 연출한 것은 문인화 정신의 한 표현이다. 〈노승하관도〉는 그와 같은 새로운 시도가 행해진 초기의 그림이라고 할 수 있다.

서양에는 문인 화가라는 말이 없다. 물론 문인화라는 장르도 존재하지 않는다. 그렇지만 서양 미술사를 보면 문인 화가와 같은 자부심을 품고 문인화 정신과 일맥상통하는 도덕적 자부심과 고상함을 추구한 화가들이 있다.

17세기 프랑스를 대표하는 니콜라 푸생(Nicolas Poussin, 1594-1665)은 서양에서 가장 먼저 문인 화가다운 면모를 보인 인물이다. 또 실제로 문인 화가와 같은 대접을 받기도 했다.

푸생은 노르망디 남쪽 레장드리의 귀족 집안에서 태어났다. 그는 화가가 되기 전에 이미 풍부한 지식과 교양을 갖춘 데다 귀족적 품성과 높은 도덕적 관념도 있었다. 젊어서 타고난 재능을 살리고자 29살부터는 아예 이탈리아 로마에 정착해 살았다(앞에서 프랑스 화가라고 소개했지만, 평생 로마에서 활동하다 생을 마감했다). 그는 친구이자 고전 연구가인 카시아노 달 포초(Cassiano dal Pozzo)의 도움을 받으며 고대 로마 유적을 배경으로 한 역사화와 종교화를 다수 그렸다.

푸생은 안목이나 교양이 없는 대중에게 영합하는 것을 싫어했다. 그래서 많은 사람이 보는 것을 전제로 한 교회 제단화 주문은 거절했다. 대신 교양 있고 유복한 상류 계층을 상대로 단순히 눈으로 보고 즐기는 그림이 아닌, 지성이나 이성으로 감상하는 그림을 그리고자 했다. 동양에서 말하는 '그림 읽기(讀畵)'를 서양에서 지식이나 교양과 결합한 것은 그가 처음이라고 할 수 있다.

이렇게 명성을 쌓고 있을 때 제작한 작품 중 하나가 〈파트모스섬의 성 요한〉이다.도49 사도 요한은 만년에 로마에서 추방당해 에게해에 있는 파트모스섬으로 가 그곳에서 요한묵시록을 썼는데 바로 그 내용을 그렸다.

중세까지만 해도 자연은 불완전하고 볼품없다고 여겨졌다. 그런데 푸생은 그런 모습일지라도 고대 조각에 보이는 비례의 미를 써서 재구성하면 이상적인 아름다움으로 창조해낼 수 있다고 믿었다. 더 나아가 자연을 통해 숭고함이나 장엄함 같은 높은 이상을 드러낼 수 있다고 했다. 그림에 보이는 고대 사원과 오벨리스크, 그리고 무너진 대좌는 흰 구름이 뜬 푸른 하늘과 큰 오크나무와 함께 정교한 계산 아래 묘사되었다. 이처럼 푸생은 묵시록 저술의 영적인 순간을 장엄한 분위기로 그려냈다.

푸생은 〈파트모스섬의 성 요한〉을 제작한 뒤 루이 13세의 초청을 받아 파리를 방문했다. 이때 도덕적 고결함이나 숭고함 같은 높은 이상을 그림으로 풀어내는 그의 솜씨에 왕실 화가들은 큰 감명을 받았다. 또 지적 엘리트로서의 높은 자부심에도 매료됐다. 당시 왕실 화가들은 수공업자 조합에서 파

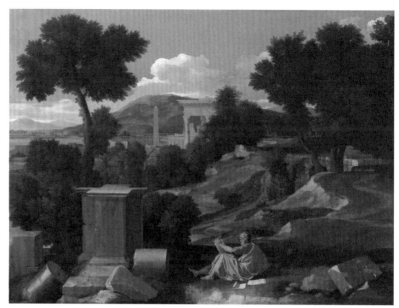
도49 푸생, <파트모스섬의 성 요한>, 1640년, 캔버스에 유채, 100.3×136.4cm, 시카고 미술관

생한 화가 동업자 조합과 심하게 대립하고 있었다. 화가 동업자 조합은 조합
원이 아니면 교회 등의 공공 주문을 받을 수 없도록 강한 결속력을 보였다.

조합 밖에 있던 왕실 화가들은 그들의 자부심에 걸맞은 새로운 조직을 만
들고자 했다. 그런 그들에게 푸생의 그림과 인격은 모범이 되어주었다. 이에
1648년 푸생이 창립 회원으로 참여한 프랑스 왕립 회화조각아카데미가 창
립되었다. 아카데미는 회화 이념으로 푸생의 고전주의 회화관을 그대로 받
아들였다. 그리고 자신들을 지적인 교양과 학식을 갖추고 고전미를 재현하
는 예술가이자 자유 학예에 종사하는 지식인으로 자부했다. 실제로 아카데
미 회원은 고위 관료급 대접을 받았다.

푸생은 아카데미 창설 이후 다시 로마로 돌아갔지만, 그가 파리에 뿌리를
내린 고전주의는 바로크를 대신하는 시대의 화풍이 됐다.

조금씩 그려지기
시작한 사실적인
풍경화

안니발레 카라치, <이집트로 피난 가는 풍경> ●――― 1604년경

이기룡, <남지기로회도> ●――― 1629년

1636년경 ――● 루벤스, <스텐성 풍경>

푸생, <파트모스섬의 성 요한> ●――― 1640년

1664년 ――● 한시각, 《북새선은도》

7년을 끈 임진왜란은 조선 사회에 막대한 손해를 끼쳤다. 수많은 인명피해와 더불어 사회 기간 시설도 크게 파괴됐다. 복구가 절실했으나 노동력 부족과 농지 황폐화로 재건이 만만치 않았다. 복구는 더디게 진행돼 20여 년이 지난 뒤에야 겨우 전쟁 이전과 같은 모습을 조금 회복하게 됐다.

그런 사정을 살필 수 있게 해주는 작품이 〈남지기로회도(南池耆老會圖)〉다. 도50 이는 당시 중추부 첨지사 홍사효의 집에서 열린 기로연을 그린 것이다. 앞서 소개했듯이 기로소에서는 매년 봄가을에 연회를 열어주는데 임진왜란으로 인해 맥이 끊겼다. 기로소 회원들의 명부도 불타 한동안 기로연이 열리지 않다가 종전 20여 년이 지난 1629년에 궁궐이 아닌 사가에서 개최되었다(1627년에 정묘호란이 일어났으나 이때는 후금 군사가 평양까지만 쳐들어왔다).

기로연은 궁궐 외에도 동대문 근처의 훈련원이나 무악재 안쪽의 반송정 같은 곳에서 열린 사례가 있지만, 개인의 집에서 진행된 것은 처음이었다. 또 전란에서 살아남은 원로들을 위로하기 위해 참가 규정을 완화해 정3품까지 낮추었다. 주빈 격인 홍사효도 첨지사로, 정3품이다. 이날 초대받은 원로는 81살의 동지중추부사 이인기부터 71살의 한성부좌윤 유순익까지 모두 11명이다. 홍사효는 75살이었고 이들 가운데 가장 나이가 적은 청평군 심론은 68살이었으나 왕족이어서 초청됐다.

이날 연회에 불려와 그림을 그린 사람은 화원 이기룡(李起龍, 1600-?)이다. 그는 5대조 때부터 화원을 지낸 화원 집안 출신으로 20살 무렵부터 실력을 인정받아 궁중의 여러 행사에 동원됐다. 정묘호란이 일어난 해의 연말에 치러진 소현 세자의 혼례식 때에는 가례도감에 차출돼 그림을 그렸다.

〈남지기로회도〉를 제작할 무렵 이기룡은 화원 경력 10년을 넘긴 도화서 핵심 인력이었다. 특이하게도 이 그림에 자신의 이름을 적어넣었는데, 이는 임진왜란 이후의 새로운 현상이라 할 만하다. 조선 중기까지 제작된 수많은 계회도 중 화가가 자기 이름을 밝힌 예는 없었다.

주목할 만한 부분이 또 있다. 그림이 그려진 위치를 확인할 수 있는 이른바 장소적 개성이 부각된 점이다. 당시 홍사효의 집은 남대문 밖 남지(南池) 근처에 있었다. 그곳에 있던 홍사효 집은 꽤 유명해, 모임의 명칭을 아예 '남지기

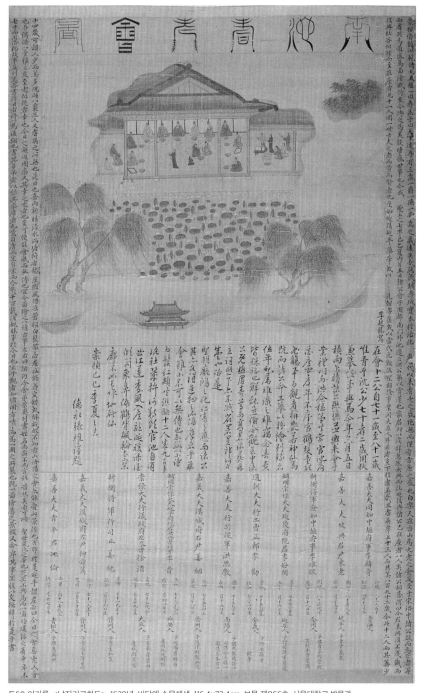

도50 이기룡, <남지기로회도>, 1629년, 비단에 수묵채색, 116.4×72.4cm, 보물 제866호, 서울대학교 박물관

로회'라고 하고 그림의 제목도 그렇게 붙였다.

이기룡은 너른 대청에 대신들이 둥글게 앉아 연회를 벌이는 모습을 묘사하면서 앞쪽에 남지를 큼직하게 그렸다. 남지에는 연분홍 연꽃이 만발해 있는데 이때는 음력 6월 5일로 연꽃이 한창일 시기였다. 연못 바깥쪽에는 누구나 알 수 있는 남대문의 이층 누각이 보이고 그 좌우로 도성의 성벽이 펼쳐져 있다.

조선 후기가 되면 금강산과 명승지를 소재로 한 실경산수가 다수 제작되지만, 중기까지만 해도 그림 속 장소가 어느 곳인지 알아볼 수 있게 그린 사례는 없었다. 이기룡은 기록화에 자신의 이름을 남겼을 뿐만 아니라 장소를 특정할 수 있는 풍경을 담아내 임진왜란 이후 그림에 새로운 시대가 열리고 있음을 예고했다.

이기룡이 〈남지기로회도〉를 그린 무렵 유럽에서는 왕들의 화가로 불린 거장 페테르 파울 루벤스(Peter Paul Rubens, 1577-1640)가 전성기를 맞이하고 있었다. 유명한 안트베르펜 대성당의 〈십자가에 매달리는 그리스도〉처럼 그는 화려한 색채와 스펙터클한 구도, 거대한 스케일로 대표되는 바로크 시대의 거장이다.도51 그가 그린 격정적인 몸짓과 현란한 색채는 보기만 해도 강렬한 에너지가 느껴지는데, 이런 그림은 당시 반종교 개혁적 입장을 가진 유럽 왕가로부터 큰 갈채를 받았다.

그는 그림뿐만 아니라 고전에 대한 풍부한 교양, 뛰어난 외국어 능력, 그리고 세련된 귀족적 매너를 갖추고 있어 각국의 궁정에 초대받으며 고급 외교관으로도 활동했다. 스페인의 펠리페 4세와 영국의 찰스 1세는 그에게 기사 작위까지 수여했다.

루벤스의 활동은 1630년을 기점으로 변화를 보인다. 이 해 그는 세속의 영예를 뒤로하고 고향 안트베르펜으로 돌아왔다. 고향에서의 새로운 삶과 함께 16살의 아름다운 처녀 엘렌 푸르망과 재혼을 했다. 나란히 초상화도 그렸던 부인 이사벨라는 1626년에 이미 세상을 떠나고 없었다. 1635년, 루벤스는 안트베르펜 교외의 스텐성에 딸린 영지를 구매하여 그곳에서 저택을 짓

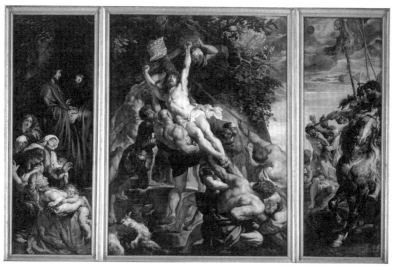

도51 루벤스, <십자가에 매달리는 그리스도>, 1610년, 나무판에 유채, 전체 460×640cm, 안트베르펜 성모 마리아 대성당

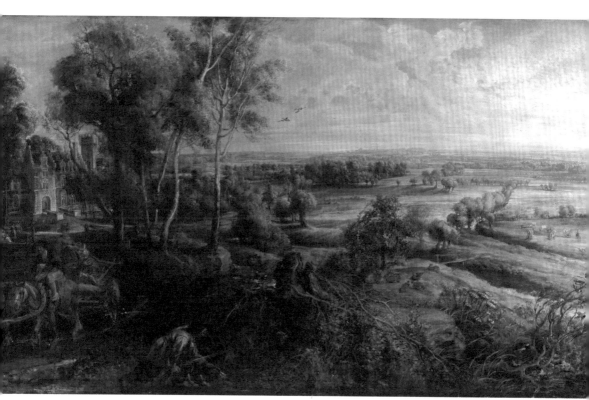

도52 루벤스, <스텐성 풍경>, 1636년경, 나무판에 유채, 131.2×229.2cm, 런던 내셔널 갤러리

고 만년을 보냈다. 이때 그린 그림들은 육감적인 여인 누드나 스펙터클한 역사화와는 거리가 먼 풍경화가 대부분이었다.

〈스텐성 풍경〉은 이 무렵 그린 만년의 걸작이다.도52 새로 이사한 다음 해에 제작한 작품으로, 여기에는 그가 처음 그림 수업을 받았던 무렵의 북방 풍경화의 영향이 재현되고 있다.

화면은 크게 세 단계로 구분 지었다. 우선 아침 햇살에 은빛으로 물든 구름이 보이는 지평선이 원경에 해당한다. 중경에는 들판에 점재하며 스텐성까지 이어지는 나무숲을 그렸다. 그리고 마차를 타고 장에 가는 농부 부부와 화승총을 들고 새 사냥에 열중하는 사냥꾼의 모습이 근경을 이룬다. 아침 햇살을 눈부시게 반사하는 스텐성의 유리창에는 대가의 정교한 솜씨가 그대로 드러나 있다.

루벤스는 빛과 색채의 마술사로 17세기 종교화와 역사화의 최고 정점에 섰다. 그러나 만년에는 주변 풍경을 눈에 보이는 그대로 묘사해, 고전주의 풍경화와는 또 다른 풍경화의 시대를 예고했다.

스펙터클한
화면에 가려진
섬세한 필치

안니발레 카라치, <이집트로 피난 가는 풍경>　●—　1604년경

이기룡, <남지기로회도>　●—　1629년

벨라스케스, <펠리페 4세의 멧돼지 사냥>　●—　1637년

1640년　—●　푸생, <파트모스섬의 성 요한>

1655년경　—●　작가 미상, <경수연도>

1664년　—●　한시각, 《북새선은도》

도53-1 한시각, <길주과시도>,
《북새선은도》, 1664년,
비단에 수묵채색,
전체 56.7×674.1cm,
국립중앙박물관

 화원 중에는 오랜 활동 기간에 비해 그림이 거의 남아 있지 않은 화가가 많다. 한 점도 없는 사례도 있다. 도화서 화원이라면 종신토록 그림을 그렸을 텐데 어떻게 이런 일이 일어날 수 있을까.

 바로 그들이 감상용 그림을 그리지 않았기 때문이다. 화원들은 주로 궁궐에 필요한 장식화, 초상화, 세화, 지도, 그리고 각종 기물의 도안을 제작했다. 그중에는 의궤도 있었다. 이런 그림은 아무리 정교하게 그렸다 하더라도 감상용이 아니다. 기록용, 즉 쓰고 버리는 일회용 그림이다. 그로 인해 긴 화원 생활에도 불구하고 그림이 전하지 않는 경우가 생기는 것이다.

 17세기의 이름난 화원 한시각(韓時覺, 1621-1688 이후)의 경우도 그렇다. 그는 25살 때 소현 세자의 묘소 도감에 뽑힌 것을 시작으로 71살 때까지 20여 차례의 국가 행사에 동원됐다. 그렇게 열심히 활동했지만, 감상용 그림만 몇 점

전할 뿐이다. 그것도 1655년 통신사를 수행해 일본에 갔을 때 그린 포대 화
상 같은 선종(禪宗) 인물화가 전부이다. 그런데 그의 기록화 중에 감상화로 보
아도 손색이 없을 그림이 하나 있다. 바로 1664년에 그린《북새선은도(北塞宣
恩圖)》이다.

　이 해 조정은 북방의 경비 강화를 위해 현지에서 과거 시험을 치르고자 했
다. 당시 함경도에서 과거를 주관한 대제학 김수항은 한시각을 데려가 그림을
그리게 했다. 이때 제작한 것이《북새선은도》이다. 이 두루마리에는 두 점의 기
록화가 들어 있다. 하나는 길주에서 열린 과거 시험 장면을 그린 〈길주과시도
(吉州科試圖)〉이고 다른 하나는 함흥에서의 합격자 발표 행사를 그린 〈함흥방
방도(咸興放榜圖)〉이다.

　이 중에 감상용 그림으로 더 눈길이 가는 것이 〈길주과시도〉이다.도53-1 화

도53-2 〈길주과시도〉(부분)

면 위쪽에는 삐죽삐죽한 형상의 칼산과 흰 눈을 이고 있는 백두산이 그려져 있고 그 아래에 길주성이 펼쳐져 있다. 성 안 객사에는 문과 시험이 치러지는 모습이 묘사되어 있으며 객사 밖 넓은 공터에는 말을 타고 활을 쏘는 무과 시험 장면이 보인다.

평생 기록화에 매달린 화원답게 꼼꼼하게 행사를 그렸다. 특히 무과 시험은 『경국대전』에 기록된 규정 그대로 정밀하게 재현되었다. 도53-2 스펙터클한 구도 속에 세밀한 부분까지 담아내기란 쉽지 않은데 한시각은 이를 조화롭게 그려내는 데 성공했다.

한시각의 이름은 〈길주과시도〉를 통해 후세에 전해지게 됐다고 할 수 있다. 조선은 과거(科擧)의 나라이지만 이를 소재로 한 그림은 거의 그려지지 않았다. 특히 무과 시험 장면은 〈길주과시도〉가 처음이자 마지막이었다.

바로크 시대의 대표적인 스페인 화가 디에고 로드리게스 벨라스케스(Diego Rodríguez Velázquez, 1599-1660)에게도 스펙터클한 왕실 행사를 그린 기록화 같은 감상화가 있다.

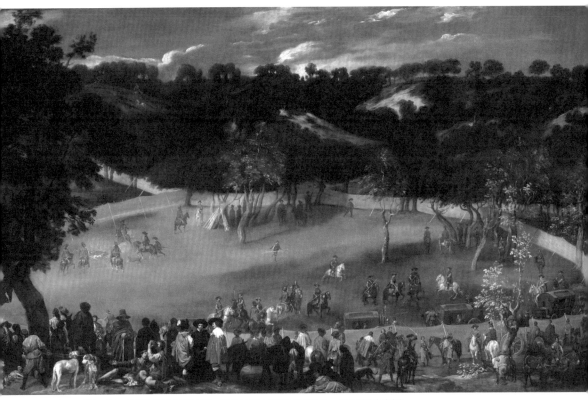

도54-1 벨라스케스, <펠리페 4세의 멧돼지 사냥>, 1637년, 캔버스에 유채, 182×302cm, 런던 내셔널 갤러리

벨라스케스는 펠리페 4세의 총애를 받은 왕실 화가다. 초상화에 특기를 보였을 뿐만 아니라 종교화, 역사화 등 다양한 그림을 그렸다. 그 가운데 <라스 메니나스>는 벨라스케스의 명성을 불후의 것으로 만든 작품이다.

자신의 왕실 아틀리에서 마르가리타 공주를 중심으로 시녀, 광대, 개, 거울에 비친 왕과 왕비, 심지어 자신의 모습까지 담은 이 수수께끼 같은 명화를 보고 인상파 화가 마네는 그를 '화가들의 화가'라고 칭송했다. 그의 그림에서 지나가고 있는 고전주의와 다가올 사실주의가 교차하고 있다고 보았기 때문이다.

대표작 <라스 메니나스>에 견줄만한 조선 중기의 그림은 솔직히 찾을 수 없다. 대신 <길주과시도>에 비견할 만한 작품으로 그의 30대 중반 작품 <펠

도54-3 <펠리페 4세의 멧돼지 사냥>(부분)

도54-2 <펠리페 4세의 멧돼지 사냥>(부분)

리페 4세의 멧돼지 사냥〉을 꼽을 수 있다. 도54-1 이 그림은 장막을 두른 산기슭의 너른 공터에 멧돼지를 몰아넣고 사냥하는 장면을 화폭에 담았다.

펠리페 4세는 황금시대가 끝나갈 무렵 스페인을 다스린 왕이다. 그는 종교개혁의 열기를 거부하고 기독교 세계의 수호자를 자처했으나 통치에는 무관심했다. 그저 사냥과 투우에만 관심을 기울였다. 사냥은 마드리드 북쪽의 왕실 사냥터인 엘 파르도(El Pardo)에서 자주 열렸다. 그곳에 사냥 쉼터로 별궁을 짓기까지 했다. 그는 사냥뿐만 아니라 미술에도 몰두해 재위 중에 2,200여 점을 모았다. 별궁인 토레 데 라 파라다(Torre de la Parada)에는 루벤스 그림 113점을 비롯해 수백 점의 작품이 걸려 있었다.

〈펠리페 4세의 멧돼지 사냥〉도 그곳에 걸린 그림 중 하나다. 왕은 전경에 붉은 망토를 걸치고 사냥 관리인, 재상 올리바레스 등과 얘기를 나누는 모습으로 표현되었다. 도54-2 왕비는 두 번째 마차 안에서 사냥을 지켜보고 있다. 왕비의 존재를 고려하면 마차 앞에서 말을 타고 멧돼지를 찌르는 인물이 왕

일 수도 있다. 도54-3

마차를 타고 사냥터까지 따라온 왕비는 엘리자베트 드 프랑스이다. 프랑스 앙리 4세의 딸인 그녀는 아름다웠을 뿐만 아니라 지혜롭기도 해 국민에게 큰 사랑을 받았다. 그러나 불행히도 그림이 완성된 지 6, 7년 정도 지난 1644년에 사망했다. 두 사람 사이에 태어난 카를로스 왕자 역시 모친의 2주기 날 발병해 갑작스레 죽었다. 이로써 스페인 왕실에 조락의 그림자가 한층 짙어지게 됐다.

후계 문제로 고민하던 펠리페 4세는 오스트리아 왕가에서 신부를 맞이했는데, 신부는 자신의 여동생인 오스트리아 왕비 마리아 안나의 딸이었다. 삼촌과 조카라는 이상한 근친결혼이 낳은 첫 딸이 바로 〈라스 메니나스〉의 주인공인 마르가리타 공주이다.

벨라스케스의 그림은 가까이서 보면 무엇을 그렸는지 알 수 없을 정도의 빠른 붓 터치로 이루어져 있다. 그러나 제작 속도에 비례해 작품의 수는 적은 편이다. 이는 그가 왕실 화가였을 뿐만 아니라 왕실 시종, 왕궁 배실 실장, 왕궁 특별 조영 감독관 등 궁중의 중요 직책을 잇달아 맡으면서 다망했기 때문이다. 런던 내셔널 갤러리에 있는 이 그림을 포함해 그의 그림은 약 150점 정도가 전한다.

일필휘지의 달마와
등잔불에 비친
막달라 마리아

엘 그레코, <수태고지> ◆——————— 1590-1603년경

1604년경 ———————● 안니발레 카라치, <이집트로 피난 가는 풍경>

김명국, <달마도> ◆——————— 17세기 중반

1640-45년경 ———————● 조르주 드 라 투르, <등불 앞의 막달라 마리아>

클로드 로랭, <시바 여왕의 출항> ◆——————— 1648년

조속, <금궤도> ◆——————— 1656년

조선은 쇄국의 나라로, 화가가 자유롭게 외국에 나가 경험과 견문을 쌓는 일이 불가능했다. 유일한 길은 외교 사절단을 수행하는 것밖에 없었다. 그러나 이 역시 쉽게 기회가 오지 않아 웬만한 사람은 평생 외국에 나가볼 방법이 전혀 없었다.

사정이 이런 가운데 16세기 중반을 대표하는 화원 김명국(金明國, 1600-1663 이후)은 이례적으로 두 번이나 일본을 다녀왔다. 1636년에는 정식 절차를 거쳐 수행화원으로 뽑혔고 1643년에는 일본 측의 공식 요청으로 다시 보내졌다. 이때 앞서 언급한 이기룡도 함께 갔다.

조선통신사 사절단은 현지의 영접 관리나 주변 인물들과 시문을 주고받았다. 이런 자리에는 화원도 동석해 그림을 요청받곤 했는데, 김명국은 속필로 빨리 그려서 인기가 높았다. 처음에 그와 같이 간 사신은 '그림을 얻으려는 사람들이 줄을 서서 밤잠을 못 잘 정도'라고까지 했다.

김명국은 젊어서부터 여러 궁중 행사에 동원돼 다수의 기록화를 제작했다. 또 감상용 산수화에도 뛰어난 솜씨를 보였다. 안견풍의 꼼꼼한 산수화에 능했으며 중기 이후에 알려진 절파 계통의 거칠고 호방한 산수화도 잘 그렸다. 그런데 그의 그림 중에 국내에서의 수련이나 전통과 무관해 보이는 작품이 있다.

굵은 먹선을 몇 번 그어 순식간에 그린 〈달마도(達磨圖)〉이다.도55 그의 시대에도 불교는 공식적으로 억압되고 있었다. 김명국보다 앞선 대학자 이이는 젊은 시절 금강산의 한 절에서 생활한 적이 있었다. 그런데 당쟁이 벌어질 때마다 반대파에서 이 일을 단골 시빗거리로 들고 나왔다. 이러한 사회 분위기 때문에 도화서 화원이 달마도를 대놓고 그릴 수 있는 형편은 아니었다.

반면 일본에서는 일찍부터 달마도가 예배용, 감상용으로 제작되었다. 일본 화승 셋슈(雪舟)는 조선의 세조 말년에 해당하는 1467년에 사신을 따라 중국에 갔다. 그곳에서 명나라 화원이 그린 선종의 조사도(祖師圖)를 보고 굴 안에서 면벽 수도하는 달마와 혜가 선사를 그렸다. 이것이 일본 달마도의 시초이다.

이후 에도 시대 들어 셋슈를 사사한 직업 화가 하세가와 도하쿠(長谷川等伯)

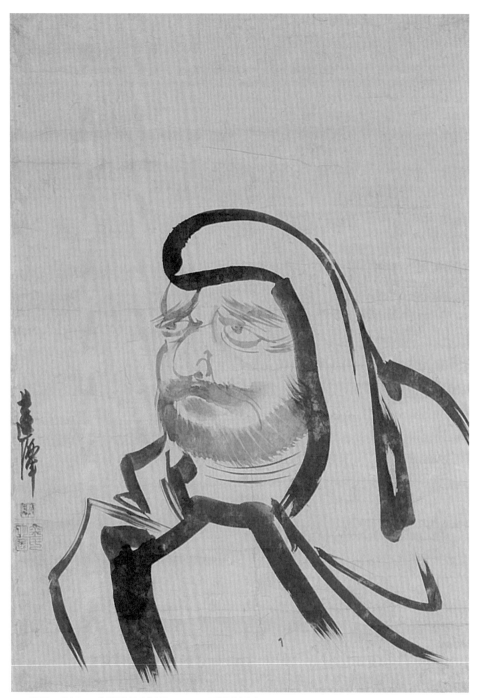

도55 김명국, <달마도>, 17세기 중반, 종이에 수묵, 83×57cm, 국립중앙박물관

에 의해 김명국 그림과 같은 달마도의 원형이 탄생했다. 짙은 눈썹에 큰 눈을 한 달마가 머리 위까지 두건을 눌러쓰고 읍을 하는 자세를 감필법으로 표현한 형식이다. 감필법은 극도로 필 획수를 줄인 기법을 말한다.

김명국이 에도로 가는 도중에 들렀던 교토는 하세가와 도하쿠가 활동했던 본거지였다. 아마도 이곳에서 당시 서민들 사이에 인기 높은 달마도를 보고 현장에서 바로 익힌 뒤 주문에 응했던 듯하다. 현재 일본에는 그의 작품으로 전하는 달마도가 여러 점 남아 있다. 당시 기록을 보면 김명국은 공식적인 자리에서 그림을 그리는 것 외에 일본 상인들의 단체 주문을 받아가기도 했다.

일본 내에서의 이런 인기 때문에 재차 그를 파견해달라고 요청했던 모양이다. 김명국 다음으로 일본에 간 한시각 역시 비슷한 경험을 한 것으로 보이는데 그는 달마도가 아닌 포대 화상을 주로 그렸다.

김명국이 활동할 무렵 유럽 미술의 중심은 서서히 이탈리아에서 프랑스 파리로 옮겨가고 있었다. 시대 조류 역시 바로크 화풍이 저물고 푸생의 영향을 받은 고전주의 시대가 열리고 있었다. 그렇기는 해도 지방 도시에서는 여전히 바로크 화풍이 우세했다.

이 무렵 화가 조르주 드 라 투르(Georges de La Tour, 1593-1652)는 독일 국경과 가까운 로렌 지방에서 바로크풍 그림으로 이름을 날리고 있었다. 그는 제빵업자의 아들로 태어나 일찍부터 직업 화가의 길을 걸었다. 하지만 그에 대해 알려진 정보는 많지 않다. 당시 유럽 화가라면 누구나 한 번쯤 갔던 이탈리아 여행을 갔는지에 대한 여부도 불분명하다. 다만 그의 바로크식 화풍이 로렌과 가까웠던 네덜란드 유트레히트의 바로크풍 화가들에게 영향을 받았으리라 추측할 뿐이다.

조르주는 카라바조가 개발해 전 유럽에 크게 유행했던 빛과 어둠의 극명한 대비법을 따랐다. 하지만 이를 절도 있게 억제함으로써 독자적인 세계를 이룩했다. 특히 어둠의 묘사가 탁월해 밤의 화가라는 말까지 들었다. 조르주의 이름은 파리에도 전해졌고 그에게 매료된 루이 13세는 그를 파리로 불러 국왕 전속 화가라는 칭호까지 부여했다. 이 파리 시기의 대표작으로 손꼽히

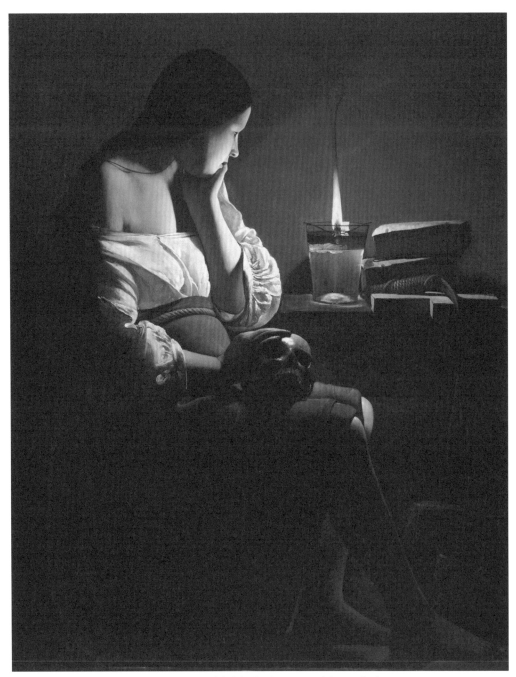

도56 조르주 드 라 투르, <등불 앞의 막달라 마리아>, 1640–45년경, 캔버스에 유채, 128×94cm, 파리 루브르 박물관

는 작품이 〈등불 앞의 막달라 마리아〉이다. 도56

　일설에 막달라 마리아는 거리의 여인이었다고 한다. 그러나 그리스도를 만나 구원을 얻고 회개하면서 다시 태어났다. 그녀는 그리스도가 십자가에 처형됐을 때 애통한 나머지 정신을 잃은 성모 마리아를 옆에서 지켜준 것으로도 유명하다.

　그림 속 막달라 마리아는 흰 블라우스에 붉은 치마 차림으로 등잔불이 켜진 테이블 앞에 앉아 있다. 그녀 역시 카라바조식의 서민층 여인으로 묘사됐다. 온통 주변이 새카만 가운데 검은 그을음이 피어오르는 등잔불만이 상념에 젖은 그녀의 모습을 비추고 있다. 무릎 위에는 등잔불에 반짝이는 해골이 올려져 있다. 해골은 중세 이래 허무하고 덧없는 인생을 상징하는 소재로 쓰였다.

　조용하고 깊은 밤 삶의 덧없음을 자각하며 명상에 잠긴 그녀의 모습에는 경건한 종교적 분위기가 물씬하다. 과장이 뒤따르기 마련인 바로크식 명암법을 사용하면서도 장면 설정을 단순화했다. 여기에 절제된 소도구를 사용해 응축된 분위기를 만듦으로써 깊은 내면의 모습을 옮겨낸 게 이 그림의 특징이다. 독특한 분위기를 풍기는 이 그림은 당시 인기가 매우 높아 여러 번 제작되었다. 현재 비슷한 그림이 런던, 뉴욕, LA에 있다.

　조르주는 이렇게 종교적 분위기가 물씬한 그림 외에 거리의 악사나 점쟁이 같은 풍속화도 많이 그렸다. 루브르 박물관에는 조르주의 또 다른 작품 〈사기꾼〉(속임수를 쓰는 카드 놀이꾼을 그린 그림)이 〈등불 앞의 막달라 마리아〉와 나란히 걸려 있는데, 엄격히 말하면 〈사기꾼〉이 더 인기가 높다.

　만년에 조르주는 파리 생활을 청산하고 다시 로렌 지방으로 돌아왔으나 페스트에 걸려 2주일 사이에 자신을 포함한 가족 모두가 사망하게 된다.

황금빛 선과
환상의 빛에 감싸인
이상 세계

엘 그레코, <수태고지>　●━━　1590-1603년경

17세기　━━●　이징, <니금산수도>

클로드 로랭, <시바 여왕의 출항>　●━━　1648년

1656년　━━●　조속, <금궤도>

필립 드 샹파뉴, <1662년의 엑스 보토>　●━━　1662년

살아서는 화명을 날리다 죽은 뒤에는 사람들의 기억 속에서 사라지는 화가가 많다. 반대로 반 고흐처럼 생전에 그림 하나 팔지 못하던 이가 사후에 유명해진 사례도 있다. 17세기를 대표하는 이징(李澄, 1581~1653)은 다분히 전자에 더 가깝다.

문인 화가 이경윤의 서자로 태어나 화원이 된 그는 일찍부터 화명을 떨쳤다. 솜씨가 탁월했을뿐더러 그림에 대한 집중력이 남달랐기 때문이다. 천재 화가들에게 보이는 일화와 비슷한 것이 그에게도 있었다. 어렸을 때 그림에 빠져 3일 동안 다락에서 내려오지 않아 온 집안이 법석을 떤 끝에 겨우 그를 찾은 적이 있었다. 이때 야단을 맞아 울면서도 눈물로 새를 그렸다고 한다.

이 같은 집중력에 수련이 더해져 화원이 된 뒤로 못 그리는 그림이 없었다. 당시 최고 장르인 산수화는 물론 문인의 전유물이었던 묵죽화도 잘 그렸으며 화원들의 본령인 초상화에도 발군의 솜씨를 보였다.

전란이 끝난 뒤에는 여러 집안에서 없어진 그림을 다시 모사할 때 매번 불려 다녔다. 태조 어진의 모사에도 참여해 그 공적으로 종6품의 벼슬을 제수받았다. 당시 허균은 그를 가리켜 '조선 제1의 화가'라고 불렀다. 그림에 조예가 깊었던 선조의 부마 신익성 역시 '국수(國手)'라고 그를 인정했다.

그리고 무엇보다 그림 애호로 유명한 인조의 총애를 한 몸에 받았다. 당시는 제아무리 왕이라도 도화서 화원을 따로 불러 그림을 그리게 하는 일은 없었다. 그럼에도 불구하고 인조는 수시로 이징을 데려와 그의 그림을 즐겼다. 삼전도의 치욕을 당한 그해 겨울에도 마찬가지였다. 이때 주변 신하들이 인조를 비판한 일은 말할 것도 없다.

이징은 90살이 넘도록 장수를 누렸다. 이렇게 세속적인 행복을 모두 누렸으나 18세기 들어 그에 대한 평가가 완전히 달라졌다. 18세기는 진경산수화와 풍속화의 시대였고 무엇보다 문인화 전성시대였다. 영조 때의 문인 남태응은 그를 가리켜 '어렵게 해서 겨우 그림의 이치를 터득했다(困而知之)'라고 낮춰봤다.

기준이 바뀌어 평가가 인색해졌지만, 국립중앙박물관의 〈니금산수도(泥金山水圖)〉는 국수로 불리던 시절의 대표작 중 하나다. 도57-1 물 들인 비단 위에

도57-1 이징, <니금산수도>, 17세기, 비단에 니금, 87.9×63.6cm, 국립중앙박물관

도57-2 〈니금산수도〉(부분)

금니, 즉 금분을 갠 안료를 써서 그렸다. 불화에서 유래한 니금 기법은 그림에 특별한 권위를 부여하기 위해 쓰는 방법이다. 그는 화폭 위에 자신의 기량을 총동원해 안견풍의 산수화를 그렸다.

멀리 높은 산이 보이는 강가 언덕 위에 큰 정자가 하나 있고 그 안에 문인풍의 사람 하나가 유유자적한 모습으로 앉아 있다.**도57-2** 조선의 문인 사대부는 비록 몸은 현실의 관직에 매여 있지만 가슴 속에 늘 자연으로 돌아가고자 하는 생각을 품고 있었다. 세상을 구하고자 하는 꿈과 포부가 크면 클수록 높고 크고 넓은 산수로 표현되었다. 반짝이는 금선으로 그려진 〈니금산수도〉는 그에 부합하는 이상(理想)의 산수 세계였다.

이징 이후로 〈니금산수도〉와 같은 큰 규모의 안견풍의 이상향 산수는 그려지지 않았다. 문인화 시대가 도래하면서 산수는 아담하고 친근하며 또 주변 어디서나 볼 수 있을 법한 모습으로 바뀌었다.

이징이 중기에 고전적 이상의 산수를 마지막으로 그렸다면, 클로드 로랭(Claude Lorrain, 1604/5-1682)은 정반대로 유럽에 이상적인 풍경화 세계를 정착시킨 화가라고 할 수 있다.

로랭의 본명은 줄레(Gellée)다. 그는 어려서 부모를 잃고 목조각 장인인 형을 따라 유럽 여기저기를 떠돌다 19살 때 나폴리로 흘러 들어갔다. 그곳에서 그림을 배우면서 프랑스 로렌 지방 출신이란 이유로 로랭이란 이름이 붙었다. 이후 로마로 나와 아고스티노 타시(Agostino Tassi) 아래서 풍경화를 잠깐 배웠다. 타시는 의외의 일로 미술사에 이름을 남긴 화가다. 그는 나중에 탁월한 여성 화가가 되는 아르테미시아 젠틸레스키(Artemisia Gentileschi)를 성폭행했다(이 일로 2년간 감옥 생활을 했다).

타시를 떠난 뒤 로랭은 바다 풍경을 그려 교황의 상찬을 받게 되면서 그때까지의 고생을 뒤로하고 유명 화가로 발돋움했다. 그러나 당시만 해도 풍경화는 수준 낮은 테마로 취급됐다. 최고로 격이 높은 주제는 종교화와 역사화였고 두 번째가 초상화였다. 로랭이 등장할 무렵 안니발레 카라치 같은 화가가 풍경을 그렸으나 아직 독립된 주제는 아니었다. 종교화나 역사화에 동원되는 정도였다.

그런 가운데 로랭은 오로지 풍경화만 그렸다. 그도 물론 역사적 사건과 성서 일화를 빌려 썼다. 그러나 중심 주제는 어디까지나 풍경이었고 인물은 아주 작게 그렸다. 어느 때는 인물을 잘 그리는 사람을 불러 그리게 했다. 또 사람들에게 '내가 판 것은 풍경이고 인물은 덤'이라고 말할 만큼 풍경에 비중을 뒀다.

그가 그린 풍경은 눈앞에 실제로 보이는 산이나 강과는 거리가 멀었다. 마치 명나라 말기의 문인 화가 동기창이 그린 산수화처럼 조합법을 썼다. 동기창은 눈앞의 산과 바위와 무관하게 곽희가 그린 나무, 황공망이 그린 산등성이, 범관이 그린 바위를 가져다 이상적으로 조합해 산수화를 그렸다. 로랭은 그와는 다르지만, 자신이 고전적 기준으로 여긴 비례 · 조화 · 균형을 갖춘 산 · 바위 · 강 · 성을 한 화면에 조합시켜 이상의 풍경화를 완성했다.

그의 전성기 시절 작품 〈시바 여왕의 출항〉 역시 이상의 풍경을 위해 시바

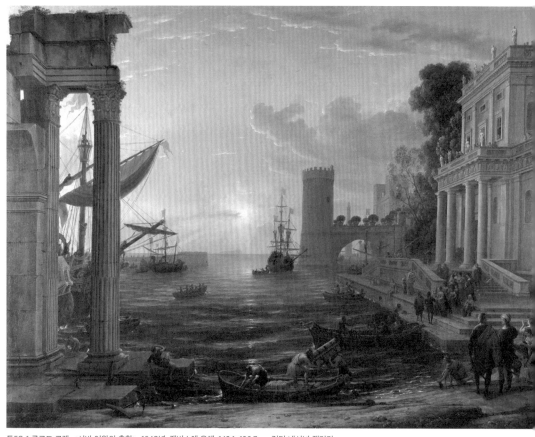

도58-1 클로드 로랭, <시바 여왕의 출항>, 1648년, 캔버스에 유채, 149.1×196.7cm, 런던 내셔널 갤러리

도58-2 <시바 여왕의 출항>(부분)

여왕 이야기를 가져왔다.도58-1 시바 여왕은 노새에 황금을 가득 싣고 솔로몬 왕을 찾아갔는데 로랭은 이를 알렉산드리아 항구를 떠나는 장면으로 그렸다. 화폭 가득 분주한 항구 풍경을 그리면서 시바 여왕은 계단 위에 붉은 옷의 작은 인물로 그려 넣는 데 그쳤다.도58-2 대신 아침 해가 떠올라 노랗게 빛을 발하는 대기와 태양 빛 아래 일렁이는 파도, 그 빛에 형체가 분명하게 드러나는 대리석 건물 묘사에 심혈을 기울였다.

이상의 풍경을 그려내고자 한 로랭의 작업은 프랑스 아카데미의 탄생과 함께 고전주의의 한 원형으로 자리 잡았고 이후 오랫동안 미술사에 큰 영향을 미쳤다.

은자의 세계를
향한 꿈과 미지의
세계를 향한 동경

엘 그레코, <수태고지> ● ━━━ **1590-1603년경**

17세기 후반 ━━━ ● 이명욱, <어초문답도>

베르메르, <천문학자> ● ━━━ **1668년**

1669년 ━━━ ● 렘브란트, <63세의 자화상>

작가 미상, <권대운기로연회도> ● ━━━ **1689년경**

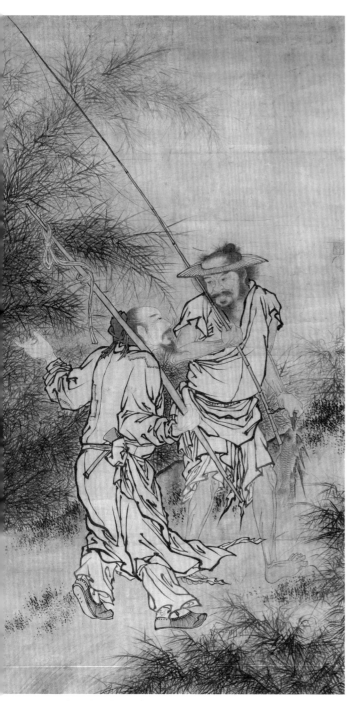

도59 이명욱, <어초문답도>, 17세기 후반, 종이에 수묵담채, 173×94.6cm, 간송미술관

중기에 이런 그림이 있었는가 싶을 만큼 눈길을 끈다. 인물을 이 정도로 큼직하게 그리고 정교하게 묘사한 사례는 다른 어디에서도 찾아볼 수 없다. 초상화가 있지만, 애초부터 목적이 달라 비교 대상이 아니다.

초상화가 아닌 그림에서 인물은 대강 윤곽만 묘사되고 이목구비나 표정은 알아보기 힘들다. 그런데 〈어초문답도(漁樵問答圖)〉는 마치 초상화를 그리듯 머리털에 구레나룻 한 올 한 올까지 세심하게 그렸다.도59 뒤를 돌아보며 말하는 사람은 광대뼈가 툭튀어나온 얼굴에 남달리 커 보이는 콧방울까지 확인할 수 있다.

섬세한 묘사는 옷이나 주변 배경에서도 발견된다. 두 사람이 걷고 있는 갈대숲은 옅게 칠한 담녹색 위에 정교한 필치로 풀잎과 갈댓잎을 하나하나 꼼꼼하게 그렸다. 그 때문인지 칙칙한 느낌의 조선 그림과 달리 산뜻함과 투명함마저 느끼게 한다.

그림 내용은 한 폭의 중국 풍속화를 그린 듯하다. 한 사람은 풀잎에 꿴 두어 마리 물고기와

낚싯대를 메고 있으므로 어부가 분명하다. 다른 한 사람은 치촬(緇撮)이라는 한나라식 두건을 쓰고 역시 장대를 들고 있다. 허리춤에 찔러 넣은 손도끼로 보아 나무꾼 부류로 보인다.

이들은 중국의 어느 강가에서 흔히 마주칠 수 있을 법하지만, 실은 그렇게 평범하지 않다. 두 인물은 북송의 철학자 소옹이 유교 철학을 쉽게 소개하기 위해 쓴 「어초문대」에 나오는 나무꾼과 어부다. 소옹은 두 사람이 대화를 나누는 설정을 통해 자연의 이치, 사물의 파악 방법, 정의나 이익 등과 같은 심오한 이야기를 풀어놓았다.

여기서 주로 묻는 쪽은 나무꾼이고 어부는 답을 하는 편이다. 그림은 그와 반대로 보이기도 한다. 어쨌든 이들의 대화에서 '군자는 정의를 좋아하고 소인의 이익을 좇는다'라는 내용이 널리 알려지면서 두 사람은 세속의 욕심에는 관심이 없는 은사의 상징처럼 여겨지게 됐다. 그 때문인지 일찍부터 그림의 소재로 다뤄졌다.

〈어초문답도〉는 조선 중기의 화가 이명욱(李明郁, 17세기 중반~18세기 전반)의 대표작이자 유일한 그림이다. 그는 〈북새선은도〉로 유명한 한시각의 사위다. 도화서 화원이었던 이명욱은 교수, 즉 화원 지망생을 가르칠 만큼 실력이 있었다. 그의 솜씨는 전란 이후 화명을 날린 이정에 빗대어지며 '이정 이후의 제1인자'로까지 불렸다.

그런데 이상하게 〈어초문답도〉를 제외하면 아무 그림도 전하지 않는다. 활동한 기록도 거의 없다. 실력 있는 화원이면 당연히 동원됐을 수많은 궁중 행사에도 이름이 보이지 않는다. 유일하게 숙종이 그의 재주를 아껴 도장을 직접 새겨주었다는 일화만 전한다. 그래서 그는 유명 화가이면서도 이색적으로 단 한 점의 그림만 전하는 화가가 됐다.

서양에서도 유난히 적은 작품 수로 화제가 되는 화가가 있다. 렘브란트, 프란스 할스와 나란히 네덜란드 황금시대를 수놓은 요하네스 베르메르(Johannes Vermeer, 1632~1675)이다.

그는 시기적으로 바로크 시대에 활동했다. 그러나 콘트라스트, 즉 강한 명

도60 베르메르, <델프트 풍경>, 1661년, 캔버스에 유채, 96.5×115.7cm, 헤이그 마우리츠하위스 미술관

암을 써서 극장 무대 같은 효과를 내는 바로크풍 그림과는 취향을 달리했다. 사진을 보는 듯한 사실적인 표현과 치밀한 공간 구성, 그리고 정교한 질감 표현이 그의 특징이다.

베르메르가 활동할 무렵 네덜란드는 영국에게 해상 무역의 주도권을 빼앗기면서 번영의 내리막길을 걷고 있었다. 그와 연관이 있는지는 확실치 않지만, 그는 생전에 많은 빚을 졌다. 베르메르가 사망한 후 11명의 아이와 함께 남겨진 부인은 파산 신청을 해야만 했다. 이때 그의 작품도 모두 경매 처분됐다. 그런 사정 때문인지 사후에 베르메르의 이름은 거의 잊혀졌다.

19세기 말, 전문가들 사이에 그의 이름이 다시 등장하기 시작한다. 20세기 들어서는 프랑스 소설가 마르셀 프루스트가 소설 속에 베르메르의 <델프트 풍경>을 언급하면서 일반인들에게 조금씩 알려지게 됐다.도60

베르메르는 특히 일본에서 유명하다. 몇 년에 걸쳐 베르메르 전시가 열릴 정도로 인기가 높고 영화로도 제작된 <진주 귀걸이를 한 소녀>는 두 번이나

도61 베르메르, <천문학자>, 1668년, 캔버스에 유채, 51×45cm, 파리 루브르 박물관

전시됐다. 또 그가 남긴 35점의 작품을 모두 직접 찾아다니면서 쓴 글이 베스트셀러가 되기도 했다(그의 작품 수는 연구자에 따라 34점이라고도 하고 36점이라고도 한다).

그의 그림은 유럽 13곳과 미국의 미술관 3곳에만 소장돼 있다. 베르메르가 36살 때 그린 〈천문학자〉는 루브르 박물관 소장품이다.도61 이 작품 외에도 루브르 박물관은 베르메르의 〈레이스를 뜨는 소녀〉를 소장하고 있다.

〈천문학자〉는 당시 네덜란드에서 일고 있던 과학에 대한 관심을 반영한 작품이다. 베르메르 시대에 네덜란드는 과학에 관심이 많았고 미지의 세계에 대한 탐험심이 왕성했다. 그리고 그를 수행할 수 있는 인간의 자유 의지에 대한 믿음도 깊었다. 베르메르가 태어나 평생 살았던 델프트에서 멀지 않은 덴하그(일명 헤이그)에는 같은 해에 태어난 철학자 스피노자가 살고 있었다. 그는 신앙에 속박되기보다는 이성에 입각한 자유 의지를 주장해 유대인 공동체에서 추방당했다.

베르메르의 친구 중에는 현미경을 발명한 아마추어 과학자 안토니 반 레벤후크(Antony van Leeuwenhoek)가 있었다. 그는 〈천문학자〉를 비롯해 베르메르 그림에 두 번이나 모델이 돼 주기도 했다.

카메라 옵스큐라라는 장치를 사용해 정교하게 그린 〈천문학자〉에는 당시 사용됐던 소도구들이 실물처럼 그려져 있다. 1975년 보스턴 대학의 박사 과정에 있던 제임스 위뤼(James Welu)는 모델 레벤후크가 손을 대고 있는 천구의는 요도쿠스 혼디우스(Jodocus Hondius)가 제작한 것임을 밝혀냈다. 그리고 10년 뒤에 쓴 또 다른 논문에서는 천문학자 앞에 펼쳐진 책이 아드리안 메티우스(Adriaan Metius)가 쓴 『천문학, 지리학 입문』 제2판(1621년 간행)의 한 페이지라는 사실까지 밝혀냈다.

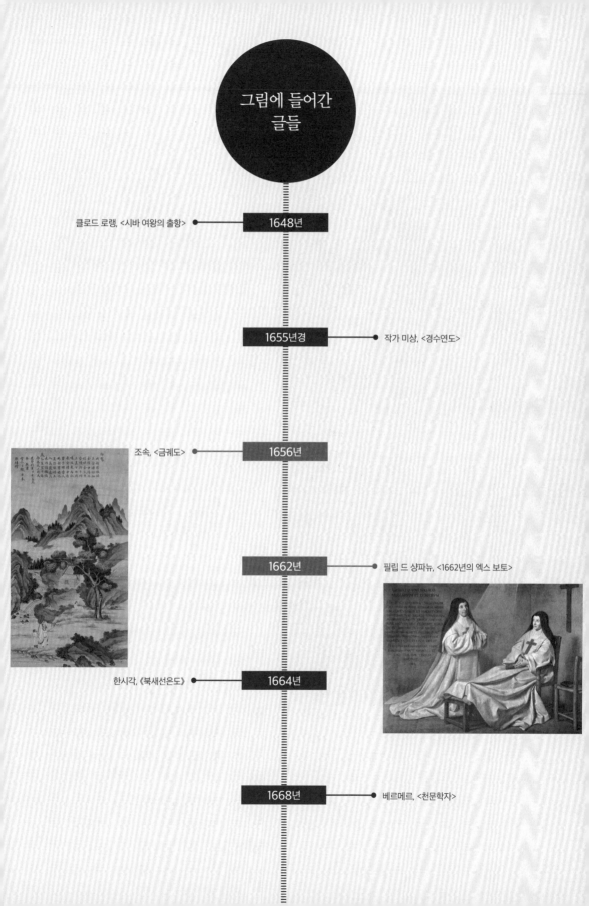

그림에 들어간 글들

클로드 로랭, <시바 여왕의 출항> ● ▬▬▬ **1648년**

1655년경 ▬▬▬ ● 작가 미상, <경수연도>

조속, <금궤도> ● ▬▬▬ **1656년**

1662년 ▬▬▬ ● 필립 드 샹파뉴, <1662년의 엑스 보토>

한시각, 《북새선은도》 ● ▬▬▬ **1664년**

1668년 ▬▬▬ ● 베르메르, <천문학자>

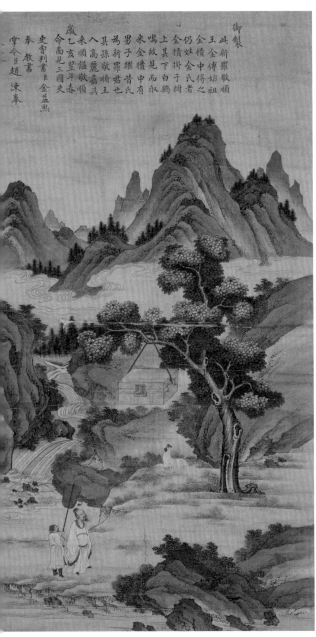

御製

歲乙來入其爲男來鳴上金仍金王此新
命亥順高新子金故擔姓金羅
高北順孫子繼樹之橫傳中橫始
麗順敬國白掛白于得金祖
史國順其史昔有而取鷄氏者之順

奉教書
吏曹判書臣金益熙
掌令臣趙涷

도62 조속, 〈금궤도(金櫃圖)〉, 1656년, 비단에 수묵채색, 105.5×56cm, 국립중앙박물관

약간의 오해가 있다. 조선 그림 하면 으레 한문 글귀가 들어간다는 생각 말이다. 하지만 이는 반만 맞다. 임진왜란 이전에는 글씨는커녕 도장조차 없는 것이 많았다. 이런 양상은 임진왜란 이후부터 바뀐다. 그림을 대하는 생각이 달라진 것인데 여기에는 전쟁을 통해 중국에서 들어온 문인화적 발상이 영향을 미쳤다. 문인들은 서로 그림을 주고받으면서 개인의 사정이나 생각을 그림에 적어 넣었다. 그림에 어울리는 글귀를 적기도 했고, 아예 글귀에 맞춰 그림을 그린 경우도 있다.

조속(趙涷, 1595~1668)은 전후(戰後)에 활동한 화가 가운데 문인 화가로 이름을 날린 인물이다. 그는 밥을 굶더라도 그림은 모을 만큼 그림을 좋아했다고 한다. 산수화와 화조화를 두루 잘 그렸으며, 실물은 남아 있지 않지만 금강산도 여러 점 그린 것으로 전한다.

〈금궤도(金櫃圖)〉는 그의 실력을 말해주는 대표작이다.도62 어명을 받아 제작한 이 작품은 신라의 시조 김알지가 알에서 태어난 일화를 다뤘다. 조속은 이를 수묵이 아닌 진채(眞彩)로 그렸다. 청록산수화 하면 화원의 영역을 떠올

리지만, 어명에 따라 그린 만큼 문인 화가임에도 전통성이 강한 채색 기법을 택했다.

흰 닭이 울고 있는 회나무 가지에 커다란 궤가 걸려 있고 그 뒤로 청색·녹색·황색으로 채색된 산봉우리와 구릉이 빙 둘러 있다. 황색에서 녹색으로, 다시 청색으로 색 띠를 반복해 입체감을 나타낸 것은 수묵 이전에 쓰인 고대의 산수 묘사법이다.

청록의 산봉우리 위쪽에는 글귀가 길게 적혀 있다. 내용은 신라 김알지 일화의 간단한 소개와 인조가 이를 그리게 했다는 어명에 관한 것이다. 그런데 이 글로 인해 그림의 제작연도 추정에 혼란이 생겼다.

왕이 명령을 내린 것은 을해년 다음 해 봄(乙亥翌年春), 즉 1636년 봄이다. 그 다음에 나오는 글귀를 보면 '이조판서 김익희가 이를 글로 썼고(吏曹判書 臣金益熙 奉敎書)', '장령 조속이 그림을 그렸다(掌令 臣趙涑 奉敎繪繪)'고 했다. 문제는 김익희가 이조판서가 된 해가 1656년이라는 점이다. 또 조속이 장령직에 임명된 것은 그보다 앞선 1652년의 일이다. 이처럼 한 그림에 제작 시기를 추정할 수 있는 연도가 셋이나 언급되어 혼란이 야기되었다.

최근 여러 해석이 수습되면서 신라가 멸망한 지 700년이 되는 해에 어명이 내려졌으나, 당시 인조의 비가 죽고 병자호란의 계기가 된 후금 사신의 입국으로 나라가 어수선했던 까닭에 20년 뒤에야 비로소 그림을 완성했다고 정리하게 됐다.

글귀로 인해 혼란이 생겼지만, 〈금궤도〉는 중국의 일화나 역사를 소재로 한 그림들과 달리 고유의 역사를 다뤘다는 점에서 귀중한 자료로 손꼽힌다. 또 왕이 직접 명령을 내린 장문의 글이 적혀 있는 점 역시 이색적이다.

동양과 서양 그림의 차이는 여러 가지지만 한눈에 봐도 구별되는 것이 바로 글귀이다. 동양은 문인화가 주류를 이루면서 글귀를 적어 넣는 일이 당연시됐다. 반면 서양 그림에서는 이런 경우를 찾아볼 수 없다. 중세에 제작된 수태고지에 간혹 잉태 사실을 알려주는 성서 구절이 적힌 경우가 있지만, 문인화처럼 장황한 글귀가 적힌 사례는 찾아볼 수 없다. 이런 가운데 이례적으

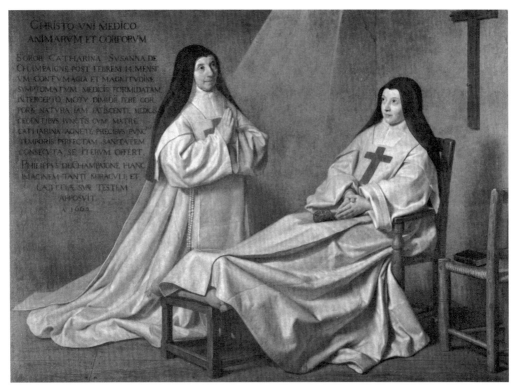

도63 필립 드 샹파뉴, <1662년의 엑스 보토>, 1662년, 캔버스에 유채, 165×229cm, 파리 루브르 박물관

로 장문의 글귀를 남긴 작품이 루브르 박물관에 있다.

조속과 비슷한 시기에 프랑스 앙리 4세의 궁중에서 초상화가로 이름을 떨친 필립 드 샹파뉴(Philippe de Champaigne, 1602-1674)의 〈1662년의 엑스 보토〉이다.도63 엑스 보토(ex voto)는 '서약에 따라서'라는 뜻의 라틴어다. 즉 서약에 따라 교회에 헌납한 봉헌물을 일컫는다.

신에게 모든 것을 의지했던 중세에는 병이 나면 오로지 기도로 병을 치료하고자 했다. 그리고 기도를 하는 한편 병든 신체 부위를 조각에 새기거나 그림으로 그려 교회에 봉헌하고 치유를 기원했다(때로는 병이 나은 뒤에 봉헌하기도 했다).

브뤼셀의 가난한 집안 출신인 샹파뉴는 19살 때 파리로 나와 한때 뤽상부르궁전에서 니콜라 푸생의 조수로 일했다. 이때 솜씨를 발휘해 앙리 4세의

왕비인 마리 디 메디시스(펠리페 4세의 사냥에 따라갔던 엘리자베트 드 프랑스의 어머니이다)와 리슐리외 추기경의 눈에 들었다. 특히 리슐리외 추기경의 총애를 받아 그의 초상화만 11번이나 그렸다. 이를 계기로 왕족, 귀족, 그리고 고위 성직자들 사이에서 초상화 전문 화가로 이름을 떨쳤다. 1648년에 창설된 프랑스 왕립 회화조각아카데미의 설립 멤버이기도 하다.

이런 세속적인 성공의 길을 걸은 것과 달리 그는 경건한 신앙인이었다. 특히 인간의 허약함을 자각하고 신을 향한 도덕적 의무에 충실해야 한다는 장세니즘(Jansénisme)에 몰두했다. 딸 카트린느도 부친을 본받아 파리의 장세니즘 거점인 포르루아얄 수도원에 들어가 수녀가 됐다. 수도원에 들어간 뒤 그녀는 1년 넘게 고열에 시달리다가 반신이 마비되는 병에 걸렸다. 이때 아네스 수도원장이 그녀와 함께 매일 간절한 기도를 올려 마침내 병이 나았다. 그 기적을 지켜본 샹파뉴가 헌납한 그림이 〈1662년의 엑스 보토〉이다.

이 그림은 당시 유행했던 바로크 양식을 따랐다. 하지만 과장이나 극적인 묘사는 보이지 않는다. 그보다는 절제되고 단순화된 구도와 표현으로 신의 자비와 은총에 감사하는 심리 상태를 드러냈다. 하늘에서 내려오는 성령의 빛을 보며 무릎을 꿇고 기도하는 아네스 수녀 뒤쪽에 샹파뉴 자신이 쓴 장문의 글이 적혀 있다.

라틴어로 된 글은 '카트린느 자매는 고열로 14개월 동안 고통을 받으며 반신이 마비됐습니다. 그녀는 아네스 수녀님과 함께 기도를 올려 건강을 회복했고 이제 다시 자신을 그리스도에 헌신하게 됐습니다. 그로 인해 샹파뉴는 기적의 증거로, 그리고 기쁨의 표현으로 이 그림을 바치옵니다'라는 내용이다.

이 그림은 엑스 보토 그림 가운데 제일 유명한 동시에 가장 대작이다. 프랑스 혁명 이전까지 포르루아얄 수도원에 있었으나 혁명 정부가 수도원 재산을 접수하면서 루브르 박물관으로 이관됐다.

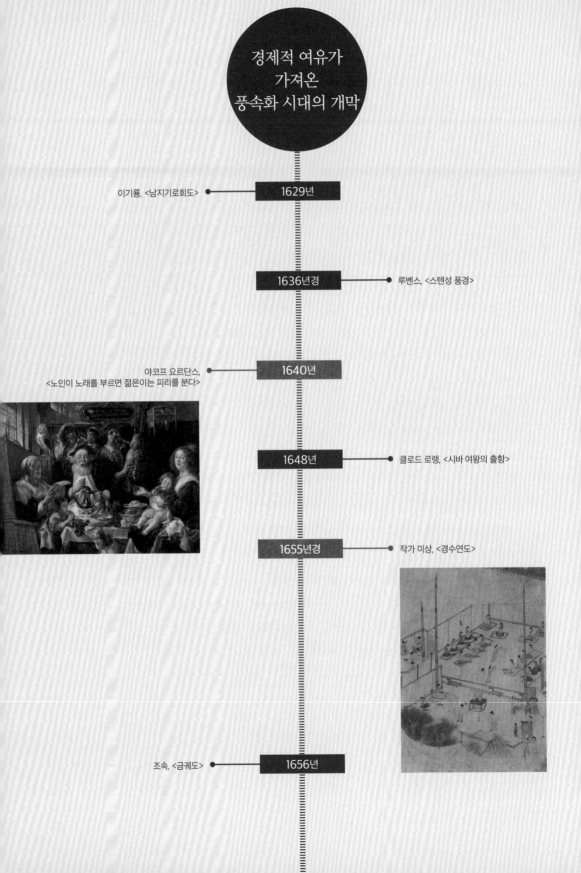

경제적 여유가
가져온
풍속화 시대의 개막

이기룡, <남지기로회도> ●━━━ **1629년**

1636년경 ━━━● 루벤스, <스텐성 풍경>

야코프 요르단스,
<노인이 노래를 부르면 젊은이는 피리를 분다> ●━━━ **1640년**

1648년 ━━━● 클로드 로랭, <시바 여왕의 출항>

1655년경 ━━━● 작가 미상, <경수연도>

조속, <금궤도> ●━━━ **1656년**

《선묘조제재경수연도(宣廟朝諸宰慶壽宴圖)》는 여인들을 위해 열린 잔치를 그린 화첩이다. 그중 〈경수연도〉는 너른 대청마루와 차일이 쳐진 마당에서 열리는 잔치를 생생하게 묘사했다.도64 대청 위에는 주빈들이 줄지어 앉아 있다. 안쪽 상석에 있는 두 사람을 비롯해 20명의 여인이 주빈이다. 이들은 모두 족두리 같은 것을 쓰고 있으며 각기 다담상을 하나씩 받았다.

이제 막 벌어지는 행사 장면은 현장 느낌을 더욱 생생하게 전달한다. 대청마루 끝에 분홍 두루마기에 사모관을 쓴 남자 하나가 엎드려 절을 올리고 있다. 그 앞에는 여인 둘이 이마까지 술잔을 받쳐 들고 앉아 있는 여인에게 가져다주는 중이다. 꽃꽂이로 장식된 주칠 탁자가 놓인 마당에는 역시 같은 차림의 남자 둘이 팔을 벌린 채 덩실덩실 춤을 추고 있다.

이 잔치는 임진왜란이 끝난 지 얼마 되지 않은 1605년, 호조판서 한준겸의 집에서 열렸다. 그는 자신처럼 노모를 모시고 사는 고위 관리들과 계를 하면서 이날 모친들을 모두 초대해 경로잔치를 벌였다. 기록에 의하면 한 사람씩 나와 두 번 절을 하고 술을 올렸으며 이때마다 마당에서는 두 사람씩 짝지어 춤을 췄다고 했다.

민간에서 열린 행사이지만 선조는 전란을 겪으면서도 죽지 않고 살아남은 일을 축하하고 자식들의 효행을 치하하면서 음식과 악공을 보내주었다. 궁중에서 온 악공은 병풍과 장막으로 가려진 뒤쪽에서 연주 중이다. 손을 치켜들어 북을 치고 무릎 위에 해금을 놓고 연주하는 모습이 눈 앞에서 펼쳐지듯이 선명하게 묘사되어 있다. 이들 앞쪽에는 거문고를 뜯고 창을 하는 여인들도 보인다.

국왕까지 관심을 기울여준 행사였던 만큼 각 집안에서는 큰 영예로 여겨 기록으로 남기고자 했다. 그렇게 화첩이 제작됐으며, 이 장면 외에 말과 교자들이 뒤엉킨 대문 밖 모습, 마당에서 음식을 장만하는 장면, 한준겸을 포함한 계원들이 둘러앉아 있는 모습, 술잔을 받는 장면 등 다섯 장면으로 구성되었다. 여기에 참가자 명단을 따로 적어 더했다. 이처럼 기록화로 제작된 화첩은 참가한 사람 수대로 만들어져 집마다 나눠 가졌다. 그중 일부는 병자호란 때 불타 없어졌다. 이 그림은 어느 집안에 남아 있던 원본을 보고 1655년 무렵

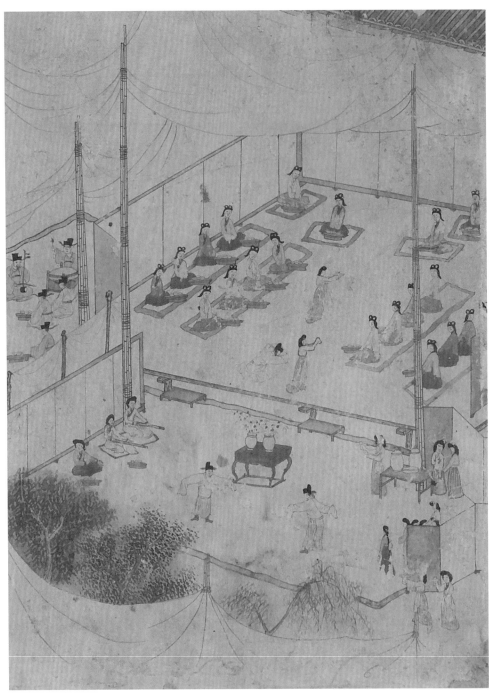

도64 작가 미상, <경수연도>, 《선묘조제재경수연도》, 1655년경, 종이에 수묵담채, 32.2×24cm, 홍익대학교 박물관

에 다시 그린 것이다. 원본은 나중에 모두 없어졌다.

17세기 중반에 이름난 화원으로는 이징, 이기룡, 김명국, 한시각 등이 손꼽힌다. 이들 중 누가 잔치를 이토록 생생하게 그렸는지는 알 수 없다. 하지만 임진왜란 직후에 제작된 풍속화 같은 기록화라는 점에서 의미가 매우 크다.

풍속화는 알다시피 실제의 생활이나 풍습을 그대로 그린 그림을 말한다. 넓은 의미에서는 공식, 비공식으로 열린 행사의 기록화도 풍속화에 속한다고 할 수 있다. 그러나 이전만 해도 풍속화적인 표현의 묘미를 찾아볼 만한 사례가 많지 않았다. 화가의 기량 문제인지 아니면 그림을 주문한 사람들의 안목 문제인지 알 수 없으나 17세기 중반 들어야 비로소 풍속화라고 부를 만한 기록화들이 등장하기 시작했다. 조선의 복식사를 연구하는 사람들도 이 무렵 이후에 제작된 그림들을 보며 복식을 연구한다. 그런 점에서 풍속화는 전후 복구가 어느 정도 마무리가 되면서 비로소 그려지기 시작했다고 할 수 있다.

동양에서 풍속화가 산수화에 비해 한참 뒤에 등장하는 것처럼 서양에서도 풍속화는 메인 장르가 아니었다. 프랑스 왕립아카데미에서는 주제에 따라 그림의 순위를 매길 때 종교적 테마를 포함한 역사화를 제일 수준 높은 그림으로 꼽았다. 두 번째가 초상화였고 그다음이 풍속화와 정물화였다.

당시 프랑스에서도 풍속화를 그렸지만, 원조는 역시 네덜란드이다. 네덜란드는 영국이 주도권을 가져가기 전까지만 해도 원거리 해양 무역을 독점하면서 큰 부를 쌓았다. 그 과정에서 등장한 부유한 시민, 즉 부르주아들은 사회적으로 강력한 발언권을 얻으며 영향력을 발휘했다. 이들은 국왕이나 귀족, 교회가 주문하던 역사화나 종교화를 그다지 선호하지 않았다. 물론 자신들의 교양과 학식을 보여주기 위해 눈길을 주기는 했으나 내심 좋아했던 것은 보기 좋고 편한 그림들이었다.

당시 안트베르펜에서 활동하던 야코프 요르단스(Jacob Jordaens, 1593-1678)는 풍속화 같은 그림으로 인기를 끌었지만, 결코 풍속화가는 아니었다. 본인도 그렇게 생각했다. 요르단스는 루벤스와 벨라스케스의 영향을 받으며 빛과 색채, 그리고 사실적 묘사에 관심을 가졌다. 이에 종교화나 역사화를 주로

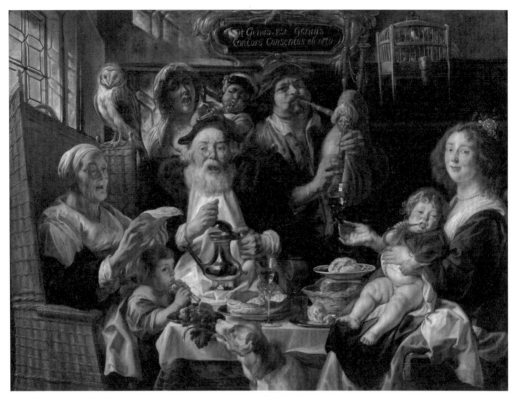

도65-1 야코프 요르단스, <노인이 노래를 부르면 젊은이는 피리를 분다>, 1640년, 캔버스에 유채, 153×209cm, 파리 루브르 박물관

그렸고, 그 연장 선상에서 속담 및 격언을 소재로 한 그림도 그렸다. 후자의 그림들에 부르주아의 관심이 쏠리면서 그는 인기 화가로 등극하게 되었다.

1640년의 〈노인이 노래를 부르면 젊은이는 피리를 분다〉는 여러 번 되풀이해서 그린 소재 중 하나다.도65-1 커다란 테이블을 사이에 두고 3대가 모여서 즐겁게 떠들고 노는 모습이 그려져 있다. 즐겁기 그지없는 가족 연회의 한 장면처럼 보인다.

중앙에 수염이 난 노인은 주전자 뚜껑을 두드리며 장단에 맞춰 노래를 부르는 중이다. 그 뒤편에 아들인 듯한 사나이가 볼에 바람을 가득 머금고 백파이프를 불고 있다. 할머니 곁에 있는 손자와 엄마 품에 안긴 꼬맹이도 손에 무언가를 들고 피리 부는 흉내를 내고 있다.

도65-2 <노인이 노래를 부르면 젊은이는 피리를 분다>(부분)

화면 왼쪽 상단에는 연회 장면과 어울리지 않는 부엉이가 보인다. 부엉이는 시간의 유한함 내지는 죽음의 상징으로 그려졌다. 뒤쪽 벽의 주석판에는 '노인이 노래를 부르면 젊은이는 피리를 분다.'라는 문장이 크게 적혀 있다. 도65-2 이는 네덜란드 속담으로 '젊은이들이 뭔지도 모르면서 나쁜 것을 쉽게 따르므로 어른들은 행동을 조심할 필요가 있다.'라는 뜻이다. 요르단스는 서민 가정의 질펀한 술자리를 담은 그림도 제작했는데, 거기에도 '술주정뱅이 이상가는 미친놈은 없다.'라는 글자판이 있다.

본의 아니게 풍속화가 대접을 받은 요르단스이지만 그의 그림이 한 세대 뒤의 얀 스테인에게 계승되어 본격적인 풍속화 그림이 탄생하는 디딤돌이 된 것은 사실이다.

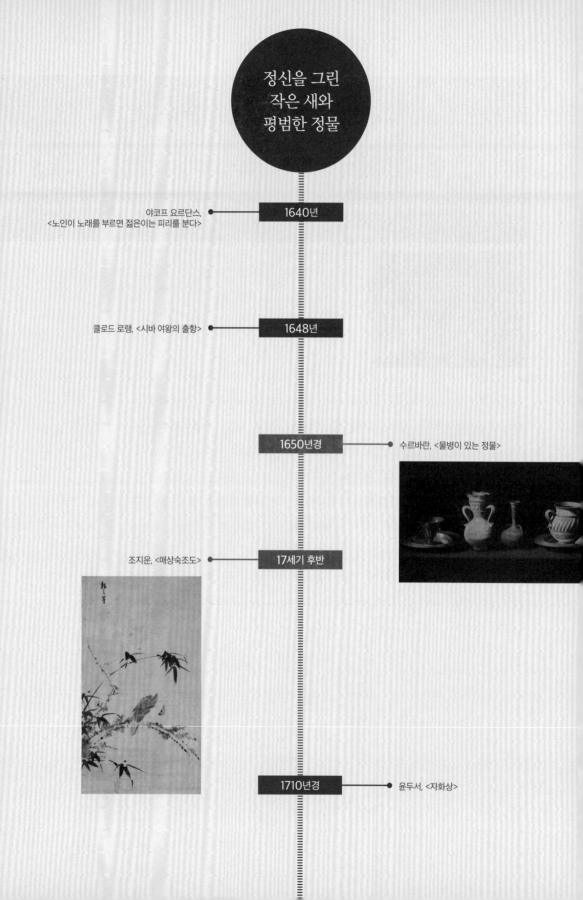

정신을 그린
작은 새와
평범한 정물

야코프 요르단스,
<노인이 노래를 부르면 젊은이는 피리를 분다>

1640년

클로드 로랭, <시바 여왕의 출항>

1648년

1650년경

수르바란, <물병이 있는 정물>

조지운, <매상숙조도>

17세기 후반

1710년경

윤두서, <자화상>

새 한 마리가 매화 가지에 앉아 가슴팍에 머리를 파묻고 잠들어 있다.도66 매화 가지 옆으로는 엉성한 댓잎 몇 개가 달린 대나무 줄기가 보인다. 하나는 위쪽으로 다른 한 줄기는 아래쪽에 살짝 삐져나와 있다. 특히 위쪽 줄기는 크게 원을 그리듯 늘어져 있어 잠든 새의 곤한 잠을 지켜주는 듯한 아늑한 구도를 연출한다.

먹으로 그려 선명하지는 않지만, 매화 가지에는 벌써 몇 송이 매화꽃이 피었다. 북송의 유명한 시인이 '그윽한 매화 향기는 달빛 어린 황혼에 한층 짙게 느껴진다.'라고 읊은 구절과 일치하는 모습이다. 이 그림도 어쩌면 매화 가지와 잠든 새에 은은한 달빛이 내려앉는 한 밤의 정경을 무대로 삼았는지 모른다.

이렇게 운치 있는 그림을 그린 이는 문인 화가 조지운(趙之耘, 1637-1691)이다. 그의 아버지 조속 역시 문인 화가로 이름 높았던 인물이다. 조속은 신라 시대 비석부터 고려, 조선의 명필까지 체계적으로 모아 4권의 서첩『금석청완』을 손수 만들기도 했다. 그는 손님이 올 때마다 서화를 꺼내놓고 얘기를 즐겼다고 한다. 조지운의 그림은 부친의 컬렉션으로부터 영향을 받았다고 할 수 있다. 물론 아버지에게서 배운 바도 많다.

잠든 새 도상은 그가 독창적으로 구상한 테마는 아니다. 조선 중기에 접어들면서 여러 화가가 새를 소재로 한 그림을 그렸다. 이들 대다수가 문인 화가이며, 왕족 화가들 또한 이런 그림을 좋아했다. 문인 화가들이 새 그림을 다수 그리게 된 것은 시대 분위기와 무관하지 않다.

16세기가 되면 서서히 문인 문화가 뿌리를 내리면서 문장과 시 외에 또 다른 재능이 문인에게 요구됐다. 여기에는 중국의 영향도 있지만, 그림이든 음악이든 운치 있는 문예 기량 한 가지쯤 가지고 있는 것이 훨씬 더 문인답다고 여긴 때문이다. 그래서 중기 무렵부터 그림 잘 그리는 문인 화가들이 나오게 됐다.

이들은 화원과 달리 주로 먹으로 그림을 그렸다. 내용도 복잡하고 어려운 것보다 쉽고 간단한 것을 선호했다. 그러면서도 문인으로서 지닌 뜻이나 심경이 반영될 수 있기를 원했다. 이에 대나무, 매화, 달이나 폭포를 바라보는

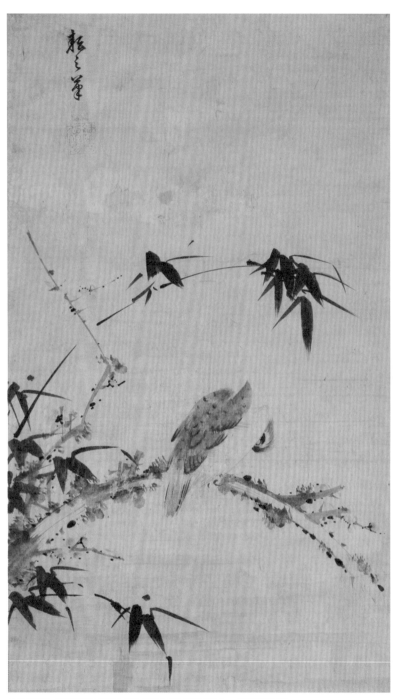

도66 조지운, <매상숙조도>, 17세기 후반, 종이에 수묵, 100.9×56.3cm, 국립중앙박물관

모습 등을 즐겨 그렸다. 잠자는 새도 그중 하나다. 작은 새 한 마리는 홀로 도를 추구하는 군자를 상징한다. 이때 새와 함께 그린 매화나무나 대나무, 가시나무는 군자의 지조와 절개를 상징하거나 역경을 뜻한다. 조지운의 잠자는 새에도 이와 같은 생각이 담겨 있다.

그는 그림뿐만 아니라 실제 삶에서도 쉽게 타협하지 않는 태도를 보였다. 그가 능참봉을 지내고 있을 때 부친과 막역했던 남인의 영수 허목이 시찰 온 적이 있었다. 이때 조지운의 명성을 들은 허목이 부채에 그림을 하나 부탁했다. 당쟁의 골이 깊던 시절이었기에 이 일을 두고 서인들은 남인에게 그림을 그려준 조지운을 맹비난했다. 조지운은 아무리 당쟁이 심하기로서니 부친의 막역한 친구에게 그려준 그림까지 탓을 한다며 이후로 그림을 그리지 않겠다고 하고서 붓을 꺾었다. 이렇게 보면 그의 〈매상숙조도(梅上宿鳥圖)〉는 전통에 따라 그냥 손 가는 대로 그렸다고 할 수 없다.

그림 속에 어떤 숭고한 정신을 담아내는 일은 서양에서도 힘든 작업이다. 여러 화가가 시도했지만 성공한 화가는 몇 되지 않는다. 특히 루벤스식으로 빛과 색채를 과감하게 사용해서는 좀처럼 성과를 내기 힘들다.

스페인 화가 프란시스코 데 수르바란(Francisco de Zurbarán, 1598-1664)은 시기적으로 한 세대 앞서지만 조지운처럼 정신적 분위기가 가득한 그림을 그렸다. 그림만 보면 성직자 화가가 연상될 정도다.

그는 스페인 남부의 거점 도시 세비야에서 전성기를 보냈다. 세비야는 과거 콜럼버스가 신대륙을 향해 떠났던 내륙 항구 도시이다. 그의 시대에는 이미 번영의 절정기가 끝났지만, 여전히 남미 식민지로 보내는 가톨릭 성화와 성구 등을 제작하던 도시로 남아 있었다. 그런 분위기 속에서 수르바란은 성자, 수도사, 수녀, 순례자 등의 그림으로 명성을 얻었다. 〈명상에 잠긴 성 프란체스코〉도 그중 하나이다. 도67 그는 스페인의 카라바조라는 수식어답게 새까만 배경과 흰 수도복을 강렬하게 대비해 그렸다. 그로 인해 신을 위해 모든 것을 헌신한 인물의 모습이 부각되는 효과를 얻었다.

전성기가 지날 무렵 그는 마드리드에 진출하게 된다. 여기에는 왕실 화가

도67 수르바란, <명상에 잠긴 성 프란체스코>,
1639년, 캔버스에 유채, 152×99cm,
런던 내셔널 갤러리

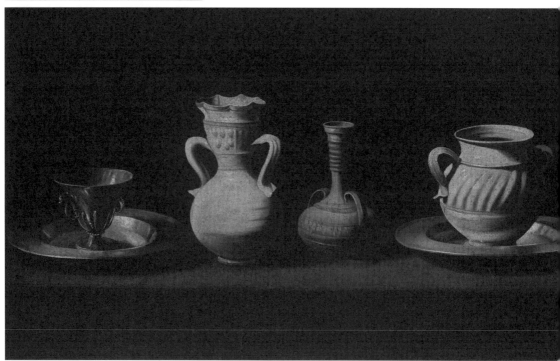

도68 수르바란, <물병이 있는 정물>, 1650년경, 캔버스에 유채, 46×84cm, 마드리드 프라도 미술관

가 된 벨라스케스의 도움이 있었다(두 사람 모두 세비야 출신이다). 펠리페 4세는 한때 수르바란의 어깨에 손을 얹고 '왕의 화가이자 화가들의 왕'이라고 칭찬을 아끼지 않은 적도 있었다.

이런 영광의 나날이 있었지만, 만년은 순탄하지 않았다. 세비야의 또 다른 대표 화가 무리요가 등장한 때문이다. 무리요는 수르바란의 엄격해 보이는 그림과 달리 부드러운 필치의 감성적인 종교화를 그려 큰 인기를 끌면서 그의 일거리를 모두 가져갔다. 결국 수르바란은 수출용 성화 외에 더는 주문을 받을 수 없는 지경에 이르렀다. 다시 마드리드행을 결심했으나 끝내 재기에 실패하고 생을 마감했다.

수르바란은 성공과 좌절이 점철된 생애 가운데 마치 종교화처럼 보이는 정물화를 계속해서 그렸다.도68 정물화는 가톨릭의 권위를 거부하며 종교 개혁을 일으킨 네덜란드에서 시작됐다. 그래서 부의 과시나 행복 추구와 같은 세속적 욕망이 그 이면에 엿보인다. 반면 스페인 정물화는 보데곤(bodegon)이라는 스페인 특유의 장르에서 시작됐다. 보데곤은 보데가에서 나온 말로, 보데가는 술 창고 혹은 식사가 가능한 서민 식당 내지는 허술한 부엌 등을 가리킨다.

그래서 스페인 정물화에는 부나 행복과는 거리가 먼 서민적인 인상의 정물, 부엌 모습이 자주 등장한다. 수르바란은 거기에 새까만 배경을 넣고, 영원처럼 보이는 정지된 시간을 더해 종교의 세계로 끌어올렸다. 근대 정물화의 대가인 세잔은 수르바란의 보데곤을 보고 깊은 감명을 받은 것으로 전한다.

선경에 모인
대신들과 풍경 앞에
앉은 여 이사들

야코프 요르단스,
<노인이 노래를 부르면 젊은이는 피리를 분다>

1640년

1655년경

작가 미상, <경수연도>

프란스 할스, <양로원의 여자 이사들>

1664년

1669년

렘브란트, <63세의 자화상>

1689년경

작가 미상, <권대운기로연회도>

윤두서, <자화상>

1710년경

이제까지 이런 그림이 없었다고 할 만큼 특이하다. 병풍 양쪽 끝에 행사 경위와 참가자 명단이 있어 계회도 계통을 이은 연회도임을 알 수 있다. 그렇지만 내용은 과거의 어떤 것과도 비교할 수 없을 만큼 색다르다.

〈권대운기로연회도(權大運耆老宴會圖)〉는 1689년 봄과 여름 사이에 남산 아래에 있던 영의정 권대운의 집에서 열린 잔치 모습을 담고 있다.도69-1 때는 정계에서 축출됐던 남인들이 다시 복권한 시기였다. 이처럼 숙종조에는 남인과 서인이 장희빈을 둘러싸고 심하게 대립하면서 부침을 거듭했다.

1689년 봄, 남인의 대표였던 권대운(78세)이 영의정에 올랐다. 그리고 이를 전후로 목내선(72세)은 좌의정, 이관징(71세)과 오정위(73세)는 각각 예조 판서와 공조 판서에 임명됐다. 이들은 모두 1680년 남인이 대거 축출될 때 유배되거나 관직을 삭탈당한 사람들이었다. 불행을 딛고 재기해 얼굴을 다시 마주하게 되어 감회가 남달랐던 만큼 연장자 권대운이 조촐한 자리를 만들어 옛정을 나눌 기회를 가진 것이다. 연로한 이들은 아들들을 앞세워 왔으며 축출당할 때 함께 유배되었던 권대운의 손자도 말석에 앉아 참가했다.

평소 검소했던 권대운이었기에 남산골 아래 그의 집은 전혀 호화롭지 않았다. 이와 달리 그림 속 장소는 화려하기 그지없다. 계회도에 흔히 보이는 수묵 산수는 전혀 보이지 않는다. 대신 청록 안료로 수백 년 동안 사람의 발길이 닿지 않았을 것 같은 심산유곡의 경치를 배경으로 그렸다.

연회장 역시 선경의 한 장면을 연상시킨다. 파초를 심은 마당에는 기화요초가 피어 있는 가운데 군데군데 괴석으로 장식돼 있다. 누대 가장자리는 정교하게 조각된 돌난간이 둘려 있고 마당 한쪽에는 별채 정자가 보인다. 집 뒤 대숲에는 상서로운 짐승인 학 한 쌍이 노닐고 있다. 시중을 드는 여인이나 악사들은 한나라 궁중에서 온 것처럼 화려한 비단옷으로 몸을 감쌌다.

이들 가운데 조선식 차림을 한 것은 참가자뿐이다.도69-2 그렇지만 이들 역시 예전의 계회도나 연회도와는 달리 큼직하게 그렸으며 사실적이다. 인물의 표정을 구분할 수 있을 정도여서 집단 초상화처럼 느껴지기도 한다.

장식적이고 사실적이면서도 이국적인 이 연회도는 어떻게 제작되었을까. 값비싼 청록 안료와 정교한 묘사를 보면 실력 있는 화원을 불렀을 공산이 크

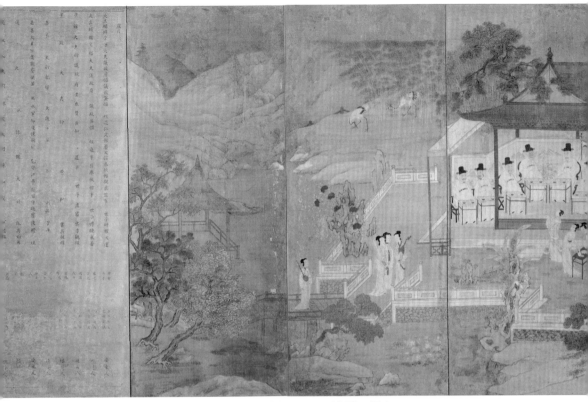

도69-1 작가 미상, <권대운기로연회도>(8폭 병풍), 1689년경, 비단에 수묵채색, 199×485cm, 서울대학교 박물관

다. 그림은 중국식 정원, 중국식 의상의 여인들, 중국식 입식 테이블 등 이국
적 요소들로 가득한데, 어떤 요인이 있었던 게 분명하다. 힌트가 있다면 권대
운을 비롯한 참가자들이 중국과 인연이 깊다는 사실이다. 이들은 경신대출
척으로 쫓겨나기 이전에 모두 중국에 사신으로 갔던 경력이 있다. 1672년에
목내선이 부사로 갔다 온 이후 권대운은 1675년, 오정위는 1676년, 그리고
이관징은 1678년에 정사로 북경을 다녀왔다.

기록을 남기지 않아 이들이 북경에서 무엇을 보고 어떤 경험을 했는지 알
수 없다. 그러나 그 경험이 이처럼 색다른 연회도를 주문하는 데 적지 않은
영향을 미쳤을 것이라고 추측해볼 수 있다.

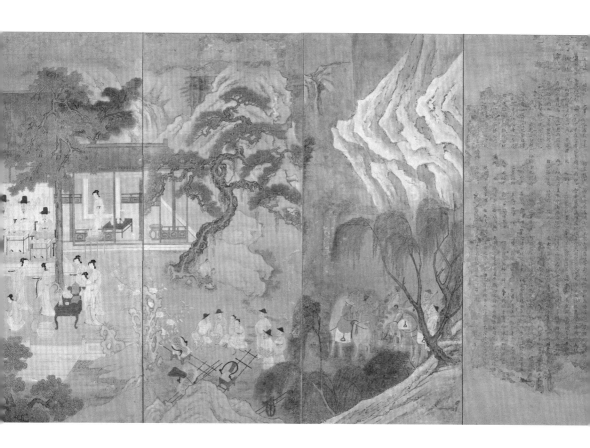

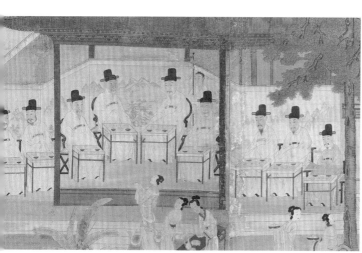

도69-2 <권대운기로연회도>(부분)

집단 초상화처럼 보이는 〈권대운기로연회도〉가 그려질 무렵 네덜란드
는 부르주아 초상화의 전성시대를 맞이하고 있었다. 프란스 할스(Frans Hals,
1582/3-1666)는 이 무렵 누구보다 뛰어난 전문 초상화가로 이름을 날렸다.

그는 안트베르펜에서 태어났으나 주로 하를럼에서 작업 활동을 했다. 하
를럼은 암스테르담에서 서쪽으로 18킬로미터 정도 떨어진 곳에 있는 도시
다(할스보다 조금 후대이지만 초상화 시대의 또 다른 주역이었던 렘브란트의 무대는 암스테르담이었
다). 할스가 활동할 무렵 하를럼은 암스테르담에 뒤지지 않는 산업 도시였
다. 스페인 독립 전쟁 이후 종교의 자유가 허용되면서 많은 사람이 몰려왔
다. 그 가운데 섬유 산업이 크게 발전했고 표백업은 유럽에서 첫 번째로 손
꼽혔다. 또 네덜란드 굴지의 튤립 산지이기도 했다. 이를 배경으로 부르주
아 사회가 뿌리를 내렸고 이들이 이전의 왕후 귀족, 성직자를 대신해 초상화
를 대거 주문했다.

할스는 27살 때 화가 길드인 성 루카 조합의 회원이 돼 독자적으로 그림을
주문받을 수 있게 됐다. 이 무렵 네덜란드 화가들은 자기만의 전문 영역을 하
나씩 갖추고 있었다. 풍경을 다루는 사람은 풍경화만 그렸고, 정물을 다루는
사람은 정물화만 그렸다. 할스는 부르주아 초상화 전문 화가로 평생 수백 점
의 초상화를 그렸다(현재 220여 점이 전한다). 문인, 시장, 무역 상인, 지사 등 중상
류층이 그의 주요 고객이었다. 의류 상인이었던 피터르 반 덴 브뤼케(Pieter van
den Broecke)는 그에게 세 번이나 초상화를 의뢰했다.

할스는 밑그림을 생략하고 대담하게 그렸다. 마치 햇빛 아래서 그린 듯 부
드러운 은색 배경을 쓴 것도 그만의 장기였다. 증명사진 같은 초상화 외에
술 취한 모습, 파안대소하는 모습, 아이 얼굴 등 생동감 넘치는 표정 묘사로
유명했다. 그는 많은 주문을 빠르게 소화하면서 동시에 여러 사업에도 손을
댔다. 그림을 수복하기도 했고 직접 그림을 팔기도 했으며 한때는 세금 전문
가로도 활동했다. 나중에는 이 일들에 계속 실패하면서 큰 빚을 지고 파산했
다. 말년에는 약간의 연금만으로 극빈 생활을 하다 쓸쓸히 죽었다고 전한다.

그런 만년의 대표작 중 하나가 〈양로원의 여자 이사들〉이다.도70 이 그림
은 같은 해 그린 남자 이사들의 집단 초상화와 짝을 이룬다. 이사들은 임기

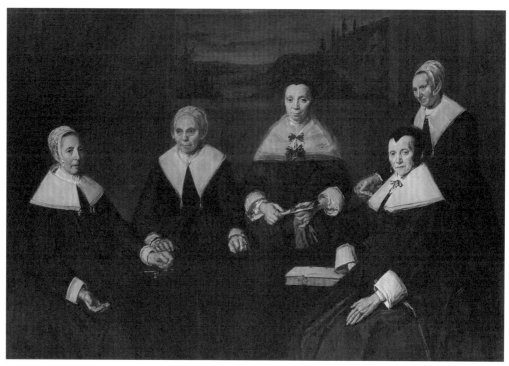

도70 프란스 할스, <양로원의 여자 이사들>, 1664년, 캔버스에 유채, 170.5×249.5cm, 프란스 할스 미술관

가 끝나면 집단 초상화를 그렸는데 남자와 달리 여자 이사들에 대해서는 기록이 남아 있지 않다.

화면에는 흐릿한 해변 풍경의 그림을 배경으로 다섯 명의 여인들이 등장한다. 이들은 품위 있는 포즈를 취하고 있지만, 어딘가 생기가 없고 의식이 정지된 듯한 느낌이다. 사실 할스는 웃는 화가라는 별명이 붙을 정도로 자신감 넘치고 생기발랄한 그림이 전문이었다. 만년의 생활고 때문인지 <양로원의 여자 이사들>은 그의 작품 가운데 유일하게 우울한 그늘이 드리워진 초상화라고 할 수 있다.

03

조선 후기

자기 모습을
똑바로 바라본
화가

작가 미상, <경수연도> ●——————— 1655년경

1664년 ———————● 프란스 할스, <양로원의 여자 이사들>

렘브란트, <63세의 자화상> ●——————— 1669년

1689년경 ———————● 작가 미상, <권대운기로연회도>

1710년경 ———————● 윤두서, <자화상>

장 앙투안 와토, <키테라섬의 순례> ●——————— 1717년

윤두서(尹斗緒, 1668-1715)는 조선 후기 미술의 새로운 문을 연 획기적인 화가다. 그의 등장으로 이전까지 없었던 풍속화가 선을 보였고, 서양의 정물화처럼 명암을 곁들여 채소나 과일을 그린 그림도 등장했다. 이런 선구자적인 면모 때문에 간과되는 것이 있다. 그가 조선 시대 문인 화가를 통틀어 둘째가라면 서러워할 실력파라는 점이다.

조선에는 수많은 문인 화가가 배출되었지만, 대부분 아마추어 영역을 벗어나지 못했다. 이에 비하면 윤두서는 단연 탁월했다. 여러 장르의 그림을 두루 잘 그린 그는 화조화와 영모화에서 두각을 나타냈다. 특히 말 그림에 능통했다고 한다. 그뿐만 아니라 신선을 그리는 도석인물화와 옛 인물의 일화를 그린 고사인물도에서 뛰어난 실력을 선보였다. 인물화의 최고 경지인 초상화에서도 발군의 실력을 발휘했다고 하니 그 실력이 짐작된다.

절친한 친구 심득경이 죽자 윤두서는 그의 생전 모습을 떠올리며 영정을 그렸다. 고인을 떠나보낸 지 넉 달 뒤의 일이었는데, 이 그림을 받아본 심 씨 집안에서는 마치 그가 살아 돌아온 것 같다면서 눈물지었다고 한다.

탁월한 인물화 실력의 또 다른 사례로는 〈자화상〉이 있다.도71 낙관이 없어 제작 시기가 불분명하지만, 심득경 초상을 그릴 무렵을 전후해 제작했다고 추측한다. 작은 크기지만 인물 초상이 어떠해야 하는지의 실례가 될 만큼 탁월하다.

그림 속에는 탕건 차림의 40대 장년이 꼼짝 않고 정면을 바라보고 있다. 다문 입은 다부져 보이고, 귀밑에서 턱밑으로 이어지는 구레나룻은 사방으로 뻗어 있어 그의 강인한 성격을 말해주는 듯하다. 인물의 시선은 그림을 보는 사람과 마주치고 있다. 이 때문에 당시로서는 있을 수 없는 근대적인 자아와 타자 의식을 다룬 그림으로 여겨지기도 한다.

그에게 '나는 누구인가'라는 근대적 자의식이 있었는지는 알 수 없다. 〈자화상〉이라고 했지만, 자화상을 염두에 두고 그리진 않았다. 심득경 초상처럼 영정용으로 그렸다. 자화상처럼 보인 것은 나중에 그림 일부가 잘리고 흰 두루마기의 선이 뭉개졌기 때문이다.

이런 오해가 생긴 데에는 정면상으로 그린 것도 한몫한다. 이전까지만 해

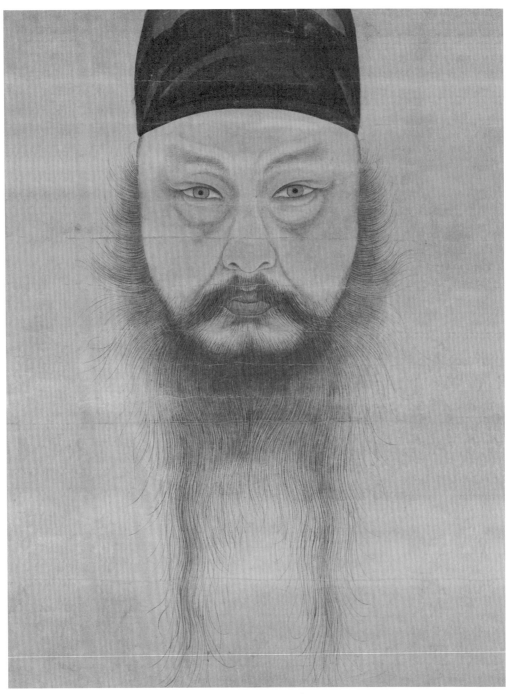

도71 윤두서, <자화상>, 1710년경, 종이에 수묵담채, 38.5×20.5cm, 국보 제240호, 개인 소장

도 초상화는 얼굴을 왼쪽으로 약간 돌린 7분면, 8분면이 대부분이었다. 그런데 이 무렵 중국에서 새로운 초상화풍이 전해졌다. 정면상 포즈이다. 얼굴을 정면으로 그리면 시선이 그림을 보는 사람과 마주치게 되고 따라서 어떤 정신적 교감이 이루어지는 듯한 느낌이 든다. 그래서 정면상은 고대부터 신과 성인들의 예배상에 많이 쓰였다. 초상화에 과감히 정면상 포즈를 도입한 윤두서는 알아주는 중국통(中國通)이었다. 중국 서적과 서화도 다수 소장하고 있었다.

자신의 정체성을 묻고 있는 듯한 윤두서의 〈자화상〉은 그가 그린 풍속화나 서양식 정물화처럼 누구보다 앞서 새로운 경향을 소개한 또 다른 시도라고 할 수 있다.

조선과 달리 서양에서는 일찍부터 자화상이 제작되었다. 특히 르네상스 이후에는 많은 화가가 자화상을 남겼다. 라파엘로의 〈아테네 학당〉처럼 그림 속에 자신의 모습을 그려 넣은 예도 꽤 있지만, 단독 자화상 또한 상당수에 달한다. 우피치 미술관에는 르네상스 이후의 유명 화가 자화상만 1천여 점이 소장돼 있다.

이들 유명 화가 자화상 계보에는 17세기 네덜란드 최고의 화가였던 렘브란트 판 레인(Rembrandt van Rijn, 1606-1669)도 들어간다. 그는 이 분야에서 두 번 다시 볼 수 없는 걸출한 업적을 남겼다.

렘브란트는 평생 100점이 넘는 자화상(판화, 드로잉 포함)을 그렸다. 〈63세의 자화상〉은 대표적인 작품 중 하나로, 그가 세상을 떠난 해에 제작되었다.도72 렘브란트는 화가로서 막 독립한 22살 때 첫 자화상을 그린 이후 40년 가까이 활동하면서 일 년에 평균 2.5점 정도의 자화상을 제작했다. 이 때문에 그의 자화상을 가리켜 그림으로 쓴 생애 일기라고도 말한다.

화가로서 지낸 렘브란트의 인생 부침은 격심했다. 그는 도제 생활을 마치고 독립한 후 화가로서의 실력을 곧 인정받았다. 26살 때 그린 〈툴프 박사의 해부학 강의〉가 큰 찬사를 받게 되었고, 이때부터 상류층의 초상화 주문이 쇄도하기 시작했다. 이렇게 20대 중반부터 부와 명성을 한 손에 넣었으나 낭

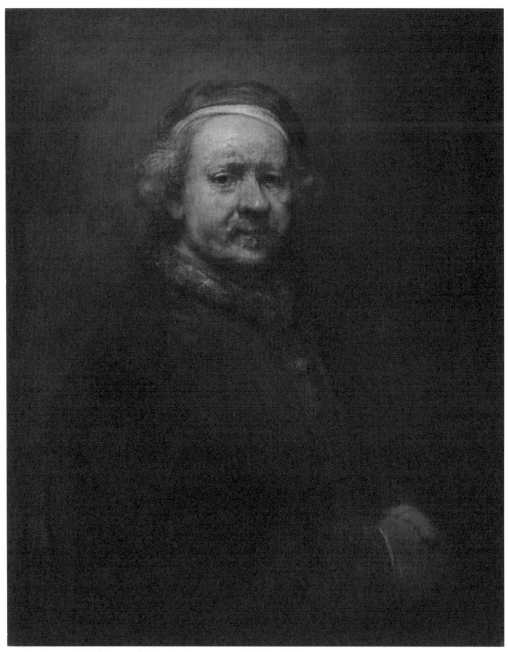

도72 렘브란트, <63세의 자화상>, 1669년, 캔버스에 유채, 86×70.5cm, 런던 내셔널 갤러리

비와 사치, 골동 수집에 더해 투기까지 손을 대면서 중년 넘어 파산하고 만다. 대저택을 포함해 골동 컬렉션, 그림 등 전 재산이 부채 청산에 쓰였고 자신은 빈털터리가 돼 슬럼가로 들어갈 수밖에 없었다.

엎친 데 덮친 격으로 이 무렵부터 주문이 격감했다. 고객이 바라는 화풍이 바뀌었기 때문이다. 그는 '빛의 화가'란 별명처럼 바로크식 묘사법으로 명성을 얻었다. 그러나 이 무렵, 좀 더 정돈된 필치로 역사와 신화를 그린 고전주의 그림이 프랑스에서 네덜란드로 전해지면서 인기를 끌었다.

〈63세의 자화상〉은 빈곤에 시달리며 사랑하는 아내와 연인은 물론 외아들까지 먼저 보낸 뒤, 홀로 남겨진 외로움 속에 붓을 들어 그린 그림이다. 자화상은 화가 본인을 그린 것인 만큼 애초부터 주문 대상이 아니며, 판매를 염두에 두고 그려놓은 기성화도 아니다. 그런데도 렘브란트가 60점이 넘는 유화 자화상을 그린 이유는 무엇일까.

그가 파산한 당시의 압류 재산 리스트를 보면 자화상이 한 점도 없다. 이를 근거로 자화상이 판매용이었다는 설이 제기되었다. 즉 자화상이 화가가 창출해낸 특산품이란 주장인데, 자기 홍보를 위한 수단이었다는 것이다. 그 외에 표정 묘사를 위한 연습용이었다는 설도 있다. 그러나 어느 것 하나 입증되지는 않았다.

분명한 것은 렘브란트의 자화상은 그때마다 자신의 마음 상태를 그렸다는 사실이다. 어느 때는 기대, 포부, 희망을 그렸고 또 어느 때에는 자랑, 환희, 기쁨을 거울에 비친 것처럼 가감 없이 드러냈다. 〈63세의 자화상〉도 마찬가지다. 말없이 정면을 응시하고 있는 그의 모습에서 이전의 자화상에서는 찾아보기 힘든 굴곡진 인생에 대한 달관 내지는 자기 성찰의 모습이 엿보인다.

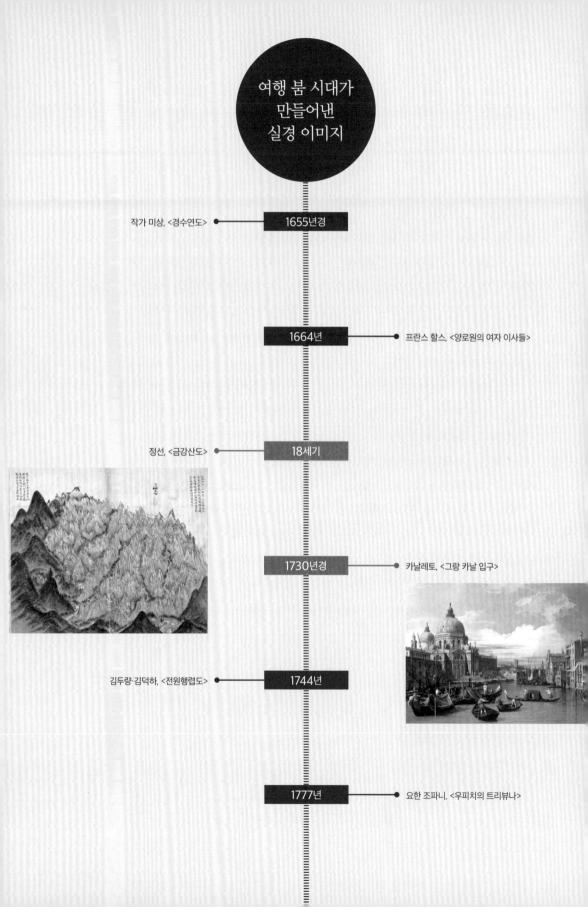

여행 붐 시대가
만들어낸
실경 이미지

작가 미상, <경수연도> — 1655년경

1664년 — 프란스 할스, <양로원의 여자 이사들>

정선, <금강산도> — 18세기

1730년경 — 카날레토, <그랑 카날 입구>

김두량·김덕하, <전원행렵도> — 1744년

1777년 — 요한 조파니, <우피치의 트리뷰나>

중국은 땅이 넓은 만큼 유명한 산이 많다. 여러 산 가운데 '동악 태산, 서악 화산'과 같이 불리는 오악(五岳)이 가장 유명하다. 오악은 높고 험할 뿐 아니라 영험하기도 해 고대부터 도교와 불교의 성지가 돼왔다. 오늘날에도 연중 수많은 관광객이 몰린다.

이렇게 유명한 산이지만 그 위용이나 장관은 말로만 전할 뿐 실제 모습을 그린 작품은 거의 없다. 명나라 초, 의사이자 화가였던 왕이는 화산을 유람하고 감명을 받아 그린 적이 있다. 하지만 스스로 자연의 이치(造化)를 스승 삼아 그렸다고 말한 것처럼 '만 가지가 수려하고 천 가지가 기이하다(萬秀千奇)'라는 화산의 실제 이미지와는 무관하다. 화가의 느낌을 그린 사의화(寫意畵)이기 때문에 보는 사람에게 '화산을 그렸구나'하는 느낌이 전해지지 않는다.

반면 조선 후기 산수화 표현의 새로운 문을 연 정선(鄭敾, 1676-1759)은 누구나 바로 금강산임을 알아차릴 수 있는 이미지를 창출해냈다.도73-1 이를 위해 실제 대상을 보고 그리는 데서부터 시작한 것은 말할 필요도 없다. 하지만 사진을 찍어보면 알 수 있듯이 눈으로 본 형상과 사진에 찍힌 이미지는 다른 경우가 많다. 사진뿐만 아니라 그림도 마찬가지다. 눈앞의 대상을 사실대로 그렸다고 해도 감상자는 어딘가 부족하다는 느낌을 받는다. 이는 그림이 처음부터 고민해온 문제였다.

고민을 해결하기 위해 많은 화가가 오랫동안 묘사법의 발전에 애를 써왔는데 그 핵심이 바로 일루저니즘(illusionism)이다. 일루저니즘이란 입체적인 사물을 2차원의 평면, 즉 화면에 그려서 감상자가 마치 3차원의 공간을 보는 듯한 착각을 불러일으키는 기술을 말한다.

북송의 곽희가 삼원법을 써서 산을 입체적으로 그리고자 한 것은 다름 아닌 중국식 일루저니즘 개발의 한 사례이다. 정선은 여기서 한 걸음 더 나아갔다. 그는 서양 원근법에 비하면 턱없이 비논리적인 삼원법 대신 조감 기법과 대담한 과장법으로 독자적인 방법을 창안해냈다.

정선은 금강산이 됐든, 동해 낙산사가 됐든 새가 높이 날아 하늘에서 전체를 내려다본 시점으로 그렸다. 그러면 세부의 자질구레한 형상들이 다소 다르게 보이더라도 전체 인상은 비슷해진다.

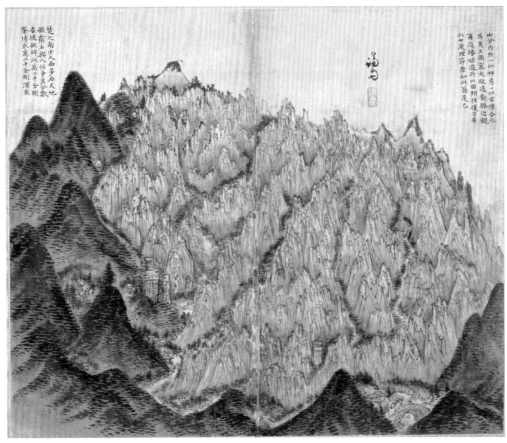

도73-1 정선, <금강산도>, 18세기, 비단에 수묵담채, 28×34cm, 고려대학교 박물관

도73-2 <금강산도>(부분)

그는 〈금강산도〉에 장안사의 트레이드마크인 비홍교와 이층 문루를 큼직하고 분명하게 그렸다.도73-2 〈금강산도〉의 오른쪽 아래에 있는 절이 장안사이다. 그림을 보고 장안사를 가보았던 사람은 화면 속 모습과 자신이 본 풍경이 똑같다는 착각을 하게 된다. 또 가보지 않은 사람조차 무지개 돌다리와 이층 누각부터 시작되는 모습으로 장안사를 상상하게 된다.

정선의 시대에 일루저니즘이 알려졌을 리는 만무하다. 그는 이상(理想)의 산수와 달리 실제 경치를 그릴 때는 실물을 보는 듯한 3차원적인 착각이 있어야 한다는 요지를 본능적으로 알았다. 금강산의 장안사든 개성의 박연폭포든 정선 그림을 본 사람은 가보지 않아도 절과 폭포가 실제로 그렇게 생겼을 것이라고 믿었다. 심지어 다녀온 사람들조차 정선의 그림처럼 금강산의 경치를 주위에 말했다.

정선은 조선에서 유일하게 일루저니즘을 고민한 화가이다. 동시에 그 시도를 성공한 유일한 화가이기도 하다. 정선이 금강산을 대상으로 일루저니즘을 과감하게 사용할 수 있었던 것은 당시 실제 경치에 관한 그림의 수요가 많았기 때문이다. 그 수요는 다름 아닌 여행 붐으로 생겨났고, 금강산은 그 중심에 있었다.

정선 그림이 인기를 끌고 있을 때 베네치아의 화가 카날레토(Canaletto, 1697-1768) 역시 여행 붐 속에 인기 화가로 이름을 날렸다. 그가 그린 것은 고향 베네치아의 경관 그림이다.도74 경관 그림은 단순히 경치를 묘사한 풍경화와 약간 다르다. 베두타(veduta)라고 해서 비교적 넓은 범위의 경치를 아주 정교하게 담아낸 그림을 말한다.

당시 카날레토는 베네치아 경관 그림의 일인자였다. 그의 원래 이름은 조반니 안토니오 카날(Giovanni Antonio Canal)이었다. 직업 화가였던 부친을 따라 처음에는 극장의 무대 배경을 제작했다. 말하자면 극장 간판 그림부터 입문한 셈이다. 그 덕에 시선을 끄는 내용을 포착해 빨리 그리는 능력을 일찍부터 갈고 닦았다.

그가 화가가 된 시점은 20대 후반 무렵이었다. 당시 베네치아는 대륙 여

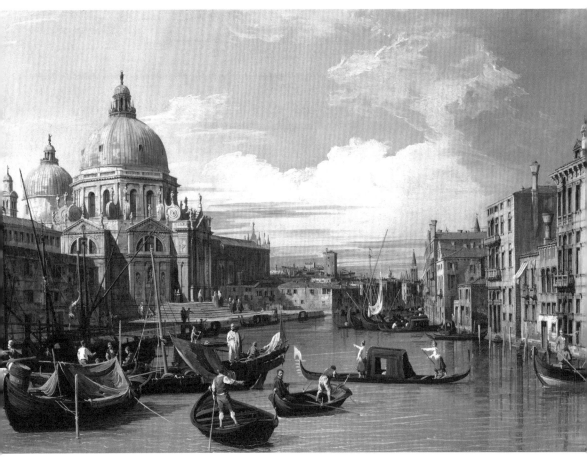

도74 카날레토, <그랑 카날 입구>, 1730년경, 캔버스에 유채, 49.5×73.7cm, 휴스턴 미술관

행 붐에 편승해 수많은 영국인이 몰려오고 있었다. 영국 무역상 겸 컬렉터였
던 조셉 스미스는 카날레토의 솜씨를 알아보고선 그에게 이들 관광객이 귀
국할 때 가지고 갈 경관 그림을 그리게 했다. 카날레토는 스미스의 후원 아
래 베네치아의 수상 경관을 수없이 제작했고, 점점 카날에서 카날레토라는
이름으로 불리게 되었다.

베네치아는 일 년에 절반 이상 카니발이 열리는 비일상의 도시이다. 이런
비일상적 인상에는 운하로 연결된 물의 도시라는 이미지도 한몫했다. 그러
한 이미지를 담은 <그랑 카날 입구>에서 카날레토는 곤돌라가 떠 있는 운하

만을 그리지 않았다. 운하를 따라가며 보이는 리알토 다리, 살류트 성당, 그리고 베네치아 자체를 상징하는 산마르코 성당과 두칼레궁도 그렸다. 특징적인 건물을 중심으로 카메라 옵스큐라까지 동원해 정교하게 그린 경관 그림은 귀국한 여행자에게 감미로운 여행의 기억을 환기해주는 기념품이 됐다. 또 가보지 못한 사람들에게는 말로 느낄 수 없는 베네치아의 이미지를 한층 또렷하게 상상해볼 수 있게 해주는 대용물이었다.

1740년대 오스트리아 왕위 계승 전쟁이 벌어지면서 그랜드 투어 여행객이 크게 줄었다. 이때 카날레토는 스미스의 주선으로 영국으로 건너가 10년 동안 머물기도 했다.

정선과 카날레토는 여행 붐 속에 실제 경치를 대상으로 자신만의 묘사법을 찾아내 인기의 정상에 섰다는 공통점을 지닌다. 그러나 정선의 기법이 약 100년 후 잊힌 것과 달리, 카날레토의 그림은 이후 영국 건축에 영향을 미친 동시에 19세기 영국 스타일의 풍경화 탄생의 밑거름이 되었다.

고상한 문인 풍류와
상류 사회의
세속적인 연애

윤두서, <자화상>　●━━ 1710년경

장 앙투안 와토, <키테라섬의 순례>　●━━ 1717년

1730년경 ━━●　카날레토, <그랑 카날 입구>

1744년 ━━●　김두량·김덕하, <전원행렵도>

작가 미상,《어전준천제명첩》　●━━ 1760년

요한 조파니, <우피치의 트리뷰나>　●━━ 1777년

조선에는 화원을 총애했던 왕이 몇 사람 있다. 그중 이징을 총애한 인조가 가장 인상적이다. 앞서 삼전도의 치욕을 겪고서도 이징을 궁으로 불러 그림을 그리게 했다고 소개했는데 그 정도에서 그치지 않았다. 몇 년 뒤에 이징의 큰어머니, 즉 이경윤의 정실부인이 죽어 상을 치르고 있을 때도 상복을 갈아입히고 그림을 그리게 했다.

인조 못지않게 화원을 총애했던 왕이 영조이다. 그는 도화서 화원 중에서 특히 김두량(金斗樑, 1696-1763)을 아꼈다. 그에게 호를 지어주고 평생 녹봉을 지급하라고 명할 정도였다.

김두량은 화원 집안 출신이다. 그러나 가족 화원 중에 감상용 그림을 남긴 사람은 그가 유일하다. 이는 스승 윤두서의 영향으로 보인다. 어떻게 그림을 배우게 됐는지는 알 수 없지만, 영모화에 뛰어난 윤두서에게 사사한 만큼 김두량 역시 개 그림을 잘 그렸다.

김두량에 대한 영조의 총애는 그림에서 확인된다. 영조는 1743년 여름 김두량의 삽살개 그림에 '밤에 대궐을 지키는 게 임무이거늘 어찌 대낮에 길가에서 짖고 있느냐'라는 글을 썼다. 김두량이 이 그림을 어전에서 직접 그렸는지 아니면 그려서 가져온 것인지는 불분명하다.

그로부터 반년 후, 영조가 그를 궁으로 불러 자신이 보는 앞에서 그림을 그리게 하고 글을 쓴 것으로 추정되는 작품이 있다. 일명 '사계산수도'로 불리는 〈전원행렵도(田園行獵圖)〉는 2미터에 가까운 두루마리 2권으로 구성되어 있다.도75-1 첫 번째 권에 봄과 여름 풍경을 그렸고, 두 번째 권에 가을과 겨울을 그렸다. 채색은 김두량의 아들 김덕하(金德夏, 1722-1772)가 했고, 두루마리 앞부분에는 영조가 그림 제목과 제작 시기를 또박또박한 해서체로 적었다. 이러한 사례는 김두량을 향한 영조의 총애가 보통이 아니었음을 재확인해준다.

이 그림은 '사계산수도'라고 뭉뚱그려 부르지만 실은 사계절의 산수를 그리지 않았다. 그보다는 계절마다 즐기는 문인들의 고상한 전원생활에 주안을 뒀다. 영조가 쓴 제목도 '봄, 여름 복사꽃과 오얏꽃이 핀 정원에서의 호탕하고 흥겨운 풍경(春夏桃李園豪興景)'과 '가을, 겨울 전원에서 사냥하며 즐기는

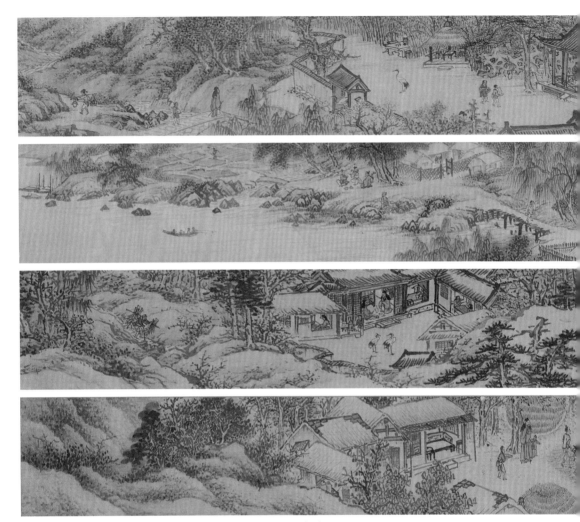

도75-1 김두량·김덕하, <전원행렵도>, 1744년, 비단에 수묵담채, 8.5×183.3cm 국립중앙박물관

성대한 모임(秋冬田園行獵勝會圖)'이다.

그림은 복사꽃이 핀 들길을 따라 친구를 찾아가는 문인의 모습에서 시작해 봄날 너른 대청에서 흥겹게 연회를 즐기는 모습, 한여름 무성한 녹음 아래에서 한적하게 앉아 대화를 나누는 모습, 눈 내린 들판에서 사냥이 한창인 가운데 따뜻한 방 안에서 찻잔을 사이에 놓고 정겹게 담소를 나누는 장면 등이 차례로 이어진다. 도75-2

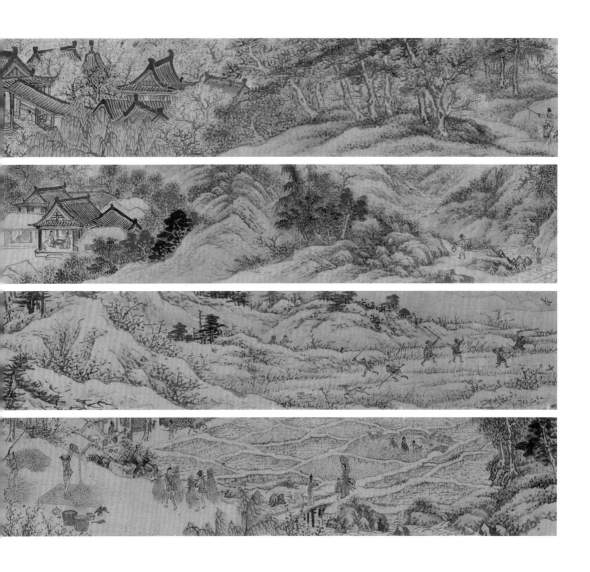

왕은 어째서 전원에서의 고상한 문인의 생활을 김두량에게 그리게 했을까.
18세기가 되면 문인 사대부들 사이에 운치 있는 생활을 추구하려는 분위기
가 크게 유행한다. 이는 다분히 사회가 안정되고 경제가 발전된 덕분이다. 당
시 중국에서 출판된 문인들의 우아한 생활에 관한 책들이 대거 전해진 영향
도 있다. 이런 책에는 고상한 문인이라면 집을 어떻게 꾸며야 하는지, 평소에
사용하는 기물의 종류, 정원에 심을 만한 화초와 장식용 돌의 모양새까지 자

도75-2 <전원행렵도>(부분)

세히 나와 있다. 심지어 학을 잡아다 마당에서 키우는 요령도 언급되어 있다.

영조도 이러한 내용의 책을 분명히 보았을 법하다. 이에 총애하는 김두량을 불러 궁 밖 사대부들이 즐기는 연중의 우아한 생활을 그려보라고 한 것이 <전원행렵도>이지 않을까 싶다.

문인 사대부의 우아한 생활을 주제로 한 사계산수화가 등장한 무렵 프랑스에서는 상류 사회층이 즐기는 우아한 야외 연회를 소재로 삼은 그림이 유행했다. 페트 갈랑트(Fête galante)라고 불린 이 그림은 어린 루이 15세를 대신해 섭정한 오를레앙 공 시대인 18세기 초에 특히 유행했다.

이 장르의 창시자로 꼽히는 장 앙투안 와토(Jean-Antoine Watteau, 1684-1721)는 프랑스 로코코 시대를 대표하는 인물이다. 그는 벨기에와의 국경 지역인 발랑시엔의 가난한 기와공의 아들로 태어나 18살 때 파리에 나왔다. 처음에는 노트르담 다리 근처에서 유명 화가들의 그림을 모사해 생계를 유지했다. 그러다 오페라 극장의 무대 그림 화가와 인테리어 전문 화가의 공방에 차례로

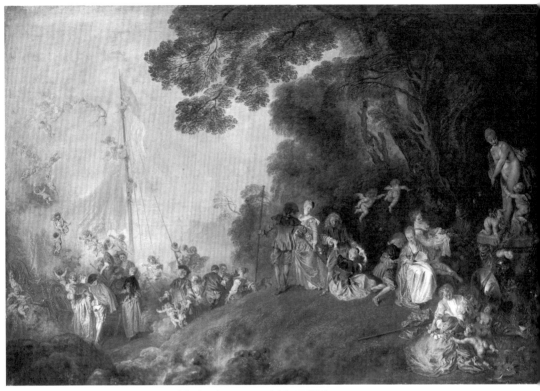

도76-1 장 앙투안 와토, <키테라섬의 순례>, 1717년, 캔버스에 유채, 129×194cm, 파리 루브르 박물관

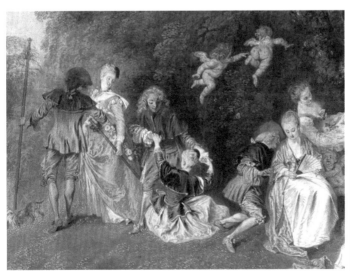

도76-2 <키테라섬의 순례>(부분)

들어갔다. 도제 생활 중에 뢱상부르궁전을 공사하며 그곳에 걸린 루벤스의 명화를 보고 감화를 받아 화가의 길을 꿈꿨다.

그 후 왕립미술아카데미가 주관하는 로마 국비 유학생 선발 경쟁에 참여해 여러 번 좋은 성적을 거둬 아카데미 회원이 될 수 있는 작품 제출 기회를 얻었다. 이때 내놓은 그림이 그의 대표작이자 18세기 초 페트 갈랑트를 대표하는 〈키테라섬의 순례〉이다. 도76-1

루이 14세는 프랑스 절대 왕권을 이룩했지만, 그의 치세 후반기는 정치 실패와 맹트농 부인의 금욕적 생활로 인해 궁정 문화의 침체를 가져왔다. 그러다 오를레앙 공의 섭정 시대에 접어들면서 분위기가 전환되었다. 문예를 즐기고 애호한 오를레앙 공은 한편으로 쾌락주의적 경향을 보였는데 사회도 그것을 그대로 따랐다. 덕분에 귀족들은 개방적이고 자유로운 분위기 속에서 귀부인들과 사랑을 속삭이며 연애를 즐겼고, 페트 갈랑트는 이를 주제로 삼았다.

그리스의 섬 키테라는 사랑의 여신 비너스가 탄생한 장소로 알려져 있다. 와토는 세 쌍의 연인이 키테라섬에서의 즐거운 야외 놀이를 마치고 돌아가는 모습을 그렸다. 그런데 자세히 보면 각각의 연인들이 영화 필름처럼 시간에 따라 움직이는 것같이 보인다. 도76-2 마치 사랑의 여신이 지켜주는 섬에서 사랑을 속삭이다가 돌아갈 시간이 되었지만, 연인은 떠나기를 주저한다. 마침내 일어섰으나 아직 미련이 남아 뒤를 돌아보는 서사로 읽힌다.

이 그림은 아카데미에 의해 합격 판정을 받자마자 높은 평가를 받았다. 그만큼 금방 모방자들이 생겨났다. 와토도 별도의 주문을 받아 다음 해 같은 구도의 그림을 하나 더 그렸다. 모방자들의 그림은 와토와 같은 우아함보다는 점차 노골적인 욕망이 그대로 드러나는 경박한 모습으로 흐르기 시작했다. 그로 인해 로코코는 화려하고 섬세하면서도 어딘가 경박해 보이는 예술 사조로 평가된다.

이 잡는 노승과
젊은 여인

윤두서, <자화상> ● 1710년경

장 앙투안 와토, <키테라섬의 순례> ● 1717년

1720-30년경 ● 주세페 마리아 크레스피, <이 잡는 여인>

조영석, <노승문슬도> ● 18세기 전반

1760년 ● 작가 미상, 《어전준천제명첩》

1769년경 ● 프라고나르, <독서하는 소녀>

조선 후기가 되면 시와 글씨 이외에 그림도 문인 교양의 필수 요소로 등장한다. 그 영향으로 그림 감상에 조예가 깊은 문인뿐 아니라 그림을 잘 그리는 이도 나타났다. 이 무렵 유행한 남종화는 붓을 잡으려는 문인들에게 큰 용기를 주었다.

조선에 알려진 남종화는 애초부터 정교하고 세밀한 묘사가 필요하지 않았다. 간략한 필치로 산과 강을 화폭에 옮기면서 그리는 사람의 심회를 반영할 수 있는 약간의 장치, 즉 낚시하는 사람이나 멀리 보이는 푸른 산, 정자 등을 더하면 근사한 한 폭의 감상화가 됐다.

그러나 감상자에게는 그림 간의 수준 차이가 분명하게 보였다. 문인 화가의 실력을 대놓고 말할 수는 없어도 이를 평가할 수 있는 기준이 있었는데, 바로 초상화이다. 당시 초상화는 무엇보다도 닮았는지에 대한 여부가 가장 중요했다. 인물의 정신까지 옮겨 그려야 한다는 전신사조의 원칙에도 '닮게 그린 그림'이라는 전제가 포함되어 있었다. 이처럼 뛰어난 묘사력이 요구되는 초상화는 실력 판가름의 기준으로 적합했다.

조선을 통틀어 수백 명의 문인 화가가 있었지만, 초상화를 그린 이는 서너 명에 불과하다. 앞서 소개한 윤두서가 있고 뒤에 소개할 강세황이 대표적이다. 그리고 그 가운데 있는 또 한 사람이 조영석(趙榮祏, 1686-1761)이다.

그는 40살 때 경상도에 유배 중인 형 조영복을 찾아가 초상화를 그렸다. 비슷한 시기에 화원 진재해도 조영복의 초상화를 제작했다. 두 그림을 비교해보면 조영석 쪽이 실제 모습은 물론 고뇌하는 선비 정신까지 담은 것이 확연히 드러난다.

조영석은 과거의 꽃인 대과에 급제하지 못했다. 그래서 중앙의 낮은 관직과 지방관을 전전하다가 73살이 되어서야 당상관(정3품)에 올랐다. 지방관 자리는 명예롭지는 못해도 그림을 그릴 시간은 충분했다. 50살 무렵 의령현감으로 있을 때 그림 실력이 소문나 세조 어진을 그리는 일을 감독하라는 명령이 내려왔다. 그러나 조영석은 사대부 직분에 그림에 관한 것은 없다고 하며 이를 거부했다. 그 결과 파직에 하옥까지 됐다.

이렇게 사대부 정신과 그림 사이에 분명한 선을 긋고 산 것은 그림에 대한

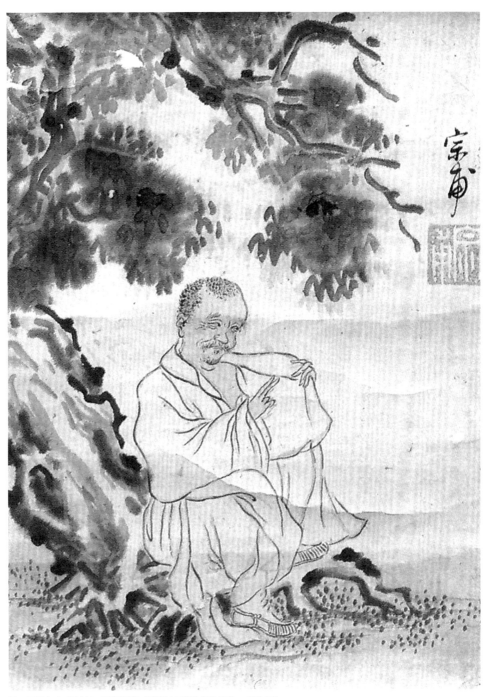

도77 조영석, <노승문슬도>, 18세기 전반, 종이에 수묵담채, 23.9×17.3cm, 개인 소장

확고한 자기주장이 있었기 때문이었다. 조영석은 그림이 흥을 풀고 시름을 쫓기 위한 것이라고 했다. 또 살아 있는 그림(活畵)을 그리기 위해서는 '사물을 직접 마주 대하고 참모습을 그려야 한다.'라고도 했다.

조영석은 대상을 있는 대로 묘사하는 사생 실력이 탁월했다. 그가 그린 농부들의 새참 먹는 모습이나 여인들의 바느질 하는 모습 등은 그대로 18세기 풍속화의 한 페이지가 됐다. 그중 〈노승문슬도(老僧捫蝨圖)〉는 큰 느티나무 아래 앉아서 이를 잡는 스님을 묘사한 작품이다.도77 왼손으로 옷자락을 펼치고 오른손은 손가락 두 개를 가지런히 모아 이를 잡는 듯하다. 노승의 자세에 관해서는 해석이 다양한데, 이를 잡기보단 불살생 계율에 따라 털어내는 동작이라는 의견도 있다.

눈동자를 한 곳으로 모아 이를 겨냥하고 있는 모습을 포착한 부분은 그의 관찰과 사생력이 보통을 훨씬 뛰어넘는 경지에 있었음을 말해준다. 조영석의 활동 시기부터 조선에서는 본격적인 풍속화 시대가 열렸다.

조영석이 조선 그림으로는 전무후무한 이 잡는 사람 도상으로 감상자를 즐겁게 해줄 무렵, 서양에서도 같은 소재의 그림이 그려졌다.

이탈리아 화가 주세페 마리아 크레스피(Giuseppe Maria Crespi, 1665-1747)는 침대에 걸터앉은 여인이 속옷의 목 언저리를 늘려 손을 집어넣고 이 잡는 모습을 그렸다. 그는 볼로냐파의 직업 화가로 뒤에 나올 피에트로 롱기의 스승이기도 하다. 크레스피는 이탈리아 바로크 시대의 마지막 화가이자 유명 풍속화가로, 〈이 잡는 여인〉은 그의 대표작이다.도78

그림 속에 풍만한 모습으로 묘사된 여인은 갓난아이의 엄마다. 침대 건너편에 노파 한 사람이 손가락을 입에 물고 있는 아이를 안고 있다. 이 노파는 물 주전자를 들고 밖으로 나가려는 또 다른 여인을 쳐다본다. 그림에는 모두 네 사람이 등장하지만, 바로크 시대 그림답게 흰 침대보 위에 걸터앉은 주홍치마의 여인에게만 조명이 집중되어 있다.

벽지도 제대로 발라져 있지 않은 벽에는 작은 물 항아리와 마늘 다발이 걸려 있다. 조잡한 선반에는 그릇들이 제멋대로 놓여 있다. 계단 위에 열린 문

도78 주세페 마리아 크레스피, <이 잡는 여인>, 1720-30년경, 캔버스에 유채, 55×41cm, 파리 루브르 박물관

틈으로 어렴풋이 들어온 바깥 광선은 장소가 부엌에 달린 반지하 방임을 보여준다. 그의 풍속화 중에는 이처럼 부엌을 소재로 한 것이 많다.

크레스피는 반지하 방을 배경으로 육감적인 여인의 이 잡는 모습을 그렸지만 이 소재를 그린 첫 화가는 아니다. 이보다 앞서 5~60년의 역사가 존재한다. 17세기 들어 시민 사회가 성장한 네덜란드에서는 일상생활을 소재로 한 풍속화 시대가 열리면서 이 잡는 사람도 소재가 됐다. 위생 상태가 나빴던 시대에 이 잡는 모습은 어디서나 흔히 볼 수 있는 광경이었다.

아드리안 반 오스타데(Adriaen Jansz van Ostade)나 안드리에스 디르크즈 보트(Andries Dirksz Both) 같은 네덜란드의 풍속화가들은 빙 둘러앉은 사람들이 윗옷을 벗은 남자의 이를 잡아주는 모습을 그리기도 했다. 프랑스의 조르주 드라 투르도 이 잡는 소재를 다뤘으나, 그는 촛불 앞에서 이 잡는 여인을 마치 기도 드리는 것처럼 종교적 분위기로 표현했다. 스페인 바로크 시대를 대표하는 화가 바르톨로메 에스테반 무리요(Bartolomé Esteban Murillo)만이 따사로운 햇볕이 들어오는 창가에 앉은 거지 소년이 이를 잡는 장면을 현실적으로 그렸다.

그러나 이 잡는 여인이라는 흥미로운 소재를 육감적인 여인의 모습과 결합한 것은 크레스피가 처음이다. 그는 초기에 종교화와 초상화를 그렸다. 그러다가 풍속화를 그리면서부터 이름이 알려졌는데, 인기의 비결은 바로 육감적인 여인의 모습이었다. 그는 피렌체의 여가수에게서 착상을 얻어 침대 모서리에 걸터앉아 이 잡는 여인을 그렸다.

속옷을 헤치고 이를 잡는 젊은 여인은 대단한 화제를 모았다. 그의 이 잡는 여인 그림 가운데 대표작인 이 작품은 런던의 화상 오웬 맥스위니(Owen McSwiney)가 주문한 것이다. 오웬은 영국에 건너간 베네치아 화가 카날레토의 전속 화상이기도 했다.

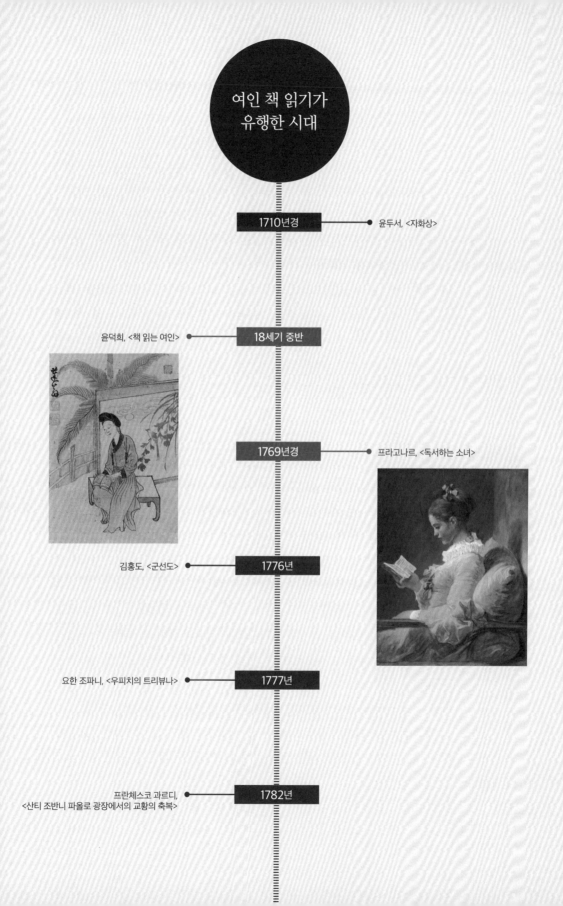

여인 책 읽기가
유행한 시대

1710년경　　●　윤두서, <자화상>

윤덕희, <책 읽는 여인>　●　18세기 중반

1769년경　　●　프라고나르, <독서하는 소녀>

김홍도, <군선도>　●　1776년

요한 조파니, <우피치의 트리뷰나>　●　1777년

프란체스코 과르디,
<산티 조반니 파올로 광장에서의 교황의 축복>　●　1782년

'근래 안방의 부녀자들이 경쟁하는 것 중 능히 기록할 만한 것으로, 오직 패관 소설이 있다. (…) 어떤 사람은 비녀나 팔찌를 팔고 또 어떤 사람은 빚까지 내면 서 앞다투어 책을 빌려 그것으로 긴긴 해를 보낸다.'

이는 정조 때 명재상으로 이름을 떨친 채제공이 쓴 글로, 죽은 첫 번째 부 인이 남긴 책자에 붙인 서문이다. 죽은 부인이 세상 유행과 거리가 먼 현숙한 부인이었음을 강조하면서 당시 여인들 사이에 소설 읽기가 얼마나 크게 유 행하고 있는지를 예로 들었다.

이 글을 쓴 시기는 1750년 전후이다. 그렇지만 여인 독서의 바람은 훨씬 이전부터 시작됐다. 숙종조 문신 조태억의 모친 윤씨 부인은 소설 읽기를 좋 아해 열 권이 넘는 중국 소설 번역본을 직접 베껴서 옆에 두고 읽었다. 문인 조성기의 모친도 다른 사람이 읽어주는 소설을 듣는 것을 아주 좋아했다고 한다. 그래서 그는 어머니가 좋아할 책을 구하기 위해 동분서주한 나머지 직 접 책을 쓰기까지 했다.

조선에서 여인의 독서는 17세기 후반 들어 본격화됐다. 이전까지만 해도 독서는 여성과 무관했다. 책을 읽는 일은 문인 학자나 과거 지망생들의 전유 물이었다. 그렇게 고상했던 독서가 여성들에게까지 내려온 것은 아무 때나 읽고 즐길 수 있는 패관 소설의 등장 때문이다.

패관 소설은 임진왜란을 계기로 조선에 전해졌다. 임진왜란이 일어나기 전, 중국에서는 출판 혁명이 일어났다. 책값이 싸지고 다양한 읽을거리가 나 오면서 독서 인구가 폭발적으로 늘어난 것이다. 이때 민간의 전승, 전설, 역 사 등을 이야기로 꾸민 패관 소설도 크게 유행했다. 임진왜란 때 조선에 온 명나라 장졸들이 이런 소설류를 가지고 와 전장의 휴식 중에 틈틈이 읽었던 모양이다. 그것이 민간에 전해지면서 조선에도 패관 소설류의 창작과 독서 바람이 불게 되었다.

이렇게 여인 독서의 시대가 열렸는데 그와 같은 세태 변화를 그림으로 가 장 잘 보여준 화가가 윤덕희(尹德熙, 1685-1776)이다.도79 그는 자화상으로 유명 한 윤두서의 장남으로, 넉넉한 가산이 있어 평생 책과 그림을 벗하며 지냈

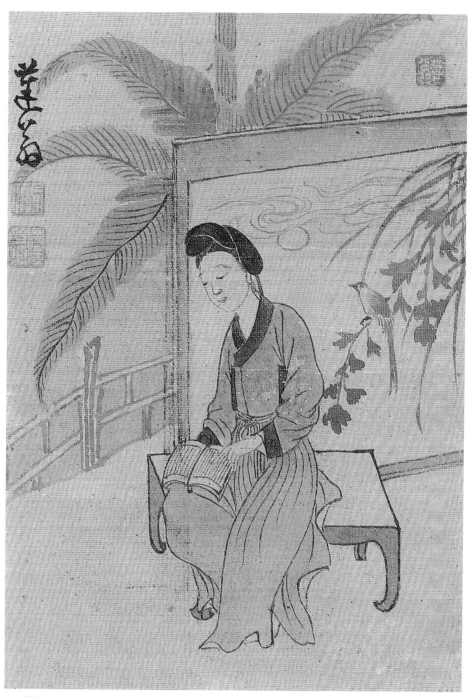

도79 윤덕희, <책 읽는 여인>, 18세기 중반, 종이에 수묵담채, 20×14.3cm, 서울대학교 박물관

다. 그림은 부친에 못 미친다는 말을 듣기는 했으나 다양한 장르를 소화했다.

산수화는 물론이고 고사인물화도 많이 그렸다. 그가 그린 인물은 중국 화보를 기초로 한 것이어서 대부분 중국 복장을 갖추고 있다. 그런데 〈책 읽는 여인〉은 당시 조선 여인들의 평상복 차림이다. 여인의 남색 저고리는 깃과 소매, 그리고 곁마기에 다른 천을 댄 삼회장저고리이다. 다리(加髢)를 얹은 고계(高髻) 머리와 치마를 묶은 허리띠는 사대부집 여인들의 전형적인 차림이다.

윤덕희는 화보로 그림을 배웠지만 빚을 내서라도 책을 빌려보는 여인 독서의 유행을 누구보다 정확하게 파악하고 먼저 그렸다.

서양에서는 책 읽는 여인이 매우 일찍부터 소재로 사용되었다. 수태고지 속 성모 마리아는 성서를 읽던 중에 천사 가브리엘을 맞이하는 모습으로 표현하는 게 보통이다. 막달라 마리아도 르네상스 직전까지는 성무일과서를 펴놓고 신앙생활에 열중하는 모습으로 그려졌다. 또 로마 황제의 박해를 받아 죽은 알렉산드리아의 성 카타니아 역시 책을 읽거나 이를 지니고 있다.

이런 종교적 소재를 제외하고 여인의 독서가 그림 소재가 된 것은 18세기 들어서이다. 프랑스의 18세기는 계몽 시대였지만 다른 한편으로는 재능 있고 센스 있는 귀부인들이 주도한 살롱의 시대이기도 했다. 살롱 여주인들은 철학자, 문인, 과학자들과 대등하게 얘기를 나눌 정도로 총명하고 지적 수준이 높았다. 그녀들은 가문과 상속을 위한 정략결혼이 일반적이었던 시대에 이들 지적 엘리트들과 만나면서 자유연애라는 달콤한 사랑의 문화를 즐기기도 했다.

우아하고 즐거운 놀이로서의 연애는 사회에도 유행했다. 장 오노레 프라고나르(Jean-Honoré Fragonard, 1732-1806)는 이런 양식화된 연애 이야기 '갈랑트리(galanterie)'를 전문적으로 그려 인기를 끈 화가다. 그의 대표작은 큰 치마폭을 펄럭이며 그네를 타는 연인을 묘한 눈길로 바라보는 바람둥이를 그린 〈그네〉다.도80

그는 가죽 장갑 제조 장인의 아들로 태어나 20살 때 로마 상을 받으면서 두각을 나타냈다. 로마에서 5년을 보낸 뒤 돌아와, 루이 15세 궁정에서 벌어

지는 갈랑트리를 무대 같은 배경과 연극적인 포즈의 인물로 아름답게 그려 큰 인기를 끌었다. 〈그네〉는 인기 절정의 시절에 제작한 작품이다.

아름다운 연애라고는 하지만 한 꺼풀 벗겨내면 진심이라고는 찾아볼 수 없는 물질적이고 육체적인 사랑에 불과하다. 이에 백과사전파를 대표하는 디드로는 프라고나르의 그림을 가리켜 경박하다고 여러 번 비난했다.

이 무렵 모든 게 연애지상주의로 귀결되는 것처럼 보였지만 실은 그렇지도 않았다. 백과사전파의 활동에서 알 수 있듯 지식과 교양을 중시하던 계몽주의 시대였고 여성들도 독서에 몰두했다. 더욱이 18세기 파리는 소설의 시대라고 할 만큼 많은 소설이 쏟아져 나왔다. 몽테스키외나 루소 같은 철학자도 자신의 철학을 소설로 썼다. 또 연애에 부수되는 악

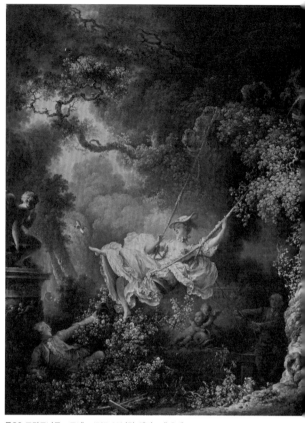

도80 프라고나르, <그네>, 1767-68년경, 캔버스에 유채, 81×64.2cm, 런던 월라스 갤러리

당을 테마로 한 소설도 인기가 높았다. 당시 여성들이 읽었던 장르는 대부분 소설이었다.

독서하는 교양 있는 여성은 프라고나르의 눈에도 들어왔던 모양이다. 1769년경에 제작한 〈독서하는 소녀〉는 한 소녀가 정숙하게 앉아 책을 읽는 장면의 그림이다.도81 이 소재는 인기가 높았던지 몇 년 뒤에도 되풀이해 그렸다.

프라고나르 이전에 글 읽는 여성을 화폭에 담은 작품이 있었으나, 베르메르 그림 속 여인들이 읽은 것은 연애편지였다.

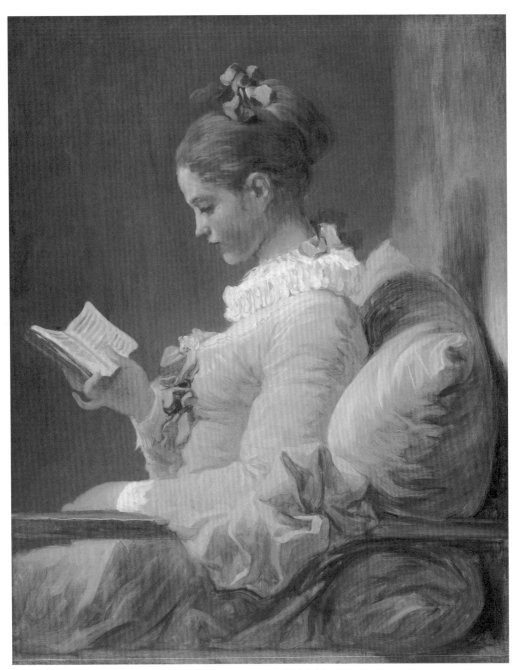

도81 프라고나르, <독서하는 소녀>, 1769년경, 캔버스에 유채, 81.1×64.9cm, 워싱턴 내셔널 갤러리

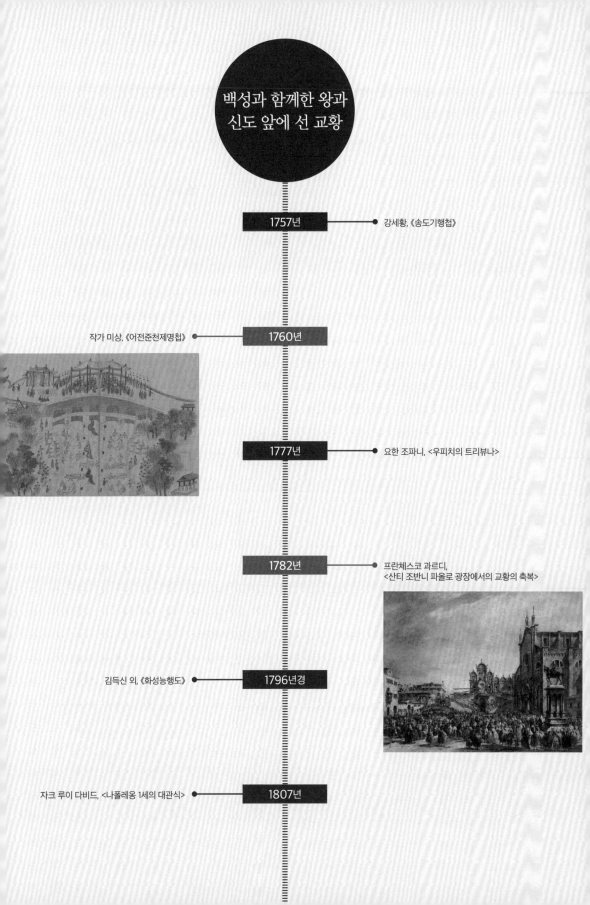

백성과 함께한 왕과 신도 앞에 선 교황

1757년 ● 강세황, 《송도기행첩》

작가 미상, 《어전준천제명첩》 ● **1760년**

1777년 ● 요한 조파니, <우피치의 트리뷰나>

1782년 ● 프란체스코 과르디,
<산티 조반니 파올로 광장에서의 교황의 축복>

김득신 외, 《화성능행도》 ● **1796년경**

자크 루이 다비드, <나폴레옹 1세의 대관식> ● **1807년**

조선의 왕은 몰래 민간을 돌아다니기를 즐겼다. 호위무사 몇을 대동한 미행(微行)에는 사회 실상을 직접 살펴보려는 목적이 있었다. 일부는 민간의 풍류를 즐길 심산이기도 했다. 세종·효종·숙종·정조 등이 통치를 위한 미행을 자주 했다.

미행 이외에도 왕이 궁궐 밖으로 행차한 공식 행사는 많았지만, 그림으로 남긴 사례는 거의 없다. 그보다는 궁궐 안에서의 행사가 궁중행사도의 큰 비중을 차지한다. 몇 안 되는 궁궐 밖 행사의 대표적인 작품으로는 정조 시기의《화성능행도》를 꼽을 수 있다. 그 이전에는 청계천 준설 사업 현장에 행차한 영조의 모습을 담은《어전준천제명첩(御前濬川題名帖)》이 거의 유일하다.

청계천 바닥을 파내는 준설 공사는 1760년에 이뤄졌다. 영조는 일찍부터 이 사업에 큰 관심을 보였다. 당시 한양 한복판을 흐르는 청계천은 문제가 많았다. 식수원 겸 빨래터이자 하수 배출 수로로도 사용했는데, 인구가 급증하면서 문제가 생긴 것이다. 한양의 인구는 1648년에 9만 5천여 명이었던 것이 영조 때인 1747년에는 두 배인 18만 2천여 명으로 늘어나 있었다. 생활 인구가 늘었음에도 준설과 같은 관리가 뒤따르지 않아 적은 비에도 자주 범람했고, 아무렇게나 버려진 오물로 인해 쉽게 전염병이 발생했다.

실록에는 1754년에 왕이 청계천으로 나가 백성들에게 직접 준설 의향을 물었다고 했다. 오랜 준비 작업 끝에 1760년 2월 18일 공사를 시작해, 두 달이 조금 안 된 4월 15일에 끝냈다. 하루에 3천 8백여 명, 연인원 21만 5천여 명이나 동원된 보기 드문 대역사였다.

《어전준천제명첩》은 이 대역사를 그림으로 기록한 것이다. 영조가 직접 화첩 이름을 썼지만, 궁중이 주도한 공식 기록화는 아니다. 계회도처럼 사업에 참여했던 관료들이 제작해 나눠 가진 첩(帖)이다.

내지에는 영조가 공사 현장에 행차한 모습을 비롯해 공사에 참여한 관리와 장졸들에게 연회를 베푼 장면 등이 그려져 있다. 첫 번째 그림인〈수문상친림관역도(水門上親臨觀役圖)〉는 공사 막바지에 오간수문에서 진행된 준설 공사장에 영조가 친히 행차해 살펴본 장면이다.도82-1 이날은 4월 9일로, 날씨는 비를 뿌리면서 바람이 몹시 불었다. 내의원을 비롯한 신하들이 행차를 말렸

도82-1 작가 미상, <수문상친림관역도>, 《어전준천제명첩》, 1760년, 비단에 수묵채색, 34.2×22cm, 부산광역시립박물관

지만, 영조는 여덟 명이 어깨에 메는 보련을 타고 친히 오간수문을 방문했다.

준설 작업장에는 큰 소 네 마리가 동원돼 써레로 바닥을 파헤쳤다. 그 주변에는 3인 1조가 된 12개 가래꾼 팀이 바닥 흙을 개천 위로 퍼 올리는 중이다. 퍼 올린 흙은 개천가에 쌓아두었다. 영조는 수문 위에 임시로 세운 장막 안에서 이를 지켜봤는데, 여느 궁중행사도처럼 어의(御椅)로 왕을 표현했다.

그런데 이 그림에는 다른 궁중행사도에는 쉽게 찾아볼 수 없는 백성들의 모습이 다수 등장한다.도82-2 이들은 청계천 뚝에 올라 왕과 나란히 근심거리인 청계천의 준설 공사를 지켜보고 있다. 그런 면에서 《어전준천제명첩》은

도82-2 〈수문상친림관역도〉(부분)

백성과 함께 즐기고 슬퍼한다는 조선의 최고 통치 이념인 여민동락(與民同樂)의 현장을 그렸다고 할 수 있다.

서양에서 왕은 조선과 달리 직접적인 인물상으로 묘사되었다. 그렇지만 시민들과 스스럼없이 어울린 그림은 찾기 쉽지 않다. 대신 왕 이상의 권위를 가졌던 교황이 시민들에게 축복을 내리는 장면을 담은 작품이 있다.

당시 베네치아는 그랜드 투어 여행객들을 상대로 그림을 그려서 파는 화가들이 여럿 활동하고 있었다. 프란체스코 과르디(Francesco Guardi, 1712-1793)도 그중 한 사람이었다. 직업 화가 집안에서 태어난 그는 만년에 베네치아를 대표하는 화가로 명성을 날렸다. 가벼운 터치로 분위기를 살려내는 과르디의 묘사법은 후대에 인상파의 선구라는 평가도 받았다. 이런 솜씨는 만년에도 녹슬지 않았던 모양이다. 1782년 봄, 교황 피우스 6세가 베네치아를 방문했을 때 의회는 그에게 기념화 제작을 위촉했다. 이때 그린 4점 중 하나가 〈산

도83 프란체스코 과르디, <산티 조반니 파올로 광장에서의 교황의 축복>, 1782년, 캔버스에 유채, 64×81cm, 옥스퍼드 애쉬몰리언 박물관

티 조반니 파올로 광장에서의 교황의 축복)이다.도83

　피우스 6세는 원래 추기경 비서였다. 일솜씨가 뛰어나 교황 비서로 발탁되어 3명의 교황을 모신 뒤에 추기경을 거쳐 마침내 교황의 자리에까지 올랐다. 프랑스 혁명을 전후한 격동기에 가톨릭교회를 이끌며 분주하게 노력했지만, 만년에는 로마에 진군한 프랑스군에 붙잡혀 끝내 풀려나지 못하고 죽고 말았다.

　피우스 6세가 베네치아를 찾은 것은 이보다 훨씬 이전이다. 방문 당시 베네치아 최고 수반 파올로 레니에르에게 이례적으로 큰 환대를 받았다. 베네치아 시민들은 자부심이 대단해 자신들은 베네치아인이고 그리스도 교도일

뿐이라며 교황의 권위를 그다지 인정하지 않았다. 이는 오랜 전통으로, 반종교 개혁 때 이단 심문을 피해 도망간 사람들이 으레 가는 곳이 베네치아일 만큼 상징성이 컸다. 그로 인해 몇몇 교황은 다른 곳에서는 교황이지만 베네치아에서는 아니라는 식의 불평을 털어놓기도 했다. 그런 베네치아에서 환대를 받은 피우스 6세는 출발을 늦추고 시민들에게 축복을 내리는 행사를 개최했다. 원래 산마르코 광장에서 할 예정이었으나 행사를 위해 광장 노점상들을 철거해야 했으므로 부득이 장소를 산티 조반니 파올로 광장으로 옮겼다.

광장은 산마르코 교회와 무라노섬행 선착장의 중간쯤에 위치해 있었다. 그림을 보면 산마르코 동신회 건물과 산티 조반니 파올로 성당이 직각으로 마주 보고 있다. 성당 오른쪽에는 15세기 베네치아의 용병 대장 바르톨로메오 콜레오니의 기마상이 높이 세워져 있다.

이 행사를 위해 동신회 건물 앞에 마름모꼴로 된 높은 계단을 갖춘 대형 목조 가건물이 세워졌다. 교황은 1782년 5월 19일 아침 이곳에 모인 베네치아 시민들에게 축복을 내려주었다. 그림 속에는 화려한 옷차림의 남녀가 다리 위까지 가득 그려져 있다. 가건물 꼭대기에 교황인 듯한 인물이 보이지만 과르디의 가볍고 빠른 터치에 묻혀 누구인지 거의 확인이 불가능하다. 교황이 신도들과 나란히 한 장소에서 교류하는 장면을 그린 이 그림은 인기가 높았던지 나중에 가건물만 소재로 한 형식이 여러 점 제작되었다.

새로운 취향을
따른 화려하고
아름다운 세계

윤두서, <자화상> ● ▮ 1710년경

▮ 1720년대 전반 ● 얀 반 하위섬, <꽃과 과일>

장 바티스트 시메옹 샤르댕, <파이프와 저그> ● ▮ 1737년경

심사정, <연지쌍압도> ● ▮ 1760년

▮ 1777년 ● 요한 조파니, <우피치의 트리뷰나>

한 여름날 연못에 가득 핀 연꽃과 유유히 헤엄치는 오리 한 쌍이 더없이 아름답다.도84 치밀한 묘사도 그렇지만 채색 사용이 절묘하다. 암놈 청둥오리의 색색의 깃털 표현은 섬세하기 이를 데 없다. 연 봉오리의 꽃잎을 보면 흰색에서 연분홍으로 점차 짙어지는 모습까지 놓치지 않았다. 단색과 거친 필치가 먼저 떠오르는 조선 그림에 비추면 매우 색다른 세계다. 지극히 화려하면서도 장식적이다.

〈연지쌍압도(蓮池雙鴨圖)〉가 제작될 무렵, 그림을 보는 사람들의 눈이 달라지기 시작했다. 여전히 유교의 엄격한 자기 수양과 절제가 사회의 중심 덕목이었지만, 밖에서 불어오는 바람에 편승해 새로운 생각이 싹트고 있었다. 개인적 취향이나 감정의 가치를 인정하는 이른바 기호와 취미의 시대가 열리고 있었던 것이다.

이는 명말 청초에 시작된 중국 문인들의 교양주의가 전해진 현상과 관련이 깊다. 과거에는 취미와 관련된 일이나 미적인 일에 감정을 쏟아붓는 것은 정신적인 낭비 내지는 소모라고 여겼다. 그러나 시대가 바뀌면서 그와 같은 일도 학문 수련과 무관하지 않다고 여기게 됐다. 삶을 더욱 고상하고 윤택하게 만들어주는 교양과 사교에 연관된다고 생각하기 시작한 것이다.

심사정(沈師正, 1707-1769)이 활동하던 시대는 이런 주장과 생각을 담은 중국발 정보가 과거와는 비교할 수 없을 정도로 많은 양과 질로 조선에 전해지고 있었다. 심사정은 그 중심에 서서 주변의 역관, 독서광들을 통해 특히 그림에 관한 지식과 정보를 누구보다 속히 접했다. 뿐만 아니라 그는 누구보다 빠르게 새로운 영향을 자기 것으로 만들 줄 아는 능력이 있었다. 보고 배운 바를 원본 이상으로 그려낼 수 있는 선천적인 필력, 구성력, 상상력을 갖춘 덕분이다.

〈연지쌍압도〉 역시 원본이 있었다. 심사정이 쓴 화제에 따르면 중국 화가 장정석의 그림을 보고 그렸다고 한다. 장정석은 청나라 초기의 문인 겸 화가이다.

18세기를 대표하는 심사정은 그림 애호가를 상대로 작품을 제작해 팔았던 직업 화가다. 원래는 번듯한 양반 가문 출신이었으나 조부가 역모에 연루되

면서 집안이 몰락했다. 이에 관직에 오
르지 못하고 화가가 되었다.

그의 그림 중에서 특히 인기 높았던
것은 아름답고 화사한 화조화였다. 화
조화는 경제 발전과 여유로 인해 그림
수요가 늘면서 새로 주목을 받은 장르
였다. 그래서 많은 화가가 화조화를 제
작했으나 대부분 관습대로 화보를 보
고 그리는 데 그쳤다.

심사정 역시 중국에서 들어온 화보
를 바탕으로 그림을 배웠다. 그러나 그
는 한발 더 나아가 자기 눈으로 본 꽃
과 새·풀·나무·돌을 화폭에 더했
다. 말하자면 중국 화보나 원화의 권위
를 빌리는 한편, 감상자의 눈을 자극하
는 실제의 묘사와 채색을 더해 자기만
의 세계를 펼친 것이다. 그렇게 심사정
은 당대를 대표하는 최고의 화조화가
가 됐다.

서양에서 꽃과 새를 그린 역사는 의
외로 깊다. 로마 국립박물관에는 기원
전 20년경 빌라 리비아의 정원에 그려
진 프레스코화가 그대로 보존돼 있다.
여기에는 정교한 필치로 정원 가득 꽃
과 나무, 그리고 지저귀는 새의 모습이
그려져 있다. 하지만 이 전통은 중세로
접어들면서 완전히 사라졌다.

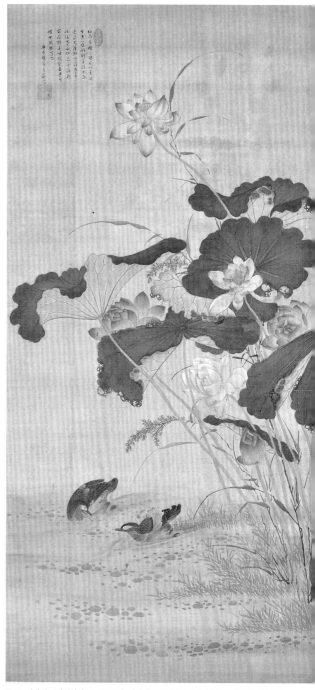

도84 심사정, <연지쌍압도>, 1760년, 비단에 수묵채색, 142.3×72.5cm, 삼성미술관 리움

도85 얀 반 하위섬, <꽃과 과일>, 1720년대 전반, 나무판에 유채, 79.9×59.5cm,
런던 월라스 갤러리

이 때문에 화조화와 일대일로 대응하는 서양화 장르를 찾기가 쉽지 않다. 굳이 찾자면 정물화가 비슷하다. 서양의 정물화에는 테이블 가득 닭·오리·토끼·생선 등을 그린 부엌 정물화부터 접시·컵·쟁반 같은 부엌세간을 그린 것까지 소재가 다양하다. 그 중에 꽃과 과일만을 화면에 꽉 차게 그린 정물화도 있다.

얀 반 하위섬(Jan van Huysum, 1682-1749)은 심사정보다 조금 앞선 시기에 이런 그림으로 네덜란드에서 이름을 날렸다.도85 암스테르담의 직업 화가 집안에서 태어난 그는 할아버지, 아버지, 형, 그리고 딸까지 모두 화가였다. 이들의 특기는 꽃과 과일 정물화였다.

정물화는 하위섬의 할아버지가 활동한 16세기 들어서 비로소 하나의 장르로 인정됐다. 당시 정물화의 지위는 매우 낮아 이를 그리는 화가들은 생계를 위해 묘사력을 발휘하는 데 매달렸다. 이 시기에 발전하던 유화 기법은 묘사력 증진에 큰 도움이 됐다. 프레스코와 달리 유화 물감은 여러 번 되풀이해서 그릴 수 있었기 때문이다. 정물화가들은 이런 이점을 살려 사실보다 더 사실 같아 보이는 일루젼의 세계를 구현해 실력을 인정받고자 했다.

꽃 그림 정물화의 개척자는 하위섬보다 백 년 정도 앞선 대(大) 얀 브뤼헐

(Jan Brueghel the Elder)이다. 그는 농민풍속화로 유명한 대 피터르 브뤼헐의 둘째 아들이다. 얀 브뤼헐은 새로운 장르를 정착시켰을 뿐만 아니라 정물화가의 지위를 결정적으로 끌어올렸다. 그는 자신을 후원하던 밀라노 대주교에게 보낸 편지에서 정물화를 그리는 데도 역사화나 종교화 못지않게 시간이 걸린다고 했다. 또한 '꽃을 잘 그리기 위해서 꽃이 필 때까지 진중하게 기다려야 하고, 진귀한 꽃을 그리기 위해서는 먼 곳까지 여행해야만 한다.'라고 하면서 정물화가 녹록지 않은 작업임을 어필했다.

하위섬은 이렇게 얀 브뤼헐이 닦아놓은 길 위에서 당시 늘어난 시민 사회의 정물화 수요를 마음껏 누렸다. 정물화는 태생적으로 역사화나 종교화와 달리 상징이나 은유를 담기 어려워 실력만이 구별 기준이 됐다.

하위섬의 그림은 배경을 어둡게 처리해 귀족적인 분위기를 살린 것이 특징이다. 여기에 화사한 꽃과 과일을 듬뿍 늘어놓아 고대의 풍요로운 장면을 표현했다. 그는 마치 인공조명을 비춰 광택을 살린 것처럼 이들 소재를 밝고 화사하게 그렸다. 이러한 자신만의 비법을 감추기 위해 그는 평생 제자를 두지 않았으며, 작업할 때는 스튜디오 문을 잠그고 혼자 들어갔다고 한다.

후대 사람들까지 감탄하는 실제보다 더 사실적인 하위섬의 정물화는 개성적인 기술이 요구되는 시대가 만들어낸 결과라고 할 수 있다.

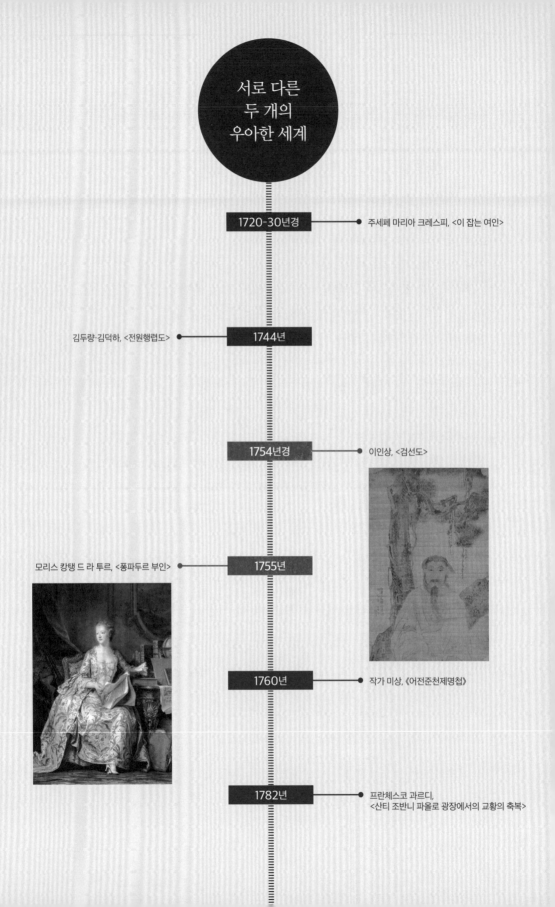

서로 다른
두 개의
우아한 세계

1720-30년경 ● 주세페 마리아 크레스피, <이 잡는 여인>

김두량·김덕하, <전원행렵도> ● 1744년

1754년경 ● 이인상, <검선도>

모리스 캉탱 드 라 투르, <퐁파두르 부인> ● 1755년

1760년 ● 작가 미상, 《어전준천제명첩》

1782년 ● 프란체스코 과르디,
 <산티 조반니 파올로 광장에서의 교황의 축복>

그림은 자세히 보는 게 중요하다고 전문가들 대부분이 말한다. 〈검선도(劍僊圖)〉도 들여다보면 의외의 지점들이 발견된다. 도86 문인 화가 이인상(李麟祥, 1710-1760)이 그린 이 그림은 한때 '송하인물도'라고 불렸다. 두건을 쓴 인물이 소나무 아래에 앉아 있으므로 틀린 말은 아니다. 하지만 그는 단순한 인물이 아니다.

수건처럼 얹혀 있는 푸른 두건도 인상적이지만 짙은 눈썹에 한 올 한 올 그린 인물의 구레나룻과 수염이 유난히 눈에 띈다. 구레나룻은 머리카락처럼 길게 자라 심상치 않아 보인다. 마치 바람에 흩날리는 것처럼 보이는데, 이 점이 포인트이다.

머리 위로 드리워진 덩굴은 꼼짝하지 않고 직선으로 내려와 있다. 이는 곧 소나무 숲속의 바람이 멎은 상태임을 의미하는데, 그와 관계없이 두건과 구레나룻, 수염은 휘날리고 있다. 이는 부처님의 몸에서 기(氣)가 뻗어 나오는 모습을 들쳐 올라간 옷자락으로 표현한 것과 비슷한 맥락 같다. 구레나룻을 흩날린 원인이 기든 바람이든, 비범한 인물이라는 것만은 확실하다.

아래쪽 소나무 줄기가 굽은 곳에 칼 손잡이가 보인다. 날도 조금 보여 검을 땅에 꽂아놓았음을 알 수 있다. 이 검은 인물의 정체를 밝혀주는 일종의 열쇠다. 검과 연관시키면 인물은 검선 여동빈으로 볼 수 있다. 당나라 시기의 과거 수험생이었던 여동빈은 수련을 거쳐 신선이 된 인물이다.

문인 화가의 그림은 일반적으로 그린 사람의 처지 내지는 심경과 연결지어 해석한다. 〈검선도〉도 마찬가지이다. 이인상은 구부러지기보다 꺾이기를 바랄 정도로 강직했고 원칙을 앞세운 사람이었다. 당파가 다른 사람을 보면 인사조차 나누지 않았다. 중년 들어 하루 중 일정한 시간을 내 주역을 읽기로 다짐을 한 뒤로는 한 번도 어긴 적이 없다. 그림에도 그 같은 기운이 그대로 드러나 있어 까다로운 감식안의 김정희도 '만일 시험 삼아 그림에서 문자기(文字氣)를 찾아보고자 한다면 이인상 그림을 보면 된다.'라고 했다.

〈검선도〉에도 이인상의 기개가 투영돼 있다고 할 수 있다. 세상의 명예와 이익을 초개처럼 여기는 신선같이 높고 고상한 이상을 꿈꾸는 한편, 삿된 것을 단칼에 베어버리고 정의를 바로잡는 검의 위력을 신봉하는 생각이 담긴

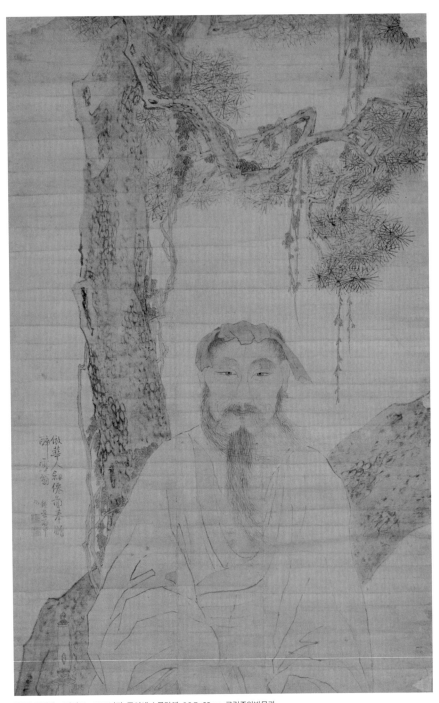

도86 이인상, <검선도>, 1754년경, 종이에 수묵담채, 96.7×62cm, 국립중앙박물관

것처럼 보인다.

서얼 출신인 그는 일찍 대과를 포기했다. 하급 관직을 전전한 끝에 두 번 지방관으로 나간 게 관료 생활의 전부이다. 40대 초반에 음죽 부근의 설성으로 일찍 은퇴했는데, 이 그림은 그 무렵의 것으로 전한다. 청운의 꿈과 포부는 이미 지나간 옛일이 되었으나 이상과 기개는 여전히 버릴 수 없다는 그의 삶의 태도가 그대로 반영된 듯하다.

이인상이 여동빈을 그릴 무렵 서양에서는 이상이 아닌 현실의 여인 초상이 그려졌다. 그녀의 이름은 잔 앙투아네트 푸아송(Jeanne-Antoinette Poisson)으로 나중에 퐁파두르 후작 부인이 된 여인이다. 아름다운 미모의 이 여인은 루이 15세의 공첩, 즉 공개된 애첩이었다. 부르주아 은행가의 딸로 태어난 그녀는 어려서부터 총명했다. 20살에 징세 청부인과 결혼했고 이후 파리 사교계에 출입하면서 루이 15세의 눈에 들어 그의 애첩이 됐다.

총명한 그녀는 호색하지만 내성적인 루이 15세를 대신해 프랑스 정치에도 깊이 관여했다. 앙숙인 오스트리아와의 외교 관계를 정상으로 이끈 것은 그녀의 대표적인 공로이다. 정치 이외에도 그녀는 18세기 프랑스 문화 전반에 큰 자취를 남겼다.

우아하고 세련되면서 화려한 장식을 모토로 하는 로코코 시대가 본격적으로 열린 것은 이 시기의 일이다. 퐁파두르 후작 부인은 세브르에 도자 공방을 세우는 데 적극적으로 나서 프랑스 왕립도자기의 전통을 수립하기도 했다. 살롱을 열어 볼테르, 디드로, 퐁트넬 등과 같은 백과사전파 학자들과 교류하며 이들을 후원한 일도 빼놓을 수 없다.

이렇게 다방면으로 활동한 그녀는 초상화 모델이 되는 일을 꺼리지 않았다. 18세기 초반 프랑스에서는 귀부인들도 초상화를 즐겨 제작했는데, 얇은 옷을 걸친 신화 속의 여신처럼 그리는 게 유행이었다. 초상화가 중에는 나이 들고 뚱뚱한 여인들을 아름다운 여신으로 묘사하는 데 탁월한 능력을 발휘해 인기를 끈 사람도 있었다. 18세기 중반에는 이런 어색한 유행이 지나고 일상생활 속 평상복 차림의 귀부인 모습이 인기를 끌었다.

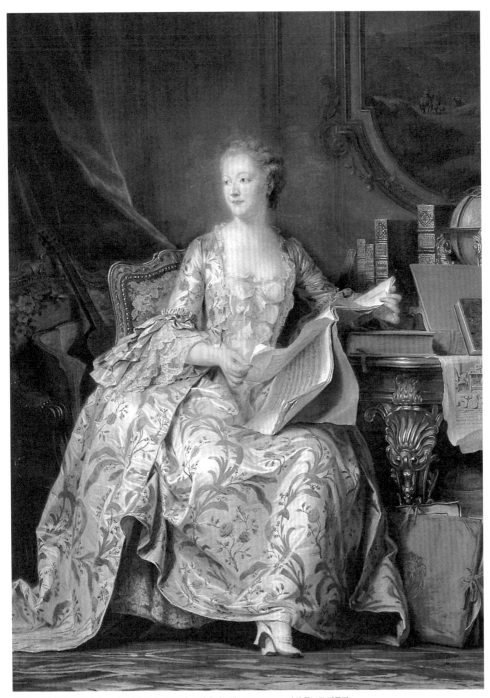

도87 모리스 캉탱 드 라 투르, <퐁파두르 부인>, 1755년, 종이에 파스텔, 177.5×131cm, 파리 루브르 박물관

생전에 20점에 달하는 초상화를 남긴 퐁파두르 후작 부인이 초상화에 흥미를 보인 것은 이 무렵부터였다. 당시 그녀는 국왕의 총애 따위에 연연하지 않고 사교 생활과 문화 활동에 치중하고 있었다. 그녀의 초상을 가장 많이 제작한 화가는 로코코 시대의 최고 인기 화가였던 프랑수아 부셰로, 9점이나 그렸다.

이외에 당대 최고의 초상화가로 손꼽힌 모리스 캉탱 드 라 투르(Maurice Quentin de La Tour, 1704-1788)도 3점을 그렸다. 드 라 투르는 베네치아의 한 여류 화가가 파스텔 그림으로 성공하는 것을 보고 파스텔에 전념한 화가이기도 하다. 경쾌한 표현 속에 정확한 성격 묘사가 탁월해 루이 15세를 비롯해 볼테르, 루소 등의 초상화를 그렸으며 1750년에는 왕실 초상화가로 발탁되기도 했다.

단정히 의자에 앉아 악보를 펼치고 있는 퐁파두르 후작 부인의 초상화는 일설에 의하면 완성하는 데 3년이 걸렸다고 한다.도87 이 작품은 그해 열린 살롱전에 출품돼 큰 호평을 받았다. 후작 부인 역시 그림 속 포즈를 매우 마음에 들어 했다. 부셰도 뒤질세라 같은 포즈의 초상화를 여러 점 제작했는데, 악보 대신 책을 보는 모습으로 그렸다. 부인은 이 모습에 만족해 나중에 비슷한 포즈로 2점을 더 제작했다.

퐁파두르 후작 부인은 평소에 독서를 좋아했다고 한다. 이는 드 라 투르의 초상화에서 책상 위에 꽂혀 있는『법의 정신(De l'Esprit des Lois)』,『에밀(Emile ou De l'éducation)』,『백과전서(Encyclopédie)』등의 책을 통해서도 알 수 있다. 실제로 그녀가 죽은 뒤에 열린 소장품 경매에는 책만 3천여 권이 나왔다고 한다.

여행 시대의
새 기법과
인기 레퍼토리

카날레토, <그랑 카날 입구> ● **1730년경**

1734년경 ● 조반니 파올로 파니니, <판테온>

피에트로 롱기, <코뿔소 클라라> ● **1751년경**

강세황, 《송도기행첩》 ● **1757년**

1777년 ● 요한 조파니, <우피치의 트리뷰나>

1795년경 ● 이인문, <낙타>

18세기가 되면 조선은 가히 여행의 시대라고 할 만큼 많은 사람이 여행길에 나섰다. 이전만 해도 여행은 극소수의 사람들에게만 주어진 기회였다. 관리가 되어 지방에 부임하거나 공무 출장이 아니면 여행은 꿈꾸기 힘들었다. 이들 외에 과거 시험 지망생과 장사꾼 정도가 있었다. 여행에 자유로운 이들은 승려, 떠돌이 연희패뿐이었다.

　그러다가 17세기 후반부터 명말 사대부들의 여행 붐이 전해지면서 조선에도 여행의 시대가 본격적으로 열렸다. 여행과 관련된 견문과 풍류 또한 문인 교양으로 여겨지면서 형편이 닿건 안 닿건 모두 여행길에 올랐다.

　앞서 소개한 이인상은 낮은 관직에 넉넉지 않은 생활이었지만 제법 많은 여행을 했다. 26살 때 친구와 함께 영남 일대를 여행한 것을 시작으로 금강산과 해금강, 경기도 여주, 충주 수안보, 문경, 보은, 부산 해운대, 통도사와 경주까지, 거의 이삼 년 걸러 한 번씩 여행했다.

　18세기를 대표하는 문인 화가이자 비평가인 강세황(姜世晃, 1713-1791)도 여행을 자주 다닌 편이다. 김홍도의 스승으로 알려진 그는 당시 화단을 이끈 미술계의 거물이었다. 젊었을 적에 집안이 기울어 안산으로 내려가 궁핍하게 살았기 때문에 그의 장거리 여행은 대부분 중년 이후에 이뤄졌다. 45살 때 개성을 여행한 것을 시작으로 47살에 재차 개성을 방문했고, 부안 현감이 된 아들의 초청으로 58살 때 부안, 격포 일대를 돌아다녔다. 또 72살의 노령임에도 불구하고 건륭제의 천수연에 참가하기 위해 북경까지 가기도 했다. 금강산은 회양부사가 된 큰아들 덕에 만년인 76살 때 여행했다.

　동기창풍의 글씨를 잘 썼고 그림에 능했던 그는 가는 데마다 여행기를 짓고 그림을 그려 화첩으로 남겼다. 《송도기행첩(松都紀行帖)》은 첫 번째 개성 여행 때 그린 기행화첩이다. 이는 집안끼리 알고 지내던 개성유수의 초청으로 이뤄졌다. 화첩에는 개성 시가지와 명승지 외에 개성유수의 관할 건물 등이 그려져 있으며 각각 간단한 내력과 감상이 적혀 있다.

　그중 한 폭인 〈영통동구(靈通洞口)〉는 송도 북쪽에 큰 바위로 이름이 난 계곡을 찾아가 그린 것이다. 도88 '영통 계곡 입구에 흩어져 있는 바위는 웅장한 데다 집채만 하고 푸른 이끼가 잔뜩 끼어 보는 사람을 놀라게 한다.'라고 썼

도88 강세황, <영통동구>, 《송도기행첩》, 1757년, 종이에 수묵담채, 32.9×53.5cm, 국립중앙박물관

다. 커다란 바위들이 인상적인데, 번지기 기법을 써서 푸른 이끼를 표현하고 검은 먹을 곁들여 입체감을 살렸다. 바위 사이로 나귀를 타고 가는 여행객을 조그맣게 그려 넣었다.

문인 화가들은 실제 경치를 그리다 잘못되면 지도처럼 보인다고 해서 즐겨 그리지 않았다. 그러다 정선이 회화적 과장법을 개발해 지도와 다른 분위기의 그림을 구현하는 데 성공한 뒤로 많은 사람이 이를 따랐다. 강세황역시 정선식의 과장법을 사용했다. 여기에 수채화 같은 번지기 기법으로 음영을 넣었는데, 이러한 색채 원근법은 당시로서는 전혀 볼 수 없었던 참신한 시도였다.

강세황은 알아주는 중국통이었다. 이런 시도는 아마도 북경에서 전해진 새로운 경향으로 보인다. 아쉽게도 정선의 기법과 달리 아무도 관심을 보이지 않아 곧장 소리 없이 사라지고 말았다. 그렇지만 《송도기행첩》이 여행 붐 시대를 대표하는 기행화첩 중 하나임은 부정할 수 없다.

서양에서도 18세기는 여행의 시대였다. 마차·여인숙·호텔·식당 등이 여행객을 위해 새로 등장해 성황을 이루었고 수많은 여행기가 쏟아져 나왔다. 이 시대에 여행의 흥미를 더한 것으로는 골동 붐이 있었다. 1738년에 나폴리 부근의 헤르쿨레니움(Herculaneum) 발굴에 이어 1748년에 폼페이 유적이 발굴되면서 유럽은 고대 로마 열기와 골동 붐에 휩싸였다.

보통 로마에서 끝나던 이탈리아 여행은 나폴리와 폼페이, 그리고 시칠리아까지 이어졌다. 로마에서는 고대의 명소와 유적지를 찾는 발걸음이 잦아졌다. 사람들은 앤티쿼리안(antiquarian)이라는 골동 전문가를 앞세워 고대 유물을 구매했는데 이는 나중에 컬렉션 시대의 개막으로 이어졌다.

골동 붐에 편승해 고대 로마의 폐허를 그린 풍경화도 여행객들에게 인기를 끌었다. 이를 그린 화가 중에는 조반니 파올로 파니니(Giovanni Paolo Panini, 1691-1765)도 있었다. 그는 밀라노 인근의 피아첸차 출신으로 21살 때 로마로 나와 처음에는 실내 장식업에 종사했다. 그러다가 고대 로마의 경관 그림을 그리게 되면서 인기를 끌었다.

골동 수집 시대답게 그는 특별한 소재를 개발했다. 바로 그림이 잔뜩 걸려 있는 화랑 자체를 소재로 삼은 것이다. 여기에 고대 로마의 경관 그림도 수십 점 그려 넣어 큰 인기를 끌었다. 선호도가 높았던 또 다른 주제로는 판테온이 있다.도89 인테리어 사업을 할 때 그는 교회로 쓰이던 판테온의 실내 장식을 한 적이 있었다.

판테온은 원래 고대 로마 신들을 모신 만신전이다. 기원전 25년에 세워졌으나 곧 화재를 당해 하드리아누스 황제 때인 서기 126년경에 재건됐다. 성당이 된 것은 607년 이후이다. 판테온 입구는 열주가 늘어선 사각 구조지만, 안은 완전한 원형이다. 직경은 43.3미터이고, 반구형 돔까지의 높이 역

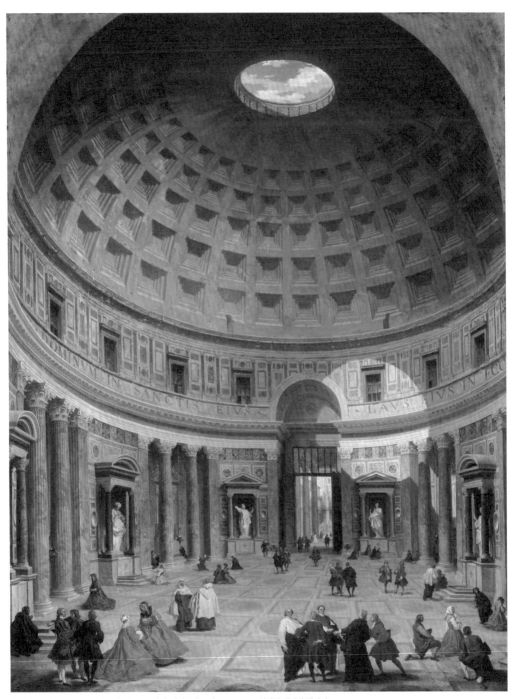

도89 조반니 파올로 파니니, <판테온>, 1734년경, 캔버스에 유채, 128×99cm, 워싱턴 내셔널 갤러리

시 43.3미터이다.

　고대 건축답게 튼실하게 지어져 아래쪽 벽의 두께만 6미터에 이른다. 땅을 14미터나 파서 기초를 세웠다고 한다. 돔의 꼭대기에는 직경 9미터의 둥근 천장이 뚫려 있는 구멍을 통해 외부와 연결되어 있다. 날씨가 짓궂을 때는 비와 눈이 들어오지만, 평소에는 밝은 태양 빛이 그대로 돔 안을 비춘다.

　판테온은 그랜드 투어 여행객에게 완벽하게 남아 있는 고대 로마의 유일한 건축물로 큰 인기를 끌었다. 파니니는 이를 반복 제작해 현재도 여러 점이 전한다. 그중 가장 유명한 것이 워싱턴 내셔널 갤러리 소장품이다. 그림에는 50여 명 되는 사람이 흩어져 판테온 내부를 감상하고 있는 여행 시대의 모습이 그대로 담겨 있다.

　이 그림은 철학자이자 시인 겸 미술 비평가이기도 했던 컬렉터 프란체스코 알가로티(Francesco Algarotti)가 1734년에 구매했다. 그는 나중에 독일로 건너가 드레스덴 왕립미술관의 컬렉션을 도왔는데, 이 컬렉션은 오늘날 드레스덴 고전 거장 회화관의 기초가 됐다.

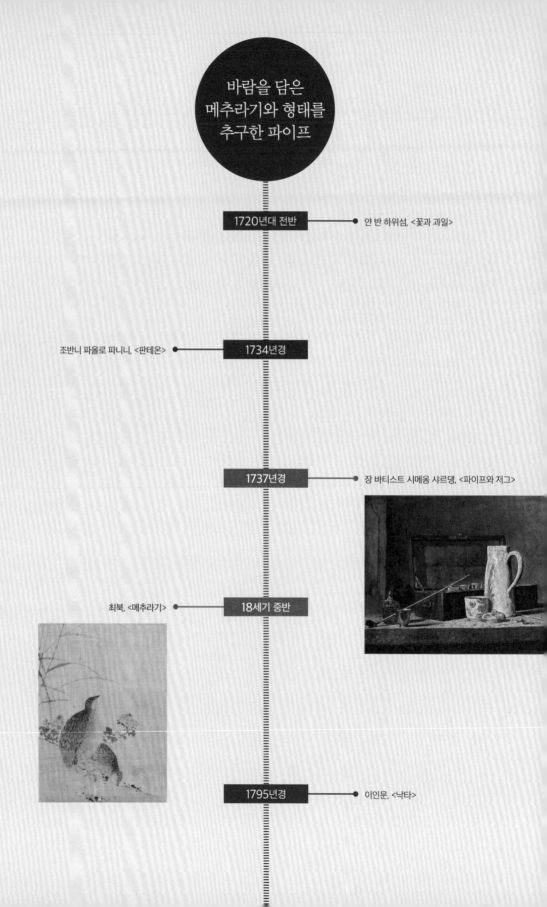

바람을 담은
메추라기와 형태를
추구한 파이프

1720년대 전반 ——● 얀 반 하위섬, <꽃과 과일>

조반니 파올로 파니니, <판테온> ●—— 1734년경

1737년경 ——● 장 바티스트 시메옹 샤르댕, <파이프와 저그>

최북, <메추라기> ●—— 18세기 중반

1795년경 ——● 이인문, <낙타>

18세기 화가 가운데 최북(崔北, 1712-1786경)만큼 흥미로운 에피소드를 많이 남긴 화가도 드물 것이다. 그중 자신의 눈을 스스로 찌른 일화가 가장 유명하다. 어느 지체 높은 양반이 그림을 청하다 얻지 못하게 되자 반협박을 했는데, 최북이 부아를 참지 못하고 자기 눈 하나를 찔러 애꾸가 됐다는 것이다. 그래서 한쪽에만 안경을 쓰고 그림을 그렸다고 한다.

그런데 자세히 살펴보면 어딘가 부풀려진 내용처럼 여겨진다. 우선 이익의 제자로 안산에 살았던 문인 이현환이 남긴 글에는 애꾸라는 말이 전혀 등장하지 않는다. 최북보다 한 살이 적은 그는 최북과 자주 어울렸다. 최북이 일본에 가기 전 마련한 송별연 자리에도 있었고 돌아온 다음 해에는 그에게서 동물 그림 8폭을 얻기도 했다. 그런데 그의 글에는 애꾸눈에 관한 내용은 한마디도 없다.

두 번째는 순조 때 영의정까지 오른 그림 애호가 남공철의 글이다. 그는 생전에 최북을 만났으며 밤새 그림을 그리는 것을 지켜본 적도 있다고 했다. 또 최북이 '한양의 어느 여관에서 숨을 거뒀다'라고도 썼다. 그런데 그를 가리켜 '한쪽 눈이 멀어 항상 안경을 한쪽만 낀 채 그림을 그렸다'고만 했지 찔렀다는 언급은 없다.

찔렀다는 이야기는 세 번째 자료에 언급되어 있다. 최북이 죽은 뒤에 태어난 중인 출신 서화가 조희룡의 글이다. 1844년 무렵 탈고한 글에 '자신의 한 눈을 찔러 멀게 했다'라는 일화가 비로소 나온다.

위의 글들을 종합해 보면 최북이 스스로 찔렀다기보다 중년에 안질 등으로 한쪽 눈의 시력을 잃게 된 듯하다. 그것이 어느 시기에 그의 격하고 과장을 일삼는 성격 혹은 그의 허풍 센 말과 합쳐지면서 '찔렀다'로 바뀐 것이 아닌가 추측해보게 된다.

아무튼, 그가 살던 시대는 과거와 달리 개인의 개성이 어느 정도 인정됐다. 더욱이 그는 화원도, 문인 화가도 아닌 직업 화가였다. 따라서 브랜드로서의 개성을 스스로 가꿀 필요가 어느 정도 있었을 것으로 보인다.

이런 수수께끼를 남긴 최북은 18세기 중반을 대표하는 직업 화가다. 중인 출신으로, 누구에게 배웠는지는 알 수 없으나 산수화는 물론 화조화도 잘 그

렸다. 그가 평양이나 동래에 그림을 팔러 가면 수많은 사람이 몰려들었다고 했다. 그중 가장 인기 높았던 분야는 단연 산수화였다.

한편, 당시의 부유한 상인, 중인, 부농들이 원했던 그림은 알기 쉬우면서도 예쁘고, 현실의 행복을 기원해주는 쪽이었다. 이를 길상화라고 한다. 최북의 〈메추라기〉는 이를 대표하는 그림이다.도90 그는 최메추라기라는 별명이 붙을 만큼 수없이 메추라기를 반복해서 그렸다.

메추라기는 일찍부터 식용으로 쓰였다. 고대 중국에서는 메추라기의 엉성한 꼬리털을 공자의 가난한 제자 자하의 모습에 비유하면서 가난한 선비의 상징이 되었다. 그런데 최북의 메추라기는 가난한 선비가 아닌, 노후의 안락을 의미한다.

메추라기는 한자어로 암순(鵪鶉)이다. 암(鵪) 자는 한자 안(安)과 발음이 같다. 또 메추라기 옆에 갈대(蘆)와 국화(菊)를 곁들이면 늙어서 편히 지낸다는 뜻을 나타낸다. 갈대 노 자는 늙을 노(老)와 발음이 같고 국화의 국 자는 지낸다는 거(居) 자와 중국식 발음이 비슷하기 때문이다.

이렇게 최북이 현세의 행복을 추구하는 새로운 고객층을 위해 개성 만점의 직업 화가로 인기를 누릴 때, 프랑스에서도 신흥 부르주아를 상대로 그림을 그려 이름을 남긴 화가가 있다. 〈안경 낀 자화상〉으로 유명한 장 바티스트 시메옹 샤르댕(Jean-Baptiste Siméon Chardin, 1699-1779)이다.도91

그가 활동하던 시대는 로코코의 전성기를 거쳐 신고전주의가 막 대두하던 무렵이었다. 로코코식 표현도 그렇지만 장엄하고 숭고한 미를 높이 떠받든 신고전주의도 현실과 동떨어진 과장되고 부풀려진 세계를 그렸다고 할 수 있다.

샤르댕은 이런 시대를 살면서도 그와는 담을 쌓고 수수하면서도 검소해 보이기까지 한 그림을 고수했다. 이 때문에 신고전주의 열풍이 불면서 그의 이름은 완전히 잊었다. 그가 재조명된 것은 일반 시민들의 시선에 맞춘 그림을 당연하게 여긴 인상파의 등장 이후였다.

샤르댕은 파리 센강의 남쪽을 가리키는 좌안, 즉 리브 고슈(Rive gauche)에서

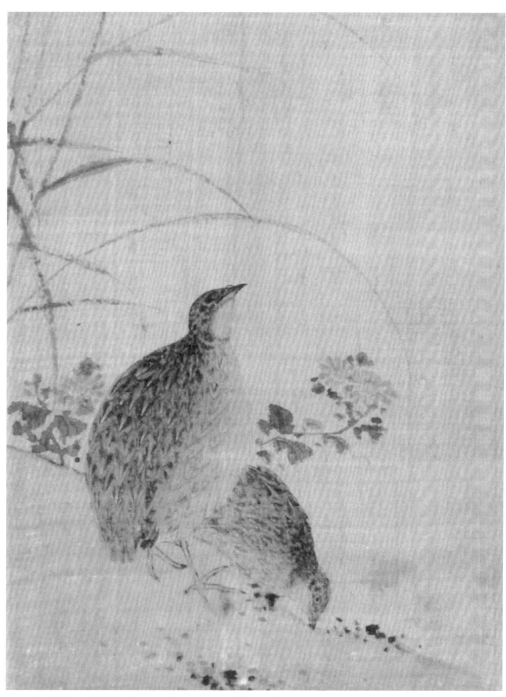

도90 최북, <메추라기>, 18세기 중반, 비단에 수묵채색, 24×18.3cm, 고려대학교 박물관

도91 장 바티스트 시메옹 샤르댕, <안경 낀 자화상>, 1771년, 종이에 파스텔,
46.4×37.7cm, 파리 루브르 박물관

태어났다. 센강 좌안은 왕궁이나 귀족 저택이 즐비하고 상업 지구가 펼쳐져 있는 우안과 달리 서민들이 생활하던 곳이었다. 또 대학들이 밀집해 있어 가난한 학생들이 주로 살았다.

부친은 궁정 소속의 소목장이었다. 그는 일찍부터 직업 화가를 목표로 이곳에 있던 왕립미술학교의 젊은 화가에게 그림을 배웠다. 이후 30살 때 대형 가오리를 소재로 한 정물화가 아카데미 회원들의 눈에 들면서 아카데미에 들어갔다.

회원이 된 뒤로도 그는 계속해서 소박한 정물화와 풍속화를 그렸다. 주제는 센강 좌안에서 흔히 볼 수 있는 일반 가정의 식탁 풍경이나 카드놀이 등이었다. 이런 그림은 당시 부르주아들이 좋아했을뿐더러, 유럽의 왕후 귀족들에게도 인기가 높았다.

그의 그림에는 네덜란드 정물화에 보이는 듯한 화려함이나 과장이 일절 없었다. 수수하고 검소한 생활을 화폭에 그대로 옮긴 것 같았는데 주변에서는 그를 '과묵한 생활의 화가'라고 불렀다. 그런 정물화의 대표작 중 하나가 <파이프와 저그>이다. 도92

캔버스에는 그의 특기인 두껍고 견고하게 칠한 채색 기법이 두드러져 보인다. 장식을 절제하고 가식을 배제한 화면이 화가에 대한 인상과 겹쳐지면서 그림 자체가 성실하게 느껴진다.

당시 로코코풍의 그림을 경멸했던 디드로는 그의 그림을 가리켜 '샤르댕

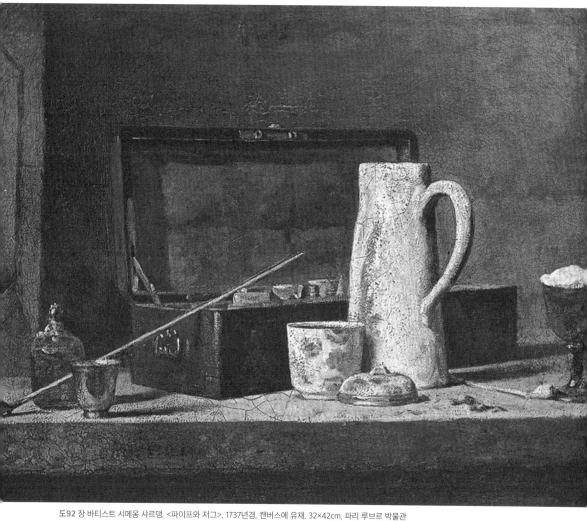

이여, 그대가 팔레트에 섞고 있는 것은 흰 물감도 빨간 물감도 아니요, 사물
그 자체이며 붓끝을 통해 캔버스에 찍힌 공기이자 빛이오.'라고 절찬했다.
샤르댕의 그림은 인상파 시절에 복권돼 마네, 세잔, 마티스 등에게 큰 영향
을 미쳤다.

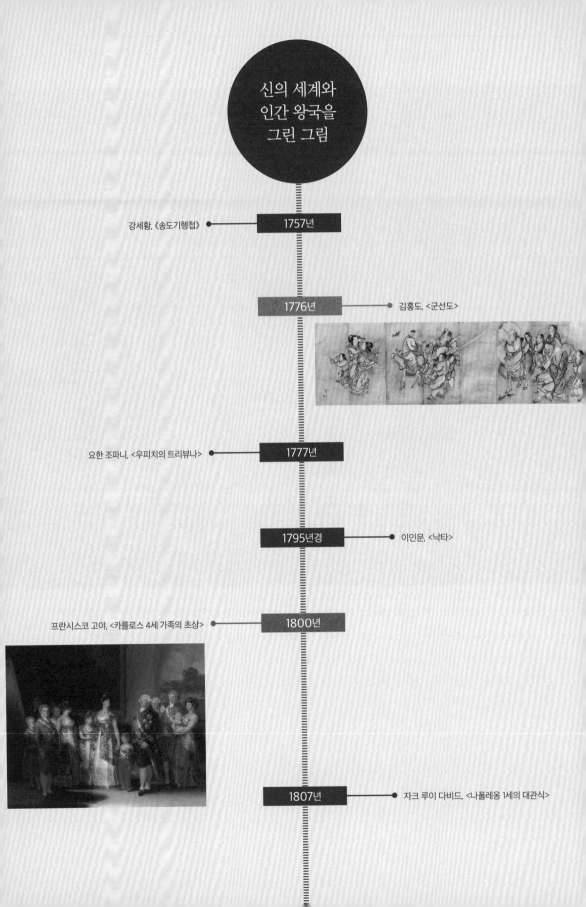

신의 세계와
인간 왕국을
그린 그림

강세황, 《송도기행첩》 ● ──── 1757년

1776년 ──── ● 김홍도, <군선도>

요한 조파니, <우피치의 트리뷰나> ● ──── 1777년

1795년경 ──── ● 이인문, <낙타>

프란시스코 고야, <카를로스 4세 가족의 초상> ● ──── 1800년

1807년 ──── ● 자크 루이 다비드, <나폴레옹 1세의 대관식>

김홍도(金弘道, 1745-1806 이후)의 〈군선도(群仙圖)〉는 조선에도 이런 대작이 있었는가 싶을 정도로 놀라운 그림이다. 도93 원래는 병풍이었지만 지금은 3폭의 대형 족자로 나뉘어 있다. 모두 합친 길이는 6미터에 가깝다. 그 앞에 서면 누구나 압도적인 규모에 감탄하게 된다.

화면에는 전설의 여신 서왕모의 잔치에 초대를 받아서 가는 여러 신선이 보인다. 앞서가는 2명의 여자 신선과 그 뒤를 따르는 7명의 신선, 그리고 이들을 수행하는 동자 10명을 세 그룹으로 나눠 그렸다.

김홍도는 속필로 유명했다. 궁중에서 해상군선도를 그리라는 명을 받고 바람처럼 붓을 휘둘러 몇 시간 만에 완성하기도 했다. 이 그림도 가까이서 보면 일필휘지가 무얼 뜻하는지 실감할 수 있을 정도로 필치가 능숙하다. 김홍도가 〈군선도〉를 그린 것은 32살 때이다. 10대 후반에 도화서에 들어가 21살 때 영조 즉위 40년 축하 행사에 뽑힐 정도였으니, 32살이라면 그의 실력이 한창 무르익었을 시기이다.

궁중용 그림을 많이 그렸지만, 이 작품은 낙관이 있으므로 민간의 주문이다. 김홍도는 당시 신선 그림으로 이미 이름을 떨치고 있었다. 스승 강세황은 그의 신선도는 후대까지 전할 만하다고 칭찬했다. 국립중앙박물관에 있는 또 다른 신선도 8폭은 〈군선도〉보다 3년 뒤에 제작되었다. 주문자는 김홍도의 그림을 누구보다 좋아했던 역관 이민식이다.

김홍도의 풍모는 어딘가 신선처럼 말쑥한 데가 있었다. 강세황은 '생김새가 곱고 빼어날 뿐만 아니라 속마음도 세속을 벗어나 있다.'라고 했다. 또 그에게는 같이 있는 사람을 편하게 해주는 포용력이 있었다. 그는 한 세대 이상 나이 차이가 나는 스승 세대와도 잘 어울려 그들의 모임에 자주 불려 나갔다고 한다. 도화서 화원이나 당시 직업 화가들과도 막역하게 지냈다.

천재성과 넉넉한 인간미 외에 그림도 인기가 높아 그의 그림을 따라 그리는 사람이 많았다. 후배 화가는 말할 것도 없고 도화서 동료조차 그의 화풍을 따랐다. 대표적으로 동료 화원 이인문과 박유성이 있으며 선배 화원의 아들인 신윤복도 그중 하나다.

김홍도의 화풍이 인기를 끈 것은 부드럽고 유려한 필치에 있다. 중국에서

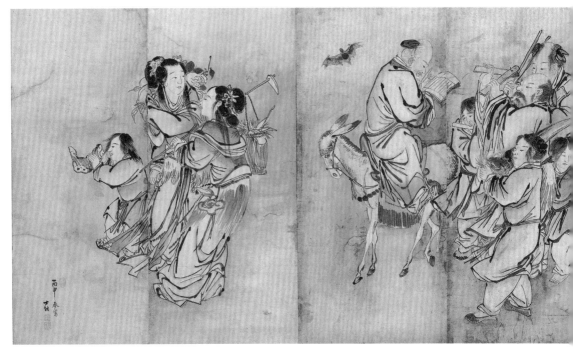

도93 김홍도, <군선도>, 1776년, 종이에 수묵담채, 132.8×575.8cm, 국보 제139호, 삼성미술관 리움

건너온 그림이나 중국 화보를 보고 그린 그림은 어딘가 중국 냄새가 나고 딱딱하기 마련이다. 그러나 김홍도는 중국풍의 느낌을 완전히 없애고 조선의 느낌이 물씬한 필치를 구사했다. 그는 조선 사람의 얼굴과 옷, 몸짓을 그렸을 뿐만 아니라 나무, 꽃, 새도 주변의 산과 강에서 발견되는 종들을 그렸다.

그의 화풍은 후대에도 꾸준히 인기 높아 구한말까지 전해졌다. 그런 점에서 김홍도는 정선과 나란히 18세기 조선 그림의 독창성 시대를 연 획기적인 화가라고 할 수 있다.

김홍도와 같은 시대를 살았던 유명 화가로 스페인의 프란시스코 고야(Francisco Goya, 1746-1828)를 꼽을 수 있다. 사라고사 부근의 가난한 시골 마을 푸엔데토도스(Fuendetodos) 출신인 그는 평생 성공을 향해 달린 화가다. 사라고사의 지방 화가 밑에 들어가 그림을 배운 뒤에 더 나은 미래를 꿈꾸며 자비로

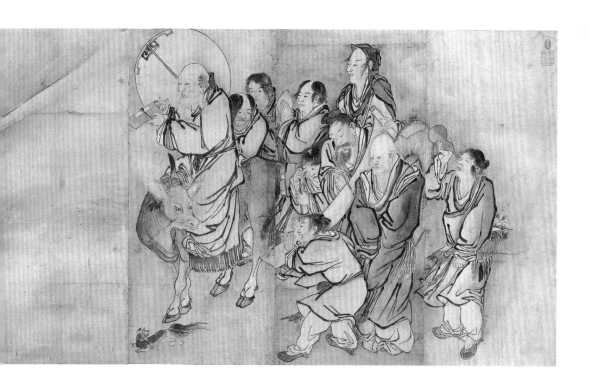

로마 유학을 갔다. 공부를 마치고 돌아온 그는 후원자가 될 만한 사람의 여동
생과 결혼해 마드리드로 진출했다. 끝내 그 연줄을 이용해 왕립아카데미 입
성에 성공한다. 덕분에 왕가, 귀족, 상류층 부르주아의 초상화를 대량 주문받
으면서 부와 명성을 손에 넣었다. 궁정에도 진출해 어용 화가에서 궁중 화가
를 거쳐 수석 궁중 화가의 자리에까지 올라섰다.

　이렇게 성공을 향한 집념을 불태웠지만, 시대를 추종하기만 한 것은 아니
다. 그는 화가의 생각과 시선을 통해 세계를 재해석한다는 이른바 근대적 회
화세계를 구축한 최초의 화가이기도 하다. 이런 위업으로 근대 초입의 스페
인 화가로는 유일하게 세계적 유명 화가 대열에 들어갔다.

　〈카를로스 4세 가족의 초상〉은 그가 성공의 정점에 있을 때 그린 대표작이
다.도94 고야는 1786년에 카를로스 3세의 어용 화가가 됐다. 2년 뒤 그의 아
들 카를로스 4세가 즉위하고 얼마 안 있어 궁정 화가로 올라섰다. 그리고 왕

도94 프란시스코 고야, <카를로스 4세 가족의 초상>, 1800년, 캔버스에 유채, 280×336cm, 마드리드 프라도 미술관

립아카데미의 회화 부장을 거쳐 스페인 화가들의 최고 영예인 수석 궁정 화가 자리에 올랐다.

이때가 1799년이다. 그리고 이듬해에 〈카를로스 4세 가족의 초상〉을 완성했다. 카를로스 4세는 역대 스페인 왕 중에서 제일 미남자였다. 부르봉 왕가의 피를 이어받았기 때문인데 안타깝게도 그는 정무에 무관심했다. 가톨릭 세계의 수호자임을 자처하면서 사냥에만 몰두했다. 그 덕에 권력을 마음껏 누린 이는 부인 마리아 루이사 왕비였다.

그녀는 성격도 강했고 권력을 잡은 뒤로는 스페인 역사를 좌지우지해 후세의 미움을 샀다. 여기에 그려지지 않았지만, 재상 고도이 공작과는 공공연한 연인 관계였다(고도이 공작은 고야의 그림 중 가장 많은 스캔들을 불러일으킨 〈벌거벗은 마하〉의 소장자였다).

이 그림에는 당시 왕족들이 모두 등장한다. 세 아들과 세 딸을 비롯해 남동생, 여동생, 그리고 사위와 갓난아이인 외손자까지 그려져 있다. 아직 정해지지 않은 왕태자비도 얼굴을 돌린 모습으로 나온다.

그림에서 왕비는 왕보다 더 중앙에 위치한다. 조명도 금박을 수놓은 그녀의 드레스에 초점을 맞춘 듯하다. 왼손을 아래로 내리고 얼굴을 조금 돌린 그녀의 자세는 어디선가 본 듯한데, 이는 고야가 동경했던 벨라스케스의 〈라스 메니나스〉에 나오는 마르가리타 왕녀의 포즈와 같다. 고야 자신도 〈라스 메니나스〉의 벨라스케스처럼 그림을 그리고 있는 모습으로 뒤편에 등장한다.

그런데 왕족들의 초상화에 자신을 그려 넣은 점은 어딘가 불경해 보인다. 실제로 그 무렵 고야는 고전적인 권위와 서서히 결별해 가고 있었다. 1792년 큰 병을 앓아 귀가 먹은 뒤 근심, 불안, 질투, 망상 등에 빠지며 점차 고뇌하는 근대적 인간으로 변모해갔다. 그래서 1797년에는 세속의 위선이나 거짓, 기만, 아첨, 굴종 등을 주제로 한 연작 판화 〈카프리초스〉를 제작했다.

이런 사정과 달리 왕비는 자신을 중심에 그려주었기 때문인지 크게 만족하며 고야가 청구한 막대한 그림값을 아낌없이 지불한 것으로 전한다.

세상에 대한
호기심,
낙타와 코뿔소

장 바티스트 시메옹 샤르댕, <파이프와 저그> ━━● **1737년경**

1751년경 ●━━━ 피에트로 롱기, <코뿔소 클라라>

심사정, <연지쌍압도> ━━● **1760년**

요한 조파니, <우피치의 트리뷰나> ━━● **1777년**

이인문, <낙타> ━━● **1795년경**

1780년에 중국에 간 박지원은 무엇보다 낙타를 보고 싶어 했다. 『열하일기』에는 낙타에 대한 기록이 몇 번이나 나온다. 압록강을 건넌 지 18일째 되던 날, 그는 한 중국인과 밤새 필담을 나눈 까닭에 말 위에서 정신없이 졸다가 몽골 사람이 낙타를 끌고 지나가는 것을 놓쳤다.

그는 몹시 애석해하면서 '왜 깨우지 않았느냐'라고 아랫사람을 야단치며 '어떻게 생겼냐', '크기는 얼마나 되냐'고 연달아 물었다. 이런 호기심은 북경에 들어가서야 풀렸는데 이때 본 낙타 무리의 모습이 『열하일기』에 자세히 나와 있다.

그 무렵 낙타는 북경에 가는 거의 모든 사람에게 호기심의 대상이었다. 이러한 호기심은 여행의 시대가 가져다준 부산물이기도 했다. 사람들은 미지의 것, 색다른 것, 자기에게 없는 것에 큰 관심을 보였다.

조선에 낙타가 전혀 소개되지 않았던 건 아니다. 청에서 몇 번 낙타를 보내준 적이 있다. 그러나 이는 모두 18세기 이전의 일이었기 때문에 박지원 시대의 한양 사람들은 한 번도 낙타를 보지 못했다.

박지원보다 4년 앞서 북경에 간 내의원 김광국도 그곳에서 낙타를 처음 보았다. 그는 평생 300점 가까운 작품을 모은 대 컬렉터였는데 북경을 다녀온 후 한양에서 낙타 그림 한 점을 손에 넣었다. 그림을 그린 이는 중국에 귀화한 조선계 화가 김부귀이다. 수집 경위는 알 수 없지만 이를 얻고서 '그림을 보고 생김새를 안다면 지식을 넓히는 데 일조를 할 수 있을 것'이라는 글을 남겼다.

이처럼 낙타는 바깥세상으로 향한 호기심을 상징했다. 연행 사절에는 대개 화원이 동행하는데 김홍도와 절친했던 화원 이인문(李寅文, 1745-1824 이후)은 1795년과 1796년에 연이어 갔다. 그는 산수화의 명수로 손꼽히며 많은 그림을 남겼지만, 행적은 알려진 바가 별로 없다. 두 번 결혼하여 다섯 아들을 두었고 그중 둘이 화원을 했다는 정도다. 또 과묵하면서 성격이 조금 까다롭다고만 했다.

북경에 다녀온 뒤 이인문은 낙타 그림을 그렸다. 도95 김부귀의 낙타가 다리를 접고 풀밭에 앉아 있는 모습이라면, 그는 서역인이 낙타에 올라앉아 고삐

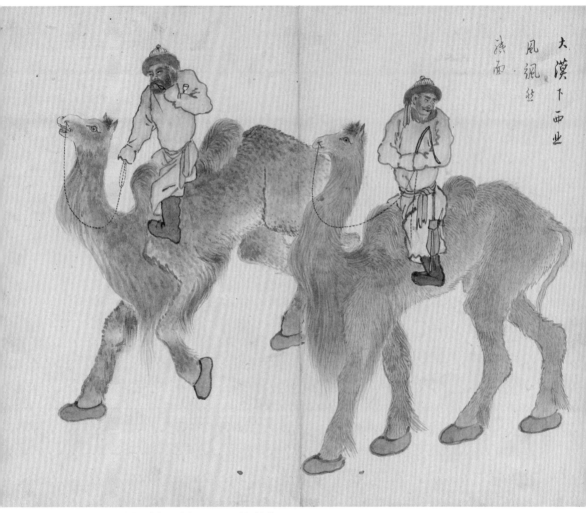

大漢下西䢺
風䬃䬃
撲面

도95 이인문, <낙타>, 1795년경, 종이에 수묵담채, 30.8×41cm, 간송미술관

를 잡은 모습을 그렸다. 얇은 붓으로 낙타털을 한 올 한 올 정성껏 표현했다.
인물도 털이 부숭부숭한 얼굴에 눈이 큰 인상을 그대로 세심하게 묘사했다.
　그림에는 '너른 사막에 서북풍이 가볍게 얼굴을 때린다.'라고 한 홍의영의
글이 들어 있다. 홍의영은 그 무렵 글씨로 유명해 이인문뿐만 아니라 김홍도
의 그림에도 종종 글을 써주면서 그림의 가치를 높였다.

이인문 시대에 낙타가 호기심의 대상이었다면 서양에서는 코뿔소가 화제였다. 시기는 조금 앞서지만 18세기 중반 유럽에 건너온 코뿔소는 대단한 구경거리가 됐다.

이 무렵 베네치아의 피에트로 롱기(Pietro Longhi, 1702-1785)는 풍속화가로 활동하며 마스크를 쓴 축제 인물들을 그려 인기가 높았다. 그는 은세공 장인의 아들로 태어나 그림 공부를 위해 볼로냐로 보내졌다. 그곳에서 종교화와 풍속화를 그린 주세페 마리아 크레스피에게 그림을 배웠다. 1732년경 베네치아로 돌아와 한동안 교회의 종교화를 그리다가 풍속화로 전향했다. 이후 축제 인물 외에 일상생활을 소재로 한 쉽고 재미있는 그림으로 베네치아의 귀족과 부유한 상인들에게 인기를 끌었다.

한창 성가를 올릴 무렵의 그림 가운데 코뿔소를 소재로 한 것이 있다.도96 유럽에 실물 코뿔소가 처음 소개된 것은 이보다 훨씬 앞선 1515년이다. 인도 왕이 포르투갈 제독에게 예물로 보낸 코뿔소를 국왕에 헌상하면서 유럽으로 왔다. 유럽의 고대 기록에는 코뿔소가 괴수처럼 묘사되어 있었기에 이때 헌상된 코뿔소는 사람들에게 참을 수 없는 구경거리가 되었다.

포르투갈 국왕은 코뿔소와 코끼리의 대결을 시도했으나 코끼리가 도망가는 바람에 무산되고 말았다. 그 후 외교 수단으로 쓸 요량으로 코뿔소를 배에 태워 로마 교황청에 보냈다. 도중에 마르세유에 기항했을 때에는 프랑스의 프랑수아 1세가 왕비와 함께 말을 달려 이를 구경하러 왔다(프랑수아 1세는 만년의 레오나르도 다빈치를 앙부아즈로 초청한 왕이다).

그런데 이 코뿔소는 안타깝게도 이탈리아에 도착하기 직전 그만 폭풍우에 배가 침몰하면서 죽고 말았다. 대신 코뿔소는 리스본의 한 화가가 제작한 판화 속 모습으로 유럽에 알려졌다. 알브레히트 뒤러의 유명한 코뿔소 판화도 이를 바탕으로 그렸다.도97

롱기의 코뿔소는 이것과는 무관하다. 코뿔소는 그 후에도 여러 번 유럽에 건너왔다. 대부분 오래 살지 못했지만 1741년 로테르담에 온 인도코뿔소는 장수를 누렸다. 이 암컷 코뿔소는 17년 동안 유럽 전역을 돌면서 구경거리가 됐으며 클라라라는 애칭으로 불렸다.

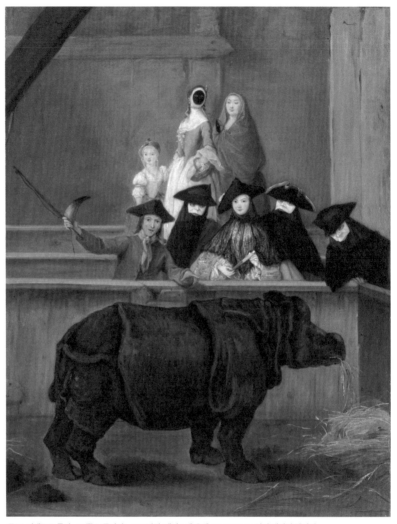

도96 피에트로 롱기, <코뿔소 클라라>, 1751년경, 캔버스에 유채, 60.4×47cm, 런던 내셔널 갤러리

　클라라가 베네치아에 온 것은 1751년이다. 롱기는 사육제 기간에 맞춰 공개된 코뿔소와 이를 구경하는 가면의 신사 숙녀를 담은 <코뿔소 클라라>를 그렸다. 그가 그린 코뿔소는 뿔이 떨어져 나가 갑주를 두른 우둔한 소 같아 보인다. 뿔은 로마에 갔을 때 떨어져 나갔는데 그림 속에는 남자가 손에 이를 들고 있는 모습으로 그려져 있다. 참고로 유럽에서 뿔은 흔히 바람난 아

도97 알브레히트 뒤러, <코뿔소>, 1515년, 목판화, 21.4×29.9cm, 영국박물관

내를 둔 남자를 뜻한다.

　클라라는 로마로 오기 전에 유럽의 여러 나라를 돌면서 서민뿐 아니라 국
왕들에게도 큰 관심거리가 됐다. 베를린의 프로이센 군주, 드레스덴의 프레
드릭 2세, 빈의 프란츠 1세와 마리아-테레지아 황후, 그리고 프랑스의 루이
15세 등이 클라라의 모습을 직접 보았다. 베네치아 방문 이후에는 런던을 거
쳐 바르샤바, 크라쿠프, 코펜하겐 등지의 북유럽을 순회했다. 클라라는 1758
년에 죽었는데 당시 20살이었다.

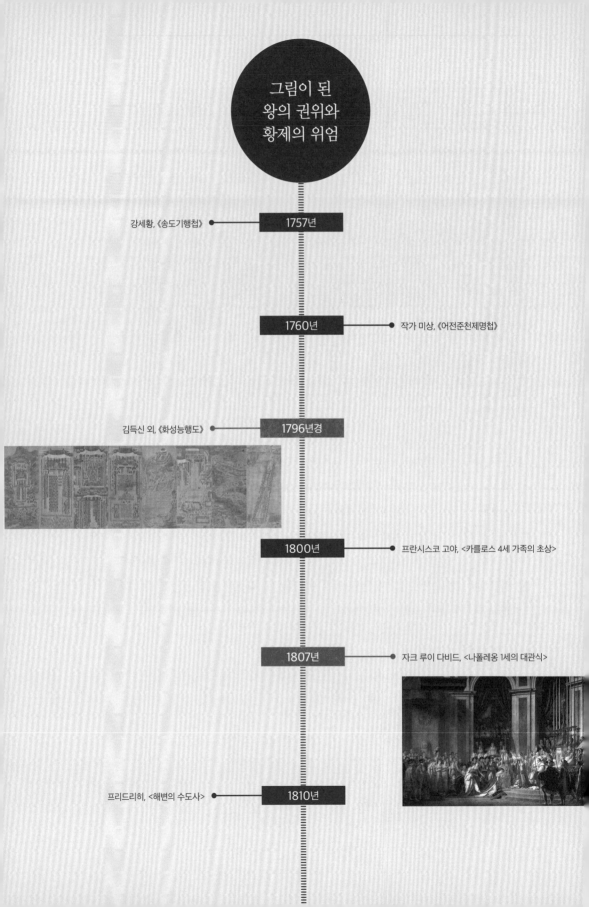

그림이 된
왕의 권위와
황제의 위엄

강세황, 《송도기행첩》 ● ───── 1757년

1760년 ───── ● 작가 미상, 《어전준천제명첩》

김득신 외, 《화성능행도》 ● ───── 1796년경

1800년 ───── ● 프란시스코 고야, <카를로스 4세 가족의 초상>

1807년 ───── ● 자크 루이 다비드, <나폴레옹 1세의 대관식>

프리드리히, <해변의 수도사> ● ───── 1810년

정조 시대는 탕평책의 시행으로 당쟁이 멈추고 인재가 고루 등용된 평화로운 시절로 여겨지지만, 이는 표면적인 모습이다. 노론 일파인 벽파는 그들의 묵인 아래 정조의 아버지 사도 세자가 죽음을 맞이했기 때문에 불안 속에 숨죽여 지내야 했다. 또, 정조는 정조대로 벽파의 움직임을 주시하며 촉각을 곤두세우고 있었다.

즉위 직후 정조는 왕권 강화를 시작했다. 젊은 문신들을 새로 뽑아 규장각에 배치해 정계의 중추로 격상시켰다. 차츰 사회가 안정되자 정조는 왕가의 위신을 드높이기 위해 수원 화성의 조영 사업을 추진한다. 청량리 밖에 있던 사도 세자 능을 수원으로 옮긴 김에 수도 이전까지 염두에 둔 행궁을 축성했다. 이는 한양을 기반으로 한 구세력의 힘을 약화하고자 한 것이다.

이 공사는 건국 초의 한양 축성, 19세기 후반의 경복궁 중건 사업과 함께 조선의 3대 역사로 기록될 만큼 많은 물자와 인원이 동원됐다. 공사는 1794년 2월부터 1796년 9월까지 2년 6개월에 걸쳐 진행됐다. 그런데 1795년, 정조는 행궁이 완성되지 않았음에도 이곳에서 어머니 혜경궁 홍씨의 환갑잔치를 성대하게 열며 왕권의 위엄을 과시하려 했다.

성대한 환갑 행사는 1795년 음력 2월 13일에 열렸다. 이를 위해 사전에 면밀한 준비가 행해졌고 왕과 혜경궁 홍씨의 어가는 9일 창덕궁을 출발해 화성에 가서 잔치와 여러 기념행사를 치르고 16일에 돌아왔다.

장졸 1,300명에 수백 마리의 말이 동원된 행차는 일대 장관을 이루었다. 수원에 이르는 연변에는 수많은 사람이 나와 대규모의 어가행렬을 구경했다. 이 모습은 《화성능행도(華城陵幸圖)》를 통해 확인할 수 있다. 도98-1 《화성능행도》는 왕의 행차를 그리긴 했지만, 국가나 왕실이 제작을 주도하지 않았다. 계회도처럼 행사를 주관한 관리들이 기념으로 나눠 가진 그림이다. 관여한 사람이 많았던 만큼 7명의 화원이 1년이 넘는 기간 동안 대량으로 제작했다고 한다. 고위 관리용은 대형 병풍으로 만들었고, 경리 담당자는 중형, 그리고 하급 관리들은 낱개의 폭으로 된 그림을 나눠 가졌다. 그중 제일 완성도가 높은 6폭은 궁중에 헌상했다.

국립중앙박물관에 있는 《화성능행도》는 궁중에 진상된 병풍 중 일부이다.

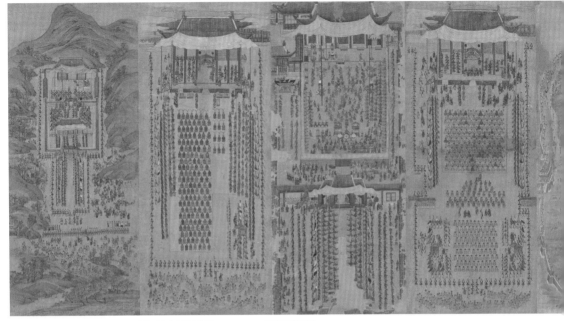

도98-1 김득신 외, 《화성능행도》, 1796년경, 비단에 수묵채색, 각 151.1×66.4cm, 국립중앙박물관

도98-2 〈환어행렬도〉(부분), 《화성능행도》

각 폭은 봉수당에서 열린 환갑잔치를 비롯해 낙남헌, 서장대, 득중정에서 열린 행사와 시흥에 이르는 행렬, 그리고 노량진에서 배다리를 건너 돌아오는 모습까지 8개 장면을 담고 있다.

그중 단연 하이라이트는 〈환어행렬도(還御行列圖)〉이다.도98-2 한양으로 돌아오는 도중에 하룻밤 머물고자 시흥행궁에 들어가는 행렬을 그렸다. 아래위로 긴 화면에 들어갈 수 있도록 행렬을 3자 구도로 꺾어 그렸

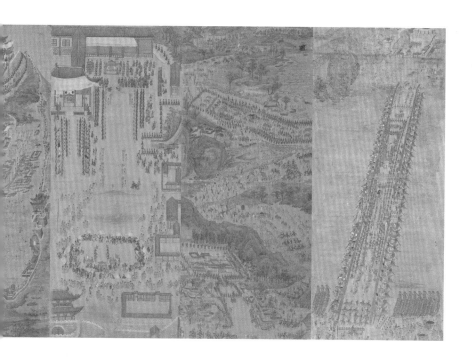

다. 위에서부터 장막으로 둘러싸인 혜경궁 홍씨의 어가가 보이고, 그 앞쪽에 커다란 국왕기와 함께 말을 탄 왕과 가마를 탄 왕비 행렬이 있다. 이어서 아래쪽에는 삼엄한 경비와 함께 하루 묵어갈 시흥행궁이 묘사돼 있다. 이 장면에만 호위 장졸과 구경꾼까지 모두 2천 명에 가까운 사람들이 그려져 있다.

민의에 의해 그려져 헌상 된 그림이지만, 조선 왕조 절정기에 해당하는 왕권의 위엄과 왕가의 위신이 그대로 담긴 걸작이다.

《화성능행도》가 그려질 때 프랑스에서는 대혁명의 혼란이 서서히 수습되고 있었다. 공포 정치의 주역 로베스피에르가 단두대의 이슬로 사라진 뒤에 총재 정부가 들어섰다. 이 총재 정부 아래 이탈리아 전쟁에서 오스트리아 군대를 격파한 청년 장군 나폴레옹의 인기가 급상승하고 있었다. 그는 1799년 말 쿠데타를 일으켜 총재 정부를 밀어내고 제1통령이 됐다. 그리고 개혁 정책으로 사회를 안정시키고 민심을 얻으면서 왕정을 부활시켜 스스로 황제

도99-1 자크 루이 다비드, <나폴레옹 1세의 대관식>, 1807년, 캔버스에 유채, 621×979cm, 파리 루브르 박물관

가 됐다.

　나폴레옹은 1804년 12월 노트르담 대성당에서의 대관식에 앞서 당대 최고의 화가인 자크 루이 다비드(Jacques Louis David, 1748-1825)를 불렀다. 다비드는 나폴레옹과 마찬가지로 혁명파였다. 두 사람은 이전부터 알고 지내던 사이로, 나폴레옹이 이탈리아 원정(1792-1802) 때 종군 화가로 참여해줄 것을 다비드에게 제안했으나 거절했다. 그렇지만 1801년에 나폴레옹이 말을 타고 알프스를 넘는 유명한 그림(《알프스를 넘는 나폴레옹》)을 그려주었다.

　다비드는 로마에 유학하면서 고전주의 회화를 익혔다. 귀국 후에 숭고한 주제를 절제된 필치로 장엄하게 그려 찬사를 받으면서 젊은 나이에 아카데

미 정회원이 됐다. 이후 고전주의 정신을 계승한 신고전주의의 대표 화가로서 18세기 말에서 19세기 초에 걸쳐 프랑스 화단을 실질적으로 이끌었다.

〈나폴레옹 1세의 대관식〉은 3년에 걸쳐 제작됐다. 도99-1 세로 6.21미터, 가로 9.79미터에 이르는 이 대작의 정식 이름은 〈1804년 12월 2일 파리 노트르담 대성당에서 대제 나폴레옹의 성성식과 황비 조제핀의 대관식〉이다. 대관식이라고 했지만, 나폴레옹은 이미 황제가 돼 있었다. 대주교의 손을 거치지 않고 스스로 왕관을 써 황제가 됐고 황후인 조제핀에게 왕관을 씌워 주는 모습이 그림에 묘사되어 있다.

화면에는 신생 나폴레옹 왕가의 왕족들과 성직자들, 고위 관리 등 140여 명의 인물이 보인다. 실제로 행사에 참여했던

도99-2 〈나폴레옹 1세의 대관식〉(부분)

다비드는 자신을 아치 기둥 사이의 위쪽 단에서 대관식을 지켜보는 모습으로 그려 넣었다. 도99-2

이 그림은 제작 직후 나폴레옹 박물관이 된 루브르 박물관에서 일반에 공개됐다. 그리고 그해 가을에 열린 살롱전에도 출품돼 큰 호평을 받았다. 나폴레옹 역시 대만족해 자신이 제정한 레지옹 도뇌르 훈장을 그에게 첫 번째로 수여했다. 다비드는 살롱전을 마친 뒤 나폴레옹에게 그림 대금으로 10만 프랑을 청구했다. 하지만 거절당하고 6만 5천 프랑만 받았다.

〈나폴레옹 1세의 대관식〉과 똑같은 그림이 하나 더 있는데, 살롱전이 끝난 뒤 한 미국인 사업가의 요청으로 제작된 것이다. 이 주문은 즉시 이뤄지지 않고 나폴레옹이 실각하고 다비드가 브뤼셀로 망명한 뒤에 실행됐다. 1824년에 그려진 두 번째 버전은 주문자가 찾아가지 않아 브뤼셀에 그대로 있다가 1946년에 프랑스로 돌아왔다. 현재는 베르사유궁 미술관에 소장돼 있다.

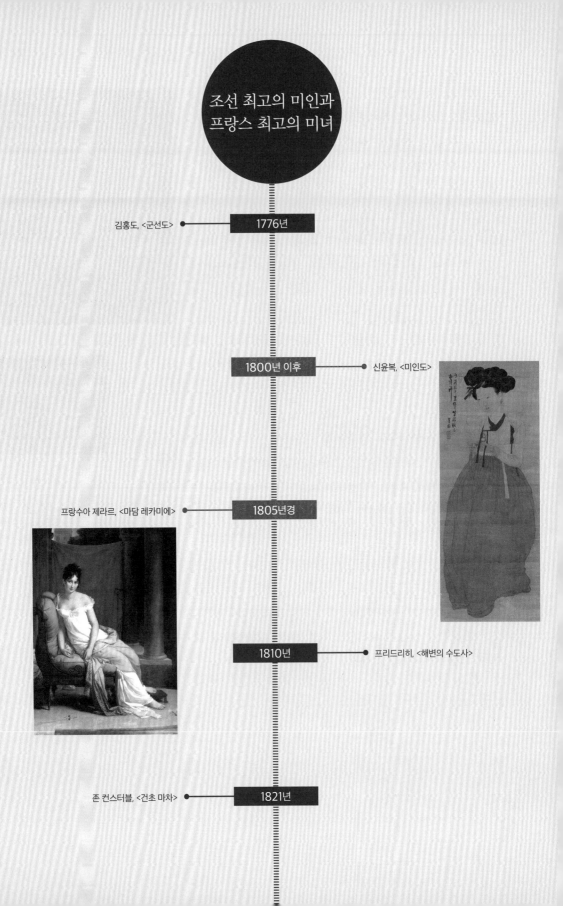

조선 최고의 미인과
프랑스 최고의 미녀

김홍도, <군선도> ● 1776년

1800년 이후 ● 신윤복, <미인도>

프랑수아 제라르, <마담 레카미에> ● 1805년경

1810년 ● 프리드리히, <해변의 수도사>

존 컨스터블, <건초 마차> ● 1821년

조선에서 미인도는 18세기 들어 등장하기 시작했다. 그 이전까지만 해도 여인의 전신상을 그리는 것은 있을 수 없는 일이었다. 조선은 초상화의 나라로 불릴 만큼 많은 초상화가 제작되었으나 여성을 그린 사례는 몇 손가락에 꼽을 정도로 적다. 산수화에서도 여성이 그려진 경우는 극히 드물다. 간혹 기록화에 여성이 등장하지만 대부분 시중드는 모습이다. 이처럼 여성은 18세기 이전까지 그림의 주역이 된 적이 한 번도 없었다. 이는 뿌리 깊었던 남존여비 사상이 그림에까지 영향을 미쳤기 때문인데, 18세기 들어서부터 그에 변화가 나타나기 시작했다.

이 무렵 중국에 간 사신들은 수많은 미인도를 보고서 놀라움을 금치 못했다. 북경뿐만 아니라 지방 도시나 촌마을에도 미인도가 있었기 때문이다. 이런 색다른 경험은 일본에 간 통신사도 마찬가지였다. 이들은 현지에서 미인도를 감상한 데 그치지 않고 조선으로 가져와 주변에 돌려보았다. 이런 과정을 거치며 여인 그림에 대한 편견이 조금씩 무너졌다. 그리고 윤두서 부자와 조영석 같은 풍속화 선구자들이 밭을 매거나 책을 읽거나 혹은 바느질을 하는 조선 여인들을 그리면서 새 시대가 열리기 시작했다.

새로운 시대를 배경으로 신윤복(申潤福, 1758경-?)은 조선 최고의 미인도를 그렸다. 그는 풍속화의 대가 김홍도의 제자로, 스승에 필적하는 뛰어난 솜씨를 보였다. 하지만 두 사람의 관심사는 달랐다. 김홍도가 서당, 씨름, 타작과 같은 농촌이나 도시 서민 생활을 주로 그렸다면 신윤복은 도시 뒷골목의 환락가에서 벌어지는 유흥 문화에 더 많은 관심을 보였

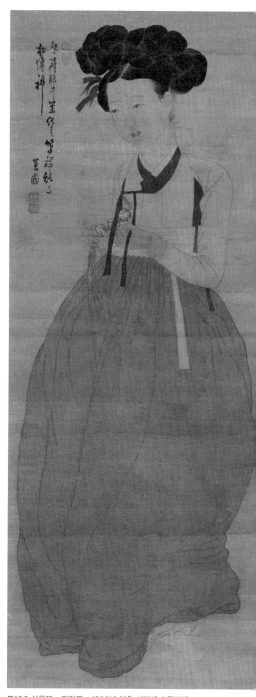

도100 신윤복, <미인도>, 1800년 이후, 비단에 수묵담채,
114×45.2cm, 보물 제1973호, 간송미술관

다. 그런 시선 속에서 탄생한 그림이 〈미인도〉이다.도100

화장기 없는 수수한 얼굴에 이목구비가 분명하고 백옥같이 흰 살결은 미인의 조건 그대로이다. 큰 트레머리를 얹었으나 손을 가지런히 모은 자세에서는 어딘가 청순하고 앳된 분위기를 풍긴다. 기장이 짧고 소매가 좁은 저고리나 풍만하게 펼쳐진 치마는 당대에 유행한 패션이다.

어느 아리따운 여인을 실제로 보고 그린 것인가, 아니면 중국 미인도를 참고해 상상 속 미녀를 그린 것인가(미인도는 초상화와 달리 모델이 없어도 된다). 이 무렵 문인들의 기록을 보면 중국에서 건너온 미인도를 봤다는 내용은 있지만, 한양의 기녀 가운데 누가 가장 아름다웠는지에 관한 이야기는 일절 실려 있지 않다. 하지만 신윤복의 행적을 보면 한양 어느 기방의 아름다운 여인을 모델로 삼아 그렸을 수도 있겠다는 생각이 든다.

신윤복은 증조부 때부터 화원을 지낸 화원 집안 출신이다. 아버지 신한평은 화조화와 풍속화를 잘 그렸다고 전한다. 그는 평소 친하게 지내던 후배 김홍도에게 아들 신윤복을 맡겼는데, 그래서인지 신윤복의 산수화에는 김홍도 화풍이 물씬하다. 신윤복은 화원이 됐지만 궁중 행사에 동원된 기록은 전혀 보이지 않는다. 어쩌면 춘화를 그려 도화서에서 쫓겨났다는 말이 완전히 틀리지 않은 건지도 모르겠다. 만일 맞는 이야기라면 이는 전화위복이라 할 만하다. 춘화는 드러내놓고 보거나 주문하기 힘들기에 그림값이 비쌌다. 덕분에 신윤복이 한양의 풍류객들과 어울리면서 이름난 기방을 출입하며 이런 그림을 그릴 수 있었으리라고 추측하게 된다.

신윤복이 조선 최고의 미인도를 그릴 무렵 파리에서는 당대 최고 미녀를 화폭에 담았다. 그림의 주인공은 마담 레카미에라고 불린 줄리에트 레카미에(Juliette Récamier)다. 리옹 출신인 그녀는 26살 때 은행가 자크 로즈 레카미에와 결혼해 파리로 나와 살롱의 히로인이 됐다. 그녀는 총명하면서 신념이 강하고, 교양에 미모까지 갖췄다고 한다. 특히 미모는 유럽 전체 역사를 통틀어 가장 아름답다는 찬사를 들을 정도였다.

살롱에서 그녀의 주변에는 이름난 문인, 사업가, 권력자들이 항상 맴돌았

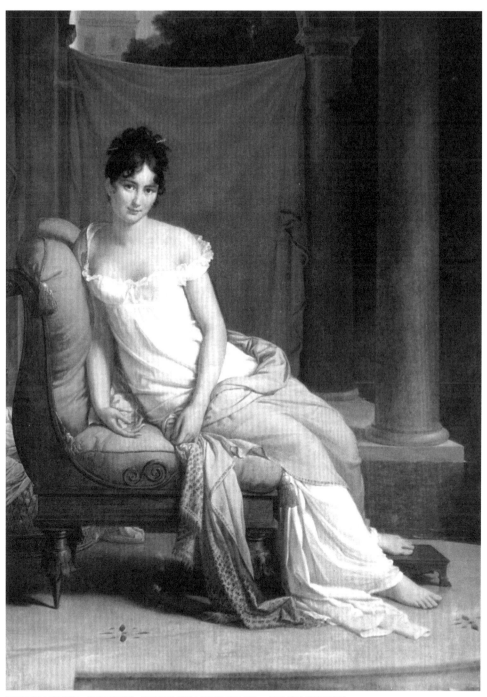

도101 프랑수아 제라르, <마담 레카미에>, 1805년경, 캔버스에 유채, 225×148cm, 파리 카르나발레 박물관

다. 그중에는 황제가 되기 직전의 나폴레옹도 있었다. 그녀의 미모에 반한 나폴레옹은 환심을 사기 위해 초상화를 그려 보내고자 했다. 그가 제작을 의뢰한 사람은 역시 다비드였다. 그러나 레카미에가 그의 그림을 마음에 들지 않아 했고, 다비드는 도중에 손을 놓게 되었다.

이 일이 알려지면서 여러 화가가 나섰다. 그중에 그녀가 선택한 화가는 프랑수아 파스칼 시몽 제라르(Francois Pascal Simon Gerard, 1770-1837)였다. 그녀는 평소 그리스풍의 통 큰 원피스를 즐겨 입으며 짧은 머리를 고수했는데 제라르는 이런 모습의 마담 레카미에를 청순하고 아름답게 재현했다. 도101

제라르는 당시 최고의 초상화가였다. 그는 4백 명에 이르는 다비드의 제자 중 하나로, 매우 가난한 젊은 시절을 보냈다. 그러다 우연히 나폴레옹의 어머니인 마담 메르의 초상화를 그리면서 성공의 발판을 얻었다. 그녀는 제라르를 아들 나폴레옹에게 소개해주었고, 그 덕에 제라르는 나폴레옹의 초상화를 제작할 수 있었다. 초상화가 마음에 든 나폴레옹은 이례적으로 그에게 남작 칭호를 수여했다.

제라르의 부친은 로마 교황청 주재 프랑스 대사의 집사였다. 어릴 적 로마 대사관 내에서 생활한 그는 교양, 예절이 몸에 배어 있었다. 또 대화에도 능숙해 살롱에서는 교양 높은 문화인으로 여러 유명 인사와 교류했다. 레카미에 부인이 당시 최고 권력을 누린 다비드의 그림을 거부하고 제라르에게 초상화를 의뢰한 것은 그가 갖춘 교양과 학식에 대한 신뢰 때문이라고 할 수 있다.

나폴레옹과 레카미에 부인 사이의 얘기를 좀 더 하자면, 그녀에게 딱지맞은 나폴레옹은 황제가 된 뒤 치졸한 복수를 했다. 우선 그녀 부부를 파리에서 추방하고, 계획적으로 남편의 사업을 파산시켰다. 이 때문에 레카미에 부인은 리옹, 나폴리, 로마 등지를 전전하다가 나폴레옹이 몰락한 뒤에야 파리로 돌아올 수 있었다. 그 뒤 수도원에 들어가 조용히 생활하며 과거에 사귄 문인, 작가, 정치가들과 친교를 나누며 여생을 보냈다.

다비드가 그리다가 중단한 초상화는 그의 또 다른 제자 앵그르가 완성했다. 아이러니컬하게도 이 그림은 루브르 박물관에서 〈나폴레옹 1세의 대관식〉과 마주 보는 곳에 걸려 있다.

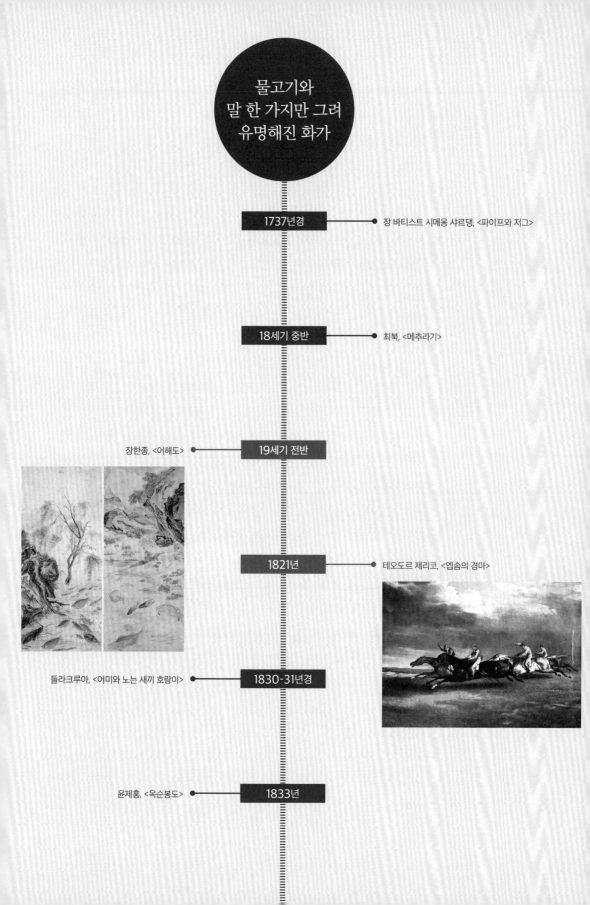

물고기와
말 한 가지만 그려
유명해진 화가

1737년경 ━━━● 장 바티스트 시메옹 샤르댕, <파이프와 저그>

18세기 중반 ━━━● 최북, <메추라기>

장한종, <어해도> ●━━━ 19세기 전반

1821년 ━━━● 테오도르 제리코, <엡솜의 경마>

들라크루아, <어미와 노는 새끼 호랑이> ●━━━ 1830-31년경

윤제홍, <옥순봉도> ●━━━ 1833년

버드나무가 있는 큰 바위 옆의 맑은 계곡물 속에 송사리, 동자개, 치리, 붕어, 미꾸리, 참게, 가재들이 훤히 보인다. 도102 동자개와 치리는 생소해도 나머지는 모두 강물에 사는 민물고기다.

모래톱을 배경으로 한 다른 한 폭은 훨씬 더 버라이어티하다. 아래쪽부터 점농어, 멸치, 노랑가오리 같은 바닷물고기가 있고 모래톱에는 꽃게, 칠게, 붉은발말똥게, 조개치레, 민꽃게, 갯가재, 긴발줄새우 같은 갑각류가 돌아다니고 있다. 그 사이로 가리비, 조개, 모시조개, 맛조개, 비단고둥, 피뿔고둥 등도 보인다.

이게 도대체 무슨 그림인가. 흔히 어해도(魚蟹圖) 하면 수초가 듬성듬성한 가운데 쏘가리나 잉어 한두 마리를 그리는 게 일반적이다. 그런데 이 그림은 총출동이라는 말 외에 달리 표현할 길이 없을 정도로 각종 물고기, 게, 조개 등을 묘사했다. 8폭 병풍 전체에 그려진 종(種)을 세어보니 모두 66종류나 된다.

이를 그린 장한종(張漢宗, 1768-1815 이후)은 화원 집안으로 유명한 인동 장씨 출신이다. 자신을 포함해 아래위 8대에 걸쳐 30명의 화원이 배출됐다. 장한종은 솜씨가 뛰어나 국왕 직속의 규장각에도 차출돼 활동했다. 전하는 그림을 보면 책가도 한 점을 제외하고는 모두 물고기 그림이다. 이 정도면 어해도 전문이라고 할 수밖에 없는데 어째서 이토록 한 소재에 몰두하게 되었을까.

물고기 그림에는 예부터 많은 상징이 뒤따랐다. 물속을 마음대로 헤엄치는 모습은 구속받지 않는 자유를 가리킨다고 했고 잉어는 등용문 고사와 관련해 입신출세를 뜻했다. 또 중국에서 물고기는 '남는다'라는 말과 발음이 같아 다산이나 풍요를 상징하기도 했다. 그렇지만 이런 경우 서너 마리를 그리는 것만으로도 충분했다.

전하는 일화에 따르면 장한종은 잉어, 게, 자라 같은 것을 사 와서 직접 보고 그리기를 즐겼다고 한다. 이는 일과 취미가 하나로 합쳐진 경우라고 할 수 있다. 그가 살았던 시기는 이처럼 취미와 취향의 시대가 무르익으면서 벽(癖)의 시대로 넘어가고 있었다.

벽은 습관이나 버릇이 심해져 고칠 수 없는 지경에 이른 것을 말한다. 김홍도와 가깝게 교류하며 자주 그림을 청하곤 했던 문인 관료 정철조는 벼루 깎

도102 장한종, <어해도>(7폭과 8폭), 19세기 전반, 종이에 수묵담채, 102.4×47.3cm, 국립중앙박물관

는 취미가 있었다. 취미 정도가 아니라 돌만 보면 차고 다니던 칼로 벼루를 새겼다고 했다. 그래서 호도 '돌에 미쳤다'라는 뜻의 석치(石痴)라고 지었다.

당시에 이런 사람은 부지기수였다. 강세황의 제자로 대나무를 잘 그린 문인 관료 신위는 수석에 골몰했다. 연행 사신으로 떠난 여정에서 가는 곳마다 돌을 주운 탓에 돌아올 때 수레가 돌로 가득했다고 한다. 또 박제가와 가까웠던 김덕형은 시간만 나면 꽃을 들여다보며 꽃 그림을 그려 사람들이 미쳤다고 할 정도였다(박제가가 김덕형의 꽃 그림 화보집의 서문을 썼다).

이런 시절이었던 만큼 장한종은 물고기 몇 마리 그리는 데 성이 차지 않고 '세상의 모든 물고기'를 그리는 화가를 꿈꿨다고 할 수 있다. 민물이고 바닷물고기고 간에 모두 찾아 그리는 일은 정리 벽이 없으면 불가능하다. 실제로 그는 평소에 들었던 야한 우스갯소리 하나도 놓치지 않고 모아서 『어수신화』라는 책으로 묶어내기도 했다.

테오도르 제리코(Théodore Géricault, 1791-1824)도 장한종처럼 한 가지 테마에 깊이 매달린 화가이다. 제리코는 평생 말을 그렸는데, 그로 인해 명성을 얻은 동시에 생의 종지부를 찍었다. 이처럼 말과 인연이 깊었지만 정작 대중에게 알려진 유명한 그림은 〈메두사호의 뗏목〉이다.

제리코는 북프랑스 루앙의 유복한 가정에서 태어났다. 자산가이자 변호사였던 부친은 그가 5살 때 가족을 이끌고 파리로 나왔다. 그는 부친의 기대와 달리 화가의 길을 걸었다. 데뷔작은 1812년 살롱전에서 금상을 받은 〈돌격하는 샤쇠르〉(말을 타고 돌격하는 근위 장교를 박진감 넘치는 필치로 그린 작품)로, 당시 그의 나이 21살이었다.

수업 시기에는 루벤스의 영향을 강하게 받아 일상적인 사건을 극적으로 묘사하는 데 장기가 있었다. 이 시기에 해당하는 그의 그림은 영화의 한 장면처럼 긴박감 넘치는 것이 특징이다. 대표작으로는 비극적인 표류 사건을 거대한 화면에 극적으로 그린 〈메두사호의 뗏목〉이 꼽힌다. 제리코는 실제 뗏목을 스튜디오 안에 만들어놓고 시체 안치소에서 시신을 사생하면서까지 리얼한 묘사를 추구했다.

도103 테오도르 제리코, <엡솜의 경마>, 1821년, 캔버스에 유채, 92×122cm, 파리 루브르 박물관

　이 그림은 살롱전에 출품돼 센세이셔널한 화제를 불러일으켰다. 동시에 정치적 논쟁의 소재가 됐다. 메두사호 함장이 보인 어리석은 지휘를 놓고 정치권의 갑론을박이 벌어진 것이다. 머리가 복잡해진 그는 영국으로 여행을 떠났다. 그곳에서 자신이 평소에 좋아하던 말 경주를 관람한 제리코는 또 다른 걸작 <엡솜의 경마>를 그리게 된다.도103

　엡솜은 런던 남부의 경마장이다. 18세기 후반부터 경마가 시작된 유서 깊은 곳이기도 하다. 경마는 산업 혁명 이후 사라진 과거의 야성에 향수를 느

긴 유럽 상류층 사이에 유행한 오락이다. 2킬로미터 남짓한 거리를 전속력으로 질주하는 말을 통해 산업화된 도시에서는 맛볼 수 없는 희열과 흥분을 느낀 듯하다.

제리코는 질주하는 말의 모습을 가장 먼저 그린 화가였다. 그가 그린 말들은 네발을 뻗고 마치 허공을 나는 듯한 형상이다. 중국 판화의 영향이 다분한 모습이다. 건륭제는 1750년대 후반 중앙아시아 일대를 평정한 뒤 기념으로 주세페 카스틸리오네 등에게 전투 장면을 그리게 했다. 완성된 16점의 그림은 선교사를 통해 프랑스에 보내 동판화로 만들었다. 11년이 걸려 완성된 동판화 200세트 속 청나라 군사들의 말은 모두 네발을 뻗은 채 허공에서 달리는 듯한 모습이다. 제리코 시절의 파리는 중국 취향(Chinoiserie)이 크게 유행하고 있었다. 이런 이색적인 질주법을 그가 놓칠 리가 없었다.

말을 좋아했던 만큼 제리코는 평생 세 번의 승마 사고를 당했다. 런던에서 돌아온 다음 해에 세 번째 낙마 사고가 발생했는데, 이때의 상처가 척추결핵으로 번져 끝내 회복하지 못하고 32살의 나이로 요절하고 말았다.

백안의 처사와
해변의
고독한 수도사

김득신 외, 《화성능행도》 ● —————— 1796년경

1807년 ————— ● 자크 루이 다비드, <나폴레옹 1세의 대관식>

프리드리히, <해변의 수도사> ● —————— 1810년

19세기 전반 ————— ● 이재관, <송하처사도>

윌리엄 터너, <비, 증기, 속도-그레이트 웨스턴 철도> ● —————— 1844년

이한철 외, 《무신진찬도》 ● —————— 1848년

白眼看他世上人
小塘 畫

조선 그림 중에 다리를 꼬고 앉은 선비를 그린 것이 제법 있다. 대개 물가의 바위에 걸터앉아 한쪽 다리를 물에 담그고 있는 이른바 탁족(濯足)의 자세다. 이는 '창랑의 물이 맑으면 갓끈을 씻고 물이 흐리면 발을 씻는다'라는 굴원(屈原)의 고사와 관련된 도상으로 마음을 닦는 일종의 정신 수양 자세를 그린 것으로 여겨졌다. 간혹 소나무 아래에 다리를 꼬고 앉은 그림도 있는데 여기에는 탁족과 같은 별다른 뜻은 없다.

이재관(李在寬, 1783-1849)은 19세기 전반기에 활동한 대표적 직업 화가이다. 그의 <송하처사도(松下處士圖)>는 가지가 늘어진 소나무 아래 수염을 길게 기른 처사 하나가 다리를 꼬고 앉아 먼 곳을 바라보는 모습을 그렸다.도104 처사라고 한 것은 관모가 아닌, 두건을 질끈 동여맨 데서 유래한다.

그가 어디를 바라보고 있는지는 알 수 없다. 다만 오른쪽에 적힌 글귀에서 인물에 대한 실마리를 읽어낼 수 있다. '백안간타세상인(白眼看他世上人)'이라는 문구는 이재관이 적은 것으로, 당나라 유명 시인 왕유의 시구절이다. 그 위쪽에 보이는 장문의 글은 단짝인 중인 출신 서화가 조희룡이 그의 그림을 칭찬하는 내용이다.

왕유의 시구는 처사 최흥종이란 사람이

사는 숲속 정자를 찾아갔더니 그가 '맨머리로 큰 소나무 아래에 다리를 꼬고 앉아서 속세 사람들을 흘겨보고 있더라'라고 하는 내용의 일부분이다. '백안' 은 눈의 흰자위를 말한다. 사람을 업신여기면서 흘겨보는 백안시와 같은 의미이다. 이는 삼국 시대 위나라 문인 완적이 자기 마음에 드는 사람이 찾아오면 다정한 기색을 띠며 '푸른 눈(靑眼)'으로 맞이하고, 마음에 들지 않는 사람이 오면 흰자위를 보이며 백안시한 데서 나온 말이다. 시는 최 처사가 비록 산속에 살고 있지만, 세상을 우습게 볼 만큼 기개가 드높다는 데 찬사를 보내는 내용이다.

이재관은 몰락한 무인 집안 출신으로 『고씨화보』나 『개자원화전』 등의 중국 화보를 통해 그림을 혼자서 익혔다. 화원이 아님에도 실력이 출중하여 궁중으로 불려가 어진을 모사하는 일에 참여하기도 했다. 인물 외에도 산수, 화조, 어해 등에 두루 재능을 보였다. 매년 왜인들이 부산 왜관에 와서 그의 화조화를 사 갔다는 기록도 있다.

그의 시의도(詩意圖, 시구를 적고 그 뜻에 맞춰 그린 그림) 제작은 다분히 시대 요청에 따른 것이다. 그가 살던 시대는 상류층뿐만 아니라 중하류층까지 교양이 중시되던 때였다. 시를 짓고 이해할 수 있는 능력은 교양의 유무를 재는 척도가 되었다. 그래서 중인들이 모여 시회를 열고 나무꾼도 시를 흥얼거리며, 기생역시 유명한 시에 곡조를 붙여 노래를 부르고 춤을 췄다. 그런 점에서 '백안간타세상인'이라는 글귀를 넣은 이 그림은 직업 화가로서 시대가 요청하는 바를 충실히 담아낸 결과물이다.

다른 한편으로는 실력 발휘가 불가능한 신분제 사회 속에서 답답한 심경을 그린 한 폭의 심화(心畵)라고도 할 수 있다. 이재관이 살았던 19세기 전반에는 중인에게 과거 응시 자격이 주어지지 않았을뿐더러 과거도 특정 집안이 독점하는 세도 정치가 완전히 정착한 시절이었다.

이재관보다 조금 앞서 활동한 카스파르 다비드 프리드리히(Caspar David Friedrich, 1774-1840)는 신고전주의의 반동으로 생겨난 낭만주의, 그것도 독일 낭만주의를 대표하는 화가이다. 그의 그림 가운데에도 먼 곳을 바라보는 인

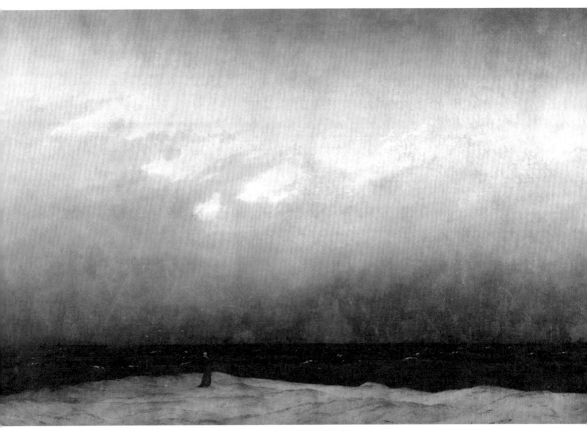

도105 프리드리히, <해변의 수도사>, 1810년, 캔버스에 유채, 110×171.5cm, 베를린 구(舊) 국립미술관

물을 그린 것이 있다. 그의 출세작인 동시에 가장 유명한 〈해변의 수도사〉
이다.도105

이 그림은 매우 단순하다. 지평선을 낮게 설정한 해변 풍경으로, 전경에 모
래사장이 보인다. 검푸른 바다에는 몇 개의 흰 파도가 일렁이고 흰 갈매기가
그 위를 낮게 날고 있다. 위쪽의 검은 구름은 마치 바다를 찌부러뜨리듯 짓누
른다. 해변에는 마르고 키가 큰 검은 사제복의 수도사 한 사람이 등을 보이
고 서 있다. 얼굴을 볼 수 없지만 어딘가를 응시하는 것처럼 여겨진다. 고요
하면서도 광대무변하고, 무한히 깊으면서도 영원함이 담겨 있는 듯한 대자
연의 한구석에 자리해 있다. 이런 그의 모습은 신에게 헌신을 맹세한 사제가

어떤 깊은 영적 세계와 교감하고 있는 듯한 느낌을 준다.

서양에 왕립아카데미가 탄생한 이래 아카데미 회원들은 중세 장인과 달리 엘리트 관료의 대접을 받았다. 이들 그림에서 동양의 문인화에 담긴 정신성을 찾아보기란 사실 쉽지 않다. 그런데 이 그림은 신비로운 정신적 분위기를 풍긴다.

프리드리히는 당시 스웨덴령이었던 독일 북부 발트해 연안의 작은 도시에서 경건한 신앙인인 양초 제조업자의 아들로 태어났다. 그는 어린 시절 어머니와 여동생을 잃고, 13살 때는 스케이트를 타다 사고로 남동생을 잃었다. 그 일로 인해 심한 우울증에 빠졌는데 이를 극복하면서 종교적 신비주의에 경도됐다. 때마침 이상화된 기독교 정신에 바탕을 두고 인간의 순수함을 신뢰하는 독일 낭만주의 시대가 열리고 있었다. 독일 낭만주의에서는 인간의 타고난 영성은 자연의 일부이므로 사람의 생각과 감성은 그대로 자연과 조화를 이룰 수 있다고 했다.

〈해변의 수도사〉는 프리드리히가 무한한 공간 속에 놓인 절대 고독자의 존재를 통해 인간에게 신이 필요한 이유를 표현한 것처럼도 보인다. 대자연 앞의 미약한 인간에게 느껴지는 고독과 외로움은 그림이 나타낼 수 있는 정신주의의 한 정점이 아닐 수 없다. 이 그림은 완성된 다음 해에 큰 찬사를 받았다. 대문호 괴테는 드레스덴에 있는 그의 화실을 방문해 그림을 직접 보고 감탄해 마지않았다(프리드리히는 이보다 앞서 1805년 괴테가 주최한 바이마르 미술전에서 괴테 상을 받았다).

이후 프리드리히는 독일 낭만주의의 거점인 드레스덴을 대표하는 화가로 이름을 날렸다. 그러나 승승장구하던 이력은 만년에 뇌졸중으로 팔다리가 마비되면서 끝이 나고 만다. 이로 인해 금전에 쪼들리면서 극도의 빈곤 상태에서 세상을 떠났다.

여행과 겹친
수집 시대의 그림

피에트로 롱기, <코뿔소 클라라>　1751년경

1777년　요한 조파니, <우피치의 트리뷰나>

이인문, <낙타>　1795년경

작가 미상, <책가도>　19세기

1926년　모네, <수련이 있는 아침>

그림은 시대를 반영한다. 하지만 모든 그림이 다 그렇지는 않다. 산수화는 시대에 따라 묘사 방식이 달라지긴 해도 그 속에서 시대 분위기를 읽기는 힘들다. 화조화도 마찬가지다. 그런데 책가도 병풍에는 어떤 그림보다 시대 분위기를 드러내 보여주는 내용이 담겨 있다.

책가도는 많은 화가가 그렸던 만큼 유형이 다양하다. 그러나 화면 전체를 하나의 큰 책장으로 보고, 군데군데 책을 넣거나 청동기 또는 도자기 같은 물건으로 장식을 한 점은 비슷하다. 도106

조선 중기만 해도 책가도 병풍의 사례는 찾아볼 수 없다가 18세기 후반 들어 비로소 등장한다. 이때 한양에는 새로운 바람이 불고 있었는데, 다름 아닌 골동 붐이었다. 이 유행 역시 중국에서 전해진 서화 골동의 수집 취미에서 비롯되었다. 18세기에는 연행 사신에 상류층 자제들이 개인 비서 자격으로 많이 들어갔다. 이들을 통해 중국의 취미 문화가 소개됐는데 골동 취미도 그중 하나였다. 박지원 역시 1780년 개인 비서의 신분으로 북경을 방문했다. 그가 쓴 『열하일기』에는 통역사 중 한 사람이 중국 상인들의 골동품을 위탁받아 사신들 숙소에서 직접 팔았다는 내용이 들어 있다.

이렇게 상류층에서 시작된 골동 붐은 중류 사회로까지 크게 번졌다. 평민 출신으로 큰 재산을 일군 한양의 손 노인이란 사람이 가짜 골동에 속아 전 재산을 탕진한 일은 당시 한양에서 매우 유명한 이야기였다. 이렇게 상하 가리지 않고 골동에 몰두하자 사치를 멀리하고 근검절약을 강조했던 정조는 몇 번이나 골동에 빠진 사회 풍조를 개탄하기도 했다.

이런 사정을 고려해보면 책가도란 일종의 골동 자랑 그림이다. 곱게 장정한 책들이 서가에 놓여 있지만, 어떤 귀중한 책인지, 저자가 누구인지를 알려주는 내용은 하나도 없다. 그저 포개져 책장을 채우고 있을 뿐이다.

반면 책 사이사이에 놓인 다채롭고 화려한 장식물은 값비싼 중국 문방구, 예컨대 벼루, 먹, 붓에서 시작해 청동 제기, 향로, 옥으로 만든 장식물, 그리고 진귀한 도자기까지 망라돼 있다. 골동품은 아니지만, 당시 주요한 수집품의 하나였던 산호나 공작 깃털도 이들 사이에 놓여 있다. 각 사물의 묘사는 세밀하고 치밀해 실물을 보고 그렸을 법하다.

도106 작가 미상, <책가도>, 19세기, 비단에 수묵채색, 198.8×393cm, 국립중앙박물관

　　호기심의 시대에 진귀하고 색다른 골동품을 잔뜩 그린 책가도는 실물 이
상으로 인기가 높았다. 당시 화원 신한평, 김홍도, 장한종 등이 책가도를 잘
그리기로 유명했다. 정조도 종종 책가도 제작을 명했는데, 골동품이 일절 없
고 책만 가득한 그림을 특히 좋아했다.

　　책가도 병풍은 19세기 후반 들어 낱개의 폭 그림으로 분화한다. 그와 함께
골동품도 상상 속에나 있을 법한 이상한 기물로 바뀌었다.

　　호기심, 외부 세계, 수집과 같은 키워드를 가지고 책거리 병풍과 나란히 볼
만한 그림으로 요한 조파니(Johan Zoffany, 1733-1810)가 그린 〈우피치의 트리뷰나〉
가 있다. 도107-1 트리뷰나는 우피치 미술관에 있는 팔각 전시실을 말한다. 메디
치가에서 수집한 물건을 특별히 전시하기 위해 1586년에 지었다.

　　서양에서 수집 취미가 시작된 것은 16세기로, 일명 대항해 시대로 들어서
면서이다. 유럽 외부에서 나는 진귀한 자연물, 즉 이국의 조개껍질이나 광물
같은 것이 수집 대상이었다. 이런 박물학적 관심은 유럽의 왕후 귀족들이 자

신의 성(城)에 호기심의 방(Wunderkammer)을 만들게끔 했다. 나중에 이곳에 미술품, 골동품이 들어가게 되면서 미술품 진열실이 됐다.

트리뷰나도 처음에는 메디치가의 호기심의 방이었다. 천장에는 6천 개나 되는 진귀한 조개껍질로 만든 이색적인 동식물 그림이 장식돼 있었다. 시대가 내려오면서 르네상스 이후의 유명 회화와 조각을 전시하게 됐다.

조파니는 독일 프랑크푸르트 인근의 궁정 소목장의 아들로 태어났다. 젊은 시절 이탈리아에서 수업하고 20대 후반에 영국 런던으로 건너갔다. 당시 런던은 문화와 예술의 새로운 중심지로 떠오르고 있었다. 조반니는 운 좋게 조지 3세와 샤롯트 왕비의 후원을 받게 됐다.

그 덕에 왕립미술아카데미의 창립 회원이 되었고, 왕족과 귀족들의 초상화를 도맡으면서 명성을 쌓았다.

〈우피치의 트리뷰나〉가 그려진 배경에는 역시 그랜드 투어가 있었다. 많은 사람이 로마와 베네치아로 갈 때 왕비는 런던을 떠날 수 없었다. 그런 샤롯트 왕비를 위해 조반니가 이탈리아로 건너가 중요한 볼거리 중 하나였던 우피치 트리뷰나를 그림으로 옮겨온 것이 이 작품이다.

트리뷰나에는 중동에서 생산되는 채색 대리석을 깐 바닥에 유명한 로마 시대 조각들이 빙 둘러 진열돼 있다. 그리고 벽에는 르네상스 전후의 유명 그림을 상하로 전시해두었다. 조반니는 이곳을 22점의 그림과 20점의 조각이 전시된 모습으로 그렸다. 조각과 그림은 모두 실제에 근거해 똑같이 묘사되었다. 그중 일부는 왕비를 위해 당시 트리뷰나에 없던 작품까지 그려 넣은 것이다.

조반니의 이탈리아 여행에는 영국 귀족들도 동행해 그가 피렌체의 귀족 집안에 소장된 명작들을 빠짐없이 볼 수 있게끔 도와주었다. 그림에는 이들의 모습도 등장한다. 오른쪽에 등장인물들이 모여 쳐다보는 조각은 바로 〈메디

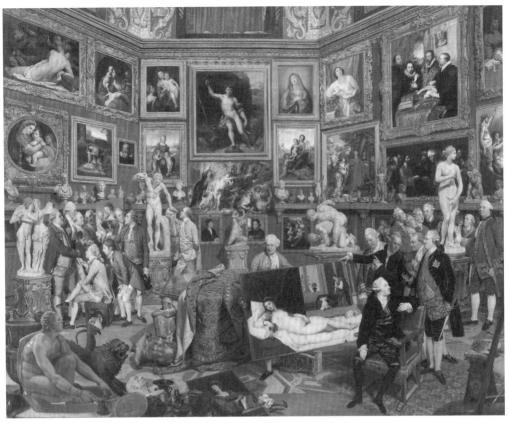

도107-1 요한 조파니, <우피치의 트리뷰나>, 1777년, 캔버스에 유채, 123.5×155cm, 런던 윈저궁 로열컬렉션

치의 비너스)이다. 도107-2, 도108 앞쪽에 있는 사람들 사이로 보이는 큰 그림은 티치아노의 <우르비노의 비너스>다. 이 그림은 원래 트리뷰나가 아닌 다른 전시실에 있었으나 조반니가 일부러 그려 넣었다. 왼쪽 벽면에 걸려 있는 동그란 그림은 라파엘로의 <성모상>으로, 이 역시 우피치궁전의 소장품이다.

조반니는 이 그림을 1772년에 완성했지만, 사실적 묘사를 위해 1777년까지 마무리 작업을 계속했다. 그리고 2년 뒤인 1779년에 런던으로 돌아와 이를 왕비에게 헌상했다.

도107-2 <우피치의 트리뷰나>(부분)

도108 작가 미상, <메디치의 비너스>, BC 1세기,
대리석, 높이 153cm, 우피치 미술관

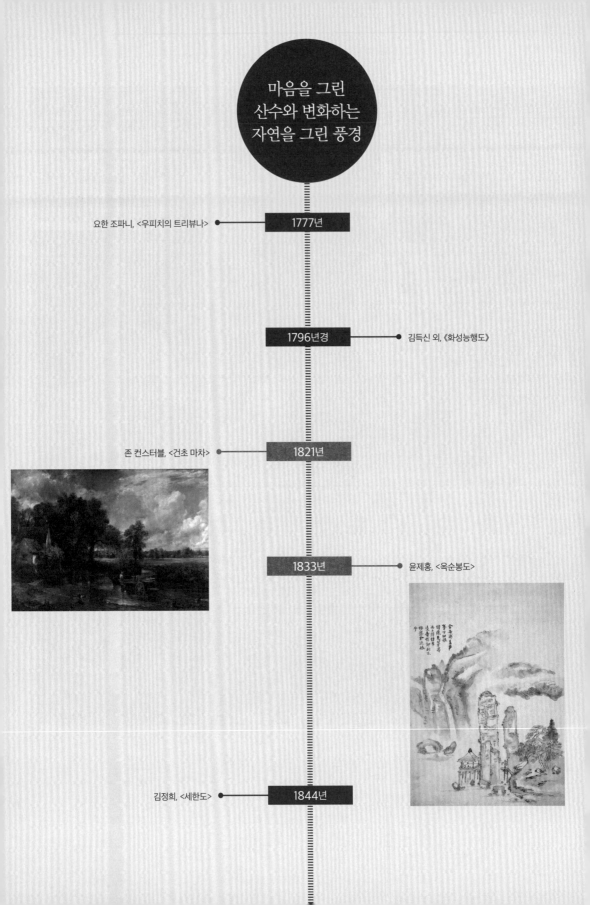

마음을 그린
산수와 변화하는
자연을 그린 풍경

요한 조파니, <우피치의 트리뷰나> ── 1777년

1796년경 ── 김득신 외, 《화성능행도》

존 컨스터블, <건초 마차> ── 1821년

1833년 ── 윤제홍, <옥순봉도>

김정희, <세한도> ── 1844년

여백이 많아 보이기는 하지만 별로 이상할 것이 없는 산수화 한 폭이다. 도109-1 그림은 크게 전경과 후경으로 나뉜다. 뒤쪽부터 보면 구름에 가린 봉우리에서 나온 물줄기가 시원스러운 폭포가 되어 흘러내리고 있다. 앞쪽에는 높이 솟은 두 개의 봉우리와 근사해 보이는 정자가 있다. 정자로 가는 섶다리에는 술동이를 짊어진 동자가 보인다. 정자 안에는 문인 한 사람이 이미 술자리를 벌이고 있다.

〈옥순봉도(玉筍峯圖)〉를 그린 이는 윤제홍(尹濟弘, 1764-?)이다. 과거에 급제했지만 큰 벼슬은 못 하고 지방관으로 돌다 그쳤다. 그러나 그림에서는 색다른 회화세계를 선보였다.

그림을 보면 필치가 조금 이상하다. 먹선이 균일하지 않을뿐더러 언덕이나 먼 산은 뭉그적거린 인상이 있다. 도109-2 붓으로 그린 것이 아니기 때문이다. 바로 손톱과 손가락 끝에 먹을 묻혀 그린 지두화다.

지두화법은 18세기 들어 새로 전한 기법이다. 강세황도 이를 써서 그림을 그린 적이 있다. 당시는 새로운 경향에 민감하던 때로 이 기법을 시도한 것이 특별히 남다르다고 할 만한 일은 아니다. 참신한 지점은 다른 곳에 있었다.

이 시대 화가들은 수시로 중국을 언급했다. 중국 화가와 그림을 거론하면서 박식함을 자랑하거나 자기 그림의 근거로 삼았다. 그러나 윤제홍은 중국 화가나 그림 대신 조선 화가와 그림을 말했다.

이 그림에서는 선배 문인 화가 이인상을 끌어들이고 있다. 폭포 위쪽의 글은 '옥순봉에 놀러 갈 때마다 절벽 아래에 정자가 없는 것을 한탄했는데 이인상의 그림을 보고 머릿속이 반짝하는 듯한 힌트를 얻었다'라는 내용이다. 어떤 그림을 봤는지는 언급하지 않았다.

충북 단양에 있는 옥순봉은 지금도 그렇고 당시에도 정자가 없었다. 그렇지만 산수화가 실제 풍경이 아닌 이상의 풍경을 그리는 것이라면, 못 그려 넣을 이유가 없다는 게 그의 생각이었다. 윤제홍은 이인상을 통해 이 생각을 재확인한 것처럼 말했지만 실은 그 무렵 일반화된 산수 이론이었다.

명말의 이론가 동기창은 이상적인 산수화란 옛 유명 화가가 구사한 묘사법과 표현 방식을 조합해 산수를 재구성하는 것이라고 했다. 그는 자신이 감

余每游玉笋
峯下切恨
壁底无芽亭
近乃得彷孝
凌壷帖卽此本
倘亲余洗恨
乎

도109-1 윤제홍, <옥순봉도>, 1833년, 종이에 수묵, 67.3×45.5cm, 삼성미술관 리움

도109-2 <옥순봉도>(부분)

명받은 실제 풍경에도 이를 적용해 그렸다. 윤제홍이 있지도 않은 옥순봉 정자를 그린 것은 바로 동기창식 이상적 산수화법을 실천한 것이다. 여기서 주목해야 할 점은 그가 가져다 쓴 유명 화가의 묘사법이 중국 화가가 아닌 정선의 기법이라는 것이다. 정선은 앞서 소개한 대로 회화적 상상력을 자극하기 위해 중심이 되는 경치를 과장해서 표현해도 무방하다는 사실을 보여준 진경산수화의 대가이다.

윤제홍은 옥순봉을 그리면서 앞쪽에 보이는 두 개의 바위기둥만 크게 표현하고 뒤쪽으로 이어진 본체의 큰 바윗덩어리는 과감하게 생략했다. 그로 인해 제목을 가리고 보면 아무도 옥순봉이라고 짐작할 수 없게 됐다.

그는 1821년 가을부터 2년간 단양과 가까운 청풍부사를 지냈다. 이때 완전히 주관적으로 그린 <옥순봉>을 제작했다. 근대 회화가 화가의 주관성에서 시작된다고 하면 윤제홍은 조선에서 가장 먼저 근대를 향해 나아간 화가라고 할 수 있다.

영국의 존 컨스터블(John Constable, 1776-1837)은 윤제홍과 비슷한 시대에 활동한 풍경화가이다. 그는 일찍부터 왕립미술아카데미의 문을 두드렸으나 53살에서야 회원이 되었다. 입신출세가 늦은 편이다. 그가 평생 라이벌로 여겼던 동년배의 윌리엄 터너는 24살 때 이미 아카데미 준회원이 됐고 3년 뒤에 정회원이 됐다.

터너와의 관계에서 그의 마음고생이 더 심했던 이유는 출신 배경에 따른 자존심 때문이었다. 터너는 가난한 이발사의 아들에 불과했으나 컨스터블은 유복한 제분업자의 아들이었다. 이런 둘의 차이가 어디에서 시작됐는지는 알 수 없다.

컨스터블은 생전에 영국 내에서 거의 진가를 인정받지 못했다. 대표작 〈건초 마차〉는 그 실상을 말해주는 대표적인 사례이다.도110 그는 젊은 시절 클로드 로댕에 심취해 자연을 닮은 풍경을 그리고자 했다. 그리고 자신이 자란 런던 남동부 서포크 지방의 자연 풍경을 화폭에 담는 데 노력했다. 서포크는 일 년 365일 똑같은 날씨가 하루도 없다고 할 정도 일기불순한 곳이다. 컨스터블은 이러한 빛, 바람, 구름, 비와 같은 기상 변화가 빚어내는 자연의 모습을 있는 그대로 그리고자 했다.

1821년 작 〈건초 마차〉는 서픽과 에식스 사이에 흐르는 스투어(Stour)강을 건너는 건초 마차를 그린 작품이다. 마차 앞쪽에 보이는 집은 아버지가 경영하던 제분소에 속해 있던 오두막이다. 뒤쪽으로 전개된 들판 위에는 흰 구름이 푸른 하늘을 배경으로 뭉게뭉게 피어 있다. 마차, 들판, 나무, 오두막 등 무엇 하나 특별할 것 없는 평범한 풍경이다. 하지만 그 속에 인간을 감싸는 자연의 평화로움과 고즈넉함, 넉넉함 등 그가 전하고자 하는 느낌과 감정이 충실하게 재현되어 있다.

이 그림은 다음 해 런던 왕립미술아카데미 전시에 출품됐으나 아무런 반응이 없었다(당시 그는 준회원이었다). 유일하게 반응을 보인 사람은 마침 런던에 와 있던 프랑스 화가 테오도르 제리코였다. 그는 이 그림에 감탄하며 파리에 소개해볼 것을 권했다. 1824년 〈건초 마차〉는 다른 3점의 작품과 함께 파리의 살롱전에 출품돼 상찬과 함께 금상을 받았다. 그 후 컨스터블의 작품

도110 존 컨스터블, <건초 마차>, 1821년, 캔버스에 유채, 130.2×185.4cm 런던 내셔널 갤러리

은 런던보다 파리에서 더 잘 팔렸다. 주변에서는 외국에 나가 전시를 하라고 했으나 그는 '외국에서 부자가 되느니 고향에서 가난하게 살겠다'라며 이를 거절했다.

평범하고 소박해 보이는 그림처럼 그는 삶에서도 순수함을 지키고자 했다. 어릴 때 소꿉친구였던 여인과 결혼했으나 부인은 애석하게도 그의 성공을 보지 못하고 죽었다. 컨스터블은 그 뒤로 재혼하지 않고 남겨진 일곱 아이를 혼자 키우며 살았다. 옷도 늘 검은 옷만 입고 지냈다고 한다.

인정 받지 못했던 <건초 마차>는 오늘날 영국에서 두 번째로 유명한 영국 그림이 되었다. 한편 첫 번째로 꼽히는 그림은 그의 라이벌이었던 터너의 <전함 테메레르호>이다.

이데아의 집과
비바람 속의
스피드

윤제홍, <옥순봉도>

1833년

1844년

김정희, <세한도>

윌리엄 터너, <비, 증기, 속도-그레이트 웨스턴 철도>

1844년

1853년

유숙, <수계도>

오노레 도미에, <삼등칸>

1862-64년경

조선 그림 중 가장 뛰어난 한 점을 뽑으라면 전문가들은 두말없이 〈세한도(歲寒圖)〉를 지목한다.도111 그렇지만 일반 대중에게 이런 선정은 잘 납득되지 않는다. 마른 먹으로 밋밋한 집 한 채를 그리고 주변에 소나무 서너 그루를 더한 게 전부인데 어디가 그렇게 탁월하고 뛰어난지 선뜻 다가오지 않기 때문이다. 전문가의 말을 빌리면 이 작품은 동양 회화의 핵심을 이루는 문인화 정신이 극한의 경지까지 도달했음을 보여준다고 한다.

문인화 정신이란 무엇인가. 북송 시대가 되면 30만 대 1이라는 엄청난 경쟁을 뚫고 과거를 통과한 문인들이 사회 주류로 부상해 사회의 상당 부문을 장악하게 된다. 그림도 마찬가지여서 제작부터 감상, 평가에 이르기까지 전체적인 주도권을 문인들이 가졌다. 이들은 그림을 그리고 감상하는 전 과정을 글로 써서 이론화했는데, 이것이 문인화론이고 문인화 정신이다.

북송 문인들은 선종 이론에 호의적이었다. 그래서 그림에도 눈에 보이는 현상 너머의 근본적인 실체나 진리를 담아야 한다고 생각했다. 이런 생각을 이론화하는 데 일조한 북송의 문인 소식은 '닮게 그리고자 하는 것은 아이들이나 하는 일'이라고까지 극단적으로 말했다. 그는 구름이나 안개, 흐르는 물 같은 것을 그릴 때는 어느 한 시점, 즉 밤이나 낮, 여름이나 겨울에 보이는 현상적인 모습이 아니라 구름 하면 머릿속에 떠오르는 본래의 모습을 그려야 한다고 했다. 그가 말한 본래의 모습이란 선종에서 말하는 깨달음 같은 것으로 다른 사람에게는 말로 설명하기 힘든 면이 있는 게 사실이다.

이어서 원의 문인 화가 예찬은 시와 문장이 문인의 생각과 사상을 전하는 도구인 것처럼 그림도 그 같은 역할을 할 수 있다고 했다. 그는 자기가 그린 대나무 그림을 가리켜 '남들이 갈대라고 하든 마 풀이라고 하든, 대나무를 그렸다고 강변할 생각은 조금도 없다'라고 했다. 그러면서 가슴 속에 일어난 한때의 흥취, 즉 감정의 상태를 그린 것으로 족하다고 했다.

김정희(金正喜, 1786-1856)가 그림에서 스승으로 삼고자 한 사람이 바로 예찬이었다. 〈세한도〉는 단순한 풍경 그림이 아니다. 1840년 가을 제주도로 유배 간 이래 가슴 속을 지나가는 외롭고 쓸쓸하고 허전한 심정을 담았다. 여기에 어려운 자신의 상황에도 변함없이 뒤따르는 제자의 존재에 인간적인 따사로

도111 김정희, 〈세한도〉, 1844년, 종이에 수묵, 23×69.2cm, 국보 제180호, 개인 소장

움을 느끼면서 자신이 정신적으로 기댈 수 있는 마음의 집 풍경을 그린 것이다. 〈세한도〉를 받은 제자 역관 이상적은 유배 중인 스승 김정희에게 최신 중국 서적 등을 자주 구해다 주었다고 한다.

김정희는 예찬뿐만 아니라 소식도 깊이 숭배했다. 정신적으로 이들에 경도된 것은 24살 때 중국에서 견문한 새로운 세계의 영향이 컸다. 그는 당대 최고의 학자이자 대 컬렉터였던 옹방강을 만나 중국 문인화의 최고 걸작을 직접 보고 또 그 정신세계를 깨달을 기회를 얻었다.

그가 그렇게 도달한 회화적 경지와 문인화 정신은 불행하게도 불모의 결과로 끝을 맺었다. 당시 조선에는 김정희와 마주 앉아 대등한 수준으로 지적

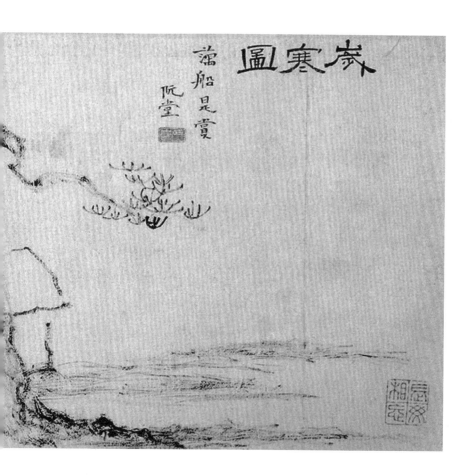

얘기를 나눌 상대가 없었기 때문이다. 중인 제자를 여럿 두었지만, 중인의 학문과 사상에는 한계가 있었다.

김정희가 〈세한도〉를 그리던 해에 영국의 국민화가 조지프 말로드 윌리엄 터너(Joseph Mallord William Turner, 1775-1851)는 말년의 대표작으로 손꼽히는 〈비, 증기, 속도―그레이트 웨스턴 철도〉를 그렸다. 도112-1

화면에는 형체다운 형체가 거의 묘사되어 있지 않다. 그가 좋아하는 노란색을 중심으로 붉은색, 파란색이 서로 뒤엉킨 채 뿌려지고 문질러지고 소용돌이치듯 발라져 있다. 그림의 핵심은 앞이 보이지 않는 세찬 빗줄기를 뚫고

도112-1 윌리엄 터너, <비, 증기, 속도-그레이트 웨스턴 철도>, 1844년, 캔버스에 유채, 91×121.8cm, 런던 내셔널 갤러리

그레이트 웨스턴 철도 회사의 기차가 맹렬한 속도로 다리 위를 달리는 '분위기'였다.

터너가 이 작품을 제작할 당시 영국은 유럽 어느 나라보다 먼저 마차에서 기차의 시대로 바뀌고 있었다. 가장 큰 철도 회사인 그레이트 웨스턴 사는 런던과 서쪽의 메이든헤드 사이를 운행하고 있었다. 터너는 실제 비바람이 몰아치는 날 기차를 타고 메이든헤드 철교 위를 건너간 경험이 있었다.

도112-2 〈비, 증기, 속도-그레이트 웨스턴 철도〉(부분)

20대 때 왕립미술아카데미 회원에 뽑힐 정도로 천재였던 터너는 일찍부터 대자연이 빚어내는 웅장한 경관과 인간이 상상할 수 없는 거대한 기상 변화에 매료되었다. 이러한 젊은 시절의 작업은 자연의 이상적인 아름다움을 거대한 규모로 재현한 클로드 로랭을 모범으로 삼았다.

공간과 스케일 그리고 빛에 대한 자각을 한층 일깨워준 것은 여행이었다. 터너는 1802년 첫 프랑스 여행에서 알프스를 보고 거대한 자연의 경관을 체험했다. 또 루브르 박물관에서는 꿈에 그리던 로랭의 〈시바 여왕의 출항〉을 직접 보았다. 이때 일상에서 느낄 수 없는 이색적 분위기를 연출하는 빛과 공간의 회화적 효과를 확인했다. 이 체험은 나중에 베네치아에서 맑은 풍광과 색채에 매료되면서 한층 깊어졌다. 위와 같은 일련의 경험들이 쌓여 빛과 구름, 안개 등이 엮어내는 자연의 변화무쌍한 모습을 화면 가득히 그리는 그의 낭만적인 풍경화 세계가 탄생했다.

달리는 열차로 상징되는 속도는 당시 새로 등장한 '형체가 없는 실체'였다. 극단적인 원근법을 써서 터너가 표현하고자 한 것은 맹렬한 스피드 그 자체였다. 또 빛과 안개, 구름처럼 눈에 보이기는 하지만 실체를 확인할 수 없는 새로운 소재에 대한 도전이기도 했다.

그는 새 시대의 상징인 스피드의 형상화에 도전했지만, 과거를 완전히 잊지는 않았다. 절충주의에 가깝게 왼쪽 테일러스 다리 아래에 비교적 형체가 뚜렷한 조각배를 그렸다. 뒤편에는 밭을 경작하는 사람들이 희미하게 보인다. 심지어 철교 위에는 마치 경주라도 하듯 기차 앞을 달리는 작은 토끼까지 넣었다.도112-2 이 의문의 토끼에 대해 그는 아무런 설명을 하지 않았다.

1851년, 터너는 당시 유행하던 콜레라에 걸려 사망한다. 평생 제자를 두지 않았으나 윤곽선을 완전히 뭉개버리고 색을 중복시켜 물체가 풍기는 인상을 그린 그의 화풍은 모네, 르누아르와 같은 인상파 화가들에게 큰 영향을 끼쳤다.

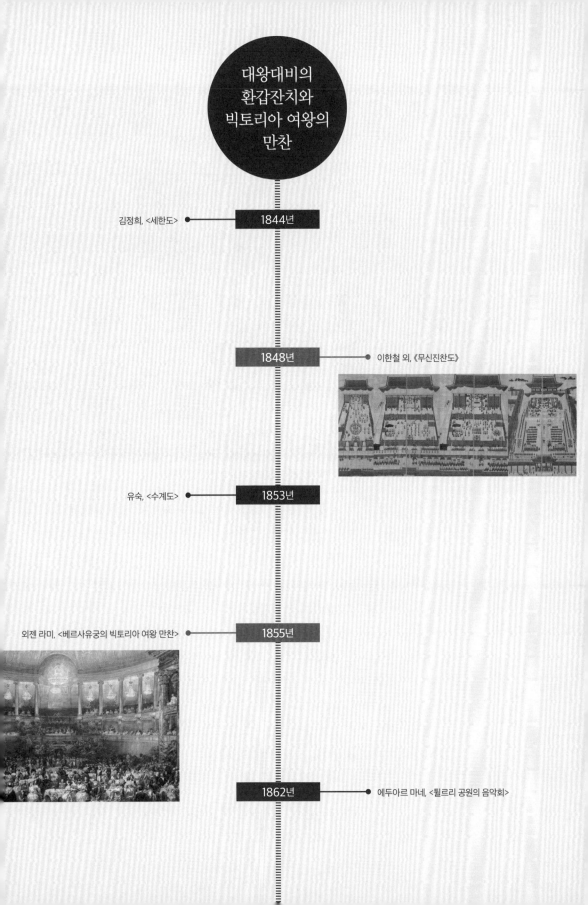

대왕대비의
환갑잔치와
빅토리아 여왕의
만찬

김정희, <세한도> ●——— 1844년

1848년 ———● 이한철 외, 《무신진찬도》

유숙, <수계도> ●——— 1853년

외젠 라미, <베르사유궁의 빅토리아 여왕 만찬> ●——— 1855년

1862년 ———● 에두아르 마네, <튈르리 공원의 음악회>

도113-1 이한철·백은배 외, 《무신진찬도》, 1848년, 비단에 수묵채색, 각 136.1×47.6cm, 국립중앙박물관

　　조선 그림에서 오랫동안 홀대를 받은 분야가 기록화이다. 근래 들어 연구 성과가 차츰 쌓이고 있지만 얼마 전까지만 해도 미술사에서 언급조차 되지 않았다. 궁중에서 열린 수많은 행사를 그린 궁중기록화 역시 그중 하나다. 궁중 행사는 국가의 위상을 드높이려는 목적뿐 아니라 왕과 신하, 나아가 백성들까지 포함해 군신 화합과 여민동락의 정신을 보여주고자 한 나라의 공식 행사다. 대부분은 공식 기록인 의궤를 통해 그 과정을 남겼다. 의궤와 별개로 행사를 주관했던 사람들도 이를 그림으로 남겨 참가를 영예롭게 여기고자 했다. 오늘날 전하는 대다수 궁중기록화는 후자에 속한다.

　　그런데 18세기 말이 되면 이런 행사기록도가 궁중에 진상되기 시작했다. 《화성능행도》가 대표적 사례이다. 이 그림을 헌상받은 혜경궁 홍씨는 화원들에게 별도로 무명, 삼베를 하사해 치하했다.

궁중 잔치는 즉위, 생일, 탄생 등에 맞춰 다양하게 열렸다. 그렇지만 왕실에서는 근검과 절약의 정신을 앞세우며 행사를 건너뛰거나 극히 간단하게 치루는 일이 많았다. 큰 잔치는 몇십 년에 한 번 있는 정도였다.

헌종 말년에 열린 잔치는 보기 드문 대규모 행사였다. 이는 왕실의 가장 큰 어른인 순원 왕후(순조의 비)의 육순과 신정 왕후(익종의 비이자 헌종의 어머니)의 망오(41살이 되는 것)를 기념해 손자이자 아들인 헌종이 마련한 자리였다. 궁중의 큰 잔치는 밤낮으로 며칠간 열리는 것이 보통이다. 이때는 개막을 알리는 전날 행사와 당일 낮과 밤의 잔치, 그리고 다음 날 정리 잔치 순으로 3일간 진행되었다.

이를 그린 《무신진찬도(戊申進饌圖)》는 창덕궁 인정전에서 열린 잔치 개막식으로 시작한다. 도113-1 제3, 4폭에는 3월 17일 순원 왕후의 거처인 통명전에

도113-2 <통명전진찬도>, 《무신진찬도》

서 있었던 진찬 장면을 그렸다. 도113-2 진찬(進饌)이란 잔
치를 열어드린다는 말이다.

여인들을 위한 잔치였기에 통명전 앞뒤로 희고 붉은
장막이 쳐졌다. 전각 안에는 순원 왕후와 신정 왕후, 새
로 맞이한 손자며느리인 효정 왕비 홍씨의 자리가 놓여 있다. 왕후 역시 왕
과 마찬가지로 인물 대신 자리만 그렸다. 붉은 장막 안에는 헌종을 위한 호
피 자리가 보인다. 남성인 종친, 신하, 악공 등은 모두 붉은 장막 밖으로 나
가 앉았다.

진찬 때 차례대로 공연됐던 춤과 음악은 동시에 진행된 것처럼 표현했다.
시간적 흐름을 무시하고 이렇게 한꺼번에 그리는 형식은 궁중 회화의 오랜
전통이다. 또 작은 인형을 줄 세운 듯이 사람들을 반복해 그리거나 다중 시점
을 써서 건물을 묘사하는 방식도 전통에 따른 것이다. 정통성을 중시하는 궁
중은 과거 그 자체가 기준이자 모범이었다. 그림 역시 마찬가지였다.

이런 제약 때문에 화원들은 개개인의 독자적인 기량을 발휘하기 힘들었다.
더군다나 작업량 자체도 무척이나 많았다. 《무신진찬도》의 제작에는 이한철,
백은배 등 10명의 화원이 동원됐다. 이들은 잔치가 끝난 직후부터 작업에 들
어가 4개월 동안 그림을 그렸다. 왕실에 헌상한 다섯 틀의 병풍 외에 참가자
들이 나눠 가진 병풍 70틀을 제작했다. 엄격한 전통 중시와 많은 작업량은 판
박이 같은 그림이 양산될 수밖에 없는 조건이었다. 국립중앙박물관에는 '무진
진찬도'라는 제목의 병풍이 이 외에도 4점 더 있다.

한편 영국에서는 1851년 세계 최초로 만국박람회가 열렸다. 산업 혁명을
가장 먼저 일으킨 영국이 자신의 발전상을 세계에 알리고 산업 발전을 고취
하기 위해 개최한 행사였다.

무슨 일이든 영국에게 질 수 없다는 경쟁의식이 있는 프랑스는 나폴레옹
3세의 진두지휘 아래 그로부터 4년 뒤 파리 만국박람회를 열었다. 새로 지은
산업궁은 런던의 수정궁보다 훨씬 규모가 컸다. 여기에 파리가 산업뿐만 아
니라 세계 미술의 중심지라는 점을 환기하기 위해 대규모 미술전을 개최했

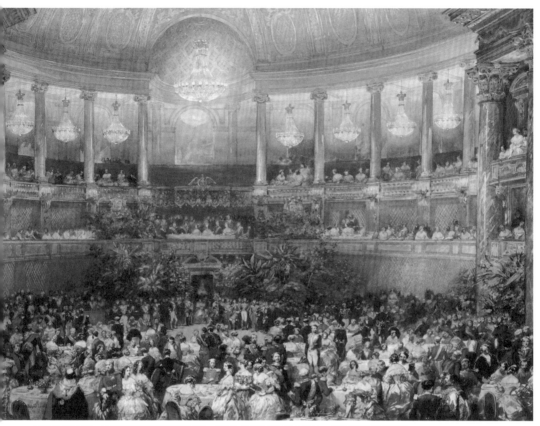

도114-1 외젠 라미, <베르사유궁의 빅토리아 여왕 만찬>, 1855년, 종이에 수채, 37.8×51.8cm, 런던 윈저궁 로열컬렉션

다. 앵그르와 들라크루아의 회고전도 이때 열렸다.

나폴레옹 3세는 박람회 기간에 크리미아 전쟁의 새 동맹국이 된 영국의 빅토리아 여왕을 초대했다. 8월 25일부터 10일간 파리를 찾은 여왕을 위해 나폴레옹 3세는 베르사유궁의 극장에서 성대한 만찬을 베풀었다. 이때 빅토리아 여왕이 데리고 온 프랑스 화가 외젠 라미(Eugène Lami, 1800-1890)가 그린 수채화가 <베르사유궁의 빅토리아 여왕 만찬>이다.도114-1

그는 화가인 동시에 디자이너 겸 판화가였다. 처음에 디자이너로 프랑스군 군복을 제작하면서 루이 필리프 왕의 눈에 들었다. 그 후 베르사유궁에 세우려던 역사박물관을 위한 디자인 작업에 동원됐고 왕의 아들 오마르 공이 샹

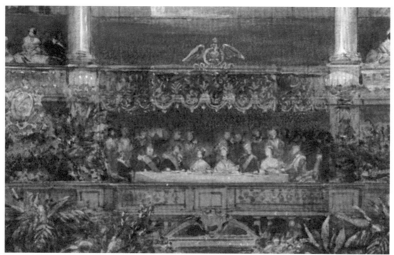

도114-2 <베르사유궁의 빅토리아 여왕 만찬>(부분)

티이성을 재건할 적에도 인테리어를 맡았다. 이런 인연은 7월 왕정이 붕괴한 뒤에도 계속되어 필리프 왕 부자와 함께 런던으로 망명했다.

런던으로 간 그는 빅토리아 여왕의 신임을 얻게 된다. 여왕이 입는 드레스를 직접 디자인했으며, 1851년 만국박람회 때는 수정궁의 개막식 장면을 맡아서 그리기도 했다. 이런 인연으로 여왕이 파리에 라미를 데리고 온 것이다.

이날 행사에는 파리의 귀족과 명사 1,200명이 초대됐다. 중앙 홀에는 테이블 40개를 놓고 400명이 둘러앉았다. 나머지 사람들은 홀에 그대로 서 있었으며 일부는 발코니 좌석에 앉았다. 이층 발코니 중앙의 귀빈석에는 여왕 부부와 나폴레옹 3세 부부가 나란히 자리했다.도114-2

라미는 작은 화면 위에 빠른 붓질로 성대하고 화려하게 열린 행사를 인상적으로 그렸다. 이를 본 나폴레옹 3세는 감탄을 하며 한 점 더 주문했다. 약간 큰 사이즈의 두 번째 그림은 귀빈석 위에 붉은 공단으로 만든 덮개가 추가되어 있다. 이 그림은 현재 베르사유궁 박물관에서 소장 중이다. 당시 빅토리아 여왕은 성대하게 베풀어진 연회에 감탄하며 '정말 근사하다'라는 말을 남겼다.

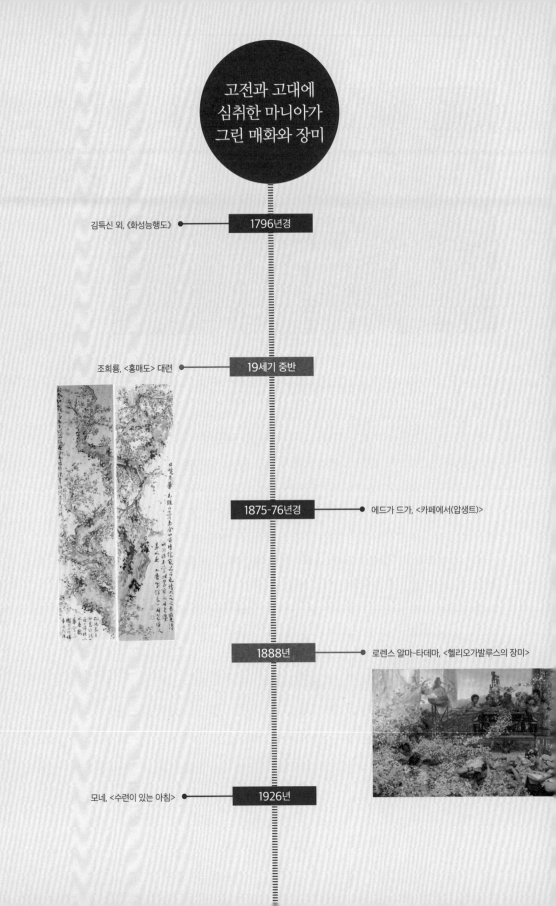

고전과 고대에
심취한 마니아가
그린 매화와 장미

김득신 외, 《화성능행도》 ● 1796년경

조희룡, <홍매도> 대련 ● 19세기 중반

1875-76년경 ● 에드가 드가, <카페에서(압생트)>

1888년 ● 로렌스 알마-타데마, <헬리오가발루스의 장미>

모네, <수련이 있는 아침> ● 1926년

1851년 7월, 추사 김정희가 북청으로 두 번째 유배됐을 때 조희룡(趙熙龍, 1789-1866)도 형을 받아 전라도 임자도로 유배 보내졌다. 김정희의 심복이라는 죄목이었다.

김정희의 북청 유배는 안동 김씨와 풍양 조씨의 세력 다툼이 발단이었다. 철종 조부의 위패를 어디에 봉안할 것인가 하는 논쟁은 표면적인 문제였고 실은 풍양 조씨와 가까운 영의정 권돈인을 축출하기 위한 정치 투쟁이었다. 권돈인과 절친인 김정희가 거기에 연루된 것이다. 김정희는 안동 김씨 집안에게 진작부터 눈엣가시 같은 존재였다. 암행어사 시절, 그는 안동 김씨의 대표 인물이던 비인현감 김우명의 비리를 파헤쳐 파직시킨 적이 있는데, 이때부터 미운털이 박혔다.

조희룡은 이런 복잡한 세력 다툼에 김정희의 심복이란 이유만으로 끌려 들어갔다. 정치적 야심을 가질 수 없는 중인 입장에서 보면 억울한 데가 있었다. 하지만 그림이나 예술관으로 보면 심복은 맞는 말이기도 하다.

그는 일찍부터 김정희 문하를 드나들었다. 그리고 김정희가 지향하는 순도 높은 고전주의적 문인화론에 깊이 공감했다. 그래서 그림도 김정희와 같이 쓸쓸하고 소산하며 적막감이 감돈다. 글씨 역시 추사체를 방불케 한다.

그런 한편 조희룡은 김정희와는 전혀 다른 자신의 취향에도 몰두했다. 자신이 가진 감정과 느낌, 그리고 격정까지 있는 그대로 화면에 쏟아부은 그림을 그렸다. 그 대표가 〈홍매도(紅梅圖)〉 대련이다.도115 이 그림이 언제 그려졌는지는 알 수 없다. 그러나 조선 그림에서는 찾아보기 힘든 격정적인 에너지의 응집과 분출이 느껴진다. 위아래로 좁은 화폭에 굵은 매화 줄기가 마치 용이 꿈틀거리며 승천하는 듯한 형태로 꽉 차 있다. 이것만도 숨이 막힐 정도인데 사이사이로 분홍의 매화꽃이 흐드러지게 피어 있다. 진짜 매화는 아니지만 황홀하기까지 하다. 장렬한 죽음을 목표로 넘실대는 불꽃에 돌진하는 불나방의 비장한 최후 같은 느낌마저 든다.

극도의 정숙함과 절제 속에서 내적 성찰을 통해 우주적 질서에 공감하고자 하는 성리학적 사고가 지배하는 사회에선 도저히 있을 수 없는 감정적 일탈과 같은 작품이다. 이는 다분히 변하는 시대 흐름을 반영한 것이다. 작품

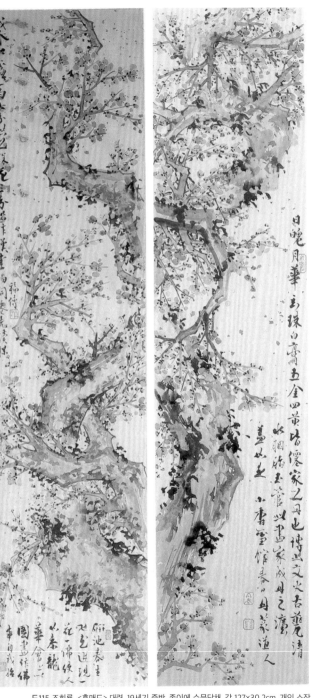

도115 조희룡, 〈홍매도〉 대련, 19세기 중반, 종이에 수묵담채, 각 127×30.2cm, 개인 소장

보다 조금 앞선 시기에 조선에는 이미 취향과 감정, 그리고 사적인 욕망을 인정하는 새로운 경향이 싹트고 있었다.

조희룡은 매화를 지독히 좋아했다. 매화 병풍을 치고 잠을 자고 깨어나서는 매화차를 마시고, 그림을 그릴 때는 매화 문양이 새겨진 먹을 썼다. 〈홍매도〉 대련 같은 걸작은 그와 같은 집착과 편애가 바탕이 돼 탄생했다고 할 수 있다.

조희룡이 매화에 집착한 이유는 늙은 매화 가지로 상징되는 완숙함에 있었다. 그는 늘 완숙함이야말로 예술의 진정한 밑바탕이 된다고 생각했다.

매화는 아니지만, 화면 가득 장미꽃을 꽉 채운 화가가 있다. 영국에 귀화해 작위까지 받은 네덜란드 출신의 로렌스 알마-타데마 경(Sir Lawrence Alma-Tadema, 1836-1912)이다.

알마-타데마는 생전에 부와 명예를 한 손에 거머쥔 화가였다. 이를 한꺼번에 누릴 수 있었던 것은 자신의 취향과 당시 빅토리아 여왕 시대에 불었던 고대를 향한 열기가 일치한 덕분이다.

젊은 시절 그는 신혼여행으로 로마와 폼페이를 갔다. 그곳에서 고대 유적에 매료돼 이후 20년 넘게 연구했다.

유적 탐방뿐만 아니라 발굴대를 직접 따라나서기도 했다. 수천 장의 고대 유적 사진을 모았고 관련 책도 망라해 수집했다. 이런 자료를 바탕으로 고대 그리스와 로마의 일상생활을 테마로 한 그림을 그렸다.

알마-타데마 이전에도 종교화와 신화화에서 고대 그리스와 로마의 모습은 많이 다루어졌다. 그러나 이들은 치밀한 고증을 곁들여 정교하게 재현한 알마-타데마의 그림에 비하면 하늘과 땅 정도로 차이가 났다. 사람들이 그의 그림에 매료될 무렵 마침 유럽에서는 두 번째 폼페이 붐이 일고 있었다. 1861년 이탈리아의 한 고고학자가 화산재 속의 빈 공간에 석고를 들이붓자 죽은 폼페이 사람의 모습이 생생하게 재현된 것이다.

〈헬리오가발루스의 장미〉도 고증과 정교한 필치를 십분 발휘한 그림이다. 도116 큰 화면을 가득 채우듯 장미꽃이 그려져 있다. 그가 그림을 주문받았을 때는 한겨울이었다. 그래서 프랑스 남부로부터 일주일에 한 번씩 싱싱한 장미꽃을 배달시켜 이를 보면서 꽃을 묘사했다. 이 작업은 무려 넉 달이나 계속됐는데 화사하게 재현된 장미꽃의 향연과는 달리 그림 속 이야기는 섬뜩하기 그지없다.

그림의 소재는 로마 제국의 제23대 황제 헬리오가발루스가 벌인 악마적인 변태 행위였다. 그의 원래 이름은 섹스투스 바리우스 아비투스 바시아누스(Sextus Varius Avitus Bassianus)다. 하지만 동방의 태양신 헬리오가발루스 신앙에 심취해 보통 헬리오가발루스로 불린다. 그는 즉위 직후부터 퇴폐적인 성적 방종에 빠져들어 기행을 일삼다가 결국 재위 4년 만에 쫓겨나 시민들에 의해 살해됐다.

이 그림의 소재도 그런 기행 중 하나다. 황제의 궁전에서 열린 화려한 연회처럼 보이지만 실제는 헬리오가발루스가 연출한 엽기적인 살인 장면이다. 그는 손님을 초대해 천장에서 꽃잎이 떨어지는 장치 아래에 앉혀놓고 꽃잎 속에 파묻혀 서서히 죽어가는 것을 보고 즐겼다고 한다. 그림에는 고대 악기의 연주를 들으며 장의자에 엎드린 무표정한 황제와 그에 아부하는 참가자들의 모습이 꽃잎에 깔려 죽어가는 사람의 겁먹은 시선과 대조를 이루고 있다.

낭만으로 위장된 퇴폐의 현장을 정교한 필치로 그려 보이는 것이 알마-타

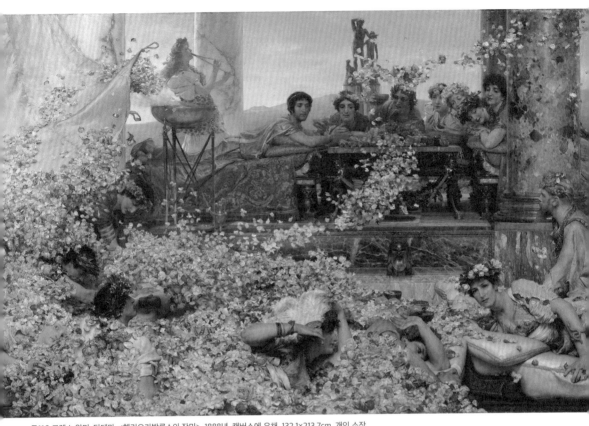

도116 로렌스 알마-타데마, <헬리오가발루스의 장미>, 1888년, 캔버스에 유채, 132.1×213.7cm, 개인 소장

데마의 특기였다. 이런 화풍은 대영 제국의 전성기인 빅토리아 시대의 상류 사회에 만연하던 퇴영적 분위기와도 어딘가 합치되는 면이 있다.

소나무 숲속의
호랑이와 바위 곁에
앉은 호랑이

이인문, <낙타> ● ━━━ 1795년경

김양기, <송하맹호도> ● ━━━ 19세기 전반

1830-31년경 ━━━ ● 들라크루아, <어미와 노는 새끼 호랑이>

존 에버렛 밀레이, <오필리아> ● ━━━ 1852년

1853년 ━━━ ● 유숙, <수계도>

지금은 호랑이가 친근하게 느껴지지만, 조선 시대 때는 두렵고 무서운 존재였다. 사람을 해치는 사건도 수시로 일어났다. 그런데도 호랑이 그림은 일찍부터 그려졌다. 신령한 동물이란 이유와 함께 용감무쌍한 기상을 본받을 만하다고 여긴 때문이다.

조선에서 호랑이의 늠름한 자태를 가장 잘 표현한 사람은 단연 김홍도다. 그가 그린 호랑이를 보면 백수의 왕이란 말이 저절로 떠오른다. 김홍도의 외아들인 김양기(金良驥, 1792-1844경)도 호랑이 그림을 여러 점 그렸다.

김양기는 위대한 화가를 아버지로 두었으나 천재적 자질은 다 이어받지 못했다. 그림에 기복이 있었고 또 핵심적인 화풍 몇몇은 끝내 따라 하지 못했다. 바위에 주름을 넣는 법이나 나뭇가지 묘사 등은 아버지 화풍과 비슷하다. 하지만 대상의 가장 특징적인 요소를 정확하게 끄집어내는 기술이나 부드러운 필치의 자연스러운 묘사로 감상자를 그림 속 세계로 이끌어가는 재주 등은 찾아보기 힘들다.

그는 어떤 연유인지 도화서 화원이 되지 않았다. 젊어서부터 민간의 직업화가가 돼 시장이 원하는 여러 종류의 그림을 제작했다. 산수화와 화조화는 물론 아버지가 탁월한 솜씨를 보인 호랑이 그림도 그렸다.

호랑이 그림은 18세기 후반부터 특히 많아졌다. 이는 일본의 주문과 관련이 깊다. 이 무렵 일본에서는 유독 매와 호랑이 그림을 대량으로 주문해갔다. 매는 물론 호랑이도 일본에 서식하지 않아 이를 그리는 데 서툴렀기 때문인 듯하다. 일본의 호랑이 그림을 보면 몸집은 호랑이지만 얼굴은 고양이처럼 되는 경우가 종종 있다.

〈송하맹호도(松下猛虎圖)〉 역시 일본에서 주문한 것이다.도117-1 김홍도의 호랑이 그림에 비해 배경의 비중이 커진 경향을 보인다. 김홍도 그림에도 소나무나 대나무가 곁들여져 있지만 어디까지나 조연에 불과했다. 대신 화면에 꽉 차게 그려진 호랑이 얼굴은 보는 사람에게 박진감을 느끼게 했다. 반면 김양기의 시대에는 큰 소나무가 곁들여지는 게 보편적이었다. 어느 시기에는 소나무 대신 일본 사람들에게 친근한 대나무가 등장하기도 한다.

이 그림은 소나무 한 그루가 비스듬히 서 있는 계곡 위에 자태를 드러낸

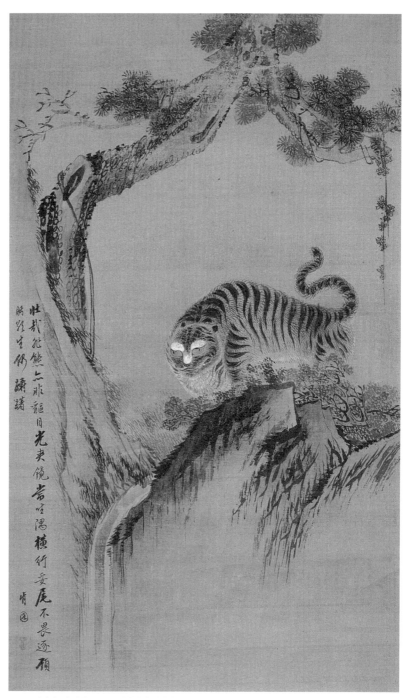

도117-1 김양기, <송하맹호도>, 19세기 전반, 비단에 수묵채색, 91×55cm, 일본 개인 소장

329

호랑이를 그렸다. 배경이 차지하는 비중이 커서인지 호랑이는 상대적으로 작아졌다. 하지만 눈과 코에 흰 호분을 칠해 한층 신령스러운 느낌이 든다.도117-2

계곡을 내려다보는 호랑이를 크게 감싸는 듯한 소나무의 굽은 줄기와 가지는 김양기 본인의 솜씨이다. 비록 그가 아버지의 재주를 다 계승하지는 못했지만, 남들보다 뛰어난 기량을 가진 것은 사실이다. 검은 바위에 나타낸 주름 묘사와 반복되는 짧은 붓질로 우거진 수풀 표현은 아버지의 유풍에 가깝다.

도117-2 <송하맹호도>(얼굴 부분)

호랑이가 서식하지 않는 유럽에서는 대신 일찍부터 사자를 그렸다. 근대 이전의 그림이 대부분 종교화이므로 사자 그림도 그리스도교 신앙과 관련이 깊다. 히브리어 성서를 라틴어로 번역한 초기의 신학자인 성 히에로니무스(영어명 제롬)는 사막에서 수행할 때 가시에 찔린 사자를 구해준 적이 있다. 그 뒤로 사자가 늘 그의 곁을 떠나지 않고 지켰다고 한다. 르네상스 이후에는 성 히에로니무스를 그릴 때면 언제나 사자와 함께 있는 모습으로 표현했다. 이외에도 복음사가 중 한 사람인 성 마르코의 상징물은 날개 달린 사자이다.

그렇다고 호랑이가 고대 신화에 나오지 않는 것은 아니다. 술의 신 바쿠스를 상징하는 동물로 표범과 함께 호랑이가 소개된다. 바쿠스가 잠든 아리아드네를 깨워 아내로 맞이하는 장면을 그린 티치아노의 <바쿠스와 아리아드네>에는 표범만 두 마리가 등장한다. 반면 안니발레 카라치가 그린 파르네세 저택의 천장화에는 바쿠스의 수레를 이끄는 호랑이가 그려져 있다.도118 그런데 호랑이보다는 고양이에 더 가까운 모습이다.

처음으로 호랑이를 호랑이답게 그린 이는 낭만주의를 대표하는 화가 외젠 들라크루아(Eugène Delacroix, 1798-1863)이다. 그는 김양기와 달리 아버지(?)의 덕을 톡톡히 보았다.

도118 안니발레 카라치, <바쿠스의 승리>(부분), 1597-1604년경, 파르네세궁 프레스코 천장화

들라크루아는 파리 근교 생모리에서 외교관의 아들로 태어났다. 하지만 그의 친아버지는 정치가인 샤를 모리스 탈레랑인 것으로 전한다(두 사람의 사진을 보면 매우 닮았다). 들라크루아는 1822년 살롱전에 입선하면서 독립했다. 신고전주의 화가들의 많은 견제에도 불구하고 손쉽게 정부의 공공사업을 따내면서 화가로서의 입지를 굳히게 된다. 이처럼 그는 누구보다 빨리 명성을 얻었는데 주변에서는 친아버지의 보이지 않는 힘 덕분이라고 추측했다.

들라크루아는 호랑이를 30대 중반부터 그렸다. 〈어미와 노는 새끼 호랑이〉는 이들 가운데 대표작이다.도119 〈민중을 이끄는 자유의 여신〉을 그리고 난 직후에 작업을 시작해 1년여에 걸쳐 완성했다. 이 그림 역시 살롱전에 출품돼 큰 호평을 받았다.

그가 호랑이 그림을 그릴 무렵 파리에는 오리엔탈리즘이 유행하고 있었다. 산업화된 유럽과 달리 전통 사회가 그대로 남아 있는 북아프리카와 중동 지역은 매스컴을 통해 사람들에게 소개되면서 잃어버린 고대에의 향수

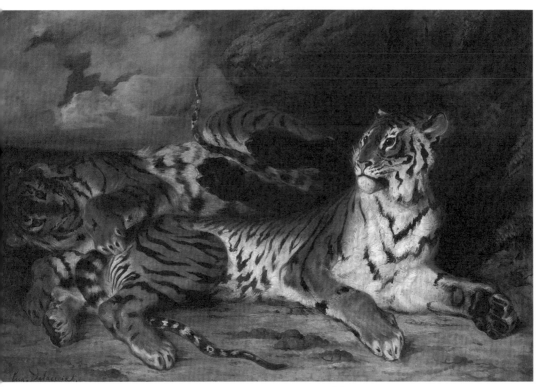

도119 들라크루아, <어미와 노는 새끼 호랑이>, 1830-31년경, 캔버스에 유채, 131×194.5cm, 파리 루브르 박물관

를 불러일으켰다.

　여러 낭만주의 화가들이 소재를 찾기 위해 이 지역을 여행했다. 들라크루아 역시 모로코 여행에서 이국적인 그림을 여러 점 제작했다. 그의 호랑이 그림도 유럽에서 볼 수 없는 타국의 동물에 관한 흥미에서 시작됐다고 할 수 있다.

　들라크루아는 호랑이를 반복해서 그렸다. 바위산에 누워 포효하는 호랑이, 뱀과 대결하는 호랑이, 사자와 싸우는 호랑이도 있다. 이들 호랑이는 주로 1795년에 개원한 파리 동물원을 다니면서 관찰했다. 그러나 자세한 동작은 집에 있는 고양이를 참고했다고 전한다.

　이 그림은 <민중을 이끄는 자유의 여신>이 걸려 있는 루브르 박물관의 77번 갤러리 입구 쪽에 있다.

새로운 감각의
표현과 새로운
화풍의 시도

이재관, <송하처사도>　　　19세기 전반

19세기 중반　　　김수철, <송계한담도>

존 에버렛 밀레이, <오필리아>　　　1852년

1853년　　　유숙, <수계도>

귀스타브 쿠르베, <안녕하세요 쿠르베 씨>　　　1854년

잘 알려지지 않은 얘기이지만 임진왜란 이후 한동안 조선 자기(瓷器·磁器)가 일본에 수출됐다. 다시 평화가 찾아온 뒤 부산 왜관에서 다완의 제작 주문을 공식적으로 요청해온 것이다. 이에 광해군 때 도공과 흙을 왜관으로 보내 자기를 구워주었다. 차가 보편화된 일본에서 조선 다완은 인기가 매우 높았다. 이후에도 여러 차례 요청이 있었고 도면까지 보내면서 똑같이 만들어 달라고 한 적도 있었다.

이 요청은 17세기 말쯤 끝났다. 임진왜란 때 끌려간 조선 도공이 일본 현지에서 자기를 만드는 데 성공해 더는 수입할 필요가 없었기 때문이다. 일본에서 만든 모방작의 수준도 높아져 있었다. 또 도자기에 쏟아졌던 관심이 그림으로 옮겨간 것도 요인 중 하나였다.

조선통신사에 동행한 수행화원은 방문 때마다 밀려드는 그림 요청에 곤욕을 치렀다. 통신사가 끊긴 18세기 후반부터는 부산 왜관에서 조선 그림을 직접 구해서 갔다. '조선 화원 아무개가 그렸다.'라는 낙관이 든 호랑이나 매 그림은 이러한 주문에 의한 것이다. 이때도 다완처럼 어떤 견본을 가져와 그려달라고 했을 가능성이 있다. 김수철의 〈송계한담도(松溪閑談圖)〉가 그를 뒷받침해준다. 도120

19세기 중반에 직업 화가로 활동한 김수철(金秀哲, 1800경-1862 이후)의 그림은 당시 화풍과는 관련짓기 어려운 이질적인 요소가 많다. 그에 관한 기록은 거의 전하지 않는다. 이름조차 秀哲(수철) 혹은 秀喆(수철)인지 불분명하다. 일부 남아 있는 자료를 보면 중인 시인이자 화가였던 전기, 화원 유숙 등과 교류가 있었던 것으로 보인다. 물론 이재관처럼 왜관에 가서 그림을 그렸다는 말은 없다.

그런데 그의 그림을 보면 일본 그림처럼 가볍고 산뜻하다. 어딘가 수채화 같은 분위기도 물씬하다. 〈송계한담도〉 역시 마찬가지다. 소나무밭에 몇몇 문인들이 모여 앉아 담소를 즐기는 모습을 그린 이 작품에 보이는 선은 전통 산수화의 먹선과는 성질을 달리한다. 간결하게 끊어 그린 게 수채화에 더 가깝다. 투명해 보이는 색채감각 역시 전에 보지 못하던 것이다. 바위를 그릴 때 으레 쓰는 준법이 일절 보이지 않고 수채화처럼 칠하고 점을 찍은 수법도

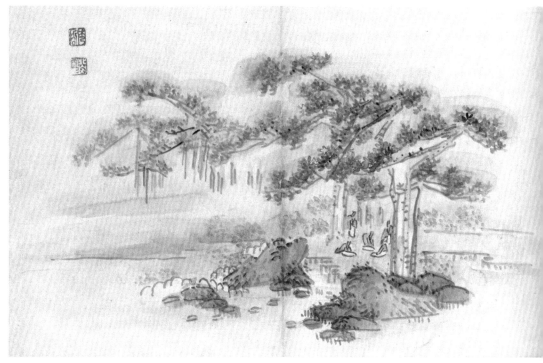

도120 김수철, <송계한담도>, 19세기 중반, 종이에 수묵담채, 33.1×44cm, 간송미술관

전통 화법에서는 찾아볼 수 없다.

오히려 '하이가(徘畵)'로 불리는 일본의 그림과 비슷하다. 하이가는 하이쿠(徘句)라는 짧은 정형시를 그림으로 그린 것을 말한다. 여기에 간결한 표현과 위트 넘치는 묘사, 그리고 산뜻한 색채가 잘 쓰이는데, 어딘가 김수철의 그림과 닮았다.

김수철이 하이가를 봤는지에 대한 여부는 알 수 없다. 하지만 그가 살던 시대는 왜관을 통한 일본과의 교류가 이어지고 있었다. 또 주변에 동조하는 사람 하나 없이 김수철만의 화풍으로 그친 점도 주문에 의한 결과가 아닌지 추측해보게 한다.

영국에서는 존 에버렛 밀레이(John Everett Millais, 1829-1896)가 김수철과 같이 이색적인 행보를 보였다. 그는 자신이 생각한 색다른 그림에 동조하는 사람

들과 그룹을 만들어 미술사에 이름을 남겼다. 영국 미술사에서 최초의 아방가르드 화파로 불리는 라파엘 전파이다.

밀레이는 어려서부터 그림에 조숙했다. 11살 때 런던 왕립미술아카데미 부속미술학교의 최연소 입학 허가를 받았고, 16살 때에는 왕립미술아카데미의 연례 전시에서 입상했다. 이렇게 체제 내에서 인정받았으나 일찍부터 아카데믹한 화풍에 반기를 들었다.

여기에는 시대 분위기도 어느 정도 작용했다. 당시는 시인 바이런(George Gordon Byron)을 맹주로 하는 낭만주의 예술사조가 영국을 휩쓸고 있었다. 문학에서의 낭만주의는 평범한 사람들이 쓰는 말과 일상생활을 소재로 한 시를 읊어야 한다는 것이었다.

그런 분위기 속에서 밀레이는 르네상스 이래 라파엘로와 미켈란젤로의 화법을 그대로 계승해온 고답적인 고전주의 그림에 반기를 들었다. 이 대열에는 동창생인 윌리엄 헌트(William Holman Hunt)와 단테 가브리엘 로제티(Dante Gabriel Rossetti)도 합류했다. 그렇게 라파엘로 이전으로 돌아가자는 라파엘 전파가 결성됐다. 이들은 인상파가 아니었기 때문에 런던의 도시 풍경 따위는 그리지 않았다. 대신 빅토리아 시대 사람들이 이상으로 여긴 목가적인 농촌 풍경과 근세의 때가 묻지 않은 중세를 소재로 삼았다.

〈오필리아〉는 밀레이가 새 이론에 입각한 화풍을 보여주고자 작정한 작품이다.도121 오필리아는 셰익스피어의 『햄릿』에 나오는 비극의 여주인공이다. 그림에서는 햄릿이 아버지를 죽이자 거의 미친 상태에서 물에 빠져 죽는 가련하고 아름다운 여인으로 묘사되었다.

이 작품은 23살 가을에 그리기 시작해 24살 봄을 맞이할 때 완성되었다. 자연의 모습을 충실히 재현하기 위해 런던 교외의 호그스밀이란 강가로 나가 4개월 동안 스케치했다고 한다. 두 팔을 벌린 성인(聖人)의 모습을 하고 물 속으로 가라앉는 오필리아는 모자 집에서 바느질하던 처녀인 엘리자베스 시달(Elisabeth Siddal)을 모델로 썼다. 화사한 색채 사용, 정교한 세부 묘사와 자연에 충실한 표현은 라파엘 전파가 추구하는 그대로이다.

〈오필리아〉를 발표한 후 밀레이는 큰 찬사를 받았다. 그러나 곧 그림과 무

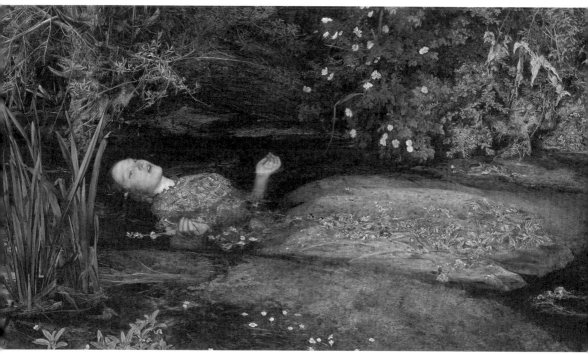

도121 존 에버렛 밀레이, <오필리아>(부분), 1852년, 캔버스에 유채, 76.2×111.8cm, 런던 테이트 브리튼 미술관

관하게 사회적인 비난에 봉착했다. 라파엘 전파를 옹호해준 미술 비평가 러스킨의 부인과 눈이 맞은 것이다. 부인은 러스킨에게 이혼 소송을 냈고 그 후 실제로 밀레이와 결혼했다. 빅토리아 시대에 여성이 남편에게 먼저 이혼을 제기한다는 것은 상상할 수 없는 일이었다. 결혼 후 이들은 여덟 명의 자녀를 가졌다. 생활을 위해 밀레이는 주문 그림에 몰두했고, 아카데미에서 배운 실력을 발휘하며 곧바로 런던에서 가장 비싼 초상화가로 등극했다. 그러나 새로운 화풍을 추구하던 모습은 두 번 다시 찾아볼 수 없게 되었다.

모델 시달은 이후 라파엘 전파의 또 다른 일원이었던 로제티와 결혼했다. 하지만 바람기 많은 그로부터 버림받다시피 해 죽었다. 로제티는 시달이 사망한 후 그녀를 모델로 삼아 <베아타 베아트릭스>를 그렸는데 이때도 그는 다른 여자와 사귀고 있었다. 그림 속 오필리아도 그렇지만 모델 시달 역시 가련하고 불행한 여인이었다.

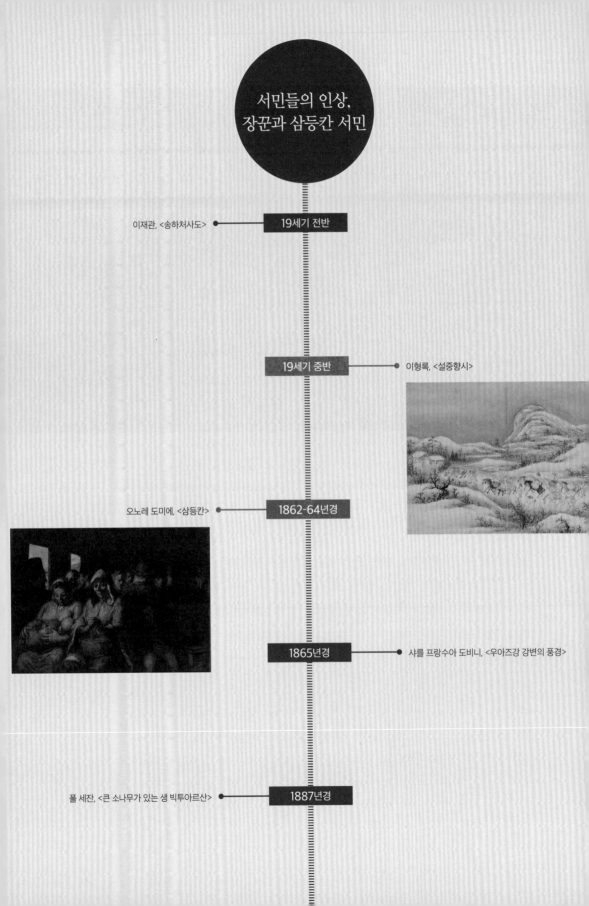

서민들의 인상,
장꾼과 삼등칸 서민

이재관, <송하처사도> ● 19세기 전반

19세기 중반 ● 이형록, <설중향시>

오노레 도미에, <삼등칸> ● 1862-64년경

1865년경 ● 샤를 프랑수아 도비니, <우아즈강 강변의 풍경>

폴 세잔, <큰 소나무가 있는 생 빅투아르산> ● 1887년경

눈 덮인 방죽 길을 한 무리의 사람들이 지나가는 중이다.도122 위쪽은 옅은 먹으로 바림질을 해 눈 내린 뒤에 찾아온 초저녁 풍경이 됐다. 그 사이로 사람들이 앞쪽 건물을 향해 나아가고 있다. 잔뜩 구부린 모습이 마치 추위 속에 서둘러 주막을 향해 가는 것처럼 보인다.

나귀는 등에 무거운 짐을 실었고 소는 짐 걸이 안장만 얹었다. 사람들도 몇몇 등짐을 지고 있어 떠돌이 장꾼 일행처럼 보인다. 일행 중 갓 쓴 양반과 작은 아이는 아마도 이들과 동무해 길을 나선 사람들일 법하다.

앞에 보이는 집에는 인기척은 물론 등불 하나 보이지 않는다. 어딘지 쓸쓸한 인상이다. 사생 솜씨와 구도를 잡는 감각은 발군이다. 익숙한 솜씨로 열

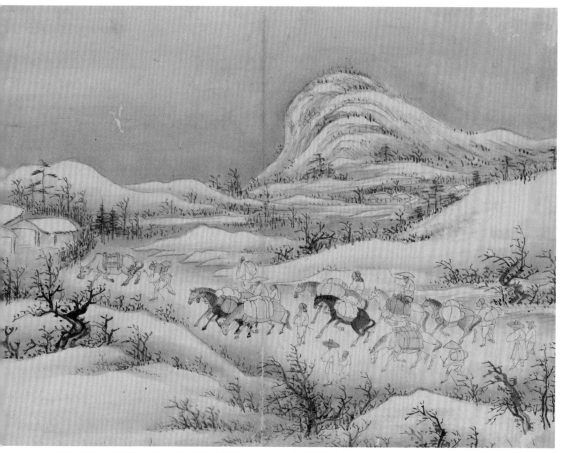

도122 이형록, <설중향시>, 19세기 중반, 종이에 수묵담채, 38.8×23.8cm, 국립중앙박물관

두어 명의 자세를 재현했다. 멀리 보이는 둥근 산을 담묵으로 여러 번 칠하면서 군데군데 공백을 남겨 자연스럽게 눈 쌓인 모습을 표현한 부분도 산수 묘사에 재주가 있음을 말해준다. 앞쪽의 눈 덮인 잡목림을 낮게 그려 일행이 두드러져 보이게 하고, 방죽 뒤로 얼어붙은 냇물이 S자를 그리며 멀리 산 아랫마을까지 이어지게 한 구성도 탁월하다.

눈길을 헤치고 주막을 찾아가는 장꾼 일행을 그린 이는 화원 이형록(李亨祿, 1808-?)이다. 〈설중향시(雪中向市)〉는 그의 경력으로 보면 특이한 편에 속한다. 그는 25살 때 규장각 화원으로 차출될 정도로 실력이 뛰어났다. 그런데 현재 남아 있는 그림은 〈설중향시〉를 제외하고 모두 책거리 병풍뿐이다. 이 때문에 진작이 맞는가 하는 의심도 하지만, 숙부인 이수민이 풍속화를 잘 그리는 것으로 유명했기에 진작일 가능성을 배제할 순 없다.

이형록은 화원 집안 출신으로, 생애는 거의 알려지지 않았다. 이름을 두 번 바꿨다는 점이 눈길을 끈다. 57살 되던 해에 응록으로 바꾸었고 7년 뒤에는 다시 택균으로 개명했다. 그 무렵에는 이렇게 이름을 바꾸는 일이 유행했다. 개명 풍습은 당시 일상화됐던 무속 신앙과 연관 지어 해석하기도 한다.

이 시기에는 세도 정치로 인한 폐해와 잇따른 자연재해로 흉년이 계속됐다. 사람들은 사회 불안과 경제적 어려움을 겪으면서 심리적 안정 내지는 도피의 방편으로 점과 무속에 의존했다. 신윤복이 무당의 굿 장면을 그리고, 동시대의 화가들이 길거리에서 점치는 모습의 풍속화를 그린 것은 이와 같은 사회 분위기를 반영했다고 할 수 있다.

만일 이형록이 이 그림을 첫 번째 개명 직전의 장년 시절에 그렸다고 하면 당시의 민란 시대와 무관하지 않을 것이다. 1862년에 경상도, 전라도, 충청도의 70여 개 군현에서 일제히 민란이 일어났고 이후에도 사회 불안이 계속됐다. 이는 장을 따라 돌아다니는 장꾼들에게 적지 않은 위협이 됐을 것이다. 하지만 조선에서는 이런 사회상을 소재로 한 그림은 전혀 그려지지 않았다. 〈설중향시〉도 약간의 쓸쓸한 인상만 느낄 수 있을 뿐 시대의 분위기를 짐작할 만한 내용은 아무것도 없다.

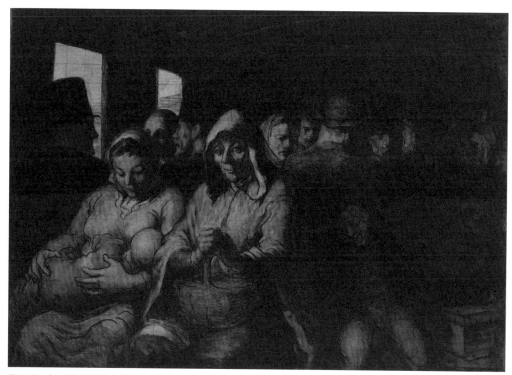

도123 오노레 도미에, <삼등칸>, 1862-64년경, 캔버스에 유채, 65.4×90.2cm, 뉴욕 메트로폴리탄 미술관

　장군 일행의 풍속화와 견주어볼 만한 서양 그림으로 오노레 도미에(Honoré Daumier, 1808-1879)의 <삼등칸>이 있다. 도123 이형록과 같은 해에 태어난 도미에가 이 그림을 그린 것은 54살 때이다. 작품을 제작한 1862년은 나폴레옹 3세의 제2제정이 들어선 지 10년이 되던 해였다.

　파리가 오늘날의 모습을 갖추게 된 것은 제2제정 때부터다. 나폴레옹 3세에 의해 센 지사로 임명된 오스망 남작은 산업화 이후 인구 급증으로 몸살을 앓고 있는 파리에 대대적인 재건 사업을 벌였다. 이때 파리 시내를 가로지르는 대로(大路) 불르바르(boulevard)가 사방팔방으로 뚫렸고 12개 구로 나뉘었던 시가지는 20개 구로 확장, 재분할됐다.

　재건 사업이 진행되면서 구시가는 위한 철거 대상이 되었고, 그곳에 살던 하층민들은 도시 외곽으로 밀려났다. 이들은 파리 개조와 함께 확충된 대중

교통 수단, 즉 기차나 승합 마차를 이용해 시내의 일터를 오갔다.

젊어서부터 정치, 사회 풍자 판화가로 이름을 날린 도미에는 기차나 마차를 소재로 한 그림을 여럿 제작했다. 처음 그린 것은 1839년에 파리와 베르사유 사이에 철도가 건설된 직후였다. 이때 새로 생긴 기차를 서로 타려고 하면서 일어난 대소동을 놓치지 않고 화폭에 담았다. 그 뒤로는 생판 알지 못하는 사람들이 작은 공간에 나란히 앉아서 가는 어색함 같은 주제를 주로 그렸다.

〈삼등칸〉을 소재로 한 것은 훨씬 뒤다. 이 무렵은 부의 편중이 심화되면서 상층 부르주아와 하층민 사이의 빈부의 격차가 노골화됐다. 그 불안한 사회 분위기에 편승해 심리 최면 요법이나 심령술이 기승을 부리기도 했다. 도미에는 심리 요법이나 심령술 시술 장면을 여러 점의 판화로 그렸다.

〈삼등칸〉의 주인공은 사회의 약자 중의 약자인 여성이다. 광주리를 든 노파는 아무런 생각 없이 멍한 표정을 짓고 있으며 옆 좌석의 아낙네 역시 무표정한 모습으로 잠든 아이를 품에 안고 있다. 이들은 마치 최면에 걸린 것처럼 보인다. 이들뿐만 아니라 어둠 속에서 말없이 앉아 있는 뒷좌석 사람들도 마찬가지다.

가로등이 설치되고 합승마차가 질주하는 근대 도시 파리의 화려한 외면과 달리 한편에서는 하루하루를 힘들게 살아가는 서민들이 있었다. 매스컴 일선에서 일하던 도미에는 그 모습을 그리는 일을 자신의 사명처럼 여겼다. 그는 〈삼등칸〉이 유독 마음에 들었는지 이듬해 무렵에 밝은색으로 한 번 더 그리고, 판화로도 제작했다.

마르세유의 유리 장인의 아들로 태어난 도미에는 8살 때 파리에 올라왔다. 가정을 내팽개친 아버지 때문에 어려서부터 사환, 점원 등의 일을 했다. 그러다 당시로서는 최신 기술인 석판화 기법을 익혀 22살 때부터 주간지와 일간지의 석판화 작가가 됐다. 그 후 40년 넘게 매스컴 일선에서 활동하면서 4천여 점의 판화를 남겼다. 〈삼등칸〉을 포함한 유화는 생전에 거의 공개하지 않았으나 이 역시 300여 점을 그렸다.

주문을 위한 여행과
제작을 위한 여행

유숙, <수계도> ● ▬ 1853년

1854년 ▬ ● 귀스타브 쿠르베, <안녕하세요 쿠르베 씨>

샤를 프랑수아 도비니, <우아즈강 강변의 풍경> ● ▬ 1865년경

19세기 후반 ▬ ● 허련, <산수도>

모네, <수련이 있는 아침> ● ▬ 1926년

조선 시대는 교통수단에 제약이 많아 이동하기가 쉽지 않았다. 그렇지만 19세기 후반을 대표하는 화가 허련(許鍊, 1808-1893)은 가히 여행의 화가, 길 위의 화가라고 할 만하다.

진도 출신인 그는 해남에서 한양까지 500킬로미터나 되는 거리를 평생 10번 왕복했다. 그 길은 삼남대로라고 불리는 곳으로, 걸어서 족히 12~3일은 걸렸다. 중년 이후에는 집을 전주와 옥구로 옮겨 그곳에서 다녔으므로 약간 여정이 줄기는 했다. 그 외에 김정희가 제주로 유배 갔을 때는 해남 이진항에서 제주까지 80여 킬로미터나 되는 바닷길도 세 번이나 왕복했다. 이 외에도 전라, 충청 일대를 무수히 돌아다녔다.

그의 인생에서 최초의 장거리 여행은 해남의 윤두서 집을 찾아간 일이다. 이는 그림 수업을 위한 여행이기도 했다. 대둔사의 노승 초의 선사의 주선으로 윤두서를 찾아가 그 집에 전해오는 그림을 보고 기초를 닦았다. 한양으로 간 1839년의 두 번째 여행도 그림 공부를 위한 여정이었다. 역시 초의 선사가 다리를 놓아주어 한양 경복궁 옆에 사는 김정희의 집을 찾아갔다. 김정희는 이 시골 출신의 늦깎이 화가 지망생에게서 대성의 기미를 발견하곤 가을 내내 그를 지도했다. 그해 겨울 허련은 잠시 고향으로 내려갔다가 다음 해 다시 올라와 그림 수업을 받았다. 이때 닦은 수련이 평생의 솜씨가 됐다. 그러나 수업은 거기까지였다. 두 번째 가을이 오기 전에 당쟁에 연루된 김정희가 제주로 유배되었기 때문이다. 이후 허련은 김정희 주변 인사들의 도움을 받으며 직업 화가로 나섰다.

그러던 중 헌종의 부름을 받았다. 무려 다섯 번이나 궁에 불려 들어가 왕이 보는 가운데 직접 그림을 그렸다. 이 일은 그의 명성을 세상에 알리는 결정적인 계기가 됐다. 허련의 작품은 김정희 생전은 물론 사후에도 한양 그림 애호가들의 많은 관심을 끌었다. 또 논산 · 공주 · 강경 · 전주 · 남원 · 영암 · 화순 등지의 지방 유지와 지방관의 초청을 받아 다수의 작품을 제작했다.

그의 그림은 김정희가 문인화의 최고봉으로 꼽은 원나라 예찬이나 황공망의 구도와 필법을 재현한 것이 대부분이다. 김정희는 허련의 그림에 대해 '나보다 낫다'라고 했고 헌종 역시 감탄을 금치 못했다. 지방의 수요층도 김정희

도124 허련, <산수도>, 19세기 후반, 종이에 수묵담채, 30×42.8cm, 개인 소장

와 헌종이 찬사를 보낸 화풍의 그림을 선호했다.

이 〈산수도(山水圖)〉는 언제, 누구를 위해 그린 것인지 알 수 없다.도124 그러나 강기슭 작은 섬에 소슬한 집 한 채와 몇 그루 나무가 서 있고 건너편에 먼산이 보이는 설정은 예찬이 즐겨 쓴 구도이다. 옅은 먹을 묻힌 붓을 여러 번그어 부드럽고 그윽한 분위기를 연출한 부분은 황공망의 필법이다.

그 위에 달필의 글씨로 유명 글귀를 적어 예스러운 풍격을 더했다. 내용은명말 동기창의 회화 이론 한 구절과 북송 소식의 시 일부이다. 동기창은 '자연의 기괴함으로 말하자면 그림이 실제 산수만 못하지만, 필묵의 정교함으로

말하면 실제의 산수가 단연 그림만 못하다.'라고 했다. 소식의 시구는 '닮은 것을 가지고 그림을 따지면 어린애와 다를 게 없고 시를 짓는데 꼭 이래야만 한다고 고집하면 정녕 시를 아는 사람이 아니로다.'라는 내용이다.

샤를 프랑수아 도비니(Charles Francois Daubigny, 1817-1878)는 프랑스에서 살롱전을 중심으로 활동한 화가다. 그는 허련과 비슷한 부분이 많다. 풍경화가인 데다 여행을 부지런히 다녔다. 수많은 그림을 그렸지만 반복적인 탓에 대표작을 고르기 힘들다는 점도 닮았다.

그가 활동했던 시대는 산업화와 함께 새로운 중산층이 부상하던 때였다. 이들은 교양을 전제로 한 난해한 그림보다 알기 쉽고 보기 편한 그림을 선호했다. 특히 산업화로 잃어버린 전원과 자연의 향수를 담은 풍경화를 좋아했다.

풍경화가인 아버지를 뒤이어 화가의 길을 가고자 했던 도비니는 21살 때부터 살롱전 문을 두드렸다. 사설 화랑이 없던 시절에 살롱전은 화가들이 그림을 알릴 유일한 기회였다. 또 평가와 함께 성공을 보장해주는 기회이기도 했다. 그는 처음에 별다른 주목을 받지 못했으며 이탈리아 국비 유학생 선발 경쟁에도 실패했다. 이러한 모색의 시기에 찾아간 곳이 바르비종이었다.

바르비종은 퐁텐블로 숲속에 있는 작은 마을이다. 당시 자연을 직접 보고 그리고자 한 풍경화가들이 거점으로 삼고 있었다. 그곳에서 도비니는 자연을 있는 그대로 묘사하는 것이 자신의 길임을 자각하게 된다.

도비니는 바르비종파로 분류되지만, 그곳을 종종 찾았을 뿐 살지는 않았다. 대신 그는 북쪽 노르망디 해안에서 남쪽의 알프스 산자락까지 경치 좋은 곳을 찾아다니며 자연을 직접 화폭에 담고자 했다. 이런 노력이 성과를 발휘해 31살 때 남부 르방 지방에서 그린 풍경화가 살롱전에서 이등상을 받았다. 이후 차츰 두각을 나타내며 1853년에는 일등상과 함께 나폴레옹 3세가 수상작을 직접 구매하는 영예를 얻었다.

이런 성공에 힘입어 그는 작은 배 하나를 사서 센강과 그 지류인 우아즈강 일대를 돌아다니며 강변 풍경을 그렸다. 이 시기에 그린 〈우아즈강 강변의 풍

도125 샤를 프랑수아 도비니, <우아즈강 강변의 풍경>, 1865년경, 패널에 유채, 32.2×56.8cm, 랑스(Rance) 미술관

경〉 역시 큰 호평과 함께 나폴레옹 3세가 또 구매해주었다. 이후 도비니는 집을 아예 우아즈강 강변에 있는 오베르 쉬르 우아즈로 옮겼다. 이곳은 반 고흐가 생의 마지막을 보낸 장소로도 유명하다.

도비니는 우아즈로 오기 전 센강 하류의 해안 도시에서 모네를 만난 적이 있다. 이때 그는 색 면을 통해 대상을 재현하려는 모네의 작업을 격려했다. 그리고 이 만남이 계기가 돼 인상파 화가들이 도비니의 집을 찾아오면서 교류가 시작됐다. 나중에 살롱전 심사위원이 된 그는 아카데미즘파 화가들의 반발을 무릅쓰고 모네, 르누아르, 피사로, 시슬리 등 인상파 화가들을 대거 입선시켜 이들이 화단에 발판을 마련하는 데 도움을 주었다.

도비니는 살롱전 명성을 통해 숱한 주문을 받았고 그때마다 수상 작품과 비슷한 그림을 그렸다. 1865년경의 〈우아즈강 강변의 풍경〉도 나폴레옹 3세가 구매한 것과 같은 도상으로 그려달라는 주문에 따라 제작했다. 도125

사실로 오인된
미메시스와
말 그대로
사실주의의 세계

존 에버렛 밀레이, <오필리아> ●━━━ 1852년

1853년 ━━━● 유숙, <수계도>

남계우, <화접도> 대련 ●━━━ 19세기 후반

1854년 ━━━● 귀스타브 쿠르베, <안녕하세요 쿠르베 씨>

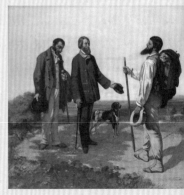

모네, <수련이 있는 아침> ●━━━ 1926년

'소와 송아지를 몰고 오는 사람, 소 두 마리를 몰고 오는 사람, 닭을 안고 오는 사람, 멧돼지의 네 다리를 묶어 짊어지고 오는 사람, 청어를 묶어 들고 오는 사람, 청어를 엮어 주렁주렁 드리운 채 오는 사람, 북어를 안고 오는 사람, 대구를 가지고 오는 사람, 북어를 안고 대구나 문어를 가지고 오는 사람, 잎담배를 끼고 오는 사람, 미역을 끌고 오는 사람, 땔나무를 메고 오는 사람.'(실시학사 고전문학연구회 옮김,『이옥전집 2』재인용·)

이들은 모두 합천 삼가읍의 장에 오는 사람들이다. 원래 글에는 이들 외에 39명이나 더 묘사돼 있다. 이들을 관찰한 사람은 조선 문인 중 운이 없기로 유명한 이옥이다. 그는 실없어 보이는 이런 새로운 형식의 글을 써서 예스럽고 반듯한 문체를 좋아한 정조의 노여움을 샀다. 그래서 양반으로는 전무후무하게 두 번이나 군역에 처해졌다.

위의 글은 두 번째로 삼가읍을 방문했을 당시 묵고 있던 집 봉창으로 밖을 바라보면서 쓴, 이른바 현실에 바탕을 둔 사실주의 색채의 글이다. 그는 '때는 금방이라도 눈이 내릴 것 같고 구름 그늘이 짙어 분변할 수 없으나 대략 정오를 넘기고 있었다.'라고 했는데 정확히는 1799년 음력 12월 27일이다.

양력으로 치면 이날은 19세기에 해당된다. 그 무렵 글쓰기는 이렇게 현실을 묘사하는 새로운 문체가 등장했다. 그림의 경향도 문학과 비슷했다. 장한종은 물고기를 사다가 꼼꼼히 관찰하며 어해도를 그렸고, 그 뒤를 이어 여러 화가가 새로운 흐름을 따랐다. 거기에 남계우(南啓宇, 1811-1893)도 포함되어 있었다. 관찰 중시 화풍으로 보면 제2세대에 속한다.

있는 그대로를 관찰하려는 태도는 장한종 못지않아 소공동 집에서 나비를 쫓아 동대문 밖까지 간 적이 있었다. 그의 그림을 조사한 나비 박사에 따르면 37종류의 나비를 그렸다고 한다. 놀랍게도 그중에는 조선에 없는 열대산도 포함되어 있다. 이는 단순한 관찰을 넘어 나비에 관한 다양한 책을 섭렵하면서 그린 결과이다.

남계우는 번듯한 문인 출신으로, 5대조는 영의정을 지낸 소론의 영수 남구만이다. 남원과 선산 부사를 지낸 그의 부친은 상당한 양의 책을 소장하고 있

었다. 주변의 사촌, 친척 중에도 장서가가 많았다. 또 중국을 다녀온 고위 관리와도 친분이 있어 중국 서적을 쉽게 손에 넣을 수 있는 위치였다.

대표작 〈화접도(花蝶圖)〉 대련에도 고찰에 열중한 태도가 엿보인다. 도126 장미꽃과 여러 종류의 나비가 그려진 그림 위에 긴 글이 적혀 있다. '『고금주』에 나비의 다른 이름은 야연이라고 했고 남경 일대에서는 달말이라고 한다. 그중에 큰 것은 박쥐만 하고 어느 것은 검고 어느 것은 청색 반점이 있다. 봉자라고도 부르고 달리 봉거라고도 한다. 『유양잡조』에 나오는 등왕 소장의 나비 그림에는 강하반, 대해안, 소해안, 촌리표, 채화자로 불리는 나비가 있으며 또 춘구, 천계, 감번 등도 보인다.'라고 썼다.

인용한 두 책은 모두 나비에 관한 중국 서적이다. 『고금주』는 4세기에 나왔고 『유양잡조』는 9세기 때 편찬됐다. 남계우가 실물 관찰과 더불어 옛 책까지 뒤적이면서 나비를 그렸다는 사실을 말해준다. 그러나 그의 그림이 사실적 묘사이긴 해도 서양에서 말하는 사실주의와는 거리가 멀다.

서양에서는 사실적으로 그린 그림을 미메시스(mimesis)라고 한다. 직역하면 '모방'이다. 동양이든 서양이든 미술은 닮게 그리는 데서부터 시작한다. 그러나 단순히 닮게 그리는 일을 두고서 어떤 '주의'라고 말할 수는 없다. 프랑스 화가 귀스타브 쿠르베(Gustave Courbet, 1819-1877)는 미술에서 처음으로 사실주의의 기치를 분명히 한 인물이다.

한편 그는 프랑스 근대 미술에서 가장 반항적인 화가이기도 하다. 대표작인 〈화가의 아틀리에〉는 반항 정신의 표본감이다. 프랑스는 1855년 영국에 뒤질세라 파리 만국박람회를 개최했다. 앞서 만국박람회를 개최한 영국과 차별성을 주기 위해 미술전을 히든카드로 꺼냈다. 미술전에는 낭만주의 거장 들라크루아와 신고전주의의 앵그르가 특별 초대를 받았다. 쿠르베도 미술전에 〈화가의 아틀리에〉를 자신 있게 내놓았지만, 커다란 크기와 부적절한 주제라는 이유로 출품을 거부당했다.

이 작품은 캔버스 사이즈로 1천 호나 된다. 과거에 이런 크기의 화폭에는 언제나 역사화나 종교화가 그려졌다. 그런데 쿠르베는 화실에서 구경꾼들이

도126 남계우, <화접도> 대련, 19세기 후반, 종이에 수묵채색, 각 127.9×28.8cm, 국립중앙박물관

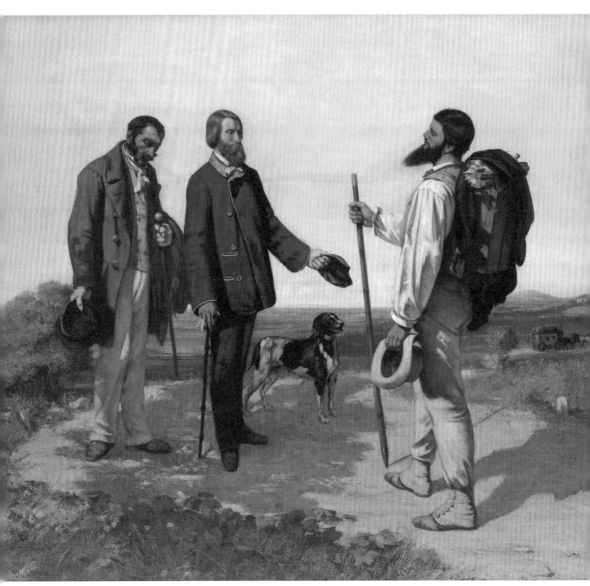

도127 귀스타브 쿠르베, <안녕하세요 쿠르베 씨>, 1854년, 캔버스에 유채, 132×150.5cm, 몽펠리에 파브르 미술관

지켜보는 가운데 모델을 놓고 그림을 그리는 지극히 평범한 소재를 다뤘다. 이것이 탈락의 원인이었는데 그는 여기에 저항했다. 박람회장으로 이어지는 몽테뉴 가에 아예 집 한 채를 짓고 〈화가의 아틀리에〉를 비롯한 그림 40점을 걸고서 개인전을 열었다.

이는 프랑스 역사상 처음 열린 개인전이었다. 그는 만국박람회와 똑같이 입장료로 1프랑을 받았다. 전시를 방문한 관람객에게 나눠준 카탈로그에는 '현시대의 풍속, 사상, 사건을 자신의 눈으로 보고 표현하는 것이 한마디로 말해 예술 창작이다. 이것이 내 목적이다.'라고 쓰여 있었다. 이 말은 이후 미술사에서 사실주의 선언으로 불렸다. 즉 그림은 똑같이 그리는 미메시스가 아니라 화가 자신이 살고 있는 당대의 풍속, 사상, 사건을 그리는 사실주의에 따라야 함을 분명히 밝힌 것이다.

〈화가의 아틀리에〉를 제작하기 한 해 전, 사실주의 개념이 머릿속에서 구체화 될 무렵 그린 그림이 〈안녕하세요 쿠르베 씨〉이다. 도127 원래 제목은 '만남'이다. 그림 속 등장인물은 쿠르베와 은행가 알프레드 브뤼야스, 그리고 그의 시종 칼라이다. 브뤼야스는 남부 해안 도시 몽펠리에의 은행가 아들이다. 파리로 나와 화가들을 후원하면서 그림을 사주었는데 특히 쿠르베와 가까웠다. 이 그림은 몽테뉴 가의 전시에도 걸렸다. 당시 사람들은 평범하기 짝이 없는 내용을 보고 '만남'이 아니라 '안녕하세요 쿠르베 씨'라고 인사하는 그림이 아닌가 하고 조롱했다. 이것이 나중에 제목으로 굳어졌다.

쿠르베는 일반 대중에게 비난을 받았지만 이옥처럼 군역에 처하지는 않았다. 대신 그를 추종하는 화가들이 대거 나타났다. 마네를 포함한 추종자 대부분은 나중에 프랑스뿐만 아니라 서양 회화의 흐름을 바꾼 인상파 화가들이었다.

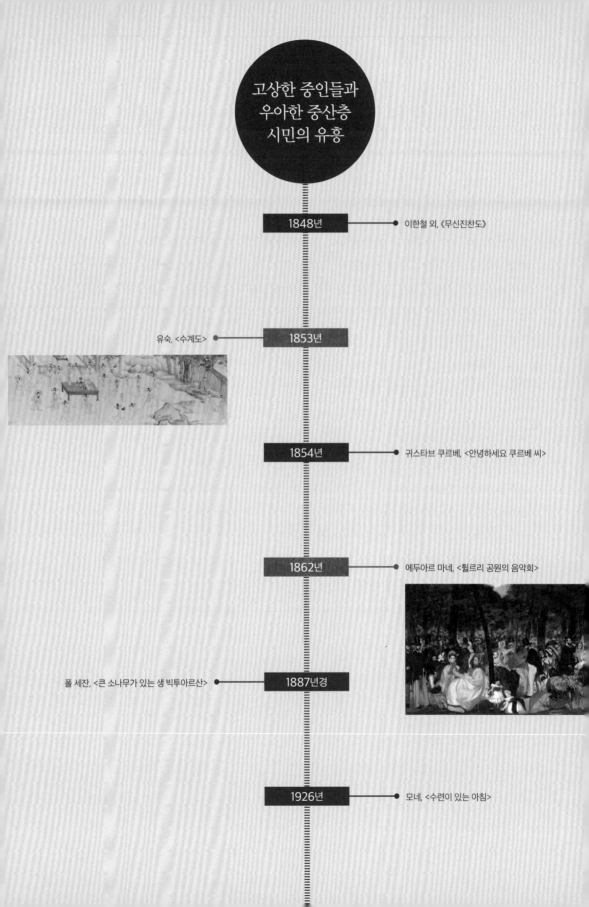

고상한 중인들과 우아한 중산층 시민의 유흥

1848년 — 이한철 외, 《무신진찬도》

유숙, <수계도> — **1853년**

1854년 — 귀스타브 쿠르베, <안녕하세요 쿠르베 씨>

1862년 — 에두아르 마네, <튈르리 공원의 음악회>

폴 세잔, <큰 소나무가 있는 생 빅투아르산> — **1887년경**

1926년 — 모네, <수련이 있는 아침>

한눈에 봐도 말쑥하고 깔끔한 인상이 눈길을 끄는 그림이다. 산자락 정자에 잘 차려입은 사람들이 한때를 즐기고 있다. 가늘고 간결하면서 정확한 윤곽선, 그리고 그 위에 더해진 엷은 채색은 보기에 산뜻할 뿐 아니라 기품마저 느껴진다.

거친 필치가 난무하는 19세기 중반에 이런 필치를 구사한 화가는 유숙(劉淑. 1827-1873)이다. 화원이었던 그는 일찍부터 꼼꼼한 묘사로 유명해 세 번이나 어진 제작에 불려갔다. 〈수계도(修禊圖)〉를 그린 것은 27살 때로 철종 어진을 그린 다음 해인 1853년이다. 도128-1

호사가들은 이 1853년을 매우 손꼽아 기다렸다. 서성(書聖)으로 불린 동진의 귀족 왕희지의 난정수계가 열린 지 1500년이 되던 해이기 때문이다. 수계는 새봄을 맞아 목욕하고 묵은 기운을 씻어내는 중국 고대부터 시작된 세시 풍습이다.

왕희지는 영화(永和) 9년, 즉 353년의 수계 날에 나라 안 명사 40여 명을 난정에 초청했다. 이들은 흐르는 물에 술잔을 띄우고 시를 짓는 운치 있는 시간을 가졌다. 이 모임을 난정수계라 일컫는다. 당시 흥에 겨워 쓴 서문이 바로 천하의 명필로 손꼽히는 『난정서』이다.

이후 난정수계는 풍류 문인이라면 한 번쯤 즐겨야 하는 고상한 모임처럼 여겨져 시대마다 되풀이되면서 그림으로 제작되었다. 유숙이 그린 모임은 한양의 문사 30명이 모인 1853년의 수계회다. 특별히 의미 있는 해였던 만큼 이름난 중인 시사 서너 군데가 합동으로 남산에서 시회를 열었다. 문사라고 해도 이들은 하나같이 중·하급 관리였으며, 직업 미상의 사람도 있었다.

유숙은 단지 그림을 그리기 위해 불려온 화가가 아니었다. 그 역시 시사의 하나인 벽오사의 일원이었다. 화원이었지만 그의 집안은 글과 관계가 깊다. 증조부 때부터 역관을 지냈고 부친은 만주어 역관이었다. 자신도 만주어 역관 시험에 합격했으나 그림에 재능을 보여 도화서에 들어갔다. 아들도 일본어 역관을 지냈다.

이 무렵 중인 계급에서도 문인들처럼 시를 짓고 우아하게 모임을 하는 시회가 많이 생겨났다. 중인들이 시를 짓고 우아한 한때를 보낼 수 있었던 것은

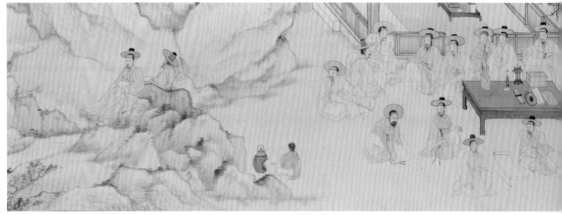

도128-1 유숙, <수계도>(부분), 1853년, 종이에 수묵담채, 30×800cm, 국립민속박물관

도128-2 <수계도>(부분)

이들에게 경제적 여유가 뒷받침됐기 때문이다. 당시 역관 중에는 사무역을 통해 부를 이룬 사람들이 많았다. 각 관청의 실무행정을 담당한 중인들 역시 눈치 빠르게 이재를 추구해 경제적으로 넉넉했다.

그렇지만 엄격한 신분제 사회 아래에서는 제아무리 경제적인 부를 누리고 학식과 교양을 갖추어도 실력을 발휘할 기회가 없었다. 그저 문인 사대부들의 교양 있는 문화를 누리면서 정신적 위로를 챙기는 것만이 유일한 탈출구

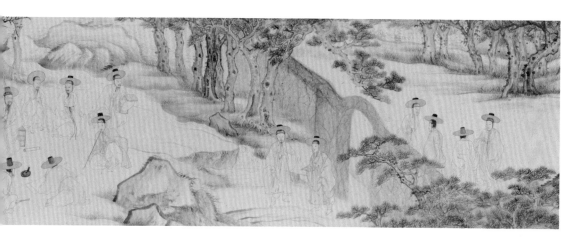

였다. 그림 오른쪽 아래 몸을 숙이고 붓을 쥔 인물이 유숙이다. 도128-2

 한양에 중인들의 시회가 성행할 때 프랑스 파리에서는 대중을 위한 콘서트가 유행하고 있었다. 도널드 서순(Donald Sassoon)의 『유럽 문화사』에는 1845년 한 해에만 파리에서 일반인을 상대로 한 연주회가 383회 열렸다고 했다.

 이전까지 음악은 왕후 귀족이나 즐기는 예술이었다. 산업 혁명 이후 중산층이 생겨나고 도시화가 진행되면서 도시 주민들도 오락을 찾게 되었고, 음악은 빠르게 상업화했다. 19세기 중반 파리에는 노래를 듣고 춤을 출 수 있는 카페, 무도장이 수백 곳 성업했다. 공원이나 광장 같은 데서 무료 연주회도 자주 열렸다.

 에두아르 마네(Edouard Manet, 1832-1883)의 작품 〈튈르리 공원의 음악회〉 역시 그런 무료 야외 공연의 한 장면이다. 도129-1 마네는 파격적인 구도와 색채 사용 등으로 흔히 인상파의 선구로 불린다. 하지만 그는 일평생 살롱전을 통해 이름을 얻고자 했다.

 아들이 법률가가 되길 바랐던 고위 관료 출신의 아버지에게 실력 있는 화가임을 입증해 보이기 위해 마네는 살롱전 문을 두드렸다(출품은 조금 늦은 27살 때부터 했다). 그러나 연속으로 고배를 마시고 3년째 되던 해에 〈스페인 기타연주자〉로 입선하면서 약간의 호평을 받았다. 한 해를 건너뛰고 1863년에 출

도129-1 에두아르 마네, <튈르리 공원의 음악회>, 1862년, 캔버스에 유채, 76×118cm, 런던 내셔널 갤러리·더블린 시립 휴레인 미술관

품한 그림은 또 낙선했다.

　이때는 심사가 너무 엄격해 5천 점이 넘는 출품작 가운데 2/3가 떨어졌다. 그 바람에 황제까지 나서서 무마하는 방책을 마련했는데 이것이 유명한 낙선전이다. 나폴레옹 3세는 낙선전을 방문하여 마네 그림 앞에서 '음란하군.'이라는 말을 남겼다고 한다. 그 작품이 바로 미술사의 흐름을 바꾼 그림으로 손꼽히는 〈풀밭 위의 식사〉였다.

　〈튈르리 공원의 음악회〉는 〈스페인 기타연주자〉로 살롱전에 처음 입선한 후 기분이 들떠있을 때 제작한 그림이다. 그의 전기를 쓴 고교동창 앙토냉 푸르스트(나중에 문화부 장관이 됐다)의 글에는 이 무렵 마네가 '매일 오후 2시에서 4시 사이에 튈르리 공원으로 가 나무 그늘에서 노는 아이들과 벤치에 앉아 잡담하는 유모들을 스케치했다.'라고 언급되어 있다. 그리고 그 자리에 거의

언제나 시인 보들레르가 동행했다
고 적었다.

일찍부터 미술 평론 활동을 한 보
들레르는 1855년부터 마네를 알
고 지냈으며, 60년대에는 거의 매
일 만나다시피 했다. 마네가 〈풀밭
위의 식사〉를 출품해 소동을 벌인
해에 그는『근대 화가의 삶』이란 책
을 썼다.

보들레르는 마치 마네에게 말하
듯, 지금 바로 눈에 보이는 것을 그
리라고 했다. 그는 신고전주의 화

도129-2 〈튈르리 공원의 음악회〉(좌-마네, 우-보들레르)

가들이 금지옥엽처럼 떠받드는 고전이란 고대 사람들이 자기 시대를 살면
서 보고 웃고 즐긴 것을 그린 데 불과하다는 생각을 하고 있었다. 따라서 근
대 화가라면 당연히 지금 일어나고 눈에 보이는 일을 그려야 한다고 했다.
비록 쉽사리 사라지는 것에 불과하더라도 그것이 근대이므로 이를 그려야
만 한다고 주장했다.

마네의 〈튈르리 공원의 음악회〉는 보들레르가 말한 일상생활 속의 일회적
이고 우발적인 현실을 담은 첫 번째 그림이다. 그는 공원에 모인 사람들의 인
상과 움직임, 표정 등을 경쾌한 붓 터치로 옮기면서 빨리 그리지 않으면 마치
사라져 없어질 것을 걱정이라도 하듯 그렸다.

이 그림은 살롱전 대신 시내 화랑에 전시했는데 이번에도 호평을 받지 못
했다. 너무나 일상적이란 반응이었다. 그러나 훗날 인상파의 주역이 되는 모
네와 르누아르는 이를 보고 환호하며 그를 정신적인 지도자로 떠받들었다.
화면에서 왼쪽 끝에 서 있는 사람이 마네 자신이며, 왼쪽에 앉은 여인 뒤쪽에
보이는 사람이 보들레르이다.도129-2

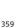

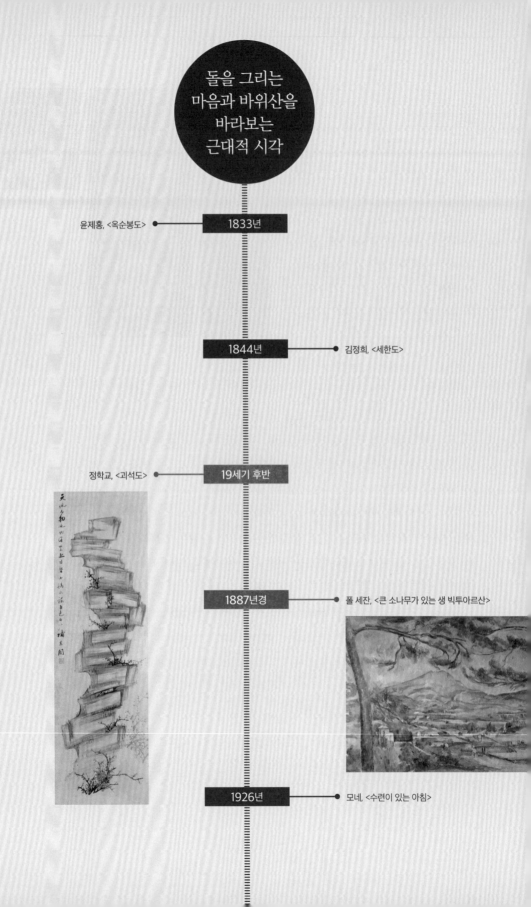

돌을 그리는 마음과 바위산을 바라보는 근대적 시각

1833년 — 윤제홍, <옥순봉도>

1844년 — 김정희, <세한도>

19세기 후반 — 정학교, <괴석도>

1887년경 — 폴 세잔, <큰 소나무가 있는 생 빅투아르산>

1926년 — 모네, <수련이 있는 아침>

말은 생각을 담는 그릇이다. 그렇지만 말이 없다고 해서 생각조차 없었다고 하기는 힘들다. 조선에는 조형(造形)이란 말이 없었다. 그런데 말기에 근대적 조형 개념과 유사한 생각이 담긴 듯한 그림을 그린 화가가 있다. 바로 중급 관리 출신의 문인 서화가 정학교(丁學敎, 1832-1914)이다.

그는 19세기 후반 격동의 시기에 30년 가까이 한양과 지방의 관리 생활을 전전했다. 시, 글씨, 그림에 뛰어난 재주를 보였는데, 그중에서도 글씨는 대원군 이하응이 인정할 정도로 출중했다. 대원군의 주선으로 서울 화계사의 대웅전 현판을 쓰기도 했다. 또 인기 화가 장승업을 소개받아 그의 그림에 들어가는 화제를 정학교가 주로 적어주었다.

그림은 문인 화가답게 대나무, 난초, 수선 같은 사군자류를 그렸고 그 외에 특히 돌을 잘 그렸다. 그의 돌 그림, 즉 괴석도는 인기가 매우 높았다. 만년에 벼슬을 물러난 난 뒤에는 마치 직업 화가라도 된 것처럼 그려서 현재 남아 있는 것만 50여 점이 넘는다.

네모난 돌을 포갠 〈괴석도(怪石圖)〉도 그중 하나이다. 도130 부드러운 먹선이 반복되고 돌 사이에 매화 가지 혹은 가시나무처럼 보이는 잡목이 곁들여진 것을 보아 만년 솜씨로 보인다. 그림에서 무엇보다 눈길을 끄는 것은 상자처럼 포개진 돌의 형상이다. 세상에는 기묘하게 생긴 돌이 많다. 중국에서는 울퉁불퉁하고 구멍이 많은 태호석을 괴이한 돌의 대표로 여겼다. 태곳적 모습이 그대로 남아 있다고 해서 일찍부터 애호했다. 왕실에서 시작된 취미는 문인 사회로까지 전해져 태호석은 정원 조성에 빠져서는 안 될 장식물이 됐고, 각양각색의 돌을 그린 석보(石譜)까지 대량으로 간행됐다.

정학교가 돌에 심취해 그릴 무렵 조선에도 그런 풍조가 있었다. 중국 동향에 정통했던 김정희 주변의 인사들이 특히 이를 좋아했다. 괴석도를 그린 화가도 그의 주변에 많았다. 정학교도 그중 한 사람이었다.

동양에는 손에 익힌 재주가 마음속으로 들어갔다가 다시 손으로 나온다는 말이 있다. 그래서 눈을 감고 떡을 썰거나 글씨를 쓸 수 있게 되는데 정학교는 거기에서 그치지 않았다. 보았던 것을 눈을 감고 재현하는 단계를 넘어 가슴을 거치면서 변형된 모습으로 그렸다. 현실에서 볼 수 없는 네모난 상자처

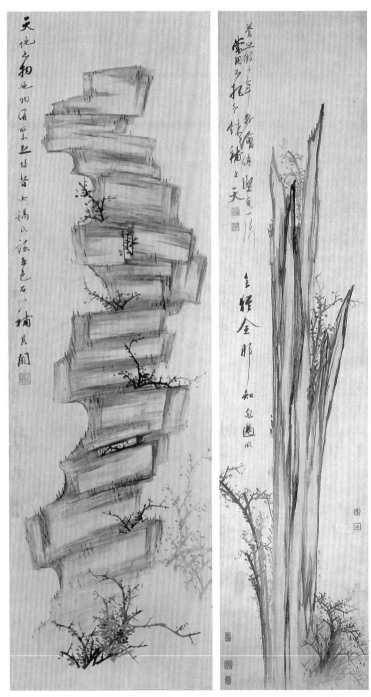

도130 정학교, <괴석도>, 19세기 후반, 종이에 수묵,
115.5×36.7cm, 이화여자대학교 박물관

도131 정학교, <태호산석도>, 19세기 후반, 비단에 수묵,
119×30cm, 삼성미술관 리움

럼 생긴 돌이나 송곳처럼 뾰족한 돌은 그렇게 탄생한 것이다.도131

　눈으로 본 대상이 화가의 내부에서 주관적인 생각, 감정 등과 버무려져 새로운 형태로 탄생한다는 것은 이른바 근대적 조형 개념이다. 정학교는 조형이란 말을 한 번도 들어본 적이 없었을 확률이 높다. 그런데도 자신의 생각을 섞어 새로운 돌을 창조했다.

　이 돌에 대해 당시 사람들이 어떤 반응을 보였는지 전하지 않는다. 정학교 역시 별다른 말을 남기지 않았다. 그의 그림에서 현대적 감각을 물씬 느낄 수는 있어도 그가 실제로 어느 정도 고민하며 조형 실험을 거듭했는지는 알 수 없다.

　그와 비슷한 시기에 폴 세잔(Paul Cézanne, 1839-1906)은 돌의 확대판인 바위산을 대상으로 근대적 조형 실험을 반복했다. 그가 그린 산은 고향 집에서 보이는 생 빅투아르산이다. 높이 1,011미터의 이 산을 소재로 한 그의 유화는 44점이며, 수채화도 43점에 달한다. 대표작 중 하나인 〈큰 소나무가 있는 생 빅투아르산〉은 파리 생활을 청산하고 고향으로 돌아온 이후에 그린 것이다.도132

　세잔은 파리에서 모네, 르누아르와 함께 제1회 인상파 전시에 참여했다. 그렇지만 그는 인상파 화가가 아니라 후기인상파 화가로 분류된다. 그림에 대한 생각과 그리는 방식이 달랐기 때문이다. 그가 근대 회화의 아버지라고 불리는 이유다.

　그의 작업 가운데 생 빅투아르산보다 더 유명한 주제는 사과가 있는 정물이다. 산보다 훨씬 앞선 시기에 그린 사과도 산처럼 실험 대상이었다. 그는 사과를 그리면서 르네상스 이후 정론처럼 굳어진 원근법적 공간 파악에 물음을 제기했다.

　르네상스 화가들이 발명한 원근법은 2차원의 화면 위에 3차원의 공간을 그리기 위해 공간에 수학적 질서를 부여해 그럴듯한 환영을 만들어낸 것이다. 그런데 세잔은 사람의 눈으로 사물을 보는데 일부러 인위적인 질서를 개입시킬 필요가 없다고 보았다. 그래서 원근법을 거부하는 실험을 시작했다.

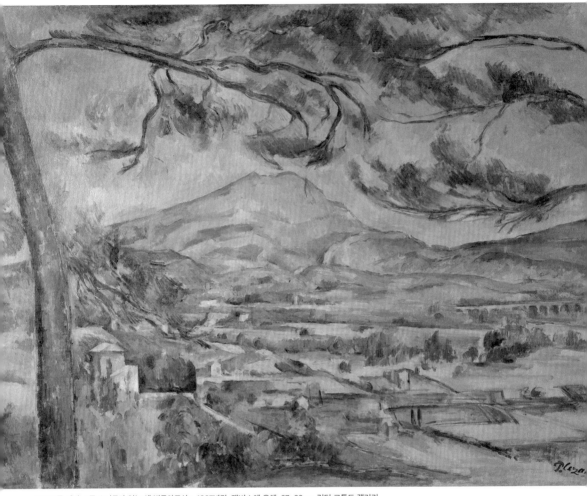

도132 폴 세잔, <큰 소나무가 있는 생 빅투아르산>, 1887년경, 캔버스에 유채, 67×92cm, 런던 코톨드 갤러리

이 때문에 그는 '거꾸로 선 조토', '서양 미술 4백 년 역사에 비수를 꽂은 화가'라는 말을 들었다.

　그는 사람이 두 눈으로 물체를 바라볼 때 그림에서처럼 원근법 원리가 적용되어 보이는 것이 아니라고 생각했다. 눈으로는 한 번에 여러 가지를 보는 동시에 넓은 면적을 볼 수 있는데, 이는 매 순간 물체를 따라가며 초점이 바뀌기 때문이라고 여겼다. 그리고 이것이 인간이 가진 본래의 시각적 인식 방

법이라는 결론에 도달했다. 또, 초점이 닿은 물체는 다른 것보다 볼록하게 도드라져 보인다고 했다.

따라서 화가는 대상과 자신의 감각을 조화시키는 방식을 스스로 찾아내야 하는데, 세잔은 이를 형체의 왜곡과 색채 분할에서 찾았다. 눈의 움직임에 따라 물체가 달리 보이므로 대상이 왜곡되는 것은 당연했다. 그리고 물체가 입체적으로 보이기 위해서는 전통 명암법 대신 인상과 화가들처럼 색채를 분할해 색깔 층을 반복해야 한다고 했다. 그러면 실제의 3차원적인 형체가 2차원의 화면 위에서 견실하게 재현될 수 있다고 보았다.

세잔의 이론은 어렵다. 그래서 세잔 이론을 이해하면 근대 회화의 첫 관문을 통과한 것이라고까지 말한다. 세잔 본인은 자신의 이론에 대해 자세히 얘기한 적이 별로 없다. 다만 인위적인 원근법과 전통적인 명암법을 포기하고 자연을 보면 자연이 원통과 원뿔, 그리고 구로 이뤄진 것처럼 보인다고 했다.

〈큰 소나무가 있는 생 빅투아르산〉에서 원통과 원뿔, 구를 찾기는 힘들다. 하지만 엷은 푸른색 바탕 위에 황색과 녹색이 겹쳐지면서 들판과 집, 우람한 바위산이 모습을 나타내며, 그와 같은 색과 색의 균형 사이에 여러 풍경 요소들이 조화를 이루고 있다는 것은 누구나 느낄 수 있다.

보고 있으면
행복에 젖어 드는
그림

심사정, <연지쌍압도> ● 1760년

19세기 후반 ● 작가 미상, <연지수금도>

샤임 수틴, <세례 풍경> ● 1922년경

모네, <수련이 있는 아침> ● 1926년

보고 있으면 저절로 행복한 느낌이 드는 그림이다.도133 연꽃이 가득 핀 연못은 화사하기 그지없으며 평온하기 한이 없다. 한여름 같지만, 제철이 막 지나간 듯 시든 연잎과 연밥이 눈에 띈다. 자세히 보면 연 줄기 아래에는 붕어, 메기, 잉어가 짝지어 헤엄치고 있다. 하늘과 땅에도 여러 새가 보인다. 암수 한 쌍의 해오라기, 무리 지어 나는 제비, 기슭에 올라와 몸을 말리고 있는 원앙도 있다. 개중에는 까치같이 보이는 새도 등장한다.

연못에 물고기와 새가 한데 어우러져 평화로운 한때를 연출하고 있는 이 그림은 사실을 그린 것과는 거리가 멀다. 손쉽게 볼 수 있는 대상을 소재로 빌렸을 뿐, 현세의 바람과 염원을 담았다.

꽃과 잎이 계속되는 연꽃은 자손 번성을, 연밥 옆에 다소곳이 서 있는 해오라기는 과거 급제를 상징한다. 제비는 올 때와 갈 때를 분명히 아는 새로, 기품을 나타낸다. 상서로운 뜻도 있다. 원앙은 부부 화목을, 까치는 과거 급제 내지는 승진에 관한 희소식을 상징한다. 물고기도 자손 번성을 뜻한다.

아름다운 연못 풍경에 여러 상징과 길상의 의미를 섞은 이 장대한 그림은 도대체 누가 그릴 생각을 한 것일까. 조선 후기가 되면 이런 연못 그림 말고도 화조·산수·동물·어린아이 등을 커다란 병풍에 한가득 그린 그림이 다수 등장한다. 그런데 이 그림처럼 대부분 제작한 사람은 전하지 않아 무명 화가의 민화로 분류된다.

민화의 등장은 조선 후기 이후에 보이는 조선 미술의 한 특징이다. 이 역시 시대의 변화가 가져온 결과이다. 조금 앞선 시기 조선에서는 그림의 수요가 크게 늘었다. 그래서 직업적으로 그림을 그려 생계를 유지하는 사람들이 대거 나타났다. 이른바 직업 화가들이다.

이들의 수준은 천차만별이었다. 타고난 솜씨를 가진 사람이 있는가 하면 화원에게 월사금을 주고 그림을 배운 사람이 있고, 또 어깨너머로 눈치껏 그림을 배워 변두리 지방을 떠돌면서 그린 이도 있었다. 민화 화가의 상당수는 이들 가운데 중·하급 화가였다고 할 수 있다.

민화 화가들이 그린 내용은 새롭고 참신한 주제와는 거리가 멀었다. 대개 상류층 사회에서 즐기던 기존의 감상용 그림을 반복해서 그리는 데 그쳤다.

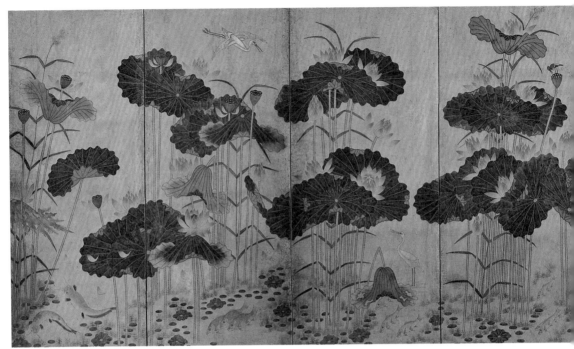

도133 작가 미상, <연지수금도>, 19세기 후반, 종이에 수묵채색, 117×430cm, 개인 소장

다만 그들이 그림을 제작하면서 고민한 게 하나 있다면 어느 장르가 됐던 수요자들의 구미에 맞추고자 한 점이다. 당시는 누구나 이 세상에서의 행복을 원하고 꿈꾸었다. 과거 급제, 자손 번성, 부귀영화, 무병장수와 같은 바람을 담은 상징물들이 잔뜩 그려진 것은 그 때문이다.

이 병풍을 그린 화가도 수요자가 원하는 바를 잘 알고 있었다. 연못 그림 속에 온갖 행복의 상징을 담아, 보고 있기만 해도 기분이 좋아지고 행복한 느낌에 젖게 하는 그림을 그리는 데 성공했다.

그렇다고 이 화가가 화법(畫法)을 알고 있었다고 말하기는 힘들다. 조선 후기에는 새로 직업 화가가 된 사람의 그림 실력을 공식적으로 평가할 만한 시스템이 없었기 때문이다. 본인이 화가라고 말하면 그냥 화가가 되는 사회였던 셈이다.

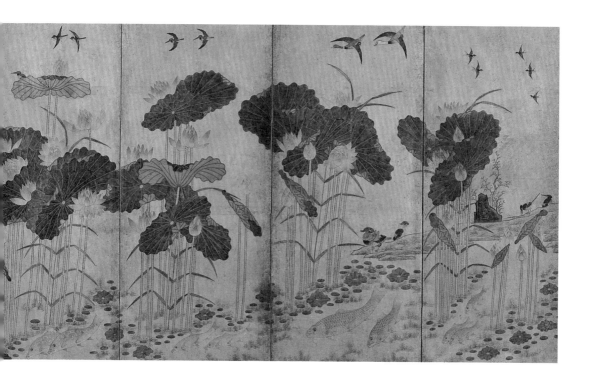

반면 17세기 이래 유럽 미술의 중심이 된 프랑스에서는 엄격한 실력 검증 제도가 기능했다. 왕립아카데미 회원이 되기 위해서는 출품작 심사 과정을 통과해야 했다. 신진 화가를 육성하는 데도 로마상이라는 경쟁 제도가 있었다. 왕립아카데미는 프랑스 혁명 이후 해체됐으나 검증 시스템은 살롱전 형태로 계속해서 남았다(살롱은 아카데미 회원들이 작품전을 하던 루브르궁 내의 사각 방(salon carré)에서 유래했다).

클로드 모네(Claude Monet, 1840-1926)는 제1회 인상파 전을 기획한 장본인이다. 인상파라는 명칭의 유래가 된 〈인상-해돋이〉를 그렸으며, 해당 화파의 실질적인 리더라고 할 수 있다. 그러나 그 역시 일찍부터 살롱전에 출품했다. 뿐만 아니라 계속해서 인상파 전을 기획하는 도중에도 살롱전을 외면하지 않았다.

모네는 1880년, 마지막으로 살롱전에 참가했다. 두 점을 출품했는데, 한 점

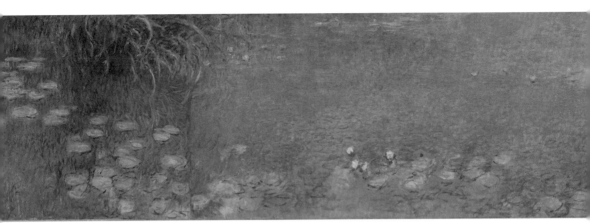

도134 모네, <수련이 있는 아침>, 1926년, 캔버스에 유채, 200×1275cm, 파리 오랑주리 미술관

은 입선하고 다른 한 점은 낙선했다. 그렇게 끝내 살롱전에서 실력을 인정받지 못했다. 더군다나 그 무렵 인상파 전시에 대한 미술계의 시선은 호의적이지 않아서 경제적으로 곤궁에 처해 있었다.

이때 모네는 더욱 그림에 몰두하기 위해 화상 폴 뒤랑 뤼엘(Paul Durant-Ruel)의 도움을 받아 파리 외곽의 지베르니로 거처를 옮겼다. 그리고 그곳에서 빛을 색채로 변환시키는 자신만의 세계에 몰두했다. 루앙 대성당을 그릴 때는 시간에 따라 변하는 태양 빛을 화폭에 잡아놓기 위해 캔버스 여러 개를 나란히 늘어놓고 작업하기도 했다.

그의 그림은 뒤랑이 기획한 1886년 뉴욕 전시를 계기로 팔리기 시작했다. 이후 모네는 지베르니 집을 확장해 사계절 아름다운 꽃으로 가득한 정원을 꾸몄다. 또 마당 한가운데 크게 판 연못에는 일본식 아치형 목제 다리도 놓았다. 뒤랑의 소개로 지베르니를 찾은 미술 애호가들은 미식가인 그가 직접 장을 보아 요리한 음식을 맛보며 그림을 논하고 작품을 구매해 갔다.

이런 행복한 시절에 자기 집 정원에서 연못과 연못의 수련에 비치는 빛의 변화, 율동, 흔적 등을 화폭에 담았다. 이것이 유명한 <수련> 시리즈이다. 그는 1890년 말부터 수련을 그리기 시작해 만년에 이르기까지 계속해서 그렸다.

파리 오랑주리 미술관 소장의 <수련이 있는 아침>은 모네가 최만년에 그린 대작이다.도134 1915년 무렵부터 작업에 돌입했으나 중간에 백내장 수술

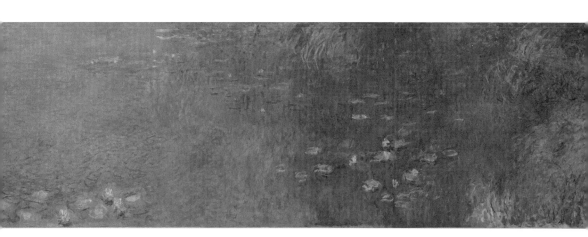

을 받는 우여곡절을 겪는다. 그럼에도 끝까지 작업에 매진하여 결국 1923년에 완성해냈다. 제1차 세계대전이 끝난 뒤에는 친구였던 클레망소 수상에게 이 그림을 나라에 기증하겠다고 약속했다.

모네의 수련 그림 결정판이라고 할 수 있는 이 작품은 엄청난 대작이다. 12미터와 8미터 크기의 캔버스 4폭으로 이루어져 있다. 이는 지베르니 모네 집의 연못에 비친 아침 해가 동쪽에서 떠서 서쪽으로 질 때까지 천변만화하며 바뀌어 가는 빛의 모습을 그린 것이다.

작업을 마치고 그는 만족해하며 '지치고 고단한 사람들이 연꽃 가득한 고요한 연못을 바라보며 조용히 명상에 잠길 수 있는 안식의 공간을 선사하고 싶었다.'라는 말을 남겼다.

시대 대조표

시대	작가	생몰년도	작품명	제작연도
고려	미상		아미타여래도	1286년
	미상		수월관음도	14세기 전반
	미상		관경서품변상도	1300년 전후
	이제현	1287-1367	기마도강도	14세기 후반
조선 전기	안견	15세기	몽유도원도	1447년
	전 안견		초동	15세기
	강희맹	1424-1483	독조도	1475년 이후
	이상좌	15세기 후반-16세기 전반	나한도	16세기
	전 신잠	1491-1554	탐매도	16세기 전반
	미상		석가탄생도	15세기 후반
	미상		지장시왕18지옥도	1577년
	미상		궁중숭불도	16세기
	옥준상인	16세기	이현보 초상	1537년
	이자실	16세기	도갑사 관음32응신도	1550년
	미상		연방동년일시조사계회도	1542년경
	이암	1507-1566	화조구자도	16세기 중반
	신사임당	1504-1551	초충도	16세기 중반
	김시	1524-1593	동자견려도	16세기 후반

시대	작가	생몰년도	작품명	제작연도
고딕	치마부에	1240경-1302경	마에스타	1280년경
	두초 디 부오닌세냐	1250/55-1319	장엄의 성모	1311년
	조토 디 본도네	1267경-1337	그리스도의 생애	1303-05년
	암부로조 로렌체티	1290경-1348	선정과 악정의 우의	1338-40년경
국제 고딕	랭부르 형제	15세기 전반	베리 공의 매우 호화로운 시도서	1416년
플랑드르	얀 반 에이크	1390경-1441	아르놀피니의 결혼	1434년
르네상스	프라 안젤리코	1387-1455		
플랑드르	로히어르 판 데르 베이던	1400경-1464		
르네상스	마사초	1401-1428		
	프라 필리포 리피	1406-1469		
플랑드르	페트루스 크리스투스	1410경-1475/6	작업장의 성 엘리지우스	1449년
르네상스	피에로 델라 프란체스카	1415경-1492		
독일 르네상스	알브레히트 뒤러	1471-1528	아담과 이브	1504년
르네상스	산드로 보티첼리	1445-1510	프리마베라	1482년경
	레오나르도 다빈치	1452-1519	수태고지	1472년경
고딕	히에로니무스 보스	1450경-1516	최후의 심판	1504-08년경
르네상스	젠틸레 벨리니	1429-1507	산마르코 광장의 성 십자가 행렬	1496년경
	미켈란젤로 부오나로티	1475-1564		
독일 르네상스	루카스 크라나흐	1472-1553		
르네상스	조르조네	1477경-1510		
	라파엘로 산치오	1483-1520	발다사레 카스틸리오네 초상	1514-15년경
독일 르네상스	마티아스 그뤼네발트	1470경-1528	이젠하임 제단화	1515년
	한스 홀바인	1497/8-1543	대사들	1533년
르네상스	티치아노 베셀리오	1490경-1576	클라리사 스트로치의 초상	1542년
매너리즘	아뇰로 브론치노	1503-1572		
르네상스	자코포 틴토레토	1518경-1594		
매너리즘	주세페 아르침볼도	1526-1593	가을	1573년
북방 르네상스	대 피터르 브뤼헐	1525/30-1569	아이들의 놀이	1560년

시대	작가	생몰년도	작품명	제작연도
조선 중기	미상		기영회도	1584년경
	이성길	1562-1621	무이구곡도	1592년
	맹영광	1590-1648 이후	계정고사도	1640년대
	이요	1622-1658	노승하관도	17세기 중반
	이기룡	1600-?	남지기로회도	1629년
	한시각	1621-1688 이후	북새선은도	1664년
	김명국	1600-1663 이후	달마도	17세기 중반
	이징	1581-1653	니금산수도	17세기
	이명욱	17세기 중반-18세기 전반	어초문답도	17세기 후반
	조속	1595-1668	금궤도	1656년
	미상		경수연도	1655년경
	조지운	1637-1691	매상숙조도	17세기 후반
	미상		권대운기로연회도	1689년경
조선 후기	윤두서	1668-1715	자화상	1710년경
	정선	1676-1759	금강산도	18세기
	김두량·김덕하	1696-1763 / 1722-1772	전원행렵도	1744년
	조영석	1686-1761	노승문슬도	18세기 전반
	윤덕희	1685-1776	책 읽는 여인	18세기 중반
	미상		어전준천제명첩	1760년
	심사정	1707-1769	연지쌍압도	1760년
	이인상	1710-1760	검선도	1754년경

시대	작가	생몰년도	작품명	제작연도
바로크	미켈란젤로 메리시 다 카라바조	1571-1610	엠마오의 저녁 식사	1601년
	안니발레 카라치	1560-1609	이집트로 피난 가는 풍경	1604년경
매너리즘	엘 그레코	1541-1614	수태고지	1590-1603년경
고전주의	니콜라 푸생	1594-1665	파트모스섬의 성 요한	1640년
바로크	페테르 파울 루벤스	1577-1640	스텐성 풍경	1636년경
	디에고 벨라스케스	1599-1660	펠리페 4세의 멧돼지 사냥	1637년
7세기 네덜란드	피테르 얀스 산레담	1597-1665		
바로크	조르주 드 라 투르	1593-1652	등불 앞의 막달라 마리아	1640-45년경
	안소니 반 다이크	1599-1641		
고전주의	클로드 로랭	1604/5-1682	시바 여왕의 출항	1648년
7세기 네덜란드	요하네스 베르메르	1632-1675	천문학자	1668년
바로크	필립 드 샹파뉴	1602-1674	1662년의 엑스 보토	1662년
	야코프 요르단스	1593-1678	노인이 노래를 부르면 젊은이는 피리를 분다	1640년
7세기 네덜란드	프란시스코 데 수르바란	1598-1664	물병이 있는 정물	1650년경
	프란스 할스	1582/3-1666	양로원의 여자 이사들	1664년
	렘브란트 판 레인	1606-1669	63세의 자화상	1669년
	피테르 데 호흐	1629-1684		
	얀 스테인	1626경-1679		
	야코프 반 로이스달	1628/9-1682		
8세기 베네치아	카날레토	1697-1768	그랑 카날 입구	1730년경
로코코	장 앙투안 와토	1684-1721	키테라섬의 순례	1717년
	주세페 마리아 크레스피	1665-1747	이 잡는 여인	1720-30년경
	장 오노레 프라고나르	1732-1806	독서하는 소녀	1769년경
8세기 베네치아	프란체스코 과르디	1712-1793	산티 조반니 파올로광장에서의 교황의 축복	1782년
8세기 네덜란드	얀 반 하위섬	1682-1749	꽃과 과일	1720년대 전반
8세기 베네치아	조반니 바티스타 티에폴로	1696-1770		
로코코	윌리엄 호가스	1697-1764		
	프랑수아 부셰	1703-1770		
	모리스 캉탱 드 라 투르	1704-1788	퐁파두르 부인	1755년

시대	작가	생몰년도	작품명	제작연도
조선 후기	강세황	1713-1791	송도기행첩	1757년
	최북	1712-1786경	메추라기	18세기 중반
	김홍도	1745-1806 이후	군선도	1776년
	이인문	1745-1824 이후	낙타	1795년경
	김득신 외	1754-1822	화성능행도	1796년경
	신윤복	1758경-?	미인도	1800년 이후
	장한종	1768-1815 이후	어해도	19세기 전반
	이재관	1783-1849	송하처사도	19세기 전반
	미상		책가도	19세기
	윤제홍	1764-?	옥순봉도	1833년
	김정희	1786-1856	세한도	1844년
	이한철 외	1812-1893 이후	무신진찬도	1848년
	조희룡	1789-1866	홍매도 대련	19세기 중반
	김양기	1792-1844경	송하맹호도	19세기 전반
	김수철	1800경-1862 이후	송계한담도	19세기 중반
	이형록	1808-?	설중향시	19세기 중반
	허련	1808-1893	산수도	19세기 후반
	남계우	1811-1893	화접도 대련	19세기 후반
	유숙	1827-1873	수계도	1853년
	정학교	1832-1914	괴석도	19세기 후반
	미상		연지수금도	19세기 후반

시대	작가	생몰년도	작품명	제작연도
18세기 베네치아	조반니 파올로 파니니	1691-1765	판테온	1734년경
사실주의	장 바티스트 시메옹 샤르댕	1699-1779	파이프와 저그	1737년경
로코코	프란시스코 고야	1746-1828	카를로스 4세 가족의 초상	1800년
18세기 베네치아	피에트로 롱기	1702-1785	코뿔소 클라라	1751년경
18세기 영국	토머스 게인즈버러	1727-1788		
신고전주의	자크 루이 다비드	1748-1825	나폴레옹 1세의 대관식	1807년
	프랑수아 파스칼 시몽 제라르	1770-1837	마담 레카미에	1805년경
낭만주의	테오도르 제리코	1791-1824	엡솜의 경마	1821년
	카스파르 다비드 프리드리히	1774-1840	해변의 수도사	1810년
로코코	요한 조파니	1733-1810	우피치의 트리뷰나	1777년
자연주의	존 컨스터블	1776-1837	건초 마차	1821년
낭만주의	조지프 말로드 윌리엄 터너	1775-1851	비, 증기, 속도-그레이트 웨스턴 철도	1844년
	장 오귀스트 도미니크 앵그르	1780-1867		
신고전주의	외젠 라미	1800-1890	베르사유궁의 빅토리아 여왕 만찬	1855년
	로렌스 알마-타데마	1836-1912	헬리오가발루스의 장미	1888년
자연주의	카미유 코로	1796-1875		
낭만주의	외젠 들라크루아	1798-1863	어미와 노는 새끼 호랑이	1830-31년경
라파엘 전파	단테 가브리엘 로제티	1828-1882		
	존 에버렛 밀레이	1829-1896	오필리아	1852년
사실주의	오노레 도미에	1808-1879	삼등칸	1862-64년경
바르비종파	장 프랑수아 밀레	1814-1875		
	샤를 프랑수아 도비니	1817-1878	우아즈강 강변의 풍경	1865년경
사실주의	귀스타브 쿠르베	1819-1877	안녕하세요 쿠르베 씨	1854년
상징주의	귀스타브 모로	1826-1898		
사실주의	에두아르 마네	1832-1883	튈르리 공원의 음악회	1862년
인상주의	에드가 드가	1834-1917		
후기 인상주의	폴 세잔	1839-1906	큰 소나무가 있는 생 빅투아르산	1887년경
인상주의	클로드 모네	1840-1926	수련이 있는 아침	1926년
	피에르 오귀스트 르누아르	1841-1919		

같은 시대 다른 예술
조선그림과 만난 서양명화

초판 인쇄일 2020년 4월 21일
초판 발행일 2020년 4월 29일

지은이 윤철규

발행인 이상만
발행처 마로니에북스
등록 2003년 4월 14일 제 2003-71호
주소 (03086) 서울특별시 종로구 동숭길 113
대표 02-741-9191
편집부 02-744-9191
팩스 02-3673-0260
홈페이지 www.maroniebooks.com

ISBN 978-89-6053-585-5(03600)